COLECCIÓN POPULAR

598

¡CALIENTE!

Traducción de
María Antonia Neira Bigorra

LUC DELANNOY

¡CALIENTE!

Una historia del jazz latino

COLECCIÓN
POPULAR

FONDO DE CULTURA ECONÓMICA
MÉXICO

Primera edición en francés, 2000
Primera edición en español, 2001

Este libro fue editado con el auspicio de la Embajada de
Francia en México en el marco del Programa de Apoyo a
la Publicación "Alfonso Reyes", del Ministerio de Relaciones
Exteriores francés.

Comentarios y sugerencias: editor@fce.com.mx
Conozca nuestro catálogo: www.fce.com.mx

Título original:
Caliente! Une histoire du latin jazz
D. R. © 2000, Éditions Denoël
9, rue du Cherche-Midi 75006, París Cedex 06
ISBN 2-207-24833-X

D. R. © 2001, Luc Delannoy pour l'édition augmentée

D. R. © 2001, Fondo de Cultura Económica
Carretera Picacho-Ajusco, 227; 14200 México, D. F.

ISBN 968-16-5219-3

Impreso en México

Este libro está dedicado a la memoria
del maestro ARTURO "CHICO" O'FARRILL, mi amigo,
y de LOUIS MOREAU GOTTSCHALK y a los músicos de mañana
que consagrarán su vida a acercar más las culturas

Music was the first integrated thing in the world.
Before sex.
HERBIE MANN, 1999

Aclarar el pasado, que es fortalecer el presente.
JOSÉ LEZAMA LIMA

Vaya mi gratitud a Ernesto Masjuán, mi hermano cubano; a Toni Basanta y a todos los músicos que tuvieron a bien compartir conmigo algunos instantes de su vida; a Wendell por su paciencia; a Jean François Delannoy por sus pertinentes observaciones; a Raúl Fernández por sus informes sobre *Cachao* y Armando Peraza. Y, desde luego, a *Changa* por su confianza y el ánimo que no dejó de darme. Doy las gracias muy particularmente a Arturo *Chico* O'Farrill, con quien tengo el privilegio de trabajar desde hace varios años. Graciela, *I love you, you are the best!* Gracias a Juan Carlos y a la doctora Rocío Montes y a Juan José Utrilla, sin los cuales esta traducción en español no habría podido aparecer. Mi agradecimiento a Patrick Amine por su tenacidad.

ADVERTENCIA

Un autor que vive en los Estados Unidos y redacta una historia del jazz latino debe tener ideas políticamente correctas. En ello va su supervivencia; pues quien dice jazz latino dice Cuba, y al abordar el tema de esta isla generadora de músicos que han influido considerablemente sobre las músicas populares del siglo xx, hay que poner en evidencia, minuciosamente, la versión oficial de los hechos, la que la comunidad cubana en el exilio propone desde hace 40 años, teniendo buen cuidado de borrar toda nota discordante que brotara de la isla condenada.

Esta versión, sostenida por la industria del disco, los medios informativos y los poderes políticos, fue durante largo tiempo la única disponible. Nadie, al parecer, quería prestar atención a los artistas que, en Cuba, defendían una realidad distinta; se les trataba como apestados; lo que es más, ¡como apestados comunistas! No se trata aquí, para nada, de entrar en un debate político; y aun si en las páginas que siguen se la mencionará a menudo, esta obra no trata de la historia de la música en Cuba. Conviene, no obstante, subrayar que desde hace 50 años existe en los Estados Unidos una política de desinformación a propósito de la cultura cubana. Los artistas cubanos no pueden ser precursores a menos que vivan en el exilio, y ningún precursor vive hoy en

Cuba, pues si lo hubiera el país no sería lo que es. Todo gran creador cubano ha sido o es forzosamente un exiliado político; en rigor, un exiliado económico. He allí la lógica.

Muchos artistas "en el exilio" ofrecen, ellos mismos, una relectura de la historia que nadie se toma el trabajo de comprobar. Además, la mayoría de los representantes de los medios informativos y los escritores "autorizados" que transmiten la versión oficial no han ido nunca a Cuba para efectuar investigaciones sobre los temas que abordan en sus artículos o en sus estudios. A fuerza de repetir una idiotez, se cambia en verdad, y, un buen día, el burro se ha convertido en un pura sangre.

La situación es doblemente trágica. Mientras que en la América del Norte se niegan las evidencias, a saber, que hubo y hay todavía en Cuba numerosos artistas de primer orden que deliberadamente han elegido quedarse en su casa en vez de emigrar a los Estados Unidos, esos mismos artistas conocen, en su país, una situación precaria. Entre el martillo y el yunque, viven el destino de los castigados, no pueden existir ni en su casa ni en otra parte.

La música no suaviza las costumbres. Mientras aún vivía en La Habana, el pianista Gonzalo Rubalcaba tenía prohibido ir a Miami, y cuando se presentó para un concierto, la comunidad cubana en el exilio le negó violentamente el acceso al piano. Hace más de 10 años, en el festival de jazz de Barcelona, ante una multitud de más de 5 000 espectadores, el tocador de congas de origen portorriqueño Ray Ba

rretto presentó al público a otro conguero, el cubano Tata Güines, maestro indiscutido del instrumento desde hacía 50 años: "Damas y caballeros, el gran Tata Güines... ¡Lástima que haya decidido vivir en un país comunista!" Y el público se puso a silbar. Cierto es que 60 años antes, en una acera de Manhattan, Jimmy Dorsey había espetado a su compañero cubano Mario Bauzá: "Mario, ¡lástima que un músico tan bueno como tú sea negro!"

Estáis, pues, prevenidos.

Luc Delannoy

Nueva York, enero de 2000

INTRODUCCIÓN

EL JAZZ ES UNA MÚSICA DE MEZCLAS, de orígenes latinos y caribeños. Si los ritmos latinos de origen africano han formado siempre parte del jazz, hubo que esperar la década de 1940, con el concurso de músicos cubanos residentes en Nueva York, a que la industria del espectáculo y el público en general reconocieran oficialmente este aspecto latino cuya evolución ha hecho nacer lo que hoy se llama jazz latino.

Antes de llevar tal nombre a todos los labios, esta música fue conocida como jazz criollo, rumba, jazz afrocubano, cubop y mambo. Al correr de los años, tras la fusión esencial de las armonías del jazz con los ritmos afrocubanos, que se operó simultáneamente en Nueva York y en La Habana, se abrió a otros ritmos afrolatinos, como el joropo venezolano, la bomba portorriqueña, el merengue dominicano, el festejo peruano y aun al movimiento de la salsa. Casi 50 años después de su aparición, el término *jazz latino,* que algunos músicos remplazan por el de jazz afrolatino, designó en lo sucesivo un género musical (el jazz) asociado a los ritmos y a un conjunto de músicas populares de América Latina[1] que,

[1] Los términos América Latina y latinoamericano, inventados por Francia en el siglo XIX, son referencias geográficas que engloban a México, América Central, América del Sur y las islas del Caribe.

por el calor de sus lenguajes, tienden a unificar las culturas del mundo.

El jazz latino hunde sus raíces en las músicas afroantillanas de expresiones francesa y española. En sus inicios tuvo dos células rítmicas: el *cinquillo*[2] y la *clave*.[3] Y con ellas, la memoria de varios pueblos, de dos universos culturales, el europeo y el africano,

[2] *Cinquillo:* Célula rítmica sincopada, base de muchas músicas árabes (motivo "baladí"), españolas (ritmo "tango" del flamenco) y caribeñas. Los patrones de cinquillo más corrientes son: x..x..x. (propiamente tresillo) y x.xx.xx. (frecuente en la música haitiana por ejemplo). El balanceo proviene de dos golpes anticipados: al fin de la primera mitad (antelación por un cuarto de tiempo) y al fin de la segunda mitad (por mitad de tiempo). Desde Haití, el cinquillo se difundió a Puerto Rico y Cuba.

[3] *Clave:* Célula rítmica de cinco notas en dos compases (mientras el cinquillo abarca un solo compás). Se encuentra en forma 2-3 y 3-2 (según empieza con uno de los compases o el otro) y en las variantes de clave de son y clave de rumba (con un contratiempo más abrupto en rumba en el tercer golpe de tres). Los esquemas correspondientes son por ejemplo: x..x..x | ...x.x... (3-2, rumba) y ..x.x... | x..x..x. (2-3, son). La clave en ciertos estilos de música brasileña agrega sincopación, por ejemplo en el bossa nova (x..x..x...x..x..), donde el último golpe también "rebota".

La clave se considera la base en toda la música cubana, que da un ímpetu y un balanceo particular a la vez por el contraste entre el compás de tres (sincopado) y el de dos (más "cuadrado"), y por dejar "en hueco" el principio del segundo compás. Al final del siglo xix se formuló una teoría de la clave y se reutilizó fuera de la música tradicional. En el mismo periodo se creó el motivo del bajo de son, que sigue los dos últimos golpes del compás de tres, introduciendo un elemento rebote (anticipación) en el sustrato rítmico (...x..x. | ...x..x.).

El término también refiere a un instrumento compuesto de dos palos cilíndricos de leña dura que, golpeados uno contra otro, producen el motivo de clave (obsérvese que en la polirritmia de la rumba el catá está superpuesto a la clave, con acentos, por ejemplo: X.xX.x.X | .X.Xx.x).

(Luc Delannoy/Jean-François Delannoy.)

que se encontraron en un lugar preciso: las islas del Caribe. Mientras que los cinquillos se encuentran en el origen mismo de las células rítmicas creadas voluntariamente por los compositores de la contradanza francesa, el género musical más popular en el Caribe colonial del siglo XVIII, la clave es un espíritu inherente a la música que surge de la sobreposición de varios ritmos. Como para el cinquillo, verdadera huella digital de la música afrocaribeña, existen varias formas de clave, de las cuales la más conocida es la cubana.

Factor de identidad cultural, la clave cubana, como frase rítmica, desembarcó en Nueva Orleans en el siglo XIX, cuando unos músicos locales, de regreso de Cuba, y unos músicos cubanos de paso por Luisiana se pusieron a interpretar las danzas habaneras que por entonces estaban de moda. Se desliza después al blues y al jazz. Se encuentra en diferentes formas en ciertas composiciones de Louis Armstrong, de Jelly Roll Morton y de W. C. Handy, composiciones que subrayan la influencia fundamental del Caribe hispanófono en el escenario musical de Nueva Orleans. En elocuente frase, Jelly Roll Morton ha evocado el término salsa 50 años antes de su primera utilización: "De hecho, si no son ustedes capaces de insertar ingredientes españoles en sus composiciones de jazz, no lograrán jamás obtener lo que yo llamo el perfecto condimento".

Como todo arte, el jazz latino no se puede reducir a una ecuación. Se trata, sin duda, de un movimiento musical en evolución constante. En su origen, el jazz se convertirá en jazz latino desde el momento

en que unos músicos efectuarán la fusión de melodías, de estructuras armónicas del jazz y de improvisación con ritmos afrocubanos producidos por una sección rítmica tocando en clave. La sección rítmica afrocubana tradicional se compone de un piano, cuya técnica a menudo es percusiva, de percusiones afrocubanas (timbales, congas, bongó) y de un contrabajo que produce una síncopa llamada tumbao.[4] El pianista portorriqueño Eddie Palmieri, uno de los precursores de la salsa, llegará incluso a afirmar que "sin la sección completa de percusiones afrocubanas no hay jazz latino, sino solamente un jazz con acompañamiento latino". Esta posición es un tanto excesiva, pues parece no querer tomar en cuenta la evolución de esta música, ya que muchos músicos latinoamericanos han remplazado con los años ciertas percusiones afrocubanas por otras que son testimonio de sus propias tradiciones musicales.

La verdadera explosión del jazz latino se produjo a comienzos de la década de 1940, cuando en Nueva York el trompetista cubano Mario Bauzá compuso *Tanga,* mientras que en La Habana, durante unas espontáneas *jam sessions,* músicos de jazz improvisaban sobre ritmos cubanos. En 1946, a instancias de Bauzá, otro trompetista, estadunidense esta vez, Dizzy Gillespie, invitó a ingresar en su orquesta al percusionista cubano Chano Pozo. Juntos popularizaron la composición *Manteca,* que desde entonces es el himno del jazz latino. Simultáneamente, a la sombra de esas dos oleadas creadoras llegó una ter-

[4] En el caso del piano, el tumbao designa la línea de bajo tocada por la mano izquierda.

cera, impulsada por uno de los más formidables compositores y arreglistas cubanos del siglo xx, Arturo *Chico* O'Farrill, verdadero creador del género conocido con el nombre de cubop.

A finales de la década de 1950, tras la locura del mambo y el chachachá, y a medida que el jazz latino evolucionaba de la gran orquesta a unas formaciones más pequeñas, se insinuó en la música popular estadunidense otra influencia, llegada de Brasil, el bossa nova, música que brotó de una fusión de samba, de jazz y del impresionismo musical francés. En la misma época se abrieron nuevos horizontes. Los ritmos afrocubanos penetraron en el rhythm and blues, el jazz se vistió de melodías folclóricas latinoamericanas y unos músicos mexicanos grabaron un "jazz tropical" mientras el rock descubría las percusiones afrocubanas. Como si respondieran al llamado de vasos comunicantes, numerosos músicos europeos y japoneses convertidos a los ritmos latinos se hicieron los nuevos embajadores de una cultura que poco a poco penetraba en un mundo en busca de especias, de sol y de danza.

Lentamente, los músicos de jazz ensancharon sus horizontes e incorporaron a sus composiciones elementos de música popular de América Latina y el Caribe, mientras que músicos de esas regiones insertaban frases y armonías de jazz en su propia música. Desde entonces, a las células rítmicas de la clave cubana presentes en el jazz vinieron a añadirse los perfumes rítmicos de otras regiones, como los de República Dominicana, Puerto Rico, Venezuela, Colombia o Perú. La evolución del jazz latino va de

la mano con el desarrollo de los intercambios culturales entre los países del Caribe y América Latina y los del resto del mundo, intercambios basados en la libre expresión de varias raíces culturales, en el orgullo de pertenecer a las diferentes comunidades de que provenían los músicos. Por otra parte, esta interpenetración musical tiene el mérito de poner de manifiesto el carácter musical universal del jazz, calidad que nadie puede negarle hoy.

En los capítulos que siguen relataremos las páginas principales de la historia del jazz latino, pues es difícil, si no imposible, trazar un panorama detallado de 150 años de música en un solo volumen. No se trata de escribir la historia de las músicas populares latinoamericanas o del Caribe ni de redactar una enciclopedia de todos los músicos que, un día u otro, han rozado el jazz latino. En lugar de lanzarnos a hacer una letanía de nombres, fechas, títulos de discos y análisis musicales estorbosos, nos hemos concentrado en los músicos, las grabaciones y las corrientes que nos parecen esenciales, para lo que debimos hacer unas elecciones delicadas, pero siempre cuidadosos por introducir descubrimientos que pudieran cambiar la interpretación de la historia de la música popular occidental de estos últimos 50 años. Insistiremos, asimismo, en la importancia de la cultura musical hispanoamericana: Brasil tuvo un pasado colonial y una evolución musical diferentes. Algunos consideran que el jazz latino tiene un ala brasileña; ¿no será, antes bien, un cuerpo desplegado, íntegro? Brasil es, por sí solo, un continente cultural complejo, y la variedad de sus músicas populares mez-

cladas con el jazz debiera ser objeto de un estudio separado. Rozaremos, pues, la cuestión brasileña a través del bossa nova, esta alianza de ritmos brasileños con el impresionismo musical francés y el cool jazz norteamericano.

Para mejor comprender el costado exuberante de este jazz latino, su abundancia de colores sonoros, nos explayaremos por unos instantes en la formación de sus raíces en la región de Nueva Orleans. Seguiremos los pasos de los ritmos afrocubanos desde La Habana hasta su llegada a Nueva York, de donde, tras una serie de adaptaciones, partieron a seducir al mundo entero. Examinaremos después cómo varias músicas tradicionales del Caribe y América Latina influyeron sobre el jazz y cómo el jazz, a su vez, influyó sobre ellas. Es importante profundizar en el estudio de los ritmos afrolatinos que enriquecieron el jazz latino. El ritmo es el testimonio de una cultura; una cultura se define por el empleo del tiempo y del espacio. Por último, nos detendremos un momento en las corrientes que aparecieron en esos últimos años, antes de terminar con una mirada al futuro.

Nos ha parecido primordial dejar la palabra a los actores —músicos en su mayoría— que han participado en las diferentes aventuras de esta música. Esos participantes han estado demasiado tiempo olvidados y sus testimonios ocupan el primer plano de esta obra. ¿No son ellos los mejor situados para hablar de una música a la que han consagrado su vida? Pero guardémonos de juzgar la carrera de un músico por sus grabaciones, pues aun si constituyen puntos de referencia importantes, no reflejan más que un aspecto de la realidad.

PRIMERA PARTE

LOS ORÍGENES AFROANTILLANOS

NUEVA ORLEANS, LA CRIOLLA

A lo largo de todo el siglo XIX, Nueva Orleans fue una ciudad abierta. En ella convergían con toda naturalidad varias corrientes culturales: allí se escuchaba ópera, música clásica europea, músicas criollas, latinas y, asimismo, música local, la de los autóctonos. Desde su prehistoria, esta música popular, la que un día llegaría a ser el jazz, heredó elementos musicales de América Latina.

El jazz, música clásica de la cultura afroamericana del siglo XX, no es una creación espontánea. En contra de lo que se ha escrito, dicho y repetido muchas veces, no brotó de la cabeza de un compositor, una noche en Nueva Orleans. Germinó lentamente, en sus raíces musicales criollas, del género de las que el pianista estadunidense Louis Moreau Gottschalk se esforzó por transcribir en sus cuadernos de notas durante sus numerosos viajes a partir del la década de 1840.

Esas raíces se remontan a la invasión de Europa y de África por los árabes. Éstos conquistan Egipto en el siglo VII y, por el año 700, desembarcan en la isla de Pemba, frente a Tanzania. Se aventuran después por toda la costa oriental de África y por primera vez entran en contacto con las tribus bantúes. En 711 franquean el estrecho de Gibraltar y penetran en España.[1]

[1] Uno de los padres fundadores del arte musical español y de la música arabeandaluza es Abu I Hasan Ali Ibn Nafi. Nacido en

Desde el siglo IX, las guerras santas y los mercaderes del África septentrional introducen la lengua árabe y el Islam al África subsahariana. Las tribus hausa y dyula llevan el Islam al sur de Nigeria y a Camerún. Durante esas conquistas, las músicas africanas y europeas se arabizan (800 años antes de la llegada de los primeros esclavos al continente americano). A cambio, elementos de las músicas africanas penetran en la música de los conquistadores árabes;

Bagdad en 822, apodado *Ziryad (el Merlo),* este laudista, cantante y compositor fundó el primer conservatorio de música en Córdoba. Poco después de su llegada, *Ziryad* añadió una quinta cuerda al laúd, modificando así para siempre su manera de tocarlo y la sonoridad del instrumento. El arribo de músicos árabes a España tuvo repercusiones importantes sobre la poesía, las melodías y los ritmos. Tal fue la época de los poetas Abdul I Wabab, Mocadem bin Mafa, Ubada bin Mas-as-Sama e Ibn Kuzman; cada uno de los cuales ofrecía una visión original de la rima y de su musicalidad. Esta poesía influyó sobre la de toda España y también la del sur de Francia, Italia y, por tanto, la música de esas regiones. En el *Cancionero de Palacio* y en las *Cantigas,* dos recopilaciones de canciones interpretadas en la corte del rey Alfonso X en el siglo XIII, puede notarse una clara influencia del sistema métrico morisco: las *Cantigas* estaban calcadas de breves poemas árabes llamados *zajals.* Incluso, se encuentran vestigios de esos textos y de esas melodías en las futuras colonias españolas; así, el folclor andaluz influye sobre la ejecución de las canciones campesinas cubanas conocidas con el nombre de guajiras, y sobre la coreografía de la danza campesina típica: el zapateo. Por lo demás, una influencia más tenue se deja sentir hoy en la música cubana, la de los descendientes de las tribus negras musulmanas, como los mandingos, peuls y wolofs llevados por la fuerza a la isla. Si la España de los tiempos de los reinos andaluces fue la de los poetas, ésa también fue una época de gran diversidad en lo que atañe a los instrumentos, que en su mayor parte eran de origen árabe: laúd, rebab, tamborín, gaita...

En su nueva grabación, *Branching Out,* el trombonista portorriqueño William Cepeda subraya, muy atinadamente, todas esas primeras influencias, a las que volveremos más adelante.

marcarán definitivamente la música de Francia, Portugal y España, donde los moros se quedan hasta 1492 (el vocabulario español contiene 4 000 palabras de origen árabe). Antes de esa fecha, cerca de 150 000 esclavos de cepa africana habían entrado en España por Sevilla y se incorporaron a la vida cultural y económica local. En Sevilla se hallaba la famosa Casa de Contratación que administraba la trata y de donde partía el mayor porcentaje de esclavos rumbo a Cuba, Santo Domingo, Puerto Rico, Colombia, Venezuela, Panamá y México. Así, al reanudarse la esclavitud, esta vez en dirección de las Américas, los africanos, nuevamente en contacto con los europeos, se identifican con muchos elementos que componen la música de los colonos españoles, portugueses y franceses.

En los tiempos en que Luisiana era colonia francesa, su capital, Nueva Orleans, se encontraba en manos de los españoles. La ciudad seguirá bajo su dominio hasta 1800, antes de pasar a Francia, por un breve periodo, de 1800 a 1803. En esa época se produjo una gran afluencia de esclavos provenientes de las islas del Caribe francesas y españolas, así como de la isla de Trinidad. Después de la rebelión encabezada por Toussaint L'Ouverture en Haití en 1801, cerca de 3 000 esclavos huyeron en balsas hacia Cuba. Se instalaron en la parte oriental de la isla y aún hoy sus descendientes mantienen varias de sus tradiciones musicales. Otros, en cambio, siguieron su camino y se embarcaron rumbo a Nueva Orleans. Esta inmigración en dos etapas tuvo repercusiones importantes sobre el desarrollo de la música de la

época. En sus periplos los esclavos haitianos se llevaron los cinquillos de su folclor musical. Así, los cinquillos penetraron a la vez en la música de la parte oriental de Cuba y en la música de Nueva Orleans. Al margen de Cuba y de Haití, no hay que olvidar una poderosa presencia francesa en los planos militar, económico y cultural en Guadalupe, Martinica y Puerto Rico. Los intercambios culturales y comerciales eran frecuentes entre San Pedro, primera capital de la Martinica, Nueva Orleans y París.

Después de la compra de Luisiana en 1803 por el presidente estadunidense Thomas Jefferson, las culturas caribes, hasta entonces limitadas a este estado, penetran lentamente en las otras regiones del país. Pocos años después, se organizan las primeras danzas y manifestaciones musicales al aire libre en torno del Congo Square en el centro de Nueva Orleans. La gama desplegada se extiende desde las músicas africanas que han resistido al proceso de asimilación, hasta las melodías francesas y españolas mezcladas con ritmos africanos. La Bamboula, danza inspirada en el folclor bantú, se vuelve la más popular. Las constantes llegadas de refugiados del Caribe y de músicos europeos y sudamericanos daban colores más vivos a ese abanico. En Saint Bernard, al este de Nueva Orleans, donde se establecieron colonos llegados de las Islas Canarias, se desarrolló una sólida tradición de canciones líricas y de baladas españolas.

En el siglo XIX, Nueva Orleans es, pues, criolla y danzante. Los archivos de la biblioteca pública de

esta urbe contienen permisos acordados por los diferentes alcaldes en el curso del siglo para bailes públicos y fiestas privadas. En esas veladas se bailaba la cuadrilla, el cotillón y, a partir de mediados de siglo, el vals, la polka, la mazurca, la redoba y, por último, el *pas de deux*. Puede suponerse que el repertorio de las danzas y de la música dependía de la composición étnica y del nivel social de los participantes. Así, en las *soirées* organizadas por los afroamericanos, llamados entonces "gentes libres de color", se bailaba el coonjai, un género del minueto. Varios periodistas de la época informaron que durante esas veladas el público se entregaba a ciertas danzas "eróticas" como el todolo y el turkey trot. Las diferentes comunidades (cubanas, haitianas, mexicanas, españolas, francesas, italianas, alemanas, austriacas: blancas, mestizas, negras) vivían entonces en cierta armonía, si bien muy relativa, pues en 1857 el Tribunal Supremo negó a los negros la ciudadanía y cinco años después, en 1862, más de 180 000 negros participaron en la Guerra de Secesión. La cohabitación finalmente sería quebrantada al entrar en vigor una ley según la cual toda persona de ascendencia africana debía ser considerada en adelante como "negro". Esta ley fue seguida en 1896 por la legalización de la segregación racial. Al punto, las comunidades criollas percibieron su aplicación como una amenaza a su identidad cultural. Así, en los medios musicales los criollos, blancos o de color anglizaron sus nombres con objeto de disimular todo origen africano. Así, Ferdinand Joseph Lamenthe se convirtió en Jelly Roll Morton; Henri François Zenon,

en George Lewis; Harold Baquet, en Hal Bakay; Louis Alphonse DeLisle, en Big Eye Louis Nelson; Raymond Barrois, en Raymond Burke... Y, como lo subraya el sociólogo Roger Bastide, "cuando las autoridades prohíben la práctica pública de las danzas, los negros (y con ellos los músicos) se refugian en las tabernas, abandonan los instrumentos africanos y toman los de los blancos: el piano y la corneta".

En ese fin de siglo reina en Nueva Orleans un ambiente curioso, como muy atinadamente lo describe el sociólogo estadunidense Thomas Fiehrer: "La música constituía el aglutinante de un sistema heterogéneo de castas, hecho de privilegios y de exclusiones. En un contexto plurilingüe y multiétnico, recubierto por las redes de un poder neocolonial, el espectáculo musical local ejerció un efecto liberador interesante sobre la sensibilidad del hombre".

LOUIS MOREAU GOTTSCHALK

Viajero infatigable, hijo de la diáspora haitiana, Louis Moreau Gottschalk nació el 8 de mayo de 1829 en Nueva Orleans. Murió de 40 años el sábado 18 de diciembre de 1869 en Tijuca, en las afueras de Río de Janeiro. Pianista prodigio educado por su abuela y por una institutriz, originarias ambas de Santo Domingo, da su primer concierto a la edad de 11 años, al inaugurarse el hotel San Carlos en Nueva Orleans. A los 12 años parte a estudiar piano en París y tres años después ofrece un recital en la sala Pleyel, donde es felicitado por Chopin y Berlioz, quien le apoda

"el poeta del piano". Durante una gira europea seduce al público con sus composiciones matizadas de motivos afrocaribeños, que anuncian ya el ragtime.

Cuando Gottschalk llega a La Habana el 14 de febrero de 1854, en compañía de su hermano Edward, lo precede su reputación y la prensa local lo cubre de elogios. Ofrece varios recitales en la capital cubana, uno de ellos con 10 pianos (cosa nunca vista en Cuba). Conoce entonces a los compositores Nicolás Ruiz Espadero —que se volvería su amigo inseparable— y Manuel Saumell. Antes de exiliarse en Brasil, Gottschalk entregará el conjunto de su obra a Espadero, quien la hará publicar en Francia tras el prematuro deceso de su amigo. Durante esta gira por Cuba, Gottschalk presenta un repertorio de temas de música clásica europea y de composiciones inspiradas por la música popular local, en particular la habanera, cuyos elementos africanos sabe apreciar. El origen de la habanera, también conocida con los nombres de contradanza o danza habanera, es francés. Fue introducida por la corte francesa en Inglaterra en la década de 1680 antes de propagarse por Europa. España la exportó a Cuba, pero será la versión francesa introducida por los refugiados franceses durante la revolución haitiana la que se volverá más popular. Los músicos negros cubanos alteran ligeramente la figura rítmica de la habanera, creando una especie de preswing, el célebre ritmo de tango conocido en Cuba con el nombre de tango-congo que tanto atrajo a Gottschalk. En el siglo XIX, la habanera va a Argentina y de su encuentro con la milonga nace el tango.

Manuel Saumell (1817-1870), considerado el padre de las contradanzas cubanas, supo colorearlas con un toque criollo rico en características rítmicas que después constituirán la base del danzón y de otras formas musicales. Las contradanzas y las danzas de Saumell encarnan el nacionalismo musical cubano y señalan el punto de partida de la época moderna en la música cubana. A través del estudio de su obra, en particular escuchando grabaciones realizadas por el extraordinario pianista Marco Rizo, se perciben los primeros pasos del ragtime y de esta pianística cubana de la que se inspiró Gottschalk, ese avance continuo, con un arranque que mantiene las notas sincopadas en una marca flexible, con un paso al que el pianista contemporáneo Chucho Valdés no deja de referirse. En otras palabras, las primeras notas del jazz latino.

En febrero de 1855, Gottschalk vuelve a Nueva Orleans. Dos años después regresa a Cuba, que será su base de operaciones. Sus viajes lo llevarán a las islas de Santo Tomás, Haití, Puerto Rico, Jamaica, la Martinica, Guadalupe y Trinidad. Retorna a Cuba, donde prosigue su carrera de concertista y de maestro. Sus piezas más célebres están impregnadas de tradiciones musicales de las islas del Caribe: *El cocoyé, María la O, Le Bananier, Danza, Berceuse, Escenas campestres, Adiós a Cuba y Ojos criollos.* En 1857, en la pequeña ciudad portorriqueña de Barceloneta, compone la *Marcha de los jíbaros,* que llegaría a ser la primera composición de origen portorriqueño que recorriera el mundo. Esta marcha se inspira en el *aguinaldo,* música folclórica de los

campesinos del centro de la isla. Como veremos a continuación, sólo 125 años después unos músicos portorriqueños decidirán, por fin, mezclar sus ritmos locales con el jazz.

En 1862, Gottschalk va a Nueva York y viaja por los Estados Unidos durante cuatro años. En septiembre de 1865, se embarca rumbo a América del Sur, pero hará escala en México, Costa Rica y Panamá. Visitará después Perú, Bolivia, Chile, Uruguay, Argentina y Brasil.

Gottschalk también era conocido por los conciertos que organizaba. Así, en 1861, interpreta en La Habana su sinfonía romántica *Una noche en el Trópico,* con una orquesta de 40 pianos. En 1865, después de 60 conciertos en Perú, parte rumbo a la capital chilena, donde dirige una orquesta de 80 contrabajos, 80 instrumentos de viento y 45 tambores tomados, para la ocasión, de la banda del ejército chileno. Se embarca a continuación en el puerto de Valparaíso en un navío que lo lleva a Montevideo, donde llega en mayo de 1867. En el teatro Lírico Fluminense de Río de Janeiro organiza el 26 de noviembre de 1869 el concierto más fantástico de su carrera: ¡una orquesta de 650 músicos y 100 percusionistas! Tal será su última aparición en público; fue tal su éxito que trata de dar otro concierto el 26 de noviembre, pero Gottschalk siente un malestar y es llevado al hospital; muere el 18 de diciembre de fiebre amarilla y de las secuelas de un agresivo tratamiento contra la sífilis, que venía soportando desde hacía varios años.

Precursor ridiculizado por el público de su propio

país, Gottschalk fue el primer músico estadunidense que documentó de manera precisa las músicas en boga en Nueva Orleans a mediados del siglo XIX. También fue el primer músico extranjero que se interesó de cerca por la música popular cubana y por las de América Latina. Su trabajo esencial de notación musical permite comprender mejor el panorama cultural de la época, un panorama pululante del que brota un rico mosaico de tradiciones musicales proveniente del Caribe, en el cual la cultura afrocubana representa una pieza fundamental y que se encuentra hoy en el jazz latino.

LA PISTA AFROCUBANA

A partir del siglo XVI, la preferencia de las potencias coloniales determinaba la trata de esclavos, que en su mayoría provenían de la costa occidental de África. Los españoles preferían a los yorubas, los ingleses a los ashantis, los franceses a los dahomeys y los portugueses a los senegaleses. Cada colonia refleja, pues, las culturas de sus esclavos con una música, unos instrumentos, una manera de tocar, unos cantos y unas danzas particulares. Por regla general, el esclavo sirvió de instrumento en la mano del amo blanco. La práctica de la esclavitud quebrantó las tradiciones africanas y duró demasiado tiempo para que pudieran renacer.

En Cuba, el choque de las culturas origina una vena creadora sin precedente. El contacto entre los indios, los esclavos negros y los españoles produce

un mestizaje que se aprecia no sólo en la unión de las razas, sino también en una mezcla de diversos elementos culturales y religiosos que hace surgir nuevas costumbres. Durante más de tres siglos, hombres y mujeres de culturas africanas diferentes, situados bajo el yugo de las clases dominantes, fueron obligados a participar en la formación y la consolidación de una nación y de una identidad cubanas.

A manera de ilustración, Fernando Ortiz propone una interpretación poética: "En el humo del tabaco y en la dulzura de su azúcar se sitúa la historia de Cuba, y también en la sandunga de su música. En el tabaco, el azúcar y la música se unen los blancos y los negros en la misma actividad creadora, desde el siglo XVI hasta la actualidad. Blanco, azúcar y guitarra; negro, tabaco y tambor. Hoy, mestizos, café con leche y bongó".

Con la esperanza de hacerles trabajar más y mejor, los propietarios españoles toleraban que sus esclavos se reagruparan según sus orígenes tribales, en contraste con los Estados Unidos, donde fueron brutalmente arrancados de sus raíces. Así, el Código Negro español que rige la actitud de los españoles en sus colonias estipula: "Los placeres inocentes deben contar en el sistema de gobierno de una nación, en la cual la danza y la música provocan las sensaciones más vivas y más espirituales [...] Esta adecuada ocupación de su carácter los distraerá los días de fiesta de otras diversiones, de consecuencias perjudiciales, disipando de su espíritu la tristeza y melancolía que los devoran constantemente

37

y abrevian su vida, y al mismo tiempo corregirá la estupidez característica de su nación y de su especie".

Esas reuniones, esas cofradías que predominaban en las ciudades, tenían sus propias reglas. Llamadas "cabildos", funcionaban como asociaciones de ayuda mutua en las cuales la masa de los negros encontraba un medio caritativo, y también permitían mantener ciertas prácticas religiosas y culturales. Así, a pesar de la imposición del catolicismo como religión oficial, los esclavos, que habían llevado sus propias creencias, siguieron practicando sus ritos. Hoy, bajo el rostro de los santos católicos se siguen disimulando los dioses africanos. En el plano musical, la síntesis de la armonía europea con los ritmos africanos ha creado una combinación tan única como la representada por el blues y el ragtime de Luisiana.

La música afrocubana, cuyo pilar fundamental es el tambor, tiene sus raíces en tres principales manifestaciones culturales religiosas de origen africano: el abakuá, la santería y las religiones bantúes.

EL ABAKUÁ

El abakuá, también conocido con el nombre de culto ñañigo, no es una religión propiamente dicha sino, antes bien, una sociedad secreta compuesta exclusivamente por hombres, los ñañigos, llegados con los esclavos provenientes de la región de Calabar, que se extiende desde el delta del río Níger hasta Camerún, donde vivían entre otras las tribus efik, efut y

qua. En Cuba, esos esclavos son conocidos con el nombre de "carabalís".

Los abakuás tocan dos tipos de instrumentos: los reservados a sus ritos sagrados, cuatro tambores tocados individualmente por sacerdotes, y los otros, los "instrumentos públicos", agrupados en una orquesta de percusiones conocida con el nombre de *biankomeko:* cuatro tambores, una campanilla, sonajeros y dos matracas de madera. El principal tambor de esta orquesta, el que adopta el papel de solista y que representa la voz del misterio, es el bonkóenchemiyá, el "tambor que habla". Todos los instrumentos abakuás son sagrados, deben ser bautizados y sólo los iniciados pueden tocarlos. La mayoría de los ñáñigos considera que la transcripción y la grabación de su música ritual es una profanación.

Cuando vivía en La Habana, el percusionista cubano Chano Pozo, que se unió a la orquesta de Dizzy Gillespie en Nueva York en 1946, era miembro de un capítulo de la sociedad abakuá. Tenía la costumbre de tocar ritmos sagrados en sus congas y de cantar cantos abakuás y yorubas en escena con la orquesta.

LA SANTERÍA

La religión de los lucumís, ex esclavos yorubas, conocida con el nombre de santería o Regla de Ocha, hunde sus raíces en los territorios que hoy forman parte de Nigeria y Benín. Representa una filosofía, una manera de ser, compartida por millones de personas en Cuba y por miles más dispersas en el conti-

nente americano. Los fieles creen en un solo dios, Olorún, el Ser Supremo, el Creador, que es fuente de "ashé", la energía espiritual del universo. Olorún reina sobre cerca de 400 dioses y espíritus, los orishas. Cada orisha tiene sus propios sacerdotes (babalaos) y fieles.

Los yorubas de África veneraban más de 1000 dioses; algunos centenares llegaron a Cuba y sólo sobrevivieron los más populares, una veintena, que fácilmente se identificaron con los santos católicos. Changó, conocido como el dios de la música, y asimilado a Santa Bárbara, es uno de los orishas más populares. Según un "pataki", una leyenda lucumí, Changó era originalmente el dios del fuego cuya danza provocaba los rayos. Durante seis meses del año era mujer, y los otros seis, hombre. Una mañana partió a guerrear en compañía de Oggún, el dios de la guerra. En camino, se dio cuenta de que, por única arma, llevaba unas tablas que le permitían prever el porvenir. Se dirigió inmediatamente a casa de su hermano Orula, el rey del fuego, quien le entregó tres tambores batás a cambio de sus tablas. A Cuba fueron llevados yorubas ya muy tarde, especialmente en los años de 1820 a 1840, cuando formaron una mayoría de los africanos enviados a través del Atlántico. Aunque la base de la música lucumí sea el tambor batá, un tambor provisto de una piel en cada extremidad, cada una con una sonoridad particular (a la cual volveremos ulteriormente, en el capítulo sobre las percusiones), también hay tambores bembé. Los tambores batá son habitualmente acompañados por tres güiros (cachimba, mula, caja) y por congas.

El territorio bantú cubre la región africana del Congo y Angola. En Cuba no se puede hablar de la religión bantú, sino de una mezcla hecha de creencias bantúes, otros ritos africanos y catolicismo. Los instrumentos de esas manifestaciones religiosas son muy variados; los principales son los tambores yucas que acompañan la danza del mismo nombre y los ngomas. Estos últimos son considerados como antepasados de las congas que hoy se encuentran en ciertas músicas populares occidentales.

Las primeras influencias cubanas

En sus momentos libres, las capas sociales más explotadas de la sociedad colonial cubana del siglo XIX se reunían al son de la rumba, expresión popular urbana que mezcla música y danza y en que se encuentran, a la vez, elementos africanos y de la metrópoli española, como el flamenco andaluz. En su origen, para marcar los ritmos, los músicos utilizaban unos cajones, cajas utilizadas para el transporte del bacalao. Los cajones fueron remplazados por las congas (tumbadoras, en el vocabulario cubano), a las cuales se añadieron los dos bastoncillos de la clave. Los cantantes actuaban alternando con los músicos, y después de haber explicado las razones de esta reunión, de esta rumba, dejaban el lugar a los bailarines, quienes imitaban las situaciones que

acababan de evocar. Muchos músicos de rumba eran efiks o descendientes de efiks; cargaban y descargaban los barcos en los puertos de Matanzas y de La Habana y eran miembros de la sociedad abakuá. Poco a poco aparecieron variaciones de la rumba original, como el guagancó, el yambú y la columbia, que se diferencian esencialmente por su tiempo y sus danzas.

Después de la abolición definitiva de la esclavitud en 1886, tuvo lugar una fuerte emigración de músicos negros cubanos hacia Nueva Orleans. En sus bagajes llevaban la contradanza (la habanera), fuente de influencia indiscutible para los primeros compositores de ragtime y de blues. Algunos años después, como no lograron comprar la isla a la corona de España, los Estados Unidos decidieron apoyar a Cuba en su guerra de independencia contra la Península Ibérica, tomando como pretexto, como *casus belli,* la destrucción de un navío de guerra, el *Maine,* anclado en el puerto de La Habana. La guerra comenzó el 21 de abril de 1888 y terminó el 10 de diciembre del mismo año con la firma del tratado de París. España, vencida, se retiró de Cuba, que en adelante sería ocupada por los Estados Unidos. Además cedió al gobierno estadunidense Puerto Rico, Guam y las islas Filipinas. El general John R. Brooke se instaló en La Habana el 1° de enero de 1889 como jefe de gobierno. Habría que aguardar al 20 de mayo de 1902 para que fuese proclamada la constitución de la república cubana. Al año siguiente, pese a la soberanía nacional garantizada por la nueva constitución, el gobierno estadunidense se apoderó de la bahía de

Guantánamo e instaló allí una base naval, cuyo papel sería importantísimo en el curso de las dos guerras mundiales. Esta constitución también incluyó la famosa enmienda Platt, que autorizaba a los Estados Unidos a intervenir en la isla si consideraban amenazada su independencia. Así, suponiendo en peligro sus intereses económicos, ¡los Estados Unidos intervinieron en 1906, 1912 y 1917!

Al término de la guerra de 1898, muchos músicos negros, miembros de tropas de ministriles, desembarcan en Cuba y descubren las músicas populares locales: contradanza, danzón, son, guaracha, rumba, etc. Entre ellos viene W. C. Handy, quien se deja seducir por las células rítmicas del cinquillo haitiano y la clave. Por su parte, al contacto con sus colegas estadunidenses, los músicos cubanos aprenden los primeros rudimentos del blues, el banjo y el fox-trot.

Entre los músicos estadunidenses que se quedaron en Cuba, el musicólogo cubano Leonardo Acosta cita al *bluesman* negro Santiago Smood, quien se instaló en Santiago, donde murió en 1929 después de haber fundado en 1868 varios grupos con músicos locales.

Estos intercambios musicales son los únicos puntos positivos —si puede decirse— de esta guerra que señala el comienzo de un siglo de absurdos políticos de los que se queja el pianista Chucho Valdés, fundador de Irakere, el grupo de jazz cubano más importante de los últimos 50 años. "En el siglo XIX había un camino, un pasaje entre La Habana y Nueva Orleans, una ruta marítima que unía los dos puertos. En aquella época, se oía jazz en La Habana y

rumba en Nueva Orleans. En otras palabras, en la
década de 1890 había una comunicación inteligente
entre los músicos afroamericanos y afrocubanos, co-
municación que contribuyó a forjar nuestras res-
pectivas músicas del siglo xx. Hoy, en esta década de
1990, mientras que el mundo se convierte en una
aldea, la comunicación entre estos dos países está
congelada."

Un disco reciente del grupo Cubanismo, *Mardi
Gras Mambo,* viene muy a propósito para ilustrar esos
intercambios musicales entre las dos metrópolis.

Desde entonces es claramente perceptible en Nue-
va Orleans la influencia musical cubana, en particu-
lar del danzón, que hasta la actualidad parece haber
sido ignorada por los historiadores. A finales del
siglo xix y hasta 1910, una orquesta de danzón en
Cuba estaba compuesta por una corneta (o una trom-
peta), un sousáfono, una tuba enrollada alrededor
del torso, un trombón, dos clarinetes, un par de tim-
bales militares (más pequeños que los de la orques-
ta clásica), un güiro y dos violines. El danzón clásico
está formado de tres partes.[2] En el curso de la ter-
cera, que se llama trío de clarinetes, puede oírse a
una corneta o una trompeta trazar la melodía mien-
tras que un clarinete y un trombón tocan una con-

[2] Se atribuye la paternidad del danzón al compositor cubano
Miguel Failde Pérez (1852-1921). El primer danzón, *Alturas de
Simpson,* fue tocado el 1° de enero de 1879 en el Liceo de Matan-
zas. El danzón comprende en realidad cuatro partes y su estruc-
tura se fundamenta en la fórmula AB AC AD. El tema A sirve de
introducción pero también de puente entre las tres partes princi-
pales. El tema B es generalmente menos rápido, y se presta a la
improvisación.

tramelodía o subrayan la armonía, improvisando los tres instrumentos. Esta manera de tocar era frecuente desde fines del siglo XIX, como lo demuestran las grabaciones realizadas en La Habana en 1906 y 1907 por la orquesta del cornetista Felipe Valdés y la de Raimundo y Pablo Valenzuela para las empresas disqueras Edison y Victor, grabaciones que después fueron distribuidas en los Estados Unidos. En el Dixieland de la región de Nueva Orleans se encuentra este elemento cubano particular de improvisación colectiva con corneta, clarinete y trombón. Después de esta penetración de la habanera y del danzón en los Estados Unidos, hace su aparición la clave cubana en cuatro composiciones fundamentales de comienzos del siglo XX: *Tiger Rag* de Louis Armstrong, *New Orleans Joys* de Jelly Roll Morton, *Memphis Blues* (1912) y *Saint Louis Blues* (1914) de W. C. Handy. Esos tres compositores utilizaron el ritmo de tango del que ya hemos hablado. La popularidad de Jelly Roll Morton y sus constantes viajes al país inician una moda de la habanera, y del tango, que de ella desciende. La mayoría de los pianistas de Nueva Orleans, Saint Louis y Harlem donde se desarrolla el movimiento "stride piano", con James P. Johnson, Lucky Roberts y Willie *The Lion* Smith, compondrán habaneras y tangos. Los pianistas de blues[3] y el blues en general también serán influidos por la clave y los ritmos afrocubanos. Pero ésta es otra aventura...

[3] La discografía de los pianistas Jimmy Yancey, Albert Ammons y Roy Byrd, mejor conocido con el nombre de Profesor Longhair, constituye una buena ilustración de la influencia hispánica en el blues.

Geográfica y culturalmente, México forma parte de la cuenca del Caribe y en el curso del primer siglo de la Colonia más de 250 000 esclavos entraron en el país en tres oleadas sucesivas. Los primeros llegaron del Sudán islámico, los segundos provenían de las tribus bantúes del Congo y los terceros del golfo de Guinea. Durante casi tres siglos, en la región del golfo de México se estableció una estructura sociocultural similar a la del modelo del Caribe hispanófono. Los músicos viajaban libremente entre Veracruz, Yucatán, La Habana, Puerto Rico y Venezuela, dejando a su paso las huellas de su folclor mientras se empapaban de los que iban conociendo. Así, la primera influencia musical cubana llega a México en el siglo XVIII con el chuchumbé, danza popular de los mestizos, de la que casi no quedan huellas sino en los archivos del Santo Oficio que por entonces había intentado prohibirla por razón de su irrespetuoso erotismo. En el siglo XIX la polka, la mazurca y la danza habanera, seguida desde 1878 por el danzón y el son cubano (el antepasado de la salsa), entran en México por la península de Yucatán y el puerto de Veracruz. Por eso ciertos aspectos del folclor musical cubano no serán ajenos a los músicos mexicanos que irán a Luisiana a finales del siglo. La influencia musical cubana llega, pues, a Nueva Orleans directamente de Cuba, por la vía marítima o indirectamente a través de México.

La banda del Octavo Regimiento de Caballería de

Ejército Mexicano, compuesta por 67 músicos y dirigida por Encarnación Payén, inaugura la Exposición mundial industrial y del algodón en Nueva Orleans, el 16 de diciembre de 1884. La estadía de esta orquesta señala el apogeo de los músicos mexicanos en Nueva Orleans que, desde el comienzo de la década de 1880, tenían la costumbre de tocar sobre los barcos de vapor que recorren el Misisipi. Entre los muchos grupos mexicanos que recorrieron Luisiana durante la segunda mitad del siglo XIX, dos revisten una importancia muy particular. Para empezar, el de Sebastián E. de Yradier, compositor vasco residente durante largo tiempo en La Habana y autor en 1859 del primer gran éxito latino en los Estados Unidos, una habanera intitulada *La paloma*. Esta obra inspiró a numerosos compositores mexicanos, que la consideraban como modelo de la balada. Se cuenta que el emperador Maximiliano, poco antes de su ejecución, pidió a la banda que acompañaba al pelotón de ejecución que le tocara *La paloma*. En 1864, Yradier compuso *El arreglito,* que Bizet insertó en su ópera *Carmen,* con el título de *Habanera.*

El segundo grupo en boga es el del compositor y violinista Juventino Rosas, quien, según su biógrafo Jesús Frausto, llegó por primera vez a Nueva Orleans en 1885 durante una gira por el sur del país con la Orquesta Típica Mexicana (grupo de 14 músicos, cuyo director adjunto era él, con José Reina). Se dice que Rosas ingresó después en una banda militar en la que tocó el trombón en compañía de su amigo Norberto Carrillo, igualmente trombonista. Desde entonces, Rosas dividió su tiempo entre esas dos

orquestas. Tres años antes de su prematura muerte en 1891, a la edad de 30 años, volvemos a encontrarlo en Nueva Orleans con la Orquesta Típica Mexicana. En esta ocasión presentó por vez primera su célebre vals *Sobre las olas,* que llegaría a ser tema favorito de los músicos locales y de las primeras orquestas de jazz en Luisiana.

Sin embargo, es Florenzo Ramos el que ejercerá un efecto determinante sobre el escenario musical de Nueva Orleans. Nacido el 23 de febrero de 1861 en el estado de Nuevo León, fue el primer músico mexicano de importancia que se estableció de manera permanente en Nueva Orleans. Llegó en tren a Laredo en agosto de 1884 y apareció pocos meses después en Nueva Orleans, donde ingresó en la banda del Octavo Regimiento de Caballería mexicana. Instalado en el barrio español, el *french quarter,* publicó en 1886 una mazurca para piano, *Dorados ensueños,* que súbitamente lo hizo célebre. A lo largo de toda su carrera trabajó en orquestas de teatro, de circos y de restaurantes; también fue flautista de la French Opera House y saxofonista en varios grupos de jazz. Ramos fue el primer músico que introdujo el saxofón en Nueva Orleans. Cierto es que diversos saxofonistas recorrían ya Luisiana con las bandas militares mexicanas, pero Ramos fue el único que se estableció definitivamente en una ciudad que hasta entonces favorecía el clarinete. Aunque organizó su vida profesional en torno del saxofón, explica en su correspondencia familiar que toca, igualmente, el fagot, el clarinete bajo, la flauta, el piano y varios instrumentos de cuerdas.

Los miembros de la familia Tío, brote de un extenso linaje de criollos de color, fueron por esta época los clarinetistas de mayor influencia en Nueva Orleans. Poco tiempo antes de la Guerra de Secesión, la familia Tío sale de la ciudad y se instala en una cooperativa agrícola al sur de Tampico. Los hermanos Luis y Lorenzo nacen en México, y después de terminar su educación musical viajan a Nueva Orleans donde adquieren una sólida reputación de clarinetistas trabajando en *brass bands,* en orquestas de teatro y de baile. En su propia casa ofrecen cursos de teoría musical y clarinete y su enseñanza influirá sobre la mayor parte de los clarinetistas del escenario musical criollo de comienzos del siglo xx. Su mejor discípulo fue el hijo mayor de Lorenzo, Lorenzo junior, nacido en 1893. Clarinetista y hábil pedagogo, tuvo después por discípulos a Jimmie Noone, Albert Nicholas, Omer Simeon y Sidney Bechet, con el cual tocaría en el Nest Club de Harlem en Nueva York poco antes de su muerte ocurrida en 1933.

El saxofonista Florenzo Ramos era, pues, competidor de los Tío. También él era profesor, pero de saxofón. Entre sus alumnos, y en los fosos de orquesta donde trabajaba por la noche, Ramos se codeaba con músicos cubanos. A menudo, evocaba con sus compañeros los ritmos afroantillanos que se habían desplazado a través del Caribe para desembocar en México y en Luisiana.

Antes de cerrar ese siglo conviene mencionar a otro músico, el cornetista cubano Manuel Pérez. Había emigrado con su familia a México antes de instalarse en Nueva Orleans, donde, en 1899, se unió a la

Onward Brass Band, en la cual tocarían, también, Lorenzo Tío junior y Luis Tío. Aunque haya muy pocos informes sobre su vida —se ignoran el lugar y la fecha exacta de su nacimiento—, Pérez es citado por los historiadores como el músico cubano más importante de Nueva Orleans a fines del siglo XIX y comienzos del XX. La razón de esta atención es difícil de explicar, así como es difícil saber si ejerció alguna influencia sobre la escena local. En todo caso, ¡era conocido como intérprete virtuoso de himnos funerarios!

También se ha sabido que Pérez dirigió su propia orquesta de baile, la Imperial Orchestra, de 1901 a 1908 y participó hasta 1930 en la fanfarria Onward Brass Band.[4] Varios músicos de fanfarria tocaban en orquestas de jazz que dejaban mayor espacio a la improvisación. ¿Se habrá dejado tentar Pérez por los primeros pasos del jazz? En todo caso, parece que fue un mediocre improvisador, pues para responder a la demanda de un público que exigía más vida al

[4] El origen de la *brass band,* de la fanfarria (literalmente, orquesta de metales), cuya composición era en realidad una mezcla de metales, de instrumentos de lengüeta, como clarinete y saxofón, y de percusiones, se remonta a los años que precedieron a la Guerra de Secesión estadunidense (1861-1865). Durante largo tiempo, marchas, himnos funerarios y música de baile constituyeron lo esencial de su repertorio, que evolucionó rápidamente en los primeros años del siglo XX para incluir, en la actualidad, música clásica europea y temas de jazz. Para muchos músicos de la época, desfilar en una brass band era la ocasión de mostrar su capacidad técnica de leer y ejecutar las partituras. Músicos criollos, mexicanos y cubanos constituían la mayor parte de las fanfarrias, mientras que otras, como la Excelsior Brass Band o la Kelly Band estaban compuestas exclusivamente de negros, gracias a los cuales se ensancharía poco a poco el repertorio.

repertorio de la Onward Brass Band, se vio obligado a contratar a King Oliver para hacerle segunda. Cualesquiera que fuesen sus cualidades y sus limitaciones, Manuel Pérez representa un símbolo que la comunidad cubana de los Estados Unidos contempla con orgullo.

EL REINO AFROCUBANO

La permanencia de las artes ha sido siempre
obra de una minoría.
OCTAVIO PAZ, 1990

I. TODOS LOS CAMINOS LLEVAN
A SPANISH HARLEM

Dos acontecimientos capitales van a determinar el panorama de la música popular estadunidense del siglo xx: la firma, el 2 de marzo de 1917, por el Congreso de la ley Jones y el encuentro en La Habana, en 1923, de dos adolescentes, Mario Bauzá y Frank Grillo.

Desde su descubrimiento en 1493 por Cristóbal Colón, la isla de Boriken, rebautizada como Puerto Rico, será colonia española durante 400 años. Después será cedida como botín de guerra por España a los Estados Unidos en 1898, según el Tratado de París que puso fin a la guerra hispano-americana. En virtud de ese tratado, los Estados Unidos recibirán, también, la isla de Guam y comprarán el archipiélago de las Filipinas por la suma de 20 millones de dólares. Después de esta cesión la isla de Puerto Rico pasa por un periodo de inseguridad, intentando adaptarse a su nueva condición de colonia. La emigración puertorriqueña hacia Nueva York comenzó en el siglo xix y la mayoría de esos emigrados eran refugiados políticos tratando de escapar de la opresión española, otros eran simples marinos y unos más eran hijos de familias ricas que acudían a buscar una educación esmerada. Los primeros en llegar se establecieron en Brooklyn, al borde del río, antes de lle-

gar a Manhattan en la década de 1920, y al Bronx 10 años después. Una importante oleada de emigrados llegó a la región neoyorkina desde el comienzo de la primera Guerra Mundial para trabajar en diferentes industrias pesadas, mientras que otros son reclutados, de grado o por fuerza, en el ejército estadunidense.

El 2 de abril de 1900 el presidente McKinley promulga la ley Foraker, la cual estableció un gobierno civil en Puerto Rico. Ese gobierno comprende un gobernador, un consejo ejecutivo, una cámara de representantes y un sistema judicial. Además, en lo sucesivo, todas las leyes federales estarán en vigor en la isla. El 2 de marzo de 1917 el presidente Woodrow Wilson promulga la ley Jones-Shafroth, que otorga la nacionalidad estadunidense a toda persona nacida en suelo portorriqueño. Ese cambio de condición significó para los portorriqueños la posibilidad de desplazarse libremente por su nuevo país. Se convertirán en la primera comunidad latina asentada en Nueva York, llevando consigo sus ricas tradiciones culturales.

Pocos años después de promulgada la ley Jones ocurre en La Habana otro acontecimiento no menos importante: el encuentro de dos adolescentes que van a cambiar definitivamente la música popular occidental del siglo xx: Mario Bauzá y Francisco Grillo. Este último nació el 3 de diciembre de 1908 en el barrio de Jesús María. Poco tiempo después, la familia se traslada a Marianao, donde Francisco, a quien su madre llama *Macho,* aprende a tocar el piano y la flauta. Su padre, vendedor de legumbres,

lo lleva en sus viajes a través de la isla, con lo que puede descubrir la música de las provincias. Para el cumpleaños de cada uno de sus cinco hijos, el padre contrata la orquesta que animará una fiestecilla. "Tal vez debiera decir que gracias a esas orquestas y a sus cantantes recibí mi primera educación musical. Estoy convencido de que lo que me enseñaron era música cubana auténtica." A la edad de 14 años, Francisco debuta como cantante en orquestas de son. Así, cantará con los sextetos de Miguel Zavalle, Occidente, Nacional y Agabamar.

Una tarde de primavera de 1923, al volver a su casa, *Macho* encuentra ante la puerta a su hermana Estela en compañía de un joven. *Macho* se aproxima.

—Buenos días, soy Francisco, hermano de Estela.

—Y yo soy Mario Bauzá, su novio.

Estela escapa corriendo al interior de la casa mientras los dos adolescentes se reconocen, y cuando se descubren una misma pasión, la música, se lanzan a una discusión que durará horas.

Mario Bauzá nace el 28 de abril de 1911 en el barrio de Cayo Hueso. Su madre, gravemente enferma, muere mientras Mario todavía es un niño. Su padre, buscador del equipo nacional de beisbol, viaja sin cesar por el país al acecho de jóvenes prodigios. Por tanto, confía la educación de su hijo a Arturo Andrade y a su esposa Sofía Domínguez, pareja española que ya había adoptado 14 hijos. El padre adoptivo de Mario le enseña el solfeo y, para celebrar su séptimo aniversario, lo inscribe en el Conservatorio, donde aprende el clarinete y el clarinete bajo. Tocando este instrumento, dos años después, Bauzá hará

su debut de músico en el seno de la orquesta filarmónica de La Habana.

Macho y Mario, inseparables desde su primer encuentro, descubren el jazz de Fletcher Henderson y Duke Ellington, escuchando las transmisiones de radio difundidas desde los Estados Unidos. Mario sigue a su nuevo amigo cuando éste toca en las orquestas de son y *Macho* anima a Mario cuando decide trabajar con varias charangas locales.

En 1926, de sólo 15 años, Mario Bauzá va por primera vez a Nueva York como clarinetista de la orquesta de charanga del compositor y pianista Antonio María Romeu (1876-1955). Por la noche, después de las sesiones de grabación para la RCA, se dirige al teatro Paramount para asistir a los conciertos de la orquesta de Paul Whiteman, que interpreta una obra encargada a Gershwin, *Rapsody in Blue*. Impresionado por la manera de tocar de uno de sus músicos, el saxofonista Frankie Trumbauer, Bauzá se compra un saxofón alto: "Cuando vi a Trumbauer tocar de tan soberbia manera, quedé como fulminado [...] Los arreglos, la sonoridad [...] Volví a escucharlo cuatro días seguidos". Mario se aloja en Harlem en casa de su primo René Edreira, trompetista de los Santo Domingo Serenaders, orquesta de jazz compuesta de músicos cubanos, dominicanos y panameños. Juntos exploran los clubes de jazz de Harlem y Bauzá descubre que la orquesta de son cubano el Sexteto Habanero había llegado a grabar en dos ocasiones a Nueva York, para la RCA Victor.

[1] El son es originario de la región oriental de Cuba. Proviene de la combinación de ritmos africanos y de la tradición española.

Cuando Mario se embarca rumbo a La Habana después de pasar once días en Nueva York, lleva la firme intención de volver en cuanto le sea posible y de emprender una carrera de músico de jazz. Desde su retorno a La Habana, aprende a tocar el saxofón, termina sus estudios en el Conservatorio, que le ofreció una beca para proseguirlos en la Scala de Milán y que Mario rechazó, pues había decidido consagrar su vida al jazz. Para mejorar su técnica, se une a la orquesta de José Curbelo en la cual toca el saxofón alto, sin dejar por ello de trabajar con la filarmónica. Cuando está en compañía de su amigo *Macho* y de su hermana Estela, habla cada vez más de Nueva York, de ese rumbo en que quisiera habitar, El Barrio.[2]

del canto y de la guitarra. En la segunda mitad del siglo xix, el gobierno prohibió a las orquestas la interpretación del son, juzgando que los textos que denunciaban las condiciones inhumanas de la esclavitud podían provocar motines. Fueron enviados destacamentos del ejército al este del país desde los cuarteles de La Habana. A su regreso, muchos militares llevaron el son en su impedimenta. La orquesta tradicional de son se compone de una marímbula, un güiro, maracas, un tres, bongo y una botija. En su camino hacia la capital se enriqueció armónicamente al añadírsele instrumentos de viento, y el contrabajo remplazaría a la marímbula y la botija. Se organizaron dos grandes orquestas: el Sexteto Habanero y el Sexteto Nacional. El primero grabó en La Habana, el 18 de febrero de 1928 para la RCA Victor; viajó luego a Nueva York en 1921 y en 1923, para grabar nuevamente para la RCA Victor y luego para la Columbia. Esas primeras grabaciones iban destinadas a la población estadunidense y, en lugar de traducir "son" como *sound,* las empresas disqueras inventaron el término "rhumba", que pronto se volvió nombre genérico para designar las músicas de origen afrocubano, como después lo sería el término "salsa". Entre los soneros más famosos citemos a Sindo Garay, Miguel Matamoros, Ignacio Piñeiro, Valentín Cabe, Pablo Vásquez y Arsenio Rodríguez.

[2] Francisco Grillo se casó en La Habana en 1928 con Luz

Antes de ser conocido como El Barrio o como el Spanish Harlem, ese sector por entonces próspero de Manhattan, situado entre las calles 100 y 121, y entre la Primera y la Quinta Avenida, era habitado por familias judías. Cuando éstas se mudaron, fueron remplazadas poco a poco por familias portorriqueñas, confinadas hasta entonces a Brooklyn. De las poblaciones de origen caribeño y latinoamericano, sólo los portorriqueños, convertidos ya en ciudadanos estadunidenses pocos años antes, estaban autorizados a residir en los Estados Unidos. Los nacionales de otros países podían permanecer por 29 días, gracias a la visa B-29, al expirar la cual debían abandonar el territorio. Muchos ciudadanos cubanos acudían a pasar sus vacaciones en Nueva York y, al término de sus 29 días, algunos decidían deslizarse a la clandestinidad. Así, frente a la comunidad portorriqueña apareció el embrión de una comunidad cubana de inmigrantes legales… e ilegales.

Aquel año en Nueva York, la orquesta del trompetista cubano Vicente Sigler, quien había entrado clandestinamente en el país, era la única que ofrecía un repertorio de música latina. Tocaba en hoteles de lujo, en la cercanía de la calle 34, para un público de aristócratas españoles, los gallegos, como se les llamaba, llegados a divertirse al son de pasodobles, danzones cubanos y danzas portorriqueñas. Aunque su orquesta estuviese formada por portorriqueños y

María Pelegrín, que le daría un hijo, Rolando. El matrimonio sólo duraría algunos años y en 1940, poco antes de formar su orquesta en Nueva York, *Machito* se encontraría con Hilda Torres, portorriqueña con la que se casaría seis meses después.

dominicanos, Sigler, que vivía a un costado del Central Park a la altura de la calle 110, nunca se presentó en Harlem, donde habitaban las comunidades de las que habían salido sus músicos. El 26 de abril de 1927, un flautista cubano, Alberto Socarrás, sale de La Habana rumbo a Nueva York. Desde su llegada es invitado a formar parte de la orquesta de Vicente Sigler, donde pronto se le uniría otro músico cubano, el violinista Alberto Iznaga, así como el trompetista portorriqueño Augusto Coen. También en 1927, por primera vez una gran orquesta portorriqueña, la de Carmelo Díaz Soler, llegó a grabar para la Columbia en Camden, Nueva Jersey.

Atraídos por las oportunidades que se presentaban en Nueva York, músicos negros cubanos decidían también huir del racismo que hacía estragos entre ellos. Pero ¡cuál no sería su sorpresa al descubrir un mundo gobernado por leyes de segregación racial! Un mundo en el cual portorriqueños, cubanos y negros luchaban por obtener un alojamiento decente, un trabajo, dispuestos a aceptar lo que se presentara, lavaplatos, conserje... Llegaban de una región de costumbres diferentes, acostumbrados a un clima que permitía vivir a la intemperie durante la mayor parte del año, y les fue difícil habituarse a las limitaciones impuestas por el invierno. En un arranque nostálgico, pero también y sobre todo por necesidad, muchos intentaban amenizar sus fines de mes tocando música. En pocas semanas aprendían a tocar un instrumento o incluso a cantar y se les contrataba para amenizar bautizos, bodas o fiestas privadas. Algunos portorriqueños sin empleo llegaron hasta a

organizar tardeadas danzantes, de paga, en sus departamentos. En 1926 el célebre compositor del *Lamento borincano,* el boricua Rafael Hernández (1891-1965), que hasta entonces había vivido en Cuba donde dirigía la orquesta del teatro Fausto y había efectuado una gira triunfal por Francia con la orquesta de James Reese, decidió instalarse en Nueva York, donde fundó el Trío Borinquen. Para apoyar sus actividades musicales, su hermana Victoria abrió una tienda de música, los Almacenes Hernández, sobre la Madison Avenue entre las calles 113 y 114, la primera en ese barrio popular de Manhattan. Victoria vendía guitarras, rollos de pianola y, en la trastienda, daba lecciones de piano. Esta tienda pronto fue el punto de reunión de los aprendices de músicos en busca de trabajo. Rafael formó un nuevo grupo y lo llamó Cuarteto Victoria, como homenaje a su hermana. En 1937 se instaló en México, donde compuso música para películas. Volvió a Puerto Rico en 1955 y murió 10 años después.

El ambiente de inseguridad económica no impidió a Mario Bauzá salir de La Habana el 29 de abril de 1930 (tocaba por entonces en la orquesta del cabaret Montmartre) e instalarse en Harlem, con la idea de comenzar una carrera de *jazzman.* A bordo del navío *S. S. Oriente,* que lo lleva a Nueva York, viaja en compañía de la orquesta de Justo Ángel Azpiazu (más conocido con el nombre de Don Azpiazu, 1893-1943) y traba amistad con Antonio Machín, cantante del grupo. Mario Bauzá asiste al primer concierto de esta orquesta en el teatro RKO Palace, sobre Broadway. Como el resto del público, sólo se acordará de la

espectacular entrada de Antonio Machín: de pie, en equilibrio sobre una rampa que desciende gradualmente a la escena, cantaba "Maníííí"... arrojando al público puñados de cacahuates. En pocos días, la canción *El manisero* del compositor, pianista y director de orquesta cubano Moisés Simón está en los labios de todos los neoyorquinos y un mes más tarde Don Azpiazu la graba para la RCA Victor.

Compuesto para la cantante Rita Montaner, que fue a presentarla a París en 1929, *El manisero* se ha convertido en la melodía más célebre del folclor musical cubano. Esta canción es en realidad un pregón, una versión musical del grito de un vendedor ambulante de cacahuates. En Cuba, los vendedores callejeros "gritaban" su mercancía; algunos incluso la cantaban, al punto de que cada fruta, cada legumbre y cada producto tenía su propia canción, su grito particular. Desde su creación, buena parte de *El manisero* fue retomada por numerosos artistas, como Miguelito Valdés, Xavier Cugat, Pérez Prado, Louis Armstrong,[3] los Hermanos Castro, Stan Kenton, *Machito,* Django Reinhardt, Stéphane Grappelli, Estrellas de Areito, Lalo Schifrin y Carlos Santana.

Pese a la impresionante batería de percusiones cubanas de que dispone la orquesta, nadie parece notar la ligereza de la música cubana que presenta Azpiazu, música cuya polirritmia había sido simpli-

[3] Louis Armstrong graba *El manisero* en 1930 pero está "fuera de clave", es decir, toca fuera del ritmo diseñado por la clave. No es el primer músico de jazz que graba una composición cubana. Antes de él, el 23 de octubre de 1929 Bennie Moten había grabado *Rumba negra* con el título de *Spanish Stomp*.

ficada para permitir bailar al público estadunidense, que la llamaba "rhumba". *El manisero* llega, pues, muy a tiempo para suavizar las ondas de choque causadas por la caída de la bolsa de Wall Street en 1929. Un año después de su presentación en Broadway, Don Azpiazu vuelve a los Estados Unidos para una gira nacional y para filmar un cortometraje intitulado *The Peanut Vendor*. En enero de 1931, Duke Ellington y el cornetista Red Nichols, acompañado del joven Benny Goodman, graban, por separado, su versión jazzificada de *El manisero*. Ellington efectuará, a continuación, otros viajes turísticos por la música latina, pero sin mayor convicción.

El triunfo de esta canción oculta el acontecimiento musical más importante de ese comienzo de década: la primera grabación, en Nueva York, el 10 de julio de 1931, de la orquesta cubana de los Hermanos Castro, dirigida por Manolo Castro, para la RCA Victor. Al grabar una versión del *Saint Louis Blues* de W. C. Handy [4] en la cual se oye la primera frase de *El manisero,* esos músicos intentan, por vez primera, mezclar deliberadamente armonías de jazz con ritmos afrocubanos, en este caso los del bolero son. Habrá que aguardar ocho años para presenciar una tentativa similar, con la orquesta de Sidney Bechet.

En 1931, mientras que Don Azpiazu efectuaba una gira por Francia, la famosa actriz mexicana Lupe Vélez filmaba *Cuban Love Songs,* película en la que *El manisero* servía de música de fondo. Hollywood

[4] Resulta interesante observar que 25 años después el pianista cubano Julio Gutiérrez grabaría en La Habana una versión de *Saint Louis Blues* con ritmo de chachachá.

sucubió a la moda latina. El actor George Raft filmó dos películas notables, *Bolero,* con Carol Lombard, y *Rumba,* que tuvieron como banda sonora, música cubana interpretada por orquestas de danza. En razón del éxito de ese cine, tildado de "mexicano", la canción mexicana penetró en Nueva York. Veinte años después, *El manisero* fue retomado por Hollywood en el filme *A Star is Born,* en el cual Judy Garland canta fragmentos de la canción. El entusiasmo por el cine hispanoamericano continuará durante la década de 1940, en el curso de la cual varios músicos, como Miguelito Valdés, Daniel Santos, la Sonora Matancera o Xavier Cugat participarán en México en la filmación de muchas películas. Algunos años después, muchos músicos de jazz residentes en la ciudad de México grabarán para la industria del cine mexicano. A finales de esa década, la mayor parte de las comunidades hispánicas del mundo habrán visto *Suspens, Imprudencia, Night in the Tropics* y *Panamericana,* en la cual Miguelito Valdés interpreta su mayor éxito, *Babalú,* tema que servirá de inspiración a Mario Bauzá. Este cine contribuirá, pues, a sensibilizar al mundo ante la cultura latinoamericana.

A pesar del éxito de Don Azpiazu, Alberto Socarrás, Augusto Coen y Nilo Meléndez, la orquesta de música latina más célebre de la época era la del director de orquesta español Xavier Cugat, cuyas grabaciones eran transmitidas por todas las radios del país. Cugat participó en la filmación de numerosas películas que contribuyeron a darle popularidad. En cuanto a su repertorio, se hizo célebre, un día, con esta frase: "Los estadunidenses no saben nada de

música latina. No pueden ni comprenderla ni sentirla. Por tanto, hay que darles música más para la vista que para los oídos: 80% visual y el resto oral. Para triunfar en los Estados Unidos doy a sus ciudadanos una música latina que no tiene nada auténtico". Traduzcamos: una síntesis simplificada de todos los estilos populares de la época. Como Vicente Sigler antes que él, Cugat se guardará bien de tocar en Harlem.

Desde su llegada a Nueva York en 1930, Mario Bauzá encuentra trabajo en las orquestas de Vicente Sigler y de Nilo Meléndez. Pianista cubano, Meléndez, que era esencialmente un músico de estudio para la Columbia, dirigía una gran orquesta similar a la de Sigler. Como lo cuenta el propio Bauzá, su vida cambió gracias al cantante Antonio Machín. "Durante la estadía de la orquesta de Don Azpiazu en Nueva York, Antonio había logrado firmar un contrato para realizar varias grabaciones de música cubana. Por tanto, Azpiazu volvió a Cuba, y Machín se quedó. Un día lo encontré en la calle y me confesó que tenía dificultades para encontrar un trompetista. Creo que yo podría serlo, le dije. Él me miró, sorprendido. Sí, insisto, sólo tienes que comprarme una trompeta en el Monte de Piedad y te prometo que en quince días estaré listo. ¡Y bien, todo funcionó! Machín me compró una trompeta por 15 dólares." Dos semanas después, Bauzá grabó dos discos de 78 revoluciones con el Cuarteto Machín y decidió que la trompeta sería su único instrumento. En el curso de su aprendizaje se inspiró en Louis Armstrong y en Charlie Spivak. "Era necesario que me perfeccionara y para ello quería tocar en grupos estadunidenses.

Al principio, me puse a estudiar los solos de Louis Armstrong, Mugsy Spanier, Bix Beiderbecke y Lamar Wright."[5] Mientras aprendía su nuevo instrumento, Bauzá trabajó como saxofonista con el pianista Lucky Roberts y con Noble Sissle. Negándose a acompañar a Sissle en una gira por Europa, pasó al grupo de Hi Clark and the Missourians, esta vez como trompetista. Durante un concierto en el Savoy Ballroom en Harlem, conoció a Chick Webb, quien le propuso unirse a su orquesta para remplazar a Lou Bacon, que había sido contratado por Duke Ellington.

Mientras Mario Bauzá cosechaba sus primeros triunfos, el panorama de El Barrio evolucionó lentamente. Con el fin de financiar la creación y el mantenimiento de un movimiento de defensa de los derechos cívicos, un grupo de portorriqueños había tenido la idea de organizar unas veladas danzantes. Alquilaron la sala de reunión de un judío que ofrecía almuerzos, situada en la esquina de la calle 110 y de la Quinta Avenida, el Park Palace Jewish Caterers. La primera velada fue un éxito, y renovaron la experiencia cada sábado por la noche. Al cabo de algunos meses abrieron otros lugares, así como un cine de barrio situado al lado del Park Palace, el Photoplay Theater, que hasta entonces proyectaba películas en yiddish; fue rebautizado como Teatro San José y comenzó a proyectar películas mexicanas. Al margen de los filmes, ese cinema permitía a los artistas locales ir a cantar y a bailar. Así, poco a poco, El Barrio se organizó en torno de la expresión artística de su

[5] En Cuba, Mario Bauzá había tomado lecciones de trompeta con Lázaro Herrera.

población. La música servía de alternativa a las difíciles condiciones económicas. En 1934, un hombre de negocios portorriqueño, Marcial Flores, inauguró el Club Cubanacán, en la calle 114 y la avenida Lenox. Contrató, de inmediato, al flautista Alberto Socarrás, quien, después de haber dejado a Vicente Sigler y de haber tocado durante varios años en grupos de jazz, había decidido fundar su propia orquesta. Resulta interesante observar que Socarrás grabó el 5 de febrero de 1929 con la orquesta de Clarence Williams, para la firma QRS, el tema *Have You Ever Felt That Way?*, en el cual toca un solo, considerado hoy como el primer solo de flauta grabado en la historia del jazz.

Cada noche, la estación de radio neoyorkina WMCA transmitía desde el Cubanacán momentos de la velada musical. Gracias a esta emisión, la música cubana penetró un poco más en la ciudad de Nueva York. Pocos meses después, el mismo Flores alquiló el Mount Morris Theater, en la calle 116 y la Quinta Avenida, lo rebautizó como Teatro Campoamor y nuevamente contrató a la orquesta de Alberto Socarrás para animar las veladas danzantes. La noche de la inauguración, el 13 de agosto de 1934, se proyectó el filme *Cuesta abajo* en presencia del cantante de tangos argentino Carlos Gardel.

Seis años después de la inauguración de los Almacenes Hernández, otro portorriqueño, Gabriel Oller, inaugura una nueva tienda de música en El Barrio: la Tatey's Guitars, situada al lado del Teatro San José sobre la calle 110, donde vendía rollos de pianola, discos de 78 revoluciones y guitarras. Pronto des-

cubrió Oller que la comunidad tenía verdadera sed de una música que pudiese recordarle su isla natal, Puerto Rico. Decidió, pues, grabar a los músicos aficionados de El Barrio y de Brooklyn, donde sigue existiendo una importante comunidad boricua. En 1934 fundó la Dynasonic, primera empresa de discos portorriqueña de los Estados Unidos. Oller grababa desde su trastienda, pagaba a cada músico dos o tres dólares, imprimía un acetato, y lo utilizaba como maestro para editar discos de 78 revoluciones, que vendía en su tienda.

En 1935 se contaba ya con 10 grandes orquestas que interpretaban música latinoamericana, principalmente cubana. Música cubana interpretada por músicos cubanos y portorriqueños, promovida por hombres de negocios portorriqueños para un público esencialmente boricua. En El Barrio los directores de orquesta eran celebridades y pagaban a sus músicos de dos a cinco dólares por sesión, suma considerable si se piensa que el alquiler promedio por semana era de cinco dólares. Una noche, el promotor portorriqueño Fernando Luis contrató a Socarrás y le contó de una idea que le parecía brillante: organizar una batalla de orquestas, dos orquestas sobre dos escenarios en un mismo teatro, en el Golden Casino, una sala que se encontraba en el subsuelo del Park Palace. Socarrás aceptó. Pronto fue abandonado por su trompetista estrella, Augusto Coen, y por el cantor Pedro Ortiz Dávila *(Davilita),* quienes, por su parte, fundaron una nueva orquesta. Coen contrató a un joven pianista portorriqueño que acababa de salir de Venezuela para establecerse en

Nueva York, Noro Morales. Socarrás y Coen entablaron, pues, la batalla. Cada noche, en los cines de El Barrio, el Campoamor y el San José, al término de la sesión se pasaba un mensaje publicitario que decía: "¡Guerra! ¡Guerra! ¡Guerra!, entre Cuba y Puerto Rico del otro lado de la calle en el Park Palace. ¡Guerra entre Alberto Socarrás de Cuba y Augusto Coen de Puerto Rico!" El gentío, cada vez más numeroso, se precipitaba inmediatamente para apoyar su bando. Ahora bien, por las tensiones entre las comunidades, las noches terminaban a veces en auténticas batallas y muchos iban a parar al hospital. A ojos de Socarrás y de Coen, esta guerra de orquestas no tenía ningún sentido. El primero tenía en su grupo a una mayoría de músicos boricuas y dominicanos, mientras que el segundo tenía cubanos y panameños. El salario era más que conveniente, ya que los 28 músicos de las dos orquestas recibían, cada uno, 11 dólares por sesión. Esas batallas finalmente fueron interrumpidas por los propios artistas, quienes juzgaron que la música debía reconciliar a las comunidades y no dividirlas, como había ocurrido. Socarrás retornó entonces, brevemente, al mundo del jazz y tocó en las orquestas de Benny Carter y de Erskine Hawkins. También se presentó en el Cotton Club, alternando con las orquestas de Louis Armstrong y de Duke Ellington antes de volver a Cuba, donde pasó a ser el director musical del célebre grupo femenino Anacaona. Juntos, después de varias semanas de ensayos, partieron hacia Europa, donde Socarrás ya había ido en 1929 con la orquesta Black Birds de Lew Leslie. Tras una serie

de conciertos en Francia, Anacaona volvió a La Habana, y Alberto Socarrás a Nueva York, donde fundó el grupo Socarrás and His Magic Flute, en el cual tocaría el joven trompetista Dizzy Gillespie. Hasta su retiro, 20 años después, continuó grabando obras clásicas y música popular cubana.

En el ínterin, mientras Alberto Socarrás y Agusto Coen se aprestaban a trabar batalla en El Barrio, Mario Bauzá proseguía su carrera de jazzista. En 1933, fue la primera trompeta de la orquesta de Chick Webb, cuyo director musical no tardaría en llegar a ser. "Chick me enseñó lo que nunca había aprendido en ningún conservatorio, particularmente cómo combinar la síncopa cubana con la síncopa norteamericana, a combinarlas en un solo molde, que es en el que yo he 'colado', y en el cual se encuentran las semillas del jazz afrocubano." En 1934 presentó a la joven Ella Fitzgerald a Webb. "Un electricista de la Harlem Opera House, un lugar situado al lado del Apollo, la había oído cantar y me había hablado de ella. Bajé con el electricista al subsuelo donde cantaba. Inmediatamente supe que era la cantante que necesitábamos. Así, la presenté a Chick, quien supo apreciar su manera de cantar pero al que, en cambio, no le gustó su aspecto, pues le pareció demasiado gorda. Le dije que no se preocupara por eso, que yo me ocuparía de su atuendo, de su aspecto exterior. No teníamos precisamente un repertorio para Ella, pero, en ocasión de un concierto en la Universidad de Yale, ¡causó furor! Y hoy leo en los libros de historia del jazz que quien la descubrió fue Benny Carter. ¡Mentira! Benny Carter se hizo famoso

tocando el saxofón y la trompeta. Y, ¿sabe usted por qué? Tenía la costumbre de verme tocar la trompeta con Chick Webb y también el clarinete, en ciertos trozos. Y eso lo enfurecía. Por último, se compró una trompeta y yo lo dejé remplazarme en ciertas ocasiones, por ejemplo, en los conciertos del domingo en la tarde. Eso le permitía practicar su instrumento mientras yo me iba al partido de beisbol." Sin embargo, fue con el clarinete con el que Mario Bauzá sería famoso en la orquesta de Webb durante su primera grabación en 1934, de *Stompin' at the Savoy,* en la que, en efecto, se encuentra un solo asombroso de clarinete del músico cubano. Habría que aguardar a la grabación, en 1950, de *Afro Cuban Jazz Suite I,* de Arturo O'Farrill, para oír un nuevo solo de clarinete de Bauzá, uno de los pocos músicos que dominaron dos familias de instrumentos: el clarinete y la trompeta.

En 1936, Bauzá va a La Habana para casarse con Estela, la hermana de *Macho,* que había continuado su carrera de cantante en orquestas locales. *Macho* también había enseñado el canto a una de sus hermanas, Graciela, que se uniría al grupo femenino Anacaona, ¡formado por las ocho hermanas de la familia Castro! "De hecho —dice Graciela— estábamos en México con Anacaona, y el secretario del sindicato de músicos de la ciudad de México no nos dio la autorización de tocar. Luchamos durante dos semanas, pero no había nada que hacer y regresamos a Cuba. Al llegar al puerto de La Habana, me enteré de que Mario había llegado para casarse con mi hermana, ¡y apenas tuve tiempo de encontrar un vestido

para asistir a la boda!" Después de haber tratado de persuadir a su cuñado de ir a Nueva York, Bauzá se fue de La Habana y se unió a la orquesta de Chick Webb, en gira por Chicago.

1939, EL AÑO DE TODAS LAS MÚSICAS

Aceptando una invitación de Mario Bauzá, *Macho* desembarca en Nueva York en octubre de 1937 y se instala en el departamento de su cuñado, a dos cuadras del Savoy Ballroom, al que asistiría regularmente a escuchar a las *big bands*. Antes de salir de La Habana, un amigo le explica que debe modificar su mote; *Macho* está bien, pero todos los que estaban de moda utilizaban diminutivos terminados en *-ito*. *Macho* se vuelve, pues, *Machito,* mote que durará hasta su muerte, ocurrida durante una gira por Londres en 1984. Una semana después de su llegada a Nueva York, es contratado como cantante principal del grupo Las Estrellas Habaneras. Pasa enseguida a las orquestas de Noro Morales y de Augusto Coen antes de unirse en 1939 a la Siboney, del violinista cubano Alberto Iznaga. Además, graba ocho canciones con la orquesta de Xavier Cugat, quien tiene un ascenso meteórico en Hollywood y en Nueva York. Pocos meses antes, *Machito* había intentado, sin éxito, organizar su primera orquesta. Al cabo de un año en la orquesta Siboney, decide nuevamente lanzarse por su cuenta y telefonea a su cuñado Mario para informarle.

Pero Mario no está disponible, pues después de

salir de la orquesta de Chick Webb en 1938[6] y de haber tocado brevemente con Alberto Iznaga, Fletcher Henderson y Don Redman, forma parte de la orquesta de Cab Calloway, en la que remplaza a Doc Cheatham, quien a su vez se había ido a tocar con *Machito*. Desde hacía tiempo, Bauzá había soñado con mezclar el jazz con ritmos cubanos. En varias ocasiones, en el curso de esos últimos años, había rechazado ofertas de trabajo de Duke Ellington. Éste, cuya orquesta contaba ya con el trombonista boricua Juan Tizol, llegado a Nueva York en 1920 y compositor de *Caravan* y *Perdido,* había ido a Cuba en 1933, donde descubrió la gran riqueza de los ritmos cubanos, que deseaba explotar. Si Bauzá rechazó siempre las ofertas de Duke, fue justamente porque consideraba que su orquesta no constituía el marco ideal para intentar esa mezcla. En cambio, con Cab Calloway las cosas fueron distintas. Bauzá se sintió más en confianza. Habló de sus ideas musicales con el baterista de la orquesta, Cozy Cole, y con un joven trompetista de 22 años, originario de Cheraw, Carolina del Sur, John Birks Gillespie, quien pocos años antes había hecho sus primeras armas en Nueva York en la orquesta de Alberto Socarrás. Y recordó que "Dizzy Gillespie tenía mucho talento, pero nadie le abría las puertas. En aquel momento, tocaba con Teddy Hill. Dizzy y yo nos habíamos conocido en la

[6] A su regreso de Cuba en 1936, Mario se une a la orquesta de Chick Webb. Dos años después se rebela contra las frases racistas del propietario de un club, en el cual debía tocar la orquesta de Chick Webb. Por la presión del propietario, Webb despidió a Bauzá.

orquesta de Chick Webb. Así, un día le dije que el mejor medio era que fuese mi remplazo para Calloway. Le aconsejé tocar simplemente, con elegancia y sin excentricidad. Desaparecí durante cuatro días y, a mi regreso, Calloway me preguntó la razón de mi ausencia. 'Una gripe', le dije, y aproveché para preguntarle cómo se había portado mi suplente. Cab me dijo que todo había salido bien y pocos días más tarde me preguntó: 'Oye, ¿crees tú que tu suplente se interesaría en unirse de manera permanente a la orquesta?' Le respondí a Cab: 'Claro, desde luego, ¡y todavía no has oído nada, pues ese muchacho puede tocarlo todo!' Y así fue como Gillespie se unió a la orquesta de Calloway."

Por las noches, en sus ratos libres, Bauzá, Dizzy y Cozy intentaban improvisar siguiendo algunos ritmos cubanos. Los únicos contactos que Dizzy había tenido con la música cubana databan de su breve paso por la orquesta de Alberto Socarrás. Bauzá convence entonces a Calloway de escribir y grabar en 1939 *Chile con conga, Conga brava* y, al año siguiente, *Estoy cansado:* tres temas para los cuales escribió Mario las líneas del bajo. Si Calloway coqueteaba con los ritmos cubanos, como antes lo había hecho Artie Shaw con los ritmos mexicanos y brasileños, no se puede hablar aún de un jazz latino. *Estoy cansado* es la composición que más se acerca a lo que llegaría a ser el jazz afrocubano. De hecho, se trata de un lamento negro, similar a *Babalú,* una canción de Margarita Lecuona grabada en 1939 por Miguelito Valdés y por la orquesta Casino de la Playa. Sin embargo, a *Estoy cansado* le falta el rit-

mo de la clave, el tumbao y las percusiones. Esos lamentos son canciones en que las clases sociales modestas, es decir las poblaciones negras de origen africano, se quejan de sus condiciones de vida. Lo esencial de la obra de Arsenio Rodríguez está compuesto por "lamentos", esas quejas que mecieron la juventud de Mario Bauzá.

Pocos meses antes de que Cab Calloway se lanzara a grabar el lamento *Estoy cansado,* el 22 de noviembre de 1939, Sidney Bechet grabó en los estudios de Brunswick, en Nueva York, 21 temas con la Haitian Orchestra, en la cual se encontraba el pianista Willie *The Lion* Smith. Solamente ocho de sus títulos serán retomados en el álbum *Haitian Moods,* que apareció en forma de reedición bajo el sello de la Stinson en 1962.[7] Esas grabaciones nos recuerdan que el jazz tiene sus orígenes en todo el conjunto del Caribe, como ya lo había supuesto el siglo anterior Louis Moreau Gottschalk. Ese jazz, al que podríamos llamar criollo y que en realidad sólo tendrá éxito en Europa y en algunos medios de Nueva Orleans, representa sin duda una tentativa deliberada (la segunda después de la de los Hermanos Castro en 1931) de mezclar armonías e improvisaciones de jazz con la rumba cubana por una parte, y con los ritmos del merengue haitiano, por la otra. Sin embargo, falta una sección de percu-

[7] La disquera Stinson fue fundada por un melómano de origen ruso. Con ese sello apareció la primera grabación del *Jazz at the Philarmonic* de Norman Granz. Stinson también publicó grabaciones de la Sonora Matancera con el nombre de Orquesta Tropicabana.

siones que habría permitido tener los colores y ritmos necesarios para dar nacimiento a un jazz afrocubano o afrocaribeño. Ese jazz criollo tendrá un cierto éxito en algunos países europeos, como Francia e Inglaterra, en las décadas de 1940 y 1950.

II. BAUZÁ, "MACHITO"
Y LOS AFRO-CUBANS

"TANGA"[1]

En julio de 1940, en el Spanish Harlem de Nueva
York *Machito* forma una nueva orquesta y, después
de varias semanas de ensayos, debuta el 3 de di-
ciembre de 1940 en el Park Palace Ballroom, en la
esquina de la calle 110 y la Quinta Avenida, en
Harlem. Su repertorio está formado esencialmente
de guarachas, sones y rumbas. Para demostrar su
apego a la tradición cubana, *Machito* sube a la esce-
na con un par de maracas, instrumento típico del
son y de la música de trío. Un mes después, en enero
de 1941, Mario Bauzá asume la dirección musical de
la orquesta de su cuñado. La composición de la or-
questa cambia rápidamente a cinco saxofonistas,
tres trompetistas, dos trombonistas y un conguero
que vino a enriquecer la sección rítmica. "Nuestra

[1] Según el percusionista José Madera, *Tanga* fue escrita por el
saxofonista alto Johnny Nieto (hermano de Ubaldo Nieto) y no
por Mario Bauzá, quien según él se apropió la paternidad de esta
célebre composición. Madera sostiene que fue su padre, el saxo-
fonista Pin Madera, quien realizó la armonización de los riff
escritos por Johnny Nieto, muerto durante la segunda Guerra
Mundial. Ubaldo Nieto había comenzado su carrera de pianista
antes de seguir cursos de batería con Henry Adler. Luego llegó a
ser el baterista de *Machito*.

78

idea —explicó Bauzá— era tener una orquesta que pudiese rivalizar con las orquestas estadunidenses, que tuviera su sonido pero que tocara música cubana. Por tanto, contraté a chicos que tenían la costumbre de escribir arreglos para Cab Calloway y Chick Webb; quería que me dieran ese sonido particular." *Machito* confirmó esas frases en una entrevista otorgada a la revista neoyorkina *Canales:* "Hacíamos en español el equivalente de lo que hacían Tommy y Jimmy Dorsey, Fletcher Henderson y Duke Ellington; pero en lugar de una batería convencional, teníamos percusiones latinas". Bauzá, que acababa dc pasar 10 años tocando en orquestas de jazz en Nueva York, decide trabajar con John Bartee, el arreglista de Calloway y de Edgar Sampson; Bartee colabora asimismo con Manuel Rojas, arreglando los temas *Mucho de nada* y *Orinoco,* que aparecen en el álbum Decca DL 5286 de *Artie Shaw and his Orchestra;* es el sonido de *Machito,* teniendo, además, el clarinete. Bauzá contrata, también, a nuevos solistas de jazz como el trompetista Bob Woodlen, los saxofonistas Fred Skerritt y Gene Johnson y el formidable saxofón barítono Leslie Johnakins, así como a un joven timbalero y bailarín de 17 años nacido en Nueva York de madre boricua y de padre de ascendencia española, Ernest Anthony Tito Puente, que se quedó en la orquesta hasta que lo llamaron a filas en 1942. Los Afro-Cubans de *Machito* y de Bauzá serían la primera orquesta que incorporara armonías y solos de jazz, utilizando simultáneamente una sección completa de percusiones afrocubanas como conga, bongós, clave, maracas y güiro.

La calidad de los solistas de jazz era determinante, pues la sección rítmica de la orquesta tocaba sobre tempos sobrepuestos, produciendo toda una gama de ritmos que a menudo desconcertaba a los músicos. Por ello, no era raro oír tocar la conga en 6/8, los timbales en 2/4 y el bongó en 5/4.

"En cuanto al nombre de la orquesta, fue un regalo que quise hacer a *Machito;* éramos amigos de la infancia y yo me había casado con su hermana, por tanto, ¿qué más da que su nombre estuviese asociado al de la orquesta? En la primera versión de la orquesta no había más que tres músicos estadunidenses había judíos, italianos, filipinos [...] Después llegaron irlandeses, portorriqueños, panameños, dominicanos [...] Nunca acepté la hipocresía de esos directores de orquesta y patrones de clubes que pretendían no contratar más que a músicos que parecieran blancos muy aseaditos. Conmigo, todo era fácil, soy negro, cubano y mis raíces están en África. La orquesta se llama los Afro-Cubans. ¿No le gusta a alguien el color de mi piel y ni siquiera mi nombre ni el de la orquesta? No hay problema, no toco en su club, ni en su sala." ¡Una verdadera sociedad de naciones dirigida por un militante de los derechos cívicos! Bauzá seguirá siendo el director musical de la orquesta hasta 1975.

Con Bauzá a la trompeta y el clarinete, *Machito* graba un primer disco producido por Ralph Pérez para la compañía Decca, un álbum que incluye *Nague,* primer éxito en los Estados Unidos del conguero cubano Chano Pozo. La grabación del disco intitulado *Machito & His Afro-Cubans 1941-1942*

comienza en 1941 y se terminará en 1942, cuando Tito Puente remplace a Antonio Escollies en los timbales. Las primeras grabaciones de *Machito* y de Bauzá no tendrán ningún efecto en Cuba, probablemente porque el público cubano, empapado en su propia música, no se interesaba mucho por las orquestas cubanas de los Estados Unidos. En agosto de 1942, Tito Puente y el bongocero Chano Pozo abandonan la orquesta para unirse en Chicago al conjunto de los Jack Cole Dancers. El músico cubano Pulidor Allende remplaza a Puente, y José Mangual a Chano Pozo. Un mes después, Puente vuelve a *Machito* y recupera sus timbales; Mangual pasa al bongó y Pulidor a la conga, convirtiéndose así en el primer conguero de *Machito*. José *Buyu* Mangual (1924-1998) permanecerá 17 años en la orquesta de *Machito*. Por lo demás, graba con Stan Kenton, Count Basie, *Chico* O'Farrill, Dizzy Gillespie y Herbie Mann. En el verano de 1942, la orquesta de *Machito* es invitada a La Conga, un club situado por entonces en la calle 50. Es la primera vez que una orquesta de músicos negros latinoamericanos toca en ese barrio central de Manhattan. Por primera vez, varios públicos olvidan sus diferencias y se reúnen en una misma sala: blancos, negros, portorriqueños, cubanos, aficionados al jazz, fanáticos de la música cubana, bailarines... La noche de la inauguración, Bauzá invita a Miguelito Valdés a interpretar las canciones por entonces en boga. El público baila durante horas, y el éxito es tal que el propietario del club, Jack Harris, propone a *Machito* un contrato por duración indeterminada.

La segunda Guerra Mundial está en su apogeo y el gobierno estadunidense necesita a todos los hombres que estén en buen estado de salud, sean ciudadanos o no. Así, después de Puente, le toca a *Machito* el turno de ser llamado a las armas. ¡De allí surgirá su formación de cocinero y peinador! En cuanto a Puente, tocará el saxofón y la batería en varias bandas de la marina y encuentra tiempo para componer y enviar sus arreglos a la orquesta de *Machito*. Al ser desmovilizado, Puente será contratado por José Curbelo antes de hacerse cargo de la dirección musical de la orquesta de Pupi Campo.

Poco tiempo después de haber remplazado a *Machito* en la orquesta, al cantante portorriqueño Polito Galíndez se le une Graciela, la hermana de *Machito,* que había seguido con el grupo Anacaona. La presencia de Graciela permite a la orquesta aumentar su repertorio e interpretar baladas y boleros. "Era durante la guerra —recuerda Graciela—, y los hombres llegaban en uniforme militar. El lunes estaba reservado a las celebridades; Frank Sinatra y Jacky Gleason venían regularmente a cenar. Sinatra y *Machito* se hicieron amigos y, años después, al Club Brasil, en California, Frank vino a escuchar la orquesta, y hasta cantó con nosotros. *Machito* y Frank se pasaban días juntos." El 28 de mayo de 1943, Bauzá y los Afro-Cubans tocaron en el club La Conga. Entre la interpretación de dos temas, mientras algunos músicos prueban sus instrumentos, Bauzá tararea algunas notas, acompañando los primeros compases de *El botellero,* canción del flautista y compositor cubano Gilberto Valdés, que le

tocan el pianista Luis Varona y el contrabajista Julio Andino. Bauzá se queda pensativo durante algunos instantes y el concierto continúa. Al día siguiente, un lunes, día del descanso semanal de la orquesta, los músicos ensayan en la sala del Park Palace Ballroom. Bauzá pide a su pianista y a su contrabajista que vuelvan a tocarle los mismos compases de *El botellero* que tocaban la víspera. Bauzá se pone entonces a cantar las partes en que quiere que intervengan las trompetas y los saxofones. Luego, pone sus ideas en una hoja de papel que desliza en el bolsillo de su chaqueta. La *jam session* prosigue, y comienza el ensayo.

Varios miles de kilómetros al sur de Nueva York, en La Habana, esa misma noche se reúnen unos músicos para una *jam session*. Influidos por las transmisiones de radio que captaban de los Estados Unidos por los discos de jazz que uno de ellos había llevado de un reciente viaje a Nueva York, ¡improvisan sobre ritmos cubanos! Por desgracia no ha quedado ninguna huella grabada de ese prejazz afrocubano, tocado por los músicos de La Habana a comienzos de la década de 1940; sólo existe, como veremos en un capítulo posterior, la memoria de varios de ellos.

En Nueva York, ya avanzada esa misma noche, antes de volver a su casa Bauzá saca de su bolsillo su partitura, pide a la sección rítmica —el bongocero José Mangual y el timbalero Ubaldo Nieto— que toque ritmos cubanos en clave y sugiere a los solistas que improvisen sobre esta base. De nuevo, da las instrucciones canturreando. De pronto, se crea una nueva combinación sonora: el jazz afrocu-

bano, una base rítmica afrocubana con armonías del jazz. En ese instante preciso ni Mario Bauzá en Nueva York ni los músicos de La Habana comprenden la importancia de lo que acaba de ocurrir. Muchos años después, reconocerá Bauzá: "De hecho, aunque construí un edificio teniendo como cimientos los ritmos afrocubanos y el jazz como estructura, sólo quería encontrar un tema para la apertura de nuestro espectáculo". *Tanga* es el primer testimonio grabado de ese jazz, y es, por tanto, la culminación de un proceso creador que antes había estado ya marcado por varias grabaciones: la del *Saint Louis Blues* en 1931 por la orquesta cubana de los Hermanos Castro, las de Sidney Bechet con la Haitian Orchestra en 1939 y la del tema *Estoy cansado* de Cab Calloway y Mario Bauzá.

Mientras que en La Habana los jazzistas nadaban en los ritmos afrocubanos, en Nueva York, en cambio, para crear semejante combinación se necesitaba un músico que se sintiera a sus anchas tanto en el dominio del jazz como en el de la música cubana, y por entonces sólo cinco artistas satisfacían esas condiciones. El primero, Juan Tizol, un trombonista boricua, había compuesto *Caravan* en 1937 y *Perdido* en 1943. Esas composiciones tocadas por la orquesta de Duke Ellington tienen muy poco de latino, son puramente temas de jazz sin percusión ni ritmos cubanos. El segundo, Alberto Socarrás, había declarado que nunca soñó con mezclar jazz y música cubana, porque los consideraba como dos músicas distintas. El tercero era el trompetista boricua Augusto Coen, quien había tocado más de 10 años con

grupos de jazz antes de pasar a la orquesta de Socarrás. Finalmente salió de allí para formar su propia orquesta, a finales de la década de 1930. Poco después de formada esta orquesta, Coen abandonó completamente el jazz. En cuanto al violinista, saxofonista, compositor y arreglista cubano Alberto Iznaga, llegado a Nueva York en 1929, siempre se había interesado más por la música cubana, que realmente dominaba, y para él tocar jazz era, esencialmente, una manera de ganarse la vida. El quinto músico era Mario Bauzá, cuyas tentativas de mezclar en 1939 los ritmos cubanos con el jazz ya hemos subrayado.

Es importante recordar el nombre de estos músicos, los cuales, a su manera, contribuyeron al florecimiento de ese jazz afrocubano que se materializa con *Tanga,* pues muchos otros se arrogan la paternidad de esa corriente, en la que no hicieron más que entroncarse. También es importante subrayar que Mario Bauzá poseía los dones musicales y la visión necesarios para desembocar en semejante creación. Durante cerca de 50 años, su nombre ha estado ausente en enciclopedias, diarios y revistas a favor de músicos que gracias a su sentido innato de las relaciones públicas han reivindicado la paternidad de ese jazz afrocubano.

Dizzy Gillespie, que venía de cuando en cuando a improvisar con la orquesta de *Machito* en el Park Palace y en La Conga, figura entre los músicos que presenciaron el ensayo, y por tanto, la creación de *Tanga.* Impresionado por esta sonoridad —nadie había escuchado jamás cosa igual—, Dizzy se pre-

cipita hacia Mario y le espeta: "¡Eh, mi viejo, yo tengo que tocar esa música, cueste lo que cueste!" Bauzá recuerda que "Dizzy pensaba que le bastaría añadir a su música un tam-tam, como él decía". En esa misma semana, Bauzá entrega sus notas a la editorial Robbins Music Publishing Co., la cual le pide a uno de sus arreglistas, de origen italiano, un tal Domenico Savino, que escriba la partitura original. Bauzá la bautiza como *Tanga,* término que en ciertos países africanos significa marihuana, y la registra inmediatamente para defender sus derechos de autor. Mientras goza de su primera licencia a comienzos del mes de junio de 1943, *Machito* descubre que era con *Tanga,* el tema que había concebido según el concepto de una *jam session,* y no con *Nague,* con lo que la orquesta comenzaba y terminaba su show. Y así sería durante seis años. En octubre de ese mismo año, después de ser liberado de sus obligaciones militares tras de un accidente ocurrido durante un entrenamiento en el campo militar de Upton en Nueva Jersey, *Machito* vuelve a su orquesta. Descubre, pues, *Tanga* y escribe unas palabras para acompañar el tema que le permitirá poner de manifiesto su talento de cantante de scat. Extrañamente, en ninguna grabación de esa selección aparecerá el nombre de *Machito* como cantante.

La primera grabación de *Tanga,* versión en público, se realiza en 1944 mientras *Machito* tocaba en La Conga. Para anunciar sus actividades, el club había alquilado 15 minutos de antena en la estación de radio neoyorkina WOR, estación que se podía captar hasta en California. Como *Tanga* era el tema

de presentación de cada concierto, el club había decidido grabar un mensaje publicitario y poner ese tema como fondo sonoro. Los radioescuchas oían, pues, los primeros y los últimos compases de *Tanga* mientras el anunciador presentaba las actividades de La Conga y el repertorio de *Machito*. Hasta entonces la música latina difundida por antena era, casi exclusivamente, música mexicana. La difusión de *Tanga* causó, pues, el efecto de una bomba, y la orquesta de *Machito* estaba a punto de conocer un éxito sin precedentes. En 1945, otros clubes como el Zanzíbar y el Morocco siguieron el ejemplo de La Conga y transmitieron sus anuncios con las orquestas de José Curbelo y Pupi Campo. Cuando La Conga cambió de propietario, el club se mudó a la calle 51 al lado del Zanzíbar. En 1944, *Machito* y Bauzá decidieron encontrar una orquesta para remplazarlos cuando ya no pudieron cumplir sus compromisos. Eligieron la de Marcelino Guerra, que bautizó su formación como The Second Afro-Cubans.

En 1945, el pianista de la orquesta de *Machito*, Joe Loco (su verdadero nombre era José Estévez), fue reclutado por el ejército; inmediatamente lo remplazó René Hernández, quien hasta entonces trabajaba en Cuba con la *big band* de Julio Cuevas. Los arreglos de Hernández, combinados con las líneas de bajo en que el primer tiempo no era acentuado, con el "tumbao", creadas por Mario Bauzá, fueron los que dieron su sonido original a la orquesta de *Machito*. En el mes de agosto de ese mismo año, el clarinetista y director de orquesta Woody Herman hizo una incursión sin pretensiones en el folclor

cubano grabando una composición de su trombonista Ralph Burns, *Bijou,* un jazz sobre fondo de rumba.

No todo el mundo se quejaba de los efectos de la segunda Guerra Mundial. Las grandes compañías de discos, como Decca, RCA y Columbia tenían dificultades para procurarse la laca necesaria para la fabricación de discos. Decidieron, pues, reservarla para los artistas más populares del momento. Los hispanoamericanos fueron excluidos y en su mayor parte perdieron sus contratos. En 1943, el propietario de una joyería en la calle 115 de Harlem, V. Siegel, decidió fundar su propio sello (Seeco) y recuperar a todos los artistas que las principales empresas habían desdeñado. En unos cuantos meses grabó con Noro Morales, la Sonora Matancera, Miguelito Valdés, Machito & His Afro-Cubans, Celia Cruz, Joe Cuba, Arsenio Rodríguez... Si no encontraba laca en los Estados Unidos, enviaba la matriz a Canadá o a México, mandaba prensar los discos de 78 revoluciones en el lugar y los llevaba en seguida a Nueva York, donde encontraba su principal mercado. Su sello se volvió muy popular y su propietario ganó una fortuna. Decidió diversificar sus actividades y una mañana, en su joyería, ¡se puso a vender muebles! Después de la Seeco apareció la disquera Verve, en 1944. Al año siguiente, Gabriel Oller, el fundador de la tienda Tatey's Guitars, se fue de Harlem para instalarse en la calle 51, y cambió el nombre de su tienda por el de Spanish Music Center. Fundó entonces una nueva empresa disquera, la SMC, que se volvería la Coda en 1947, al asociarse con el *disc jockey* Art Raymond.

Gracias a la publicidad hecha por La Conga, la or-
questa de *Machito* parte en una gira de tres meses
por California. Se desplaza en tren, toca en los tea-
tros, en salas de baile y en clubes. En el club Brasil
de Los Ángeles lo descubre el compositor Stan Ken-
ton. Seducido por *Tanga,* se aproxima al escenario y
pregunta: "¿Cómo llaman a ese ritmo?" "Una rum-
bita", le responde *Machito.* Al término de ese viaje,
el 25 de julio de 1946, La Conga produce una segun-
da versión de *Tanga,* para un nuevo mensaje pu-
blicitario. En septiembre, La Conga cambia de
nombre y adopta el de China Doll; el personal, las fi-
cheras, los alimentos: todo se vuelve chino, pero la
música sigue siendo latina. Tras la partida de los
Afro-Cubans, el club será el sitio de trabajo perma-
nente de las orquestas de Noro Morales y de José
Curbelo. También a partir de este año, 1946, los
Afro-Cubans comienzan a presentarse en el circuito
de los clubes de jazz, más abundantes en el país
que los clubes que ofrecían exclusivamente música
latina.

Entre tanto, unos tunantes habían pirateado y
transferido al acetato los anuncios transmitidos por
radio y vendían los discos en las esquinas de las
calles de Manhattan. El historiador Max Salazar
recuerda dos tiendas en que se podían comprar ace-
tatos por la cantidad de un dólar. La primera estaba
situada en la calle 42, en la esquina con la Sexta
Avenida, y la otra, Morgan and Marvin Smith Pho-

tography, sobre la principal calle comercial de Harlem, la 125. "En realidad, pocos los compraban, pues un dólar era mucho dinero. Los acetatos, esas grandes placas negras de 30 centímetros de diámetro sin etiqueta, aparecieron por vez primera durante la década de 1930. La mayor parte de los conciertos del Apollo estaban grabados en un acetato que servía de matriz y a partir del cual se imprimían copias para su venta. Me acuerdo de acetatos con la Buddy Johnson Orchestra, *Machito* en el Apollo, en el Birdland, en el Bop City, en el Royal Roost. El problema de los acetatos es que sólo se les podía escuchar dos o tres veces, pues la aguja penetraba en el surco hasta el punto de quitarle la cera. Finalmente, desaparecieron en 1948, con la llegada de los discos de 45 revoluciones y de la banda magnética."

El paso de *Machito* por California causó a Kenton tal impresión que decidió lanzarse a la música cubana. El 13 de enero de 1947 grabó en Los Ángeles para la firma Capitol la composición intitulada *Machito,* escrita por su arreglista, Pete Rugolo. En el mes de diciembre, después de haber participado en el Town Hall de Nueva York en un concierto con la orquesta de *Machito,* Kenton grabó cuatro arreglos de Rugolo, uno de ellos *El manisero,* con *Machito* tocando las maracas, Carlos Vidal las congas y José Luis Mangual los bongós. Pese al talento de Kenton, a su sincera voluntad por unir los ritmos afrocubanos y el jazz y pese a un buen impulso dado por Arturo O'Farrill, quien compuso *Cuban Episode,* esas tentativas no dieron los frutos esperados y Kenton se decidió entonces por una aventu-

ra en la música brasileña con el guitarrista Laurindo Almeida. Volvería, sin embargo, a la música cubana en 1952 con la composición *23 grados N-82 grados W* y en 1956 con un álbum flamante, *Cuban Fire,* una suite en seis movimientos escrita por Johnny Richards.

En el mismo año en el que Kenton coquetea por vez primera con los ritmos afrocubanos, Gabriel Oller funda en Nueva York la firma Coda. Invitó a *Machito* a grabar, pero éste ya tenía un contrato y para evitarse un problema jurídico, Machito & His Afro-Cubans se convirtieron en la Rene Hernandez Orchestra. Los músicos graban *Killer Joe,* una composición llamada de rumbop, escrita por Bobby Woodlen y René Hernández y arreglada por el propio Hernández. *Killer Joe* será nuevamente grabado para la empresa Clef de Norman Granz el 20 de diciembre de 1948 con el nombre de *No Noise Part I* con Flip Phillips (saxofonista de origen italiano que reconoce haber recibido la influencia de Frankie Trumbauer, como la recibió Mario Bauzá) y *No Noise Part II* con Charlie Parker.

La primera grabación en disco de *Tanga* con la orquesta de *Machito* y con Flip Phillips como solista, producida por Norman Granz, data de 1948. Es un disco de 78 revoluciones, para la compañía Mercury, en el cual el tema estaba dividido en dos partes, una de cada lado. Por primera vez tienen, pues, los aficionados la posibilidad de escuchar íntegramente ese tema revolucionario y descubrir sus riquezas armónicas. Quítese la sección rítmica cubana y se tendrá una composición que rivaliza con las más

grandes obras de Duke Ellington. En agosto de 1948, Machito & His Afro-Cubans se presentan en el teatro Apollo en Harlem, con dos solistas excepcionales: Howard McGhee, uno de los mejores trompetistas de bebop del momento, y un discípulo de Lester Young, el saxofonista tenor Brew Moore. Monty Kay, administrador del Modern Jazz Quartet y copropietario del club Royal Roost, había contratado pocas semanas antes a McGhee y a Moore para que tocaran con la orquesta de *Machito* en su club. Luego, les había sugerido participar en el concierto del Apollo. Brew Moore sucedía a Zoot Sims, quien a su vez había remplazado a Dester Gordon, enviado a prisión el año anterior por posesión ilícita de drogas. Ese día, al atacar la orquesta una versión de *Tanga* en bebop, fue el delirio en la sala. Al término del concierto, Symphony Sid Torin, el *disc jockey* que acababa de lanzar la compañía Roost Records con Monty Kay, Teddy Reig y Morris Levy, convence a *Machito* de grabar esta nueva versión de *Tanga*. Bauzá no se muestra nada entusiasta, propone una variante del tema y después de días enteros de discusiones, la grabación se hace finalmente, con el nombre de *Howard McGhee and His Afro-Cuboppers*. Symphony Sid rebautiza el tema como *Cubop City*. Después de esta grabación, McGhee vuela a Australia con el Modern Jazz Quartet, y Moore se une a la orquesta del trombonista Kai Winding, con la cual ya había tocado antes de su breve periodo afrocubano. "Habitualmente —cuenta Graciela— el espectáculo de *Machito* comenzaba con una obra instrumental, luego llegaba yo a cantar un bolero, y

hacia el fin cantaba otro. Una noche, en el Apollo, comenzamos como se había previsto. La sala estaba llena. Después de mi primer bolero fue el delirio; el público no se cansaba de aplaudir. El productor se precipitó a la escena para pedir a Mario que modificara la estructura del espectáculo. Lo malo era que la estrella de la noche debía ser Sarah Vaughan, pero ahora lo era yo. Con Sarah, éramos como dos hermanas, y también con Ella. Me acuerdo del Backstreet Club, donde compartíamos el cartel con Ella y con el trío de Nat King Cole. A Sarah le gustaban los boleros y yo se los enseñaba. Le enseñé *Al fin llegaste,* y cada vez que nos veíamos, ella me lo cantaba. Por desgracia, nos separamos cuando ella se fue a California. Volvimos a vernos allá [...] Y luego Billie Holiday, que yo había conocido en el Royal Roost y con la que trabajé durante tres temporadas en el Apollo, venía a oírme cantar cada vez que íbamos a California, y luego íbamos a su casa. A propósito, a Lester Young, el novio de Billie, le gustaba mucho la orquesta. Durante una semana compartimos el cartel del Birdland de Nueva York. Lester era muy reservado; entre los sets, se quedaba con su apoderado en su camerino, ¡pero eso no le impedía subir al escenario y tocar con *Machito!"*

El término jazz afrocubano apareció con la grabación de 1944 de *Tanga;* el término rumbop con la de *Killer Joe,* y el de cubop con *Cubop City,* versión bebop de *Tanga.* En realidad, *Killer Joe* es sin duda la primera grabación de cubop, anterior en varios meses a la de *Manteca* por Chano Pozo y Dizzy Gillespie (véase el capítulo "Los años de Pozo y

Gillespie"). En cambio, y esto es fundamental para la historia del jazz latino, si los temas *Killer Joe* y *Cubop City* constituyen las primeras grabaciones de cubop, ni sus compositores ni Mario Bauzá son los creadores del género. El primer músico y arreglista que introdujo frases de bebop en los ritmos cubanos es Arturo O'Farrill en 1945 en La Habana, en los arreglos que escribió para la cantante Rita Montaner. Como lo veremos en otro capítulo, las contribuciones musicales de Arturo O'Farrill determinarán el curso del jazz latino desde 1945.

En los meses que siguieron a la grabación en Nueva York de *Cubop City,* Morris Levy se adueña del Royal Roost y expulsa a sus asociados. Uno de ellos, Monty Kay, inaugura entonces Bop City, de donde Symphony Sid retransmite sus programas de radio. Pero una vez más Levy se adueña del club, que pronto se había convertido en el sitio más popular de la ciudad. Kay compra entonces el China Doll, lo transforma y le da el nombre de Birdland. Levy se lo apropia seis meses después. Al morir en 1990, la fortuna de Morris Levy fue calculada en 75 millones de dólares. Entre sus actividades, Levy dirigía una agencia de colocaciones de músicos. Se había vuelto un maestro en el arte de convencer a sus clientes de que faltaba cualquier nadería para que sus composiciones se convirtieran en éxitos comerciales. Añadía pues, una o dos notas para asegurarse de aparecer en los derechos de grabación de esas composiciones como cocompositor o arreglista. ¡Durante años cobró miles de dólares en derechos de autor!

En enero de 1949 Norman Granz, que cinco año

antes había lanzado en California su serie de conciertos Jazz en la Philharmonic-JATP, produce la segunda grabación de *Tanga,* que salió en forma de disco de 78 revoluciones, de 30 centímetros. Al mes siguiente, el 11 de febrero, Granz reúne a los más grandes nombres del jazz en un concierto en Carnegie Hall: Duke Ellington, Lester Young, Charlie Parker, Bud Powell, Coleman Hawkins, Neal Hefti y la orquesta de *Machito.* Con esta versión de *Tanga,* la duración de una grabación "latina" pasa por primera vez la barrera de los tres minutos, limitación impuesta por los primeros discos de 78 revoluciones. La nueva versión de *Tanga* dura cinco minutos y seis segundos. Como vive en California, Norman Granz se asegura de que las grabaciones que produce en Nueva York sean distribuidas en la costa oeste y en el resto del país. Hasta entonces, sólo el sello Seeco enviaba cajas de discos de 78 revoluciones a Cuba y a Puerto Rico. Si no podían beneficiarse de una promoción radiofónica como en el caso de *Machito* con el club La Conga, la mayor parte de los músicos que vivían en Nueva York eran ilustres desconocidos del resto del país y no podían aspirar a emprender ninguna gira. La situación cambió poco a poco gracias a los esfuerzos de distribución hechos por Granz y a varias emisiones de radio que comenzaron a promover esta música. También debe observarse que en esa época los forros de los discos no mencionaban los nombres de los músicos que participaban en las sesiones. Así, hubo que aguardar a que un presentador de radio decidiera citar a los miembros de la orquesta para que el

público descubriera que Charlie Parker y el saxofo-
nista tenor Flip Phillips habían participado en esa
grabación. La radio desempeñó, pues, un papel capi-
tal en la difusión del recién nacido jazz afrocubano.
La región de Nueva York estaba cubierta por un
centenar de estaciones de radio en las frecuencias
AM y FM, pero tan sólo cinco estaban destinadas a la
comunidad hispánica. Fred Robbins, quien tenía un
programa de jazz y de música popular, fue el primer
disc jockey estadunidense que difundió en 1946 jazz
afrocubano para un público anglófono. Fue seguido,
algunos meses después, por Symphony Sid Torin.

Una noche, durante el invierno de 1947, Fred
Robbins recibe en su emisión Robbins Nest a Migue-
lito Valdés, quien le da a conocer *Machito* y *Tanga*.
Queda seducido hasta tal punto que decide producir
una serie de conciertos para presentar al público
neoyorkino el jazz afrocubano. La primera velada se
celebra el 24 de enero de 1948 en el Town Hall con
la orquesta de *Machito,* la de Alberto Socarrás y el
trío del saxofonista Dexter Gordon. En cuanto a
Symphony Sid, a finales de la década de 1940 su
programa estaba consagrado exclusivamente a la
música latinoamericana. Su competidor directo era
Dick Ricardo Sugar, fanático del mambo. La cuarta
figura del mundo radiofónico era Art Pancho Ray-
mond, asociado de Gabriel Oller para la compañía
Coda. Un año después de la fundación de Coda
Oller lleva a Raymond ante el tribunal por malver-
sación de fondos. Art se asocia entonces con cierto
George Goldner para crear la empresa Tico, cuyo
primer éxito fue *Abaniquito,* grabación que lanzó la

carrera del joven Tito Puente. Las oficinas de Tico se encontraban en los locales de un fabricante de camisas y de etiquetas para camisas, en la calle 42, entre la Octava y la Novena Avenida de Manhattan. Sobre el piso de las oficinas veíanse dispersas cajas de camisas y de discos. Los músicos que grababan para esa empresa y oían su música difundida por todos los radios de la ciudad no tenían ningún contrato y nadie se tomaba la molestia de decirles cuántos ejemplares de sus discos se habían vendido y, aún menos, de pagarles regalías. Raymond, que por lo demás pagaba a Dick Ricardo Sugar por promover los discos Tico por radio, poseía a su vez un programa de radio muy popular, Tico Tico Times, que le servía de tribuna para su empresa. Pero Raymond continuó malversando sumas importantes para pagar sus deudas de juego y se vio obligado a vender sus acciones de Tico a... Morris Levy.

III. DESCARGAS EN LA HABANA

POR LAS SUCESIVAS INTERVENCIONES de los Estados Unidos en suelo cubano a comienzos del siglo xx, el gobierno estadunidense domina totalmente la vida política local. Los inversionistas extranjeros son cada vez más numerosos y los promotores de inmobiliarias construyen hoteles de lujo, inauguran centros nocturnos, casinos y clubes campestres. Mientras la población negra cubana es mantenida al margen,[1] surge una nueva burguesía blanca, que no tarda en hacer causa común con el capital extranjero, deseosa de consolidar sus privilegios. Declarada ilegal por la Constitución de 1902, la segregación racial persiste, empero: situación absurda en un país en que el negro y el blanco son minoritarios y el mestizo es mayoritario. En una avalancha de ordenanzas de policía, los poderes municipales prohíben tocar en público todas las percusiones afrocubanas: bongó, conga, güiro, marimba y, desde luego, todo baile que

[1] "Como en tiempos de la Colonia, el obrero negro era triplemente explotado: como obrero, como negro, como cubano. El campesino negro carecía de tierras, la clase media negra no tenía acceso a las carreras administrativas, los soldados negros del Ejército de Liberación no podían ocupar puestos ni en la policía ni en la Cruz Roja. Cualquiera que fuera su rango social, el hombre negro era discriminado en los lugares públicos", "Memoria del racismo", Raquel Mendieta Costa, *Revolución y Cultura,* p. 16, septiembre/octubre de 1994, La Habana.

recordara al África. Esas prohibiciones serán levantadas por el alcalde de La Habana en 1937. Invitadas por la industria del espectáculo en manos de ricos industriales, orquestas estadunidenses de jazz, compuestas en su mayoría por músicos blancos, se presentan regularmente en los centros nocturnos y los casinos de La Habana a los que acuden a distraerse los turistas, cada vez más numerosos. Ciertos músicos, como el violinista Max Dolin y el pianista Chuck Howard, residirán varios años en el país y formarán su propia orquesta con músicos cubanos. En la misma época, gracias a las transmisiones de radio difundidas desde Nueva York y Chicago y retransmitidas desde 1922 por las estaciones cubanas, los músicos locales descubren las orquestas de Jimmy Lunceford y Fletcher Henderson, cuyos discos comprarán después a marinos estadunidenses de escala en el puerto de la capital.

Se organizan las primeras orquestas cubanas de jazz:[2] en 1920, la Orquesta Caribe del pianista y abogado Alejandro García Caturla, en 1922 la Orquesta Cuba de Jaime Prats. El mismo año, se celebra el primer concierto público de jazz en el Habana Park en el centro de la ciudad, un parque de atracciones que se convertirá en el lugar de construcción del "Capitolio", una réplica del Capitolio de Washington.

[2] La primera orquesta cubana de jazz, la Orquesta Aquinsto, fue fundada en 1916 por estudiantes en la ciudad de Santa Clara. Queda por escribir todavía una historia completa del jazz en Cuba. Sin embargo, el lector puede remitirse a la obra esencial de Leonardo Acosta, *Descarga cubana: el jazz en Cuba 1900-1950*, publicada en La Habana en 2000.

A partir de 1925 aparecen las primeras grandes formaciones cubanas, con una estructura calcada de las *big bands* del jazz. Se encuentran en esas orquestas cuatro saxofones, cuatro trompetas, dos trombones, un piano, un contrabajo, una batería y algunos instrumentos de percusión afrocubanos. Su repertorio se componía de aires de variedades estadunidenses y de música cubana como boleros, danzones y habaneras. Por esta nueva estructura, había que adaptar los arreglos de las composiciones cubanas, hasta entonces interpretadas por formaciones pequeñas. Las *big bands* cubanas irán a remplazar, poco a poco, a las orquestas estadunidenses y, para no espantar a la clientela de los centros nocturnos, se hará un nuevo esfuerzo por mantener apartados a los músicos negros, así como a la conga y el bongó, considerados demasiado vulgares y ruidosos. Entre los músicos negros, los que habían recibido una formación clásica como el flautista Alberto Socarrás, trabajan en las orquestas de cine para acompañar las películas mudas. Pero con la llegada en 1928 de la primera película hablada, *The Jazz Singer,* muchos perderán su empleo y emigrarán a los Estados Unidos (principalmente a Tampa y a Nueva York).

Entre las *big bands* cubanas más importantes podemos citar las de los Hermanos Castro, de los Hermanos Palau, de los Hermanos Duarte y también la del violinista Alberto Dolet con Germán, Gonzalo, Luis y Julio Lebatard que, más adelante, formarían su propia orquesta. De la de los Hermanos Castro saldrían dos orquestas de primer orden: Casino de la Playa (1937), la primera en incorporar

percusiones afrocubanas como el cencerro, la clave, el bongó, la conga, los timbales, y la Orquesta Riverside (1938). Con esos primeros grupos de importancia surgen los primeros grandes solistas, los pianistas Célido Curbelo y Armando Romeu (quien también tocaba el saxofón), el trompetista René Oliva y los saxofonistas Amado Valdés y Mario Bauzá. Con el impulso de la orquesta Casino de la Playa, músicos cada vez más conscientes de la riqueza de su patrimonio cultural añadieron percusiones afrocubanas a su interpretación de los clásicos de jazz y, al mismo tiempo, la utilización del término afrocubano se hizo cada vez más frecuente entre los intelectuales de La Habana. Pero el verdadero encuentro del jazz con los ritmos afrocubanos se producirá en el curso de las famosas descargas *(jam sessions)* organizadas por los músicos.

La descarga, término cubano que designa una "descarga de ideas musicales", siempre formó parte de la tradición musical cubana. En su número del 6 de abril de 1854, el diario *La Gaceta de La Habana* menciona una "descarga" organizada por el compositor y violonchelista Onofre Morejón, que había recibido en su casa al pianista Louis Moreau Gottschalk. Un siglo después *Machito,* Mario Bauzá y muchos otros músicos cubanos confirmaron que a menudo terminaban sus conciertos con lo que llamaban una "rumbita", una descarga. "Cuando no teníamos ya composiciones escritas que interpretar, terminábamos la noche improvisando sobre una idea que alguien lanzaba." Si en su origen el término "descarga" concernía exclusivamente a la música cubana, desde

la década de 1930 se extendió a otras músicas como el jazz, convirtiéndose así en el equivalente del término estadunidense *jam session.*

La descarga era ese laboratorio en el cual los músicos experimentaban con ideas nuevas. Así, mientras Mario Bauzá ponía a toda prisa en una hoja las ideas que culminarían en *Tanga,* y mientras el bebop daba sus primeros pasos en el escenario neoyorkino, músicos de La Habana, fanáticos del swing y de ese nuevo bebop, organizaban descargas en el curso de las cuales mezclaban ese nuevo estilo con los ritmos locales. De esas primeras experiencias de fusión no queda ningún rastro y habrá que esperar a octubre de 1952 para que se grabe la primera descarga: la del pianista Ramón *Bebo* Valdés para la empresa Mercury de Norman Granz. En contraste con lo que ocurría en Nueva York, durante la década de 1940 no había en La Habana ningún club, ningún productor, ninguna casa de discos, ningún medio informativo —radio o prensa escrita— interesados en el jazz y aún menos en un jazz tachonado de ritmos afrocubanos. En la secuela del ataque a Pearl Harbor en 1941, el gobierno cubano había declarado la guerra a Alemania, y cuando un submarino alemán apareció frente a la bahía de La Habana, el presidente Batista decidió enviar a todos los residentes alemanes, japoneses e italianos a campos de concentración. A pesar de los altos precios del azúcar en los mercados internacionales, la situación económica empeoró, muchos centros nocturnos cerraron, otros abrieron durante un tiempo y, privada de gasolina y de transportes, la población tenía ma-

yores preocupaciones que la vida musical. De no ser así, tal vez dispondríamos de documentos sonoros para determinar el nacimiento simultáneo en Nueva York y en La Habana, del jazz afrocubano.

Según testimonios recabados de muchos músicos, entre ellos el guitarrista Manolo Saavedra (nacido el 6 de noviembre de 1912 en La Habana), las primeras descargas de jazz se remontan a fines de la década de 1930. "En el curso de las primeras descargas en las que participé en esos años, todo era estadunidense, era jazz puro. Al principio no se pensaba mucho en esta fusión del jazz con los ritmos cubanos. Queríamos imitar a los músicos de ese país, estábamos verdaderamente centrados en el jazz. La fusión llegó más tarde, con toda naturalidad, a comienzos de la siguiente década." El compositor y arreglista cubano Arturo *Chico* O'Farrill cuenta que en la década de 1940 se celebraban descargas de jazz en los centros nocturnos de La Habana al término de la jornada, después del espectáculo, cuando ya se había retirado la mayor parte de los clientes. "Algunos músicos se quedaban e improvisábamos. Recuerdo *jam sessions* en mi casa y también en la casa de campo de mis padres, en el camino que lleva a Matanzas, a 45 minutos del centro de La Habana. Era siempre la misma banda, el trombonista *Pucho* Escalante, el saxofonista Gustavo Mas, el pianista Peruchín, el contrabajista Kike Hernández y un baterista de apellido Machado. Eso duró cerca de 10 años, de comienzos de 1940 a 1948. Invitaba a los músicos a comer y luego nos quedábamos a improvisar. La descarga de jazz es muy importante para

103

la música cubana, pues por primera vez se introdujo la improvisación colectiva con cierto sabor de jazz. Desde el punto de vista armónico y melódico, esas improvisaciones eran jazz, pero siempre con un ritmo cubano. Nuestras descargas estaban influidas por los discos de jazz que escuchábamos, de swing, de bebop, Gillespie, Parker. Curiosamente, descubrí *Tanga* más tarde en Nueva York, cuando me encontré con *Machito* y con Mario Bauzá."

Los músicos que participaban en esas descargas se reunían también en otras ocasiones para escuchar los discos que algunos de ellos llevaban de sus viajes a los Estados Unidos. Se celebraban reuniones los viernes y los sábados por la noche en casa de Manolo Saavedra. "O bien iba a buscarlas a Nueva York o las encargaba. El primer disco que compré era uno de 78 revoluciones de Duke Ellington, *Ring Them Bell* y *Saturday Night Fonction*. Fui por primera vez a Nueva York en 1923, volví allí de 1927 a 1929 para hacer mis estudios secundarios en un liceo militar. Aproveché para ir a los conciertos de Paul Whiteman, Bix Beiderbecke y Frankie Trumbauer. Nunca fui músico profesional. Aprendí a tocar la guitarra escuchando discos como los del dúo de guitarras de Carl Kress y Dick Mc Donough."

Según Manolo Saavedra, el pianista Frank Emilio Flynn y el contrabajista Kike Hernández, varios músicos cubanos grabaron sus descargas. Fueron simples grabaciones de aficionados, sin ningún fin comercial. "Había en la ciudad varios lugares, entre ellos uno en el barrio de Miramar, al que los músicos iban para grabar. Ciertas personas

disponían de un equipo que permitía grabar un trozo que salía en forma de acetato. Recuerdo que íbamos con un grupo de amigos a improvisar ante una de esas máquinas, y salíamos con un acetato bajo el brazo. Bien lo recuerdo porque ¡siempre era yo el que pagaba! Hicimos tres o cuatro. Por desgracia, los dejé todos en Cuba cuando salí de allí y de todas maneras, con el calor que hace allá, sin duda se deshicieron." "Sí —comenta Kike Hernández—, hicimos tres o cuatro acetatos en 47 y 48 con Guillermo Barreto, Isidro Pérez, Manolo Saavedra y el trombonista estadunidense Eddie Miller que vivía en Miami y que a menudo iba a La Habana." Durante varios meses de 1948, Frank Emilio Flynn animó una transmisión de jazz en Radio Cramer. "Iba yo a grabar acetatos en casa de un particular para llevarlos después a la radio, donde el productor los transmitía. Grababa yo obras estándares de jazz y también descargas. Hacíamos esas descargas con el saxofonista Pedro Chao, los contrabajistas *Cachao* y *Papito* Hernández y los percusionistas Walfredo de los Reyes y Guillermo Barreto."[3] Durante esos años, el tocador de tres, *el Niño Rivera* (Andrés Echeverría), hizo una frustrada tentativa por lanzar un género al que llamó cubibop, un jazz no tocado por una orquesta de jazz sino por un conjunto (piano, contrabajo, bongó, conga, guitarra, cuatro trompetas y tres cantantes).

[3] Había por entonces varios lugares a los que iban los músicos a grabar esos acetatos. La Casa Pardales, calle 23 núm. 205 en el barrio de Vedado, y OTPLA, calle 7 núm. 28 en Miramar, eran los más célebres.

Desde 1935 varias estaciones de radio de La Habana (CMQ, CMBJ, Radio Suarito) grabaron acetatos para los músicos que acudían a tocar en sus estudios. Esos acetatos eran propiedad exclusiva de la radio. En su mayoría, fueron destruidos después de la revolución, pero varios fueron convertidos en discos y luego transferidos a banda magnética. Por desgracia, no fueron copiadas informaciones sobre la fecha y el lugar de la grabación, el nombre de los músicos y los títulos de las composiciones.

En el curso de 1946 la estación de radio Artalejo, situada en el centro de la ciudad, organiza unas descargas transmitidas directamente el domingo por la tarde. El productor convoca a un cuarteto, el del saxofonista Pedro Chao, al que se sumaba regularmente *Chico* O'Farrill. Después de varios ensayos se abandonó la idea, la música no gustó a los radioescuchas y ninguna empresa se mostró dispuesta a apadrinar la transmisión. El jazz casi no tuvo éxito, hasta tal punto que algunos años después, cuando Norman Granz desembarcó en La Habana en octubre de 1952 para visitar a Irving Price, un estadunidense propietario de la tienda de discos André, se negó a creer que Cuba pudiese contar con músicos capaces de rivalizar con los mejores jazzistas neoyorquinos. Price hizo un trato: ¡si organizaba una velada con jazzistas locales, Granz prometía grabarlos! Price se relacionó inmediatamente con *Bebo* Valdés, el pianista de la orquesta del cabaret Tropicana. Esta orquesta, dirigida por Armando Romeu, era un verdadero *who's who* del jazz cubano.

Los mejores jazzistas de la isla hicieron allí una escala más o menos prolongada, interpretando las composiciones de los más formidables arreglistas de jazz del momento.

"Una noche del mes de octubre de 1952, descansaba en un cabaret de La Habana con miembros de la orquesta del Tropicana —cuenta *Bebo* Valdés—. Hay que saber que desde 1948, músicos cubanos, mexicanos o hasta estadunidenses se reunían los domingos por las tardes en el Tropicana para hacer descargas, en el curso de las cuales mezclábamos jazz y ritmos cubanos. A veces las descargas se celebraban a las cuatro de la mañana, al terminar la función. El que las animaba era el percusionista Guillermo Barreto; habíamos recibido a Roy Haynes, Kenny Drew, Sarah Vaughan, Richard Davis y muchos otros músicos de paso; de hecho, todos los grandes nombres del jazz desfilaron por el Tropicana. Todo eso habría podido grabarse, pero nadie se interesó. Así, esa noche Irving Price, el propietario de una tienda de discos de la calle Galiano, me anuncia que el productor Norman Granz está en la ciudad y que no puede creer que los músicos cubanos sean capaces de tocar jazz [...] Granz y Price me piden ir al estudio para grabar. Era el 16 de septiembre de 1952. Así, convoqué a unos músicos, pero yo mismo llegué con retraso a la sesión, pues por la mañana tenía otra grabación para RCA: ¡Iba yo a acompañar a un cantante! Cuando finalmente llegué al estudio de la firma Panart, Granz ya se había ido a los Estados Unidos. A la orquesta la llamamos The Andre's All Stars, por el nombre de la

tienda de discos de Irving Price. Habíamos decidido tocar temas de jazz clásico, como *Desconfianza, Tabú, Duerme* y *Blues for André*. Al término de la sesión, como aún quedaban algunos minutos disponibles para el disco, me puse a tocar un riff, a partir del cual improvisamos [...] A ese tema le llamamos *Con poco coco.*" "Mi padre registró, pues, la primera descarga —comenta Chucho Valdés—. Recuerdo que en casa hacíamos descargas de música cubana. Venían Tata Güines, Peruchín, *Cachao,* Ernesto Lecuona, Kike Hernández [...] mi madre cantaba, mi padre y yo acompañábamos el piano."

Con poco coco es, pues, la primera descarga grabada con fines comerciales en la historia de la música cubana, pero en la isla nadie le prestó atención, pues apareció en un álbum destinado al mercado estadunidense. Esta situación debía crear una cierta confusión y movió al contrabajista *Cachao* a declarar pocos años después que él fue el primero en grabar una descarga. El año de 1952 fue importante para *Bebo* Valdés, pues en tonces creó una nueva polirritmia bautizada batanga, basada en la clave y que se toca con un tambor batá, una conga, una tanga (variante más grave de la conga), timbales y un contrabajo. "El 8 de junio de 1952 inauguré la batanga con una orquesta de 20 músicos y tres cantantes, uno de ellos Benny Moré, en los estudios de Radio Cadena Azul en La Habana, y en el mes de septiembre fui a México para grabar un disco de batanga. La idea inicial era crear una nueva coreografía y hacer arreglos para gran orquesta. A veces tocábamos en un grupo pequeño y participábamos en des-

cargas, pero eso era bastante raro. Por desgracia, no tuvimos ningún éxito, y la batanga murió de muerte natural."

En 1955, *Bebo* Valdés graba para Decca dos álbumes en los cuales figuran varias nuevas descargas, entre ellas *Mambo caliente* y *Mambo riff.* "Todo ocurrió por intermediación de Frederic James Reiter, que en 1942 había huido de la Alemania nazi y se había refugiado en Cuba, donde se enamoró de nuestra música. En 1946 se fue a vivir a los Estados Unidos, donde emprendió una carrera de abogado. Regresó seis años después y fue entonces cuando nos conocimos. Él deseaba convencer a una casa de discos estadunidense de que grabara en Cuba. En 1955 trabajaba como asesor para la empresa Decca y me propuso hacer dos discos. Acepté, me pagó, llegó un tomador de sonido de aquel país, organicé dos orquestas y grabamos en el estudio de Radio Progreso en La Habana. El sello sacó, pues, dos álbumes. El primero, con una *big band, She Adores the Latin Type;* el segundo, con una formación más reducida, *Holiday in Havana.* Nuestro repertorio era, antes bien, mambo, chachachá, boleros, merengues y varias descargas de jazz, de jazz con tendencia al bebop."

Otro pianista que desempeñó un papel importante en las descargas de La Habana fue Felipe Dulzaides. En diciembre de 1952 Dulzaides forma su grupo, los Armónicos —tres cantantes, una cantante, un saxofonista, un contrabajista y un pianista—, y emprende una carrera en los centros nocturnos más lujosos de la ciudad: el Tropicana, el Sans-Souci, el

Montmartre, donde dio la gran sorpresa introduciendo por vez primera el piano eléctrico.

El éxito de las descargas del Tropicana fue tal que en septiembre de 1956 Ramón y Galo Sabat, los dos hermanos propietarios de la firma Panart, piden al pianista, compositor y arreglista Julio Gutiérrez que forme una orquesta para animar una velada en los estudios de la casa de discos. Sin revelar su intención de grabar la velada, los responsables de la compañía hacen correr el rumor de que a los músicos se les darán alimentos y se les pagarán 20 dólares a cada uno. Se reunieron varios músicos: los pianistas Julio Gutiérrez y Pedro Peruchín, el saxofonista tenor José *Chombo* Silva, el trompetista Salvador *el Negro* Vivar, el flautista Juan Pablo Miranda, el guitarrista José Antonio Méndez, el conguero Marcelino Valdés, el timbalero Walfredo de los Reyes y el cantante Francisco Fellove, quien introdujo por primera vez el scat afrocubano.

Chombo Silva no guarda un muy buen recuerdo de la ocasión. "Panart nunca me habló de una sesión de grabación pero, en sala, había un micrófono y un magnetófono. Nosotros nos quejamos. Oh, no hay problema, nos dijeron, es para captar el ambiente del momento." Seis meses después de esta velada Silva se pasea por la calle 116 de Manhattan, y le atrae una música familiar, difundida por enorme pantallas acústicas, sobre la acera. "Vaya —murmura—, diríase que el tema es *Perfidia* y ese tipo ese saxofonista toca como yo." Se dirige, pues, a la tienda y allí, en el escaparate, están los forros de varios discos: *Cuban Jam Sessions, vol. 1 a 5.* S

trataba, sin duda, de la grabación de la descarga en la que *Chombo* había participado en los estudios de Panart.[4]

Algunos meses después de esta triste experiencia, el contrabajista Israel *Cachao* López, acompañado por el conguero Tata Güines, graba *Cuban Jam Sessions in Miniature* para el mismo sello, Panart. "Era el pie —recuerda *Cachao*—. Yo había ensayado esas descargas desde hacía un año. En realidad, había yo tenido la idea escuchando la grabación de un concierto del JATP en el curso de la cual los solistas se sucedían ante el micrófono. Se había terminado esta grabación en dos sesiones de tres horas, en dos días consecutivos. Nada estaba escrito. *"Coge el golpe* era una frase de cuatro compases lanzada por Orlando Estivill sobre la cual habíamos trabajado para desarrollar los acordes y los montunos. Sentado al piano, mi hermano Orestes nos inspiró *Malanga amarilla*. En cuanto a *Sorpresa de flauta,* proviene de Richard Egües."[5] Tata Güines confirma que las grabaciones

[4] José *Chombo* Silva sigue siendo hasta el día de hoy el saxofonista cubano más desconocido. Sus compañeros le rindieron homenaje en un álbum magnífico, *Tribute to Chombo* (Sunnyside Records).

[5] El título original de esta grabación es *Descargas cubanas: Cachao y su combo.* En contra de lo que dice *Cachao,* y según los informes que aparecen en la etiqueta central del disco, *Coge el golpe* es acreditado a Andrés Castillo Jr.; *Malanga amarilla,* a Silvio Contreras, y *Sorpresa de flauta,* a Orlando Estivill. Es probable que este último se haya arrogado la paternidad de *Sorpresa de flauta,* en la que se reconoce fácilmente la garra de Richard Egües (flautista de la Orquesta Aragón durante 30 años). El disco apareció en 1957 y fue reeditado en 1961 con el sello de Panart Nacionalizada, después de que el gobierno cubano nacionalizó la industria del disco.

se hicieron temprano, en la mañana a partir de las cinco, después de que los músicos quedaron libres de su trabajo en los centros nocturnos de la ciudad. Con algunos meses de intervalo, Tata participó en la grabación de una nueva serie de descargas, la de *Chico* O'Farrill. "Eso se hacía en el estudio número 1 de Radio Progreso. Grabábamos por la tarde, entre las dos y las cinco, pues había que dejar libre el estudio para los programas que comenzaban a las seis." En ese estudio se grabaron para Gema las famosas *Descarga # 1* y *Descarga # 2* con *Chico* O'Farrill, Tata Güines, los hermanos Peñalver al saxofón, el trompetista *Negro* Vivar y el timbalero Walfredo de los Reyes. La *Descarga # 2* tuvo tal éxito que Tito Puente se la apropió; le cambió de nombre y la grabó dos veces en sus álbumes *Tito Puente in Hollywood* y *Out of the World*.

Las descargas "miniaturas" de *Cachao,* bautizadas así por razón del tiempo máximo (de dos a tres minutos) de que disponían los músicos para la grabación de cada trozo, en realidad fueron más influidas por el son y la rumba que por el jazz. Por primera vez, la música popular cubana fue presentada como una música que se podía escuchar y no sólo bailar. El sociólogo Raúl Fernández compara a *Cachao* con Duke Ellington, explicando que el contrabajista cubano transformó la música cubana de la misma manera que lo hizo Ellington haciendo evolucionar el jazz de una forma de danza a un estilo más abstracto para un público que escucha. Según él, *Cachao* ejerció la misma influencia sobre la música cubana.

Dos años después, en 1959, mientras que *Cacha*

se prepara a irse a los Estados Unidos, el productor Rubio Fernández organiza en La Habana unas descargas con el pianista Frank Emilio Flynn. Algunas serán grabadas y aparecerán con el sello de Tropicana. De 1964 a 1966, *Cachao* forma parte de la orquesta de Tito Rodríguez. Durante su estancia en Nueva York, adonde se dirigió después de dejar al compositor portorriqueño, *Cachao* graba dos álbumes de descargas: *Tito Descargas Live at the Village Gate,* en 1966, y *Patato y Totico,* un disco notable grabado para la compañía Verve el 19 de septiembre de 1967 con *Patato* Valdés, Arsenio Rodríguez y el cantante de guagancó Eugene Totico Arango, y con arreglos de René Hernández.

A partir de 1960, el nuevo régimen cubano no ve con buenos ojos las reuniones improvisadas de músicos de jazz. Las descargas van a espaciarse, provocando a veces situaciones ridículas como la que vivió un veterinario, que prestó su dispensario a fin de que se pudiese organizar, con gran secreto, una *jam session* en honor del escritor Julio Cortázar, de paso por la isla. En 1962, cierra sus puertas El Bodegón de Goyo, la tienda de discos de jazz más célebre de La Habana, lugar de encuentro al que los músicos fuera de sus horas de trabajo acuden a discutir sobre sus descargas. Cinco años después, todos los *jukebox* de la ciudad, últimos símbolos de la propiedad privada, son confiscados por el gobierno. Desde entonces, el jazz sólo podrá expresarse por la vía oficial.

Las primeras grandes descargas grabadas

Año	Título original	Sello	Artistas
1952	*Con poco coco*	Mercury	*Bebo* Valdés, Kike Hernández, Rolando Alfonso, Guillermo Barreto, Gustavo Mas, Alejandro *el Negro* Vivar
1955	*Holiday in Habana She Adores*	Decca	*Bebo* Valdés
	the Latin Type	Decca	Bebo Valdes Big Band
1956	*Cuban Jam Sessions*	Panart	Julio Gutiérrez, Peruchín, directores: Alejandro *el Negro* Vivar, Edilberto Scrich, Osvaldo Urrutia, Emilio Peñalver, *Chombo* Silva, Juan Pablo Miranda, Salvador Vivar, Jesús *Chuchu* Ezquijarosa, Óscar Valdés, Marcelino Valdés, Walfredo de los Reyes, José Antonio Méndez
1957	*Descargas cubanas*	Panart	*Cachao,* Guillermo Barreto, Gustavo Tamayo, Rogelio Iglesias, Richard Egües, Niño Rivera, Rolito Pérez, Alfredo León, Tata Güines, Alejandro *el Negro* Vivar, Generoso Jiménez, Orestes López, Emilio Peñalver, Virgilio Lesama
	Descargas # 1, # 2	Gema	*Chico* O'Farrill
1959	*Música cubana*		

	moderna 1	Tropicana	Frank Emilio Flynn, Guillermo Barreto, Tata Güines, *Papito* Hernández, Gustavo Tamayo
1960	*Música cubana*		
	moderna 2	Tropicana	Frank Emilio Flynn, Tata Güines, Guillermo Barreto, *Papito* Hernández, Gustavo Mas
	Can can cha	Gema	Peruchín y sus Big Leaguers
1960	*Piano con moña*	Gema	Peruchín y su Grupo de Estrellas
	Jazz nocturno	Palma/Cubar Palma/ Cubartimpex	Chucho Valdés y su combo
1963	*Piano forte*	Egrem	Chucho Valdés, Peruchín, Frank Emilio Flynn, Rafael Somavilla

IV. LOS AÑOS DE POZO Y GILLESPIE

Sɪ Mᴀʀɪᴏ Bᴀᴜᴢᴀ́ ʏ "Mᴀᴄʜɪᴛᴏ" ᴀʙʀɪᴇʀᴏɴ ʙʀᴇᴄʜᴀ en 1940 con la formación de su orquesta Machito & His Afro-Cubans, Dizzy Gillespie y Chano Pozo abrieron otra al comenzar su colaboración en 1946. Mientras que Bauzá integra tonalidades y armonías del jazz a la música cubana, como lo hará Arturo O'Farrill pocos años después en La Habana, Pozo y Gillespie llevan las percusiones y los ritmos afrocubanos al bebop.

Antes de seguir el movido itinerario de Pozo, es importante mencionar un acontecimiento que se produjo un año antes de que comenzara esta histórica colaboración. Invitado en los primeros meses de 1945 por la radio del ejército estadunidense a participar en la transmisión "V for Victory", el cantante de rhythm and blues Johnny Otis decide interpretar con su gran orquesta una composición de 1939 de Count Basie, *Volcano*. Con él, ese día se encuentra en el estudio Miguelito Valdés. Impresionado por la sección rítmica de éste, Otis le pregunta si aceptaría "prestarle" a sus percusionistas. Valdés acepta y la *big band* de Johnny Otis repitió *Volcano* con un conjunto de percusiones afrocubanas. El entusiasmo es tal entre los músicos que Otis decide grabar la transmisión. En agosto de 1945 aparece la grabación de *Volcano* de Johnny Otis ¡con una sección

116

de percusiones afrocubanas dirigida por el conguero Pepe Marrero! Fue una experiencia aislada que no se repetiría.

Como ya lo hemos subrayado, desde que trabó amistad con Mario Bauzá, Dizzy Gillespie desarrolló un gran interés por la música afrocubana. En 1939, con Bauzá y con Cozy Cole, intentó, en vano, mezclar los ritmos cubanos con el jazz. En 1943, presenció el nacimiento de *Tanga*. En 1946, gracias a Bauzá —siempre Bauzá— conoció a un conguero espectacular, Chano Pozo. Pero antes que este último, otro músico cubano desempeñará un papel capital en el camino de Dizzy: Diego Iborra, que hoy, de 82 años, sigue dirigiendo una orquesta en la ciudad de Miami. Es el primer conguero con el cual tocó Gillespie, allanando así el camino a la llegada de Chano Pozo. Nacido el 4 de febrero de 1919 en la provincia cubana de Santa Clara, Diego Iborra aprende el violín desde la edad de siete años. A la muerte de su padre en 1930, la familia se traslada a La Habana. Iborra ingresa en la orquesta de René Touzet como "chico para todo" y, como pago, recibe lecciones de percusión del baterista de la orquesta.

"Llegué de Cuba a los Estados Unidos en 1941 con la orquesta de los Lecuona Cuban Boys, con la cual me quedé hasta 1944. Habíamos tocado en México, en California y en Nueva York, donde finalmente decidí quedarme porque deseaba tocar jazz. En Cuba tocaba el violín y la batería; aprendí el bongó y la conga a los 20 años, en 1939. En esa época ningún músico estadunidense tocaba la conga; aparte de la batería, los grupos de jazz no tenían percusiones.

117

Una noche de 1945, en ese club de Manhattan, el Three Deuces, estaba con mi amigo de la infancia, el bongocero Billy Álvarez. Entran Gillespie y Charlie Parker. Me acerco, me presento y les digo: 'Salud, yo toco la conga'. Dizzy me responde: 'Muy bien, trae por aquí tus instrumentos'. Acerco la conga, empiezo a tocar y Gillespie me pregunta: ¿Qué es eso?' Yo no hablaba muy bien el inglés y le respondo: 'Eso es una conga, es cubano'. Le pareció raro, pero la sonoridad le gustó y empezamos a tocar. Dizzy era un visionario, pues al punto se dio cuenta de lo que pasaba. Después de que nos encontramos varias noches en el club, Dizzy me pregunta si quiero trabajar con él. Naturalmente, ¡qué pregunta! En el mismo momento, Parker me pide lo mismo. Yo acepté. Por entonces no había contratos escritos. En 1945 y 1946 tocamos bebop, con apoyo de congas y bongós. Me quedé un año con Dizzy, dos años con Parker. Tocábamos en el Three Deuces, en el Monroe's, en el Small Paradise, en el Onyx y en el Minton's Playhouse en Harlem. Parker era un genio; era capaz de tocar como un dios con quien fuera; con él no toqué más que bebop, eran sus composiciones. En el grupo estaban Max Roach, el pianista Duke Jordan y el contrabajista Nelson Boyd. Teníamos otra fórmula con el trompetista Fats Navarro, el pianista Al Haig y el baterista Kenny Clarke. Con Dizzy tocaba principalmente bebop y hacíamos algunas incursiones en lo afrocubano porque le gustaba aprender cosas nuevas. Con Fats Navarro participé en *jam sessions*. También toqué con Miles Davis, quien era un muchacho muy reser-

vado, se pasaba el tiempo bebiendo leche y al comienzo teníamos la impresión de que no hacía nada nuevo, pero en realidad todo pasaba a su inconsciente, donde poco a poco las cosas germinaban. ¡Miles era un fenómeno! A fines de 1946, toqué en un concierto en el hotel Diplomat con Dizzy Gillespie, Parker y Roach y, además, ¡éramos cinco percusionistas cubanos! No teníamos ninguna partitura y conocíamos los trozos de memoria. Roach era un precursor en materia de bebop y de jazz latino; siempre se interesó en los ritmos afrocubanos. Cuando dejé a Parker se fue a grabar con *Machito*. En cuanto a Dizzy, todavía tocaba yo con él cuando contrató a Chano Pozo. Parker se echó a reír la primera vez que vio tocar a Chano. Era algo nuevo, algo espectacular. Recuerdo una curiosa anécdota que ocurrió en diciembre de 1947. Norman Granz había organizado una sesión de grabación en el Carnegie Hall de Nueva York para un disco al que iba a intitular *Repetition*. Comenzamos hacia media noche para terminar al comienzo de la mañana. ¡Habíamos grabado 26 veces el mismo tema, porque Parker estaba convencido de que él se plantaba siempre, al final del tema! En 1949, grabé con Fats Navarro y Kai Winding para la Capitol antes de tocar con Cab Calloway y de partir rumbo a América del Sur con Miguelito Valdés. Todavía en 1949, y esta vez con Billy Álvarez, formé parte del grupo de Cozy Cole, The Cuboppers. En 1953, me instalé en Miami, y continué mi carrera."

Al mencionar *Repetition,* Diego Iborra habla de la sesión de grabación organizada por Norman Granz

varios días antes de una huelga de músicos convocada por la Federación Estadunidense de Músicos, presidida por James Petrillo, quien ya había organizado otra, con éxito, en 1941. La federación exigía que las compañías disqueras y las estaciones de radio aumentaran el salario de los músicos. Ante la amenaza de esta huelga que debía estallar el 1° de enero de 1948, todos los estudios de Nueva York estaban ocupados; los productores se esforzaban por terminar cuanto antes sus proyectos. Como Granz no encontró disponible ningún estudio, alquiló las dos salas del Carnegie Hall, y allí grabó Charlie Parker con la gran orquesta de Neal Hefti. Como lo cuenta el propio Neal Hefti, la idea de Granz era constituir lo que por entonces se llamaba un "álbum", es decir una colección de discos de 78 revoluciones, de 30 centímetros, que se venderían, en conjunto, con el nombre de *Jazz Scene*. El álbum estaba casi terminado. La mayor parte de las orquestas, como las de *Machito* o Duke Ellington, ya habían hecho sus grabaciones en el curso de los meses anteriores. De último minuto, Granz quiso añadir un *single* y pidió a Neal Hefti que escribiera rápidamente dos composiciones. "Estábamos repitiendo un trozo cuando llega Norman, anuncia que allí está Parker y que me pregunta si puedo incluirlo en la grabación. Yo en realidad no había previsto un solista, pero si Parker deseaba improvisar sobre el último coro cuando retomáramos la melodía, no había dificultad. Yo ni siquiera tenía un título para ese trozo, en realidad lo llamaba *Repetition* porque no dejábamos de repetir el primer coro."

Durante un año, Diego Iborra preparó, pues, para el oído de Dizzy, la llegada de Chano Pozo. Iborra deseaba adaptar su conga al bebop, y no pretendía convertir a Gillespie a la polirritmia afrocubana. Durante los primeros meses de su colaboración con el trompetista, Chano no era ni más ni menos que el remplazante de Diego Iborra, prestando su conga a las composiciones bebop del momento. Mientras Chano se familiarizaba con el vocabulario del bebop, su fuego y su estilo llevaron gradualmente a Gillespie a correr más riesgos musicales, cosa que de todos modos le gustaba hacer, para desembocar finalmente en una fusión perfecta, la de un genio de la armonía del jazz con un genio de los ritmos afrocubanos. ¿No había Gillespie "inventado" el bebop con Thelonious Monk, Charlie Parker, Kenny Clarke, Max Roach, Billy Eckstine...?

La breve y novelesca vida de Luciano Chano Pozo González comienza el 7 de enero de 1915 en el solar Pan con Timba, del barrio de El Vedado, en La Habana.[1] Chano es el primer hijo de la pareja de Ceci-

[1] Cuando en el siglo XIX los ricos propietarios decidieron abandonar sus palacios y mudarse a las nuevas zonas residenciales, los cedieron por sumas módicas a asociaciones de beneficencia que después los alquilaron a familias desprovistas. En esas casas solariegas, por extensión llamadas solar, que cubren una manzana, cada familia ocupa una habitación y comparte una única sala de baño. En el origen, las habitaciones no tenían puerta, estaban protegidas por una cortina, símbolo tradicional de respeto, tras las cuales tenían los fieles la costumbre de ocultar los altares de los diferentes dioses de las religiones afrocubanas. Desde la revolución de 1959 se instalaron cocinas y salas de baño para cada familia y las puertas han ido remplazando poco a poco a las cortinas.

lio Pozo Milián y Encarnación González Arana. Sus abuelos paternos son Agapito Pozo y Eustaquia Milián. Originarios de Consolación del Sur (Pinar del Río), trabajan en las plantaciones de tabaco. Sus abuelos maternos, Ildefonso González y Epifanía Arana, eran originarios de Guanabacoa. De la existencia fulgurante de este extraordinario percusionista no poseemos más que fragmentos, trozos de vida, testimonios a veces contradictorios de personas que dicen haberlo conocido, pues todo el mundo conoció a Chano, todo el mundo fue su amigo, todo el mundo tiene una anécdota que contar. Todo el mundo vivía en el mismo solar y bailaba con él. En ese espejismo reside la belleza de este hombre que brilla con más de una verdad, con las verdades de todos los que lo conocieron y de las que dicen haberlo conocido porque tanto habrían querido conocerlo. En la cultura popular, Chano Pozo se ha transformado en mito. ¿Quién no habría querido formar parte de quienes rodearon a ese héroe sin ninguna formación musical, que todavía en vísperas de su partida rumbo a Nueva York seguía viviendo en un solar y que, de la noche a la mañana, se convirtió en el hombre mejor vestido de La Habana, que se paseaba en los automóviles más lujosos de la época y triunfaba en todos los centros nocturnos de la ciudad?

Un amigo de su juventud, el cantante y percusionista Alejandro Andito Rodríguez, que hoy graba con el veterano Compay Segundo, recuerda haber conocido a Chano en el barrio de Cayo Hueso, donde se había establecido la familia Pozo. "Los músicos tenían la costumbre de reunirse en la calle, ante la

tienda para tocar. Arsenio Rodríguez vivía en ese barrio. Chano era un muchacho afable; muy pronto establecía contacto con quienes conocía y les agradaba a todos. Era espontáneo, como sus composiciones. Pero tenía su carácter y cuando se enfrentaba a alguien que le buscaba las pulgas, rápidamente se ponía nervioso. Cuando yo era chico, siempre me trató bien y venía a buscarme a la calle y pasándome la mano por el pelo me lanzaba: 'Andito, te he traído una canción para que la cantes'. Era muy afectuoso con los niños. Yo cantaba a menudo uno de sus temas, *Nague,* pero fue Miguelito Valdés quien finalmente lo grabó.

"La música, los ritmos de una canción, todo le brotaba natural, espontáneamente; en cualquier parte que se pusiera a cantar, pues todo era pretexto para una canción improvisada, una frase que tú le decías, una mujer que se contoneaba por la calle [...] No escribía, canturreaba, cantaba, y cuando tenía una idea que le gustaba iba a ver a Lili Martínez, el fabuloso pianista que acababa de llegar de Guantánamo y que en 1946 había remplazado a Rubén González en la orquesta de Arsenio Rodríguez o bien a Lino Frías, el pianista de la Fantasía de José Ramón y de la Sonora Matancera, y entonces uno de ellos escribía una partitura con los arreglos. Luego, las orquestas de la ciudad tocaban sus temas. Chano y su medio hermano, el trompetista Félix Chappotín, formaron un conjunto de altísimo nivel. Chano tocaba todos los tipos de tambores, todo lo que le pasaba bajo las manos, congas, cajón, bongós [...] Después acompañaba a Rita Montaner, que fue su

amante, y cantaba en la estación de radio Cadena Azul, que pertenecía a Amado *el Guajiro* Trinidad, Chano era su protegido. Las transmisiones eran públicas y había que hacer colas interminables pues la entrada era gratuita. La gente iba allí para escuchar a Chano."

Chano pasó una parte de su adolescencia en la correccional de Guanajay, donde aprendió a leer y a escribir. Estuvo en la Correccional para Varones, de Cuba, fundada en 1907, y también en Chappotín en la década de 1920. Pero se escapa de allí para encontrarse con su amigo Miguelito Valdés, con el cual participa en rumbas en las calles de Cayo Hueso. Miguelito canta y Chano lo acompaña con sus congas. Cuando en 1930 Valdés se une como contrabajista a la orquesta del barrio, Los Jóvenes del Cayo, Chano se asocia con otro cantante, Juan Antonio Ramírez, y el dúo se las vive en las terrazas de los restaurantes más caros del centro de La Habana. Cuando por fin termina su estadía forzosa en la correccional, Pozo vagabundea por las calles. Como su padre, lustra zapatos, vende periódicos o repara carrocerías en un taller mecánico del barrio. Entonces conoce a Laura Lazo, muchacha de 15 años que será su concubina. Para mostrar su amor, él baila en la acera, frente a la casa de la familia de Laura. Demuestra tal talento que un productor lo observa y lo contrata como bailarín en un centro nocturno donde además se encarga de la coreografía de las revistas. Más adelante comienza a componer y sus piezas son retomadas por numerosas orquestas del barrio con las cuales tocaba de cuando en cuando,

como La Sultana de Barrio Colón, La Columbia Moderna, El Barracón del Pueblo Nuevo. Como mantiene un estrecho contacto con los ritmos de la calle, sus composiciones son muy vivas. En cuanto gana un poco de dinero, lo invierte en su atuendo y en joyas, frecuenta los bares, invita a las mejores discotecas a todas las muchachas bonitas que conoce, toma un taxi para recorrer dos cuadras, alquila un auto convertible último modelo y trata de impresionar a los amigos. Chano el botarate, Chano el conquistador. Pese a su éxito económico, sigue residiendo en un miserable solar donde vivían en la pobreza cerca de 200 familias. Les transmite un sentido del honor y del orgullo, pues para muchos Chano representaba la esperanza de un futuro mejor. En 1937 varios músicos, dejando la orquesta de los Hermanos Castro, fundan, en compañía del saxofonista Gustavo Mas, la orquesta Casino de la Playa. El pianista Anselmo Sacassas que dirige y compone para esta orquesta contrata a Miguelito Valdés, quien inmediatamente decide grabar varios temas de Chano como *Blen, blen, blen, Parampampín.* Pocos años después Pérez Prado, el hombre que haría popular el mambo, remplaza a Sacassas.

Un día, Chano decide participar en un concurso de comparsas. Durante el carnaval anual, cada barrio de La Habana estaba representado por un cortejo de bailarines y de músicos. Cada barrio tenía su comparsa y su canción de carnaval. Treinta parejas vestidas con ropas diseñadas para la ocasión ejecutaban una danza minuciosamente ensayada; iban seguidas por una docena de músicos tocando congas,

quintos, batás y trompetas. A la cabeza de la procesión iba, como un rey, el compositor, seguido por un puñado de danzantes que llevaban una pancarta con el nombre del barrio. El de Pueblo Nuevo era el único que llevaba un segundo letrero con el nombre de Chano Pozo en letras gigantescas. Centenares de personas se apiñaban en las aceras para aplaudir a su barrio cuando desfilaban sus representantes. Chano se llevó el primer premio con su canción *Parampampín*.

Cuando el trompetista Félix Chappotín, considerado a menudo como el Louis Armstrong cubano, le pide que le ayude en la promoción de su nueva orquesta, el Sexteto Carabina de Aces, Chano se enamora de una bailarina, Caridad Cacha Martínez, quien lo convence de representar en un próximo carnaval al barrio de Belén, donde ella vive. Chappotín y Chano componen entonces *Los dandys de Belén*. La noche del carnaval, cuando comienza la procesión, Chano, tocado con un sombrero blanco, vestido con un chaqué blanco, calzado de blanco, del brazo de la célebre cantante Rita Montaner, desfila al ritmo de esta nueva composición y, una vez más, se lleva el premio de la mejor comparsa.

El 1° de abril de 1940, Amado Trinidad Velasco funda la estación de radio RHC Cadena Azul y por recomendación de Rita Montaner contrata como portero a Chano Pozo. Velasco pertenecía a una familia que poseía las mayores plantaciones de tabaco de la isla y, al fundar RHC Cadena Azul, pretendí contrapesar la influencia de la radio competidora CMQ, que era la voz del sindicato de la industri

tabacalera. Además de sus funciones de portero, Chano hace las veces de guardia de seguridad en los estudios, lo que le permite presenciar los ensayos de las orquestas que participaban en las transmisiones, y cuando ve una ocasión, toma una conga y se pone a tocar delante de los músicos que, entusiasmados, acabaron por invitarlo a unírseles. Cuando hace su debut en la Cadena Azul, Chano se vuelve miembro de la Asociación pro Democracia, un movimiento antifascista al que apoya activamente.

Alentado por varios músicos y por Montaner, que lo invitaba a su casa a participar en descargas de percusionistas, Pozo forma su propio grupo, al que da el nombre de Conjunto Azul. Gracias al apoyo financiero de Amado, compra los instrumentos para sus músicos y al cabo de unos cuantos días de ensayos, el Conjunto Azul debuta ante un público delirante, en el escenario del estudio más grande de la estación. ¡Para esta primera aparición pública "oficial", Chano había decidido impresionar! Un marco metálico mantiene seis congas alineadas a la altura de su cintura, lo que le permite pasar de un instrumento a otro estando de pie. Tal es la vez primera que un músico utiliza más de dos congas en escena. Los conciertos repetidos en la estación de radio contribuyen al éxito de la orquesta, que en dos ocasiones saldrá en gira por la isla. Antes de separarse en 1943, el Conjunto Azul graba en La Habana una decena de títulos para el sello estadunidense Coda. ¡En ese célebre conjunto *Mongo* Santamaría tocó el bongó y Cándido Camero el tres! En esta época, Chano también acompañó al cuarteto del pianista Mario Santana.

Gilberto Torres, quien trabajaba liando puros y era bailarín de zapateado, animador desde hacía 50 años del club La Esquina de Jazz de La Habana, recuerda que en la orquesta Conjunto Azul Chano tocaba a veces ocho congas a la vez. "El grupo tocaba con frecuencia en los jardines del Tropical, una especie de parque público en que, el lunes por la noche, podía verse a Arsenio Rodríguez, la Orquesta Ideal, Arcaño y sus Maravillas. Todo era buen pretexto para una parranda. La seguridad estaba a cargo de la guardia rural, los *tíos amarillos,* como los llamaban. Se parecían a la policía montada canadiense [...] ¡una colt 45 al cinto y un enorme machete a lo largo del muslo! A Chano le gustaba vestirse con trajes a rayas; era muy elegante, tanto como Nat King Cole. Tocaba y cantaba por todas partes de la ciudad, esencialmente rumba, pero también cantos religiosos. En 1938, 1939 y 1940 participó en las comparsas del barrio de Belén. Los que formaban parte de las comparsas eran mal vistos, pues eran parte de la clase social más desfavorecida. Y, en ese mundo, Chano era un dios."

En septiembre de 1945, el cantante Miguelito Valdés es invitado por el gobierno cubano a La Habana para recibir una condecoración de manos del presidente Batista, como prueba de aprecio de sus cualidades musicales. Valdés es recibido como un héroe y desde su llegada se apresura a buscar a su amigo Chano, con el que había crecido en las calles de Cayo Hueso. "Después de la ceremonia, volví a mi hotel en compañía de Chano. Él era ya célebre por entonces y ganaba no poco dinero haciendo coreografías para

revistas de hoteles. Pero no estaba satisfecho, quería causar sensación en los Estados Unidos. Había oído mis grabaciones con Xavier Cugat y quería venir a Nueva York." Desde hacía varios años, Miguelito Valdés enviaba dinero a Chano para permitirle abrir una escuela de baile. Por doquiera que iba en los Estados Unidos, Valdés hacía la promoción de esta escuela, y regularmente le enviaba alumnos.

Tres meses después, en diciembre, aprovechando una serie de conciertos en Miami, Bauzá y *Machito* deciden ir a La Habana. Pocos días después de su llegada, Bauzá se encuentra a Chano en un café. Chano, quien por entonces participa en el espectáculo *Congo Pantera* del Tropicana, está en la cumbre de su carrera cubana. Acaba de recibir el título de timbero mayor otorgado a la gente de la rumba, a los rumberos que dan prueba de un talento excepcional a la vez como cantantes, bailarines, congueros y compositores. El espectáculo *Congo Pantera* es una mezcla sorprendente de ballets rusos con música afrocubana. Detrás de Chano, que supuestamente encarna al jefe de una tribu en una aldea africana, se agitan bailarinas rusas y percusionistas cubanos. Entre ellos, el joven *Mongo* Santamaría.

Ante una botella de ron, Bauzá y Pozo evocan el escenario musical neoyorkino pero también la manera en que viven los negros en Nueva York. Mario tranquiliza a Chano y le explica que es conocido como compositor y que si desea venir a Nueva York allí le aguarda una buena carrera. Al despedirse, le dijo: "Si quieres yo le ayudo, y también Miguelito Valdés".

En mayo de 1946, Chano Pozo desembarca en

Nueva York con Caridad Cacha Martínez. (¡Chano y sus contradicciones amorosas! Hombre sensible, enamorado de Laura que no lo acompaña y que inexplicablemente se aparta, dejando el lugar a Caridad, la amante.) La pareja se instala en un cuarto amueblado de la calle 111, en Harlem y, con ayuda de Miguelito Valdés, Chano debuta como bailarín en los clubes del barrio. Una tarde, Mario Bauzá lo presenta a Gillespie diciéndole: "¿Ves a ese muchacho? Es el que te falta si quieres llegar a esa fusión con la música cubana". Dizzy contrata a Chano Pozo.

Juzgando demasiado lentos los progresos de su protegido, Miguelito Valdés decide darle una nueva ayuda y organiza una sesión de grabación con Gabriel Oller, propietario de la compañía Coda (antes SMC), el mismo Oller que años antes había inaugurado la tienda Tatey's en Harlem. Oller lo recuerda: "Miguel había llevado a Chano a mi tienda de la calle 51. Le pregunto a Chano cuánto quiere que se le pague por la grabación de cuatro títulos. Él se encoge de hombros y me pregunta cuánto estaba yo dispuesto a pagar. Aceptó 30 dólares, y lo llevé a cenar". El 4 de febrero de 1947, Chano se encuentra con Miguelito Valdés, Arsenio Rodríguez, Tito Rodríguez y la orquesta de *Machito* en los estudios Nola Penthouse, en la calle 57, para la grabación de cuatro temas, *Ritmo afrocubano 1 a 4.*[2] El 22 de di-

[2] Carlos Vidal grabó en 1949 cuatro títulos que constituían la segunda cara del álbum aparecido en 1950 con el nombre de *Voodoo Drums.* Un mes después, Chano grabó cuatro nuevas composiciones, esta vez con la orquesta Batamu de Marcelino Guerra.

ciembre de 1947, el pianista y arreglista George Russell graba para la RCA *Cubana be, Cubana bop* y *Algo bueno* con Chano cantando textos en yoruba. *Cubana be, Cubana bop* era uno de nuestros temas más audaces —dirá Gillespie—. Tres personas lo compusieron, George Russell escribió la introducción, yo compuse la parte central y Chano y yo hicimos la última parte."

Mientras tanto, la gran orquesta de Gillespie, por entonces bajo contrato con la agencia de Moe Gale, recorría el país. La encontramos en Detroit, Washington y Newark. El 29 de septiembre Gillespie y Pozo, acompañados por el bongocero Lorenzo Salan presentan, sin gran éxito, varias de sus composiciones al público del Carnegie Hall. Ese concierto no logró causar la unanimidad, ya que Leonard Feather escribió en el número del 22 de octubre de 1947 de la revista *Bown Beat:* "La percusión ensordecedora desconcertó casi todo el tiempo a la sección rítmica y a toda la orquesta". El propio Feather se quejará un año después, en la misma publicación mensual (25 de agosto de 1948), de la exuberancia de Chano en ocasión de los conciertos dados en San Francisco. Después de Nueva York, la orquesta vuelve a los caminos: Binghamton, Boston, Detroit, Chicago. Regresa a Manhattan en diciembre y entonces se produce la verdadera explosión, el 25 de diciembre en la sala de conciertos del Town Hall de Nueva York, cuando tocan las *big bands* de Stan Kenton y de Dizzy Gillespie. Esa noche, la noche de Navidad, la gran orquesta de Dizzy Gillespie convirtió en su estrella a Chano. Éste, quien ya había escrito 30

composiciones en Cuba, convenció a Gillespie de tocar varias de ellas. Pese a las dificultades de comunicación, pues Chano no hablaba inglés ni Dizzy español, había llegado para Gillespie el momento de jugarse el todo por el todo.

¿Quién no recuerda ese concierto en el Town Hall? "¡Chano es un conguero espectacular! Cierra una época e inaugura otra nueva", se decía entre bastidores. ¡Era cierto! ¡Imaginemos, en plena época de segregación racial, a Chano Pozo en el escenario, ante la orquesta de Gillespie, frente a un público compuesto en su mayoría de blancos, y tocando congas! Algunos incluso se escandalizaron. A pocos metros de un público acostumbrado a ver una batería disimulada tras una serie de solistas, esta vez ante la orquesta, Chano instaló su conga, instrumento del que pocos habían oído siquiera hablar, y de súbito, en el silencio absoluto, sus dedos encallecidos caen como mazos sobre la piel tensa y, como una tempestad, las primeras notas de *Manteca* se precipitan sobre la ciudad. Chano se levanta, derriba su silla, esboza unos pasos de baile, se vuelve hacia la orquesta, hacia el público, al que hechiza recitando en yoruba textos que, siendo niño, había aprendido de boca de su abuela paterna. De las congas mágicas de Chano se elevan las voces de dioses africanos, lamentos de esclavos, el canto de esperanza de la población negra de Cuba. A través de su fraseado proveniente de las tradiciones abakuás, Chano introdujo un poco de espiritualidad africana en el jazz. Mostró a los jazzistas que lo rodeaban el camino perdido de las tradiciones musicales del África occi-

dental. Así, con la llegada de Pozo, el bebop que se lanzaba fogosamente hacia nuevos horizontes armónicos recuperaba instintivamente sus lejanos orígenes rítmicos africanos. Al día siguiente, la prensa se desencadenó. En pocos días, Chano se convirtió en un dios en los Estados Unidos. El 30 de diciembre de 1947, Gillespie y Pozo graban para la RCA el tema que llegaría a convertirse en el himno del jazz latino: *Manteca.*

La importancia histórica de Dizzy Gillespie es perceptible en dos planos. Para empezar, impulsado por su prodigioso sentido del ritmo, con la ayuda y el impulso de Chano Pozo, integró en el escenario neoyorkino las percusiones afrocubanas al bebop. Llevó luego esta música, confinada hasta entonces a los clubes y las salas de Harlem, a los salones de conciertos del centro de Manhattan. Después de él, con él, y a pesar de algunos focos de resistencia, el conjunto de la comunidad estadunidense del jazz abrazará los ritmos afrocubanos. Después, y tal vez esto sea lo más importante, Dizzy participó en el desarrollo del bebop, música revolucionaria que influiría sobre la mayor parte de los músicos de jazz de América Latina. En efecto, como veremos más adelante, numerosos músicos latinoamericanos, atraídos por el bebop, integrarán frases del vocabulario de Dizzy a sus músicas tradicionales, sembrando así las semillas del jazz latino actual. Pero Dizzy no fue el único creador del bebop; otros dos fueron Charlie Parker y Thelonious Monk. Sólo tardíamente se ha reconocido la importancia de Monk para el jazz latino, el más africano y más cubano de los pianistas estadu-

nidenses del jazz. Si la mayor parte de las composiciones de ese rumbero del piano se prestan a interpretación sobre toda una variedad de ritmos afrolatinos, es porque han conservado en su esencia una relación íntima con África. Pero también, y sobre todo, porque Monk es el pianista de la alternancia que en una misma composición toca ciertas partes en clave, mientras que otras no. Sus frases rítmicas se prestan perfectamente a la clave y al mismo tiempo recuerdan los tambores africanos. Intuitivamente a sus anchas en los dos idiomas, y a semejanza de Chano Pozo, constituye el puente musical ideal entre los descendientes de los esclavos africanos llevados a los Estados Unidos y los llevados a América Latina.

Mucho se ha reprochado a Dizzy, sagaz hombre de negocios, haber explotado a Chano arrogándose el derecho de modificar ciertas partes de *Manteca* y figurar como cocompositor de la obra. Más aún, la editorial Consolidated Music Publisher Inc. de Nueva York, que publicaba las composiciones de Dizzy, editó la partitura de *Manteca* citando como autores sólo los nombres de Gillespie y de Fuller. ¡Ni la menor huella de Chano Pozo! Mientras que en La Habana los músicos amigos de Chano lo ayudaban gratuitamente a dar forma a sus ideas musicales y, por tanto, a preparar partituras, en Nueva York en cambio quienes lo hicieron insistían en ver su nombre asociado a sus composiciones. Otro país, otras costumbres. En febrero de 1947, en Nueva York, Joe Loco, primer pianista de la orquesta de *Machito,* escribió y arregló la composición de Pozo *Serenade,*

sin reivindicar su paternidad. "Dizzy vino a verme —cuenta Fuller—. Me pidió escribirle un arreglo, pues tenía una cita en la RCA Victor. Le dije que sí, pero que solamente uno. Me explicó entonces Dizzy que Chano había tenido la idea de una pieza y que tal vez yo podría utilizarla. Llevé a Chano a mi departamento y, en el camino, no dejaba de cantar esa idea que tenía en la cabeza. Le dije que creía saber lo que él quería y que iba a darle forma, pero informé a Dizzy que necesitaba algo muy melódico para hacer un puente; si no, la pieza no se parecería a nada. Dizzy empezó a tocar algunos acordes que finalmente sirvieron para hacer el puente de *Manteca*. Escribí la introducción y todo lo que le faltaba. No tenía yo la menor idea del nombre que iba a dar a ese tema y nuestro copista lo bautizó como *Serenade*. Eso, antes de que le cambiaran el título a *Manteca*." Lo que Fuller olvidó precisar es que en esa época recurría a *Chico* O'Farrill para la preparación de sus arreglos. No cabe hoy ninguna duda de que O'Farrill es el arreglista de *Manteca*.

Dizzy coincide con Gil Fuller en sus recuerdos: "Todos mis títulos afrocubanos, excepto *Cubana be*, fueron compuestos por Chano y por mí. Las ideas eran de Chano, y yo siempre les añadía algo. Chano cantaba las partes instrumentales y preguntaba si les faltaba algo. ¡Amigo mío, siempre faltaba algo! Chano y yo teníamos diferentes versiones del tema *Tin tin deo;* la mía tenía acordes, la de Chano era solamente ritmo y melodía. Él canturreaba sus ideas, que en realidad sólo servían para la introducción que yo desarrollaba y ponía en música. Cuando

Chano llegó con la idea de *Manteca,* eso sirvió para la primera parte [...] los sonidos de todos los instrumentos. Él cantaba la línea de base que introducía el tema. Cantaba las partes de saxofón, agitaba los dedos de la mano derecha y golpeaba el suelo con el pie para indicar la dinámica del sonido de las trompetas. Yo escuchaba mientras él repetía las frases y elevaba la voz *in crescendo,* pero él no lo llevaba a ninguna parte. Le dije que el tema necesitaba un puente. Me senté al piano y compuse el puente. Después de haberlo grabado, ya no me fijé en ese tema. Hoy, por doquiera que toco, el público quiere escucharlo". Es lamentable que Pozo no esté ahí para darnos su versión de los hechos.

En Cuba, Chano había compuesto temas como *Nague, Zarabanda, Ariñinara, Blen, blen, blen,* que habían sido grabados en los Estados Unidos a sus espaldas y por los cuales no había recibido ningún derecho de autor. De hecho, en La Habana tenía un agente, un tal Mr. Roca, representante de la editorial estadunidense Peer International. Roca había convencido a Chano de cederle los derechos de varias de sus composiciones por la suma de 10 dólares. Una tarde, en las calles del centro de La Habana, Miguelito Valdés se encuentra con Chano y le anuncia que la mayor parte de sus composiciones son grandes éxitos gracias a las grabaciones realizadas por las orquestas más en boga en Nueva York. Sorprendido, *Chano* se dirige a casa de su agente, quien le asegura que ninguno de sus temas fue grabado en los Estados Unidos. Pero Chano no le cree una sola palabra y amenaza a Mr. Roca con enviarlo al hospi-

tal si al día siguiente no le hace cuentas exactas. Al día siguiente, se presenta en la oficina de Roca, pero un guardia armado le prohíbe la entrada. A ello sigue una pelea. Con el rostro tumefacto por los puñetazos del músico, el guardia saca su revólver y dispara. Dos balas perforan el estómago de Chano y se alojan en la base de la columna vertebral. Los cirujanos no lograrán extraerlas. A consecuencia de este incidente dramático, Chano se mantendrá siempre ligeramente inclinado hacia delante y le causará terribles dolores permanecer sentado más de 10 minutos para tocar sus congas.

El sistema de saqueo era sencillo. Había en La Habana unas tiendas que vendían partituras con arreglos para gran orquesta por la suma de un dólar. Muchos músicos establecidos en los Estados Unidos enviaban a su representante a Cuba para procurarse esas partituras escritas por músicos locales. Después de haberlas dominado, las grababan y añadían a su repertorio sin molestarse en informar a los autores. Esa situación de pillaje sigue existiendo. Un músico tan célebre como Arturo *Chico* O'Farrill, desde su llegada a Nueva York en 1948, tuvo que entablar varias demandas contra un músico no menos célebre para hacer respetar sus derechos. El embargo económico estadunidense contra Cuba hace sumamente difícil la llegada de músicos cubanos a los Estados Unidos y ha permitido que ese tráfico se desarrolle con toda impunidad. ¡Curiosa ironía cuando se conoce el celo de los estadunidenses por proteger de todo el mundo los derechos de autor de sus propios artistas!

Al día siguiente de la grabación de *Manteca* surge una polémica: ¿estaba Dizzy realmente impregnado por los ritmos afrocubanos, los estudió, aprendió las células rítmicas de la clave o, por el contrario, sencillamente se sirvió de una corriente que consideraba una simple moda? El historiador Max Salazar afirma que *Manteca* fue promovido como si se tratara del primer tema de cubop. "El tema tenía una melodía pegajosa y como todo el mundo creía que se trataba de la primera composición de cubop, era lo único que se oía por radio, aquí como en Cuba. El público comentaba el éxito de Chano en los Estados Unidos, éxito que se debía a Gillespie, quien, por lo demás, nunca había tocado jazz latino. Lo que hacía era bebop puro, pues no pensaba en afrocubano, sino en jazz, en jazz estadunidense. Ésta no es una crítica sino una simple comprobación, y eso no quita nada a sus esfuerzos por promover la música latina. En realidad, Dizzy nunca tocó en clave, de la que no tenía ninguna idea. En cambio, otro trompetista, Shorty Rogers, ¡conocía perfectamente la clave! Dizzy nunca se preocupó por aprenderla y habría podido hacerlo, pues era un músico brillante." "No, no estoy de acuerdo —precisa Diego Iborra, el conguero que precedió a Chano en la orquesta de Gillespie—. Dizzy siempre tocó en clave. Era una cosa misteriosa, pero siempre tocaba en clave; en fin, cuando yo tocaba con él, puedo garantizar que tocaba en clave. Ese tipo era un fenómeno, aprendió a tocar las congas y hasta los timbales, no en 1945 ni en 1946, sino cinco años después."

A pesar de esta polémica sobre la importancia del papel de Dizzy en la elaboración de *Manteca,* su participación es innegable. Sin embargo, habría sido interesante contar con una grabación de la versión original compuesta por Chano sin la intervención de Gillespie. La idea original de *Manteca* era una sobreposición de líneas rítmicas y un tumbao cantados por Chano. Dizzy enriqueció armónicamente esta composición añadiendo un puente y pidiendo a Gil Fuller que preparara una orquestación original. Por razón de la construcción de *Manteca,* el estudio de esta obra permite comprender mejor el mambo, música igualmente construida sobre diferentes niveles. Por otra parte, los primeros compases de la batería al comienzo de *Manteca* anuncian ya el ritmo del rock'n'roll. Si Dizzy nunca estudió —en el sentido académico del término— los ritmos afrocubanos, sin embargo tocaba bien en clave. Tuvo fallas, ciertamente, como Louis Armstrong antes que él, e incluso algunos percusionistas se salieron de su orquesta porque se encaprichaba queriendo modificar ciertas células rítmicas afrocubanas. Pero Dizzy era un descubridor, un roturador cuya curiosidad le permitió realizar proezas.

El 16 de enero de 1948 la orquesta de Gillespie sale de Nueva York a bordo del navío sueco *Drottningholm* para una gira de siete semanas en Suecia, Checoslovaquia, Dinamarca, Holanda, Bélgica, Francia, Suiza e Inglaterra. Durante la travesía, Chano da lecciones de ritmos afrocubanos al contrabajista Al McKibbon, con el cual comparte un camarote. El primer concierto se celebró en el Vin-

terpalatset de Estocolmo el 2 de febrero y fue transmitido por una estación de radio local. Luego, la orquesta se embarcó hacia las ciudades suecas de Gotemburgo, Orebro, Borlange, Vasteras, Storvik, Norkoeping y Malmö. Siguieron después Praga en Checoslovaquia y Copenhague en Dinamarca, y luego Holanda, Suiza e Inglaterra. Aunque la gira fue un triunfo para Dizzy y el bebop, el público europeo casi no prestó atención a Chano.

Presentado en Bélgica como el "rey del bebop", Gillespie con su orquesta de 27 músicos toca en el Cercle Royal et Artistique de Amberes el miércoles 18 y el jueves 19 de febrero en el Palacio de las Bellas Artes de Bruselas. Los conciertos son organizados por el Hot Club de Bélgica, cuyo presidente era Willy de Cort. El concierto de Bruselas fue precedido por una sesión de firma de discos en la Maison Métrophone, en el 10 de la rue des Fripiers. Chano está en Bélgica mientras el rey de los belgas, Leopoldo III, está en Cuba.

Podría creerse que los organizadores de esos dos conciertos son aficionados al bop, pero no. En el número 25 (marzo de 1948, artículo de André de Bel y Marcel Cumps) de la revista *Hot Club Magazine,* podemos leer: "No creemos que la adición del ¡bongo! *[¡sic!]* a la sección rítmica sea un acierto, aunque Pozo González lo toque a la perfección. Gillespie intentó, ciertamente, crear una música negra moderna añadiendo ritmos africanos y cubanos, y ejecutando composiciones sudamericanas como *Afro-Cuban Suite* y *Algo bueno.* Ese género, que tiene gran éxito en América, no lo habría obtenido, cierta-

140

mente, entre los *jazz fans* de Bélgica". Tres semanas después, el mismo Hot Club de Bélgica organiza un concierto con el trompetista Rex Stewart y afirma en su revista: "El estilo de esos dos trompetistas, Gillespie y Stewart, es, en realidad, totalmente opuesto; Rex es con mucho el mejor, tiene potencia y calidez, cualidades ausentes de Gillespie". ¡El Hot Club reprocha al bebop su "falta de elementos melódicos"! Queda así definitivamente sellado el destino del bebop en Bélgica. En cuanto a Chano, según la prensa local, es un error de la historia. Invitado por Charles Delaunay, la *big band* ofrece tres conciertos en la Sala Pleyel de París, los días 20, 22 y 29 de febrero, antes de partir rumbo a Lyon y Marsella. El tercer concierto parisiense será grabado y aparecerá con el sello de Vogue. En el seno de la prensa francesa, que parecía esforzarse por repetir los errores de la prensa estadunidense y belga y llamar bongó a la conga de Chano, sólo André Hodeir parece haber notado la presencia del cubano. "En cuanto a la sección rítmica, se compone de cuatro instrumentos, aunque no haya guitarra. El cuarto, en este caso, toca el bongó, especie de tam-tam directamente adaptado del instrumento africano. Es un tal Pozo Gonzáles *[sic]*, quien tiene una bonita cabeza de originario de la costa oeste [...] La introducción del bongó en la sección rítmica es un hallazgo muy feliz. Crea una diversidad de ritmo, una especie de polirritmo del que puede esperarse mucho y que está, sin duda, en el mismo espíritu del nuevo estilo."

Desde su retorno de Europa, la *big band* se pre-

senta en el Apollo de Harlem durante una semana (30 de abril a 6 de mayo), y después, el 8 de mayo, en el Carnegie Hall, para un concierto de medianoche. El 11 de mayo toca en la Academy of Music de Filadelfia. Gillespie y Chano pasan una parte del mes de julio en California. La gira comienza en el Trianon Ballroom de San Francisco y en el Oakland Auditorium, donde tocan ante 3 000 espectadores; del 20 al 26 están en el Million Theater de Los Ángeles. El 27 debutan en el Cricket Club, donde tocan tres semanas antes de terminar su estadía californiana en el Billy Berg's de Hollywood en septiembre. En el camino de regreso a Nueva York, hacen alto el 17 de septiembre, en el Regal Theater de Chicago, y debutan en el Royal Roost de Nueva York el 30 de septiembre, antes de partir de gira por el sur de los Estados Unidos. Mientras la orquesta de Gillespie está en gira por Raleigh, Carolina del Norte, desaparece la conga de Chano, robada, y con ella cuatro trajes de la habitación de hotel de Dizzy. Pozo decide tomar el tren a Nueva York, donde comprará dos congas antes de reincorporarse a la orquesta para terminar la gira. Pero después de comprar sus instrumentos, Chano prefiere darse varios días de vacaciones y aprovechar la vida nocturna de Harlem De hecho, no tenía la intención de volver al sur de país donde debería enfrentarse de nuevo a la segregación racial que tanto le pesaba. Aguardaría e retorno de Dizzy antes de volar rumbo a Hollywood donde tocaría en el célebre club Billy Berg para después, debutar en el teatro Strand, de Broadwa

Paseándose en la noche del 1° de diciembre de 194

por la Lenox Avenue en Harlem, Chano se encuentra con un cabo retirado del ejército estadunidense, dedicado ahora a la venta de marihuana, un cubano de nombre Eusebio *Cabito* Muñoz. Después de comprarle algunos carrujos, Chano se va a fumarlos al Central Park en compañía de otros cuatro músicos. Pero los carrujos no producen el efecto deseado, los músicos se quejan de su calidad y dicen a Chano que se ha dejado engañar. Al volver a pasar frente al restaurante en que había encontrado al traficante, Chano lo descubre en plena discusión. Furioso, entra en el lugar y se dirige a *Cabito,* quien, en vano, intenta calmarlo. Los dos hombres salieron. Chano reclama su dinero, el otro dice que no comprende, que no alteró los carrujos, y como se niega a devolver el dinero, Chano se enfurece, se lanza sobre *Cabito* y le asesta un violento puñetazo en la mandíbula. Chano mete entonces la mano en el bolsillo de *Cabito,* seminconsciente, retira sus cinco dólares y desaparece en la noche.

Al día siguiente por la tarde en un bar de Harlem, el Rio Cafe and Lounge, en la esquina de la calle 111 y Lenox, Chano Pozo mete una moneda de cinco centavos en la vitrola. De pronto, *Manteca* parece estallar en el bar, Chano se balancea, baila, sus manos se agitan sobre una conga imaginaria. Afligido por el invierno neoyorquino, piensa con nostalgia en La Habana. En su entusiasmo, no oye abrirse la puerta del bar ni colocarse detrás de él, con las manos en los bolsillos de su abrigo y una mirada intensa, a Eusebio Muñoz. Dejándose llevar por los ritmos de su danza, Chano se da vuelta, su mirada se encuentra

con la de *Cabito,* quien de inmediato saca un revólver del bolsillo derecho, apunta al pecho de Chano… y dispara. Pozo se desploma. Tenso, con el dedo aún en el gatillo, Eusebio Muñoz se aproxima al cuerpo de su víctima, baja lentamente la mano y descarga el arma: uno, dos, tres, cuatro, cinco, seis… siete balas. Muñoz pasará cinco años en prisión por el asesinato de Luciano Pozo ocurrido el 2 de diciembre de 1948. Al día siguiente Miguelito Valdés, único verdadero amigo de Chano Pozo, se encarga de las formalidades para la repatriación del cadáver a Cuba. Unos días después de su llegada a La Habana, Luciano Pozo González es enterrado en el cementerio Cristóbal Colón, calle J, entre 10 y 12.

En Cuba, medio siglo después del incidente, los más cercanos a Chano, como Gilberto Torres, no se asombran de lo que le ocurrió. "Chano era ñañigo, abakuá. Está prohibido golpear a un ñañigo y él tampoco puede golpear a nadie. Es cosa de respeto. Chano tenía un problema de drogas. En Nueva York hizo una operación que resultó mal, un tipo le debía dinero y Chano lo golpeó. ¡Qué error! El tipo en cuestión no era un ñañigo, ignoraba todo ese género de cosas, pero era un militar. Tomó mal esta afrenta y mató a Chano de siete tiros. Chano frecuentaba malos lugares aquí en Cuba, donde lo consideraban un dios. Se imaginaba que allá, en Nueva York, sería lo mismo."

Petrona Pozo, la hermana menor, la consentida de Chano, quiere mantenerse discreta. En su casa, en un barrio humilde de Centro Habana, en su solar que ocupa desde hace más de 40 años, desconfía

144

Y no le falta razón. El 7 de febrero de 1985 recibió la visita de dos músicos, un cubano y un estadunidense. Cámaras, micrófonos y reflectores habían invadido el solar. En su barrio, el tráfico se interrumpió durante varias horas. Le aseguraron a Petrona que se trataba de rendir homenaje a su hermano difunto. Le confirmaron que pronto sería invitada a los Estados Unidos para recibir los derechos de autor correspondientes a las composiciones escritas por Chano. No se cumplió ninguna de esas promesas, y desde la muerte de Chano ningún miembro de su familia ha recibido jamás un dólar como derechos de autor —*Manteca* fue grabada más de 50 veces por diferentes grupos— y Petrona, cuya salud declina rápidamente, vive en la indigencia, a merced de los vecinos que le llevan un poco de dinero para ayudarla a conservar su dignidad. "Vinieron a verme dos trompetistas, Arturo Sandoval y Dizzy Gillespie. Se llevaron todo, todo lo que me quedaba de mi hermano, todos los recuerdos; hoy no me queda ni siquiera una foto de Chano.[3] ¡Y ahora todo el mundo quiere invitarme porque soy su hermana! No, nada de eso, no voy a ninguna parte. Mi religión no me lo permite. Soy muy creyente, la santería me hace muy

[3] Situación que después fue corregida cuando en mayo de 1999 el autor entregó a Petrona Pozo dos fotografías de su hermano. Por medio de los esfuerzos realizados por la Chano Pozo Foundation, con sede en Nueva York, finalmente una parte de las regalías de las obras de Chano fue entregada al representante de las herederas Pozo, las hermanas Celia y Petrona Pozo. Asimismo, el autor supervisó, con la ayuda de Ernesto Masjuán, la restauración de la tumba de Chano Pozo en el Cementerio Cristóbal Colón de La Habana y en la actualidad trabaja en la preparación de una biografía del percusionista cubano.

feliz. Tuve que esperar a la muerte de mi padre para iniciarme, pues él se oponía siempre. Voy a decirle por qué murió Chano. Murió porque dio la espalda a Changó. Changó le había dicho que debía iniciarse antes de irse al norte, a los Estados Unidos; si no, no volvería jamás. Él no quiso. Decía que se ocuparía de eso al regresar. Chano era miembro del capítulo Muñanga de la sociedad de los abakuás y también debía iniciarse en la santería. Habría debido hacerlo inmediatamente, como es la costumbre, y Chano aún estaría vivo […] Changó se lo dijo, si no lo haces ahora, no volverás jamás. Es verdad, Chano vivía a toda velocidad, era un juerguista, pero nunca reveló los textos sagrados de los abakuás […] Chano había nacido para la música. En casa, tocaba con sus hermanos Virgilio y Alberto, aprendió sobre dos cajones antes de pasar a las congas, y nosotras, las tres mujeres, nos mirábamos. Salía yo con Chano todos los sábados por la noche, él 'ligaba' toda la noche, y yo lo esperaba. A mi padre no le gustaba que yo saliera por la noche, pero yo me divertía. Quería pagarme un diente de oro si yo le prometía dejar de salir. Yo me negué. Mi padre era limpiabotas, tenía su sillón en la acera y se ocupaba de toda la familia porque nuestra madre había muerto al nacer yo. Pero con el cambio de régimen le retiraron su sillón, y después la vida ha sido terrible para él […] Chano quería regresar a Cuba, nos había enviado una carta anunciándonos su regreso. Pero había desobedecido a Changó, y Changó velaba…"

146

V. LA RONDA DE LAS PERCUSIONES

GRACIAS A CHANO POZO, los músicos y el público comprenderán realmente la importancia de las percusiones afrocubanas que desde la década de 1950 invaden la música popular occidental. Bongós, maracas y claves llegarán incluso a penetrar en la música sinfónica rusa después de la Revolución cubana. Eso merece, pues, que nos detengamos algunos instantes en los instrumentos que constituyen la armadura de la sección rítmica del jazz latino.

En Cuba, en tiempos de la Colonia, muchos instrumentos fueron re-creados por los esclavos llegados de África, por ejemplo los tambores, las maracas y la marimba, mientras que otros fueron importados de España, como el piano, la guitarra o, incluso, el contrabajo. De los instrumentos re-creados por los esclavos pocos han sobrevivido, unos fueron transformados y se inventaron otros nuevos. Luego, un día, como gesto irónico, Cuba empezó a exportar a los Estados Unidos y a Europa los instrumentos que los antiguos esclavos habían fabricado: clave, bongó, conga, cajón, timbales, güiro, matraca. Pero mientras las percusiones afrocubanas comienzan a penetrar en otras músicas, la sección rítmica de la música popular cubana evoluciona y "se americaniza" con la introducción de la batería. En 1964, el percusionista cubano Blas Egües adapta la batería a los rit-

mos cubanos con un estilo particular que se asemeja a los de los tocadores de congas y timbales. Pocos años antes, en los Estados Unidos bateristas como Willy Rodríguez adaptaron su instrumento a los ritmos afrolatinos.

CLAVE Y TUMBAO

Como ya lo hemos indicado, la clave es una célula fundamental que guía todos los instrumentos rítmicos, la melodía, los refranes, los arreglos de los metales y las pausas. Su dominio es indispensable, hasta tal punto que el pianista Eddie Palmieri lo compara con el suelo sobre el que caminamos. "Es una necesidad natural que está allí, permanente, como la tierra que naturalmente está bajo nuestros pies. Para vivir necesitamos el aire que respiramos y el suelo sobre el cual caminamos. La clave viene naturalmente en el seno de toda composición, como el suelo bajo nuestros pies. Los músicos que comprenden su importancia pueden hacer maravillas con ella." Es ésta una opinión que corrobora el contrabajista *Cachaíto,* sobrino del gran *Cachao* y actual contrabajista del Buena Vista Social Club, proyecto musical atribuido al guitarrista Ry Cooder para sacar del olvido a varios "abuelos" de la música popular cubana. "El que vive sin clave está perdido. Todo músico que toca música cubana debe tener la clave que late en él, como su propio corazón que late en su pecho."

En otras palabras, toda la música cubana auténtica se inscribe en el marco trazado por el ritmo de la clave; constituye, por consiguiente, la base del jazz

afrocubano. A partir de la clave se construyen los diferentes tumbaos, esas células rítmicas originales que constituyen la piedra angular de las síncopas y que confieren a las músicas cubanas y al jazz afrocubano su aspecto atractivo, fascinante, universal. Desde hace 25 años, Enrique Pla, el baterista de Irakere, lo explica a todos sus discípulos europeos que van a visitarlo a La Habana: "El tumbao nace siempre de la inspiración de los contrabajistas y de los pianistas; a veces, incluso, de los percusionistas, que inmediatamente dan parte de sus ideas al contrabajista o al pianista. La clave no sólo constituye la base del jucgo de las congas, de los güiros y de los timbales, sino que de ella proviene el tumbao del piano y el contrabajo. La unión de la clave con el tumbao crea un ritmo, ora binario ora ternario. Los tumbaos se han enriquecido al correr de las generaciones, a veces en el plano de las notas, a veces en el de la síncopa. Son determinantes para el desarrollo de la técnica del piano".

Por ello, no es de sorprender que dos de los músicos cubanos más importantes de esos 50 últimos años, Chucho Valdés y *Cachao,* sean, respectivamente, pianista y contrabajista. Sin embargo, queremos subrayar que Mario Bauzá, quien ha escrito cientos de tumbaos con ayuda del pianista René Hernández para la orquesta de *Machito,* no era contrabajista sino trompetista.

El bongó

El bongó es un instrumento formado por dos peque-
ños tambores siameses que el músico, generalmente
sentado, debe sostener firmemente entre sus rodi-
llas para tocarlo. Originario de la región oriental de
Cuba, el bongó llega a La Habana a comienzos de la
década de 1910 y a los Estados Unidos algunos años
después con las primeras orquestas cubanas de son
llegadas a grabar a Nueva York. Limitado al princi-
pio a esas orquestas, penetra poco a poco en otras
músicas como el jazz, el mambo y el rock. Por razón
de la creciente popularidad de la conga, cuyo sonido
es más fuerte, más "viril", y de los timbales, va per-
diendo terreno el uso del bongó.

En el plano técnico y creador, Armando Peraza es
el músico más importante en la breve historia de
este instrumento. Pocos músicos pueden rivalizar
con la calidad de su interpretación, con su talento
para improvisar a partir de una simple línea armó-
nica y melódica. Sólo el boricua José Luis Mangual
de la orquesta de *Machito* y los cubanos Clemente
Chicho Piquero —que acompañó a Pérez Prado y a
Benny Moré— y Rogelio *Yeyito* Iglesias, quien tocó
con Israel *Cachao* López, y *Bebo* Valdés han dado
pruebas de una imaginación creadora casi similar.
Armando Peraza nació en La Habana en 1914 o 1924
(no existe ningún documento oficial que precise su
fecha de nacimiento). Vendedor ambulante de frutas
y legumbres, miembro de un equipo de beisbol de
aficionados, Peraza decide consagrarse definitiva-
mente a la música al término de su adolescencia. Se

gana una reputación del mejor bongocero y conguero de la ciudad en las orquestas El Bolero de Tata y Kubavana, en la cual toca con otro conguero, *Patato* Valdés. "Dirigía esta orquesta el hermano de uno de mis amigos con quien yo jugaba al beisbol, Alberto Ruiz. Me lo encuentro en la calle y me dice que necesita un conguero. De acuerdo, le respondo, yo puedo tocar. Así, me fui a comprar un juego de congas, ¡que me costó seis dólares! Nunca tuve maestro, soy autodidacta." En 1948, Peraza se reúne con su amigo *Mongo* Santamaría en México y después de una estadía de seis meses en la capital mexicana, los dos percusionistas se instalan en Nueva York. Su primera experiencia es un concierto con la gran orquesta de *Machito* en el Palladium. En contraste con la mayoría de los percusionistas cubanos que se fueron de la isla, Peraza ya había hecho en La Habana una brillante carrera. Hay que reconocer que muchos de quienes se exiliaron, por una razón o por otra —política o económica—, no necesariamente eran los mejores músicos en sus instrumentos.

A su amigo, el sociólogo Raúl Fernández, le dice Peraza: "No sé cuándo nací. En aquella época los padres no registraban a sus hijos inmediatamente después de nacer. Recuerdo que en 1926 sufrimos un terrible huracán. En ese momento, yo estaba jugando en la calle con mis amigos. Pero en mi pasaporte está indicado 1924 como año de mi nacimiento. Cuando llegué aquí, los negros estadunidenses no tocaban ni bongó ni conga, porque no se sentían unidos al instrumento. Sólo a partir de la década de 1950 cambió todo eso y fue entonces cuando comen-

zó el movimiento. La América negra tenía por única música tradicional el blues, y los músicos no querían saber nada de la conga, a la que consideraban un instrumento primitivo. La infiltración comenzó con músicos como yo, como Chano, *Mongo* y todos esos músicos..."

Peraza no se queda en Nueva York. Complicaciones con los servicios de inmigración y con el sindicato de músicos lo obligan a establecerse en San Francisco. Comienza su carrera estadunidense en el quinteto de Slim Galliard (1951-1952) y en la orquesta de Dizzy Gillespie, antes de remplazar a *Mongo* Santamaría en la orquesta de George Shearing, con la cual se quedará 11 años. En ciertas ocasiones se le ve tocar el bongó con la mano derecha y la conga con la izquierda. Luego, durante siete años, colabora con el vibrafonista Cal Tjader. En la costa oeste, donde reside, Peraza no tiene ningún competidor. Crea una revista musical en el Cable Car Village de San Francisco y se presenta en la mayor parte de los clubes de la ciudad: Jimbo's Bop City, Long Bar, Black Hawk... Su modo de tocar, sus arabescos rítmicos impresionan, y el mundo musical estudia su estilo. Para sorpresa general, después de haber tocado en grupos de jazz durante 20 años, Peraza se aventura en el rock. Tocará 17 años con Santana, y terminará su carrera con Linda Ronstadt grabando un álbum en 1993 que obtendrá un premio Grammy. A pesar de esa trayectoria ejemplar, Armando Peraza es poco conocido del gran público. En efecto, nunca ha dirigido su propio grupo ni grabado a su nombre más que un solo álbum, *Wild Thing* (1968, Skye Re-

cords), con Johnny Pacheco, Bobby Rodríguez, Chick Corea y Cal Tjader. En cuanto a su sucesor, se habla cada vez más del portorriqueño Anthony Carrillo, quien después de haber estudiado los batás con *Cachete* Maldonado y *Puntilla,* grabará con Batacumbele, Eddie Palmieri y Chucho Valdés.

LOS TIMBALES

Instrumento fundamental del jazz latino, descendiente del tímpano sinfónico, los timbales cubanos (llamados "pailas" en Cuba) hacen su debut en la década de 1910 en las bandas militares en las que el instrumento se compone, por entonces, de dos pequeños tambores sostenidos por una armadura de madera. Entran después en las orquestas de danzón con las cuales hacen sus primeros viajes fuera de la isla. Desde la década de 1950, gracias a la Orquesta Riverside y al pianista *Bebo* Valdés, los timbales aparecen en el conjunto y las orquestas de jazz. Se les encuentra hoy en el jazz latino, el rock y la música pop.

Seis grandes timbaleros dominaron los 50 primeros años de la historia del instrumento: Antonio *Manengue* Orta, Ulpiano Díaz, Acerina, Pascual Hernández, Silvio García y Daniel Díaz. Abakuá, como Chano Pozo, *Manengue* revolucionó el instrumento incorporándole en 1912 el célebre cencerro —que de ordinario se coloca al cuello de las vacas— obteniendo así más variedades y colores rítmicos. Acerina (Consejo Valiente Rober⁺ˋ popularizó el

instrumento así como el danzón en México a partir de 1911. Se le considera el autor de la fusión entre los danzones cubano, yucateco y veracruzano. Si esos músicos estaban confinados a la música cubana, de otra manera ocurre a los timbaleros contemporáneos suyos, como Guillermo Barreto, Walfredo de los Reyes, Tito Puente y Amadito Valdés. Barreto influyó sobre la mayoría de los timbaleros, entre ellos Tito Puente, que lo visitaba regularmente en La Habana antes de la revolución castrista. En cuanto a Amadito Valdés, a quien Quincy Jones considera uno de los timbaleros más completos, grabó en 1999 con un trío de rap mexicano, Control Machete, un danzón-rap "para mostrar que la música cubana es una música permeable que puede dejarse influir por otras corrientes sin tener que adulterar su propio estilo".

La conga

En 1936, la conga es el instrumento de las rumbas de las calles y de las comparsas, pero ese mismo año, por primera vez penetra en un grupo de son, el Sexteto Afro-Cubano, fundado y dirigido en La Habana por Santos Ramírez. Cuatro años después, en 1940, el tocador de tres Arsenio Rodríguez transforma el son añadiendo al tradicional septeto una conga, unas trompetas y un piano. Este nuevo concepto de orquestación, bautizado "conjunto", gusta de los riffs de las trompetas y se presenta, pues, como una alternativa a las grandes orquestas que insisten, antes bien, en la sección de trombones y de saxofones.

Félix *Chocolate* Alfonso, que había aprendido el instrumento con Kike Rodríguez, hermano de Arsenio, será el primer conguero de ese nuevo conjunto. En pocas semanas la noticia llega a Nueva York y a Puerto Rico, y las orquestas latinas que hasta entonces no utilizaban como percusión afrocubana más que el bongó incorporan la conga para enriquecer su paleta sonora.[1] Ese mismo año, gracias a Eliseo *el Colorao* Martín, la conga entra por primera vez en una orquesta de charanga, la de Arcaño y sus Maravillas, dirigida por el flautista Antonio Arcaño. Por último, todavía en 1940, Chano Pozo hace su debut con su grupo Conjunto Azul. Dos años después, en Nueva York, *Machito* y su cuñado Mario Bauzá introducen la conga en su gran orquesta. Nada contendrá ya el avance de la conga en las músicas populares.

El juego de conga (en Cuba, los músicos prefieren el término tumbadora) se compone ordinariamente de tres tambores: tumba, conga y quinto. Los congueros cubanos que emigraron a los Estados Unidos como *Patato* Valdés, *Mongo* Santamaría, Cándido Camero y Francisco Aguabella se volvieron los más célebres, pero el más importante de todos desde la muerte de Chano Pozo sigue viviendo en el centro de La Habana: Arístides Soto, más conocido con el nombre de Tata Güines. "El toque y el fraseado de Tata Güines —dice hablando de sí mismo en tercera persona, como si el músico Tata fuese un ser separado y

[1] En Puerto Rico, en 1940, la Orquesta Siboney de Pepito Torres fue la primera en incorporar a un bongocero negro, *Papi* Andino.

poseído por una entidad misteriosa— no puedo explicarlo porque es pura improvisación. Nunca he sido capaz de ensayar, de producir lo que he tocado."

Federico Arístides Soto nació el 18 de junio de 1930 en Güines, en la provincia de La Habana, pero fue oficialmente registrado en la alcaldía el 30 de junio de 1930. A la edad de seis años toca el bongó en la orquesta de son de su padre, José Alejo. Pasa después a la conga, uniéndose a la orquesta de charanga de su tío Dionisio Martínez, Estrellas la Cien. Otro tío suyo, Ángel, le enseña el contrabajo, que aún toca regularmente. "Siempre he tocado varios géneros de música, mambo, chachachá, son, charanga, rumba, música folclórica. También estudié todas las percusiones. Considero que un percusionista debe ser capaz de tocar y de dominar todo tipo de percusiones." Después de haber tocado en la mayor parte de las orquestas de su ciudad natal, Federico Arístides se muda a La Habana en 1946 y pocos meses después se une al conjunto de Arsenio Rodríguez y adopta su nombre de escena: Tata Güines.

"Cuando vivía en Güines todo el mundo me llamaba Tata, pero fue la hermana de Arsenio Rodríguez, Estela, la que me bautizó como Tata Güines. Cuando comenzaba mis solos en el grupo de Arsenio, Estela gritaba: 'Toca, Tata, Tata de Güines, toca, Tata Güines'. Desde ese momento, por todas partes me llamaron Tata Güines. Hoy, nadie sabe quién es Federico Arístides Soto. En la radio de La Habana, hasta hay concursos y se han ofrecido premios a quienes sean capaces de decir quién es Arístides Soto."

Desde su llegada a La Habana, Tata frecuenta a otros percusionistas: Armando Peraza, *Mongo* Santamaría y *Patato* Valdés. Peraza tocaba con el Conjunto Kubavana del cantante Alberto Ruiz; *Mongo* estaba con el Conjunto Camacho y por entonces tocaba el bongó. "La situación no era fácil, pues al principio los que tocaban la conga no eran considerados músicos. Los directores de orquesta casi no nos atribuían ningún valor mientras que era, desde luego, la conga la que enriquecía la sonoridad de sus orquestas. Cierto es que ser conguero era toda una historia; la conga se fabricaba a partir de barriles de vino, en lo alto se le clavaba una piel y además del instrumento había que agenciarse una lamparilla de petróleo y un puñado de velas. Nos servíamos de una vela para tensar la piel del instrumento y, por tanto, afinarla. Había que calentar la piel después de dos o tres piezas, si no, la conga se desacordaba. El sistema era el mismo para los bongós. Por lo general se utilizaba piel de vaca para la conga y de ternera para el bongó. Los congueros nos reuníamos a menudo para hablar del trabajo y para intercambiar ideas con vistas a mejorar esta dificultad con las velas. Y luego un día, a fines de la década de 1940, los hermanos Vergara, que vivían en el barrio Reparto Lawton de La Habana, modernizaron la conga y el bongó, añadiendo un sistemas de llaves metálicas para fijar las pieles. Los Vergara eran unos artesanos que fabricaban congas, bongós, batás, timbales y güiros. Todo el mundo lo aprovechó: yo, *Patato,* Armando, *Mongo,* Cándido, y después utilizamos todas las llaves para afinar nuestros ins-

trumentos.[2] Por la misma época, el tamaño de la conga cambió, mientras echaba más barriga y su base se reducía, la parte alta en que se tendía la piel podía ser de distinto tamaño, de 11 o 12 pulgadas, o bien de 13 o 14."

Vienen entonces unos años difíciles, sin trabajo fijo, en el curso de los cuales Tata estudia el jazz y el modo de tocar de Chano Pozo. "Comencé como Chano, tocando rumbas en las calles. Lo admiro desde que era niño, y si progresé en mi interpretación fue gracias a Chano. Seguí sus pasos, y desde que se puso a trabajar con Dizzy Gillespie, tomé la decisión de lanzarme al jazz, al jazz afrocubano, al jazz latino. Escuchaba discos pero también las emisiones de radio que se captaban de los Estados Unidos. Por lo demás, recuerdo que existía una orquesta de jazz en mi ciudad natal, la Swing Casino Orchestra, dirigida por Rafael Sorín. A la muerte de Chano, quise tomar yo la antorcha y continuar la tradición, intentando aplicar una técnica más moderna. Todas las *jam sessions* en las que participé durante la década de 1950 son prueba de mi pasión por el jazz y de mi respeto por Chano. Él siguió muy cerca de quienes vivían en la calle, y este ambiente de las calles es omnipresente en su obra."

Durante la década de 1950, Tata Güines se une a la orquesta de Fajardo y sus Estrellas, con la cual viaja a Caracas, la ciudad de México y Nueva York

[2] En contra de lo que él dice, Carlos *Patato* Valdés no es e inventor del sistema de llaves aplicadas a las congas y a los bongós. Ésta es la culminación de los esfuerzos de varios percusionistas cubanos, puesta en práctica por los hermanos Vergara.

donde toca en el Palladium alternando con las orquestas de *Machito* y Tito Puente. Después de un año en un espectáculo en el hotel Waldorff Astoria de Nueva York, parte hacia Miami, donde lo contratan para un espectáculo en otro hotel, el Fontainebleau. Vuelve en seguida a Cuba, donde participa brillantemente en las descargas organizadas por el pianista Frank Emilio Flynn, el percusionista Guillermo Barreto y el contrabajista *Cachao* antes de pasar a integrar la orquesta del Tropicana. Forma entonces su propio grupo, con el cual visita varios países de Europa. Luego, su carrera parece detenerse poco a poco hasta el día en que unos jóvenes músicos, *Maraca* y Jesús Alemañy, lo invitan a acompañarlos a sus sesiones de grabación. Desde entonces, Tata es solicitado sin cesar por los estudios de todo el mundo.

"La conga es un instrumento de acompañamiento, y con el contrabajo hace las veces de guía. Es importante respetar los conceptos rítmicos, y no porque nuestro instrumento goce de una cierta popularidad hay que actuar como solista. Asimismo, considero lamentable que músicos jóvenes quieran tocar la conga como si tocaran la batería. Y luego, esa manía de querer tocar varias congas[...] De hecho, en la década de 1950 comenzamos a tocar dos congas a la vez, *Patato* Valdés con el Conjunto Casino y yo con Fajardo. Lo importante no es la cantidad de congas, sino la calidad de la interpretación. Para mí, dos bastan."

Esta opinión la comparten el conguero de origen mexicano Poncho Sánchez y Leopoldo Fleming, que

durante 10 años fue el conguero de Miriam Makeba antes de ingresar en 1971 en la orquesta de Nina Simone. "Hoy, todo el mundo quiere tocar congas —exclama Leopoldo—. Probablemente fue el sello Motown el que popularizó el instrumento, introduciéndolo en la mayor parte de sus grabaciones durante la década de 1960. En la época de Chano Pozo los congueros utilizaban un solo tambor, se le añadió un segundo, luego un tercero, y hoy, ¡algunos músicos tocan cinco a la vez! Personalmente, yo prefiero el instrumento de madera al de fibra de vidrio, pues obtengo una respuesta mejor y el diálogo con el instrumento es más cálido. Me acuerdo de un cubano, un tipo llamado Simón, un panadero de la Lenox Avenue entre las calles 115 y 116 de Manhattan, quien en la década de 1950 importaba congas de Cuba. Las armaba él mismo en su trastienda y también hacía reparaciones. Era allí donde nosotros, los congueros, íbamos a comprar nuestros instrumentos. ¡Y decir que hoy algunos fabricantes han remplazado la piel por el plástico! Otra cosa que no me gusta es que en la escena la mayor parte de los instrumentos sean hoy amplificados, lo que significa que un conguero debe hacer mayor esfuerzo físico para hacerse oír porque a menudo no se pone micrófono en la conga."

Según Poncho Sánchez, el conguero más popular del momento, "no es necesario tocar varias congas para mejorar la calidad de la música. Aparte de algunos tipos excelentes como Giovanni Hidalgo, demasiados jóvenes quieren impresionar, están más interesados en la velocidad, los efectos y el show que

en la sonoridad. Yo lo que busco es un buen sonido. Soy de esa vieja escuela que trata de obtener un buen sonido golpeando fuerte sobre las pieles, ese *groove* mágico. Hoy, los jóvenes quieren adaptar el estilo de la batería a la conga, y puede decirse que es un estilo nuevo, un sonido nuevo, que yo no sigo, pues soy un tradicionalista. Me gusta la tradición de Armando Peraza, Chano, Tata Güines, *Mongo* Santamaría".

Otros dos congueros que emigraron a los Estados Unidos pueden pretender rivalizar con Tata Güines: Carlos *Patato* Valdés y Cándido Camero. Nacido en 1921 en el barrio El Cerro del Agave en La Habana, Cándido inicia su carrera como contrabajista y guitarrista. Sin embargo se da a conocer como tresero en el seno del Conjunto Azul de Chano Pozo, donde se encuentra con su amigo de la infancia *Mongo* Santamaría. Abandona el tres y la orquesta para ingresar en la de la estación de radio CMQ, en la cual se quedará seis años como conguero y bongocero. También tocará seis años en la orquesta del Tropicana. En 1946, Cándido va a los Estados Unidos con una compañía de danza. Cuatro años después, se presenta en el Apollo con el pianista Joe Loco, con el cual graba una ensordecedora versión de *Tea For Two*. En el curso de su prolongada carrera, Cándido tuvo oportunidad de tocar al lado de Stan Kenton, Woody Herman, Coleman Hawkins, Erroll Garner, George Shearing... Después de haber grabado en 1973 *Drum Fever,* álbum arreglado por *Chico* O'Farrill, Cándido se retira poco a poco de la escena. No obstante, resurge estos últimos años gracias a los esfuerzos de

Bobby Sanabria, quien lo invita a la mayor parte de sus conciertos neoyorkinos. A la edad de 80 años, Cándido ha vuelto a ser hoy una figura muy viva del jazz latino.

Patato nace en 1926 en La Habana. Aprende para empezar el tres y el contrabajo antes de consagrarse exclusivamente a la conga. Como rumbero participa desde los 17 años en la comparsa Las Marajales de la India antes de unirse con Armando Peraza en la orquesta Kubavana y luego en el Conjunto Casino. En 1952 pasa 21 días en los Estados Unidos con la orquesta del Tropicana, en la cual toca las congas y baila el chachachá. *Patato* se establece definitivamente en Nueva York en 1954. Su carrera estadunidense la inicia con la grabación del álbum *Afro-Cubans* del trompetista Kenny Dorham con el trombonista J. J. Johnson y el pianista Horace Silver (dos de cuyas composiciones ulteriores, *Nica's Dream* y *Tokyo Blues,* se convertirán en temas favoritos de los músicos de jazz latino). *Patato* pasa luego a las orquestas de Tito Puente, Billy Taylor, Quincy Jones, *Machito* y Herbie Mann, con el cual colabora durante nueve años. También trabaja con Cal Tjader, Dizzy Gillespie, *Chico* O'Farrill y de nuevo con Tito Puente. *Patato el Pingüino* (sobrenombre que le fue puesto luego de que dio una lección de mambo a Brigitte Bardot en la película *Y Dios creó a la mujer,* sigue rondando por los clubes neoyorquinos, dispuesto a saltar a escena, para entablar una descarga.

Hoy, dos jóvenes "leones" están a punto de tomar la sucesión de los grandes maestros: el portorri-

queño Giovanni *Mañenguito* Hidalgo y el cubano Miguel Anga Díaz.

Los pioneros de la conga

Músicos	Año	País	Orquesta
Vidal Benítez	1936	Cuba	Sexteto Afrocubano
Miguelito Valdés	1939	EUA	Miguelito Valdés Orchestra
Félix Alfonso	1940	Cuba	Conjunto Arsenio Rodríguez
Eliseo Martín *el Colorao*	1940	Cuba	Arcaño y sus Maravillas
Chano Pozo	1940	Cuba	Conjunto Azul
Pulidor Allende	1942	EUA	Machito & His Afro-Cubans
Diego Iborra	1945	EUA	D. Gillespie y C. Parker
Carlos Vidal	1946	EUA	Machito & His Afro-Cubans
Chano Pozo	1946	EUA	Dizzy Gillespie
Tata Güines	1947	Cuba	Conjunto Arsenio Rodríguez
Armando Peraza	1948	EUA	George Shearing
Mongo Santamaría	1951	EUA	Tito Puente
Carlos *Patato* Valdés	1955	EUA	Kenny Dorham
Poncho Sánchez	1975	EUA	Cal Tjader
Giovanni Hidalgo	1981	Puerto Rico	Batacumbele
Miguel Díaz	1988	Cuba	Irakere

Los batás, tambores en forma de reloj de arena, son la base de la música lucumí. En Nigeria, los yorubas emplean cuatro batás: ya ilu, emele ako, emele abo y kudi. En Cuba, los músicos se sirven esencialmente de tres batás, bautizados como kónkolo, itótele e iyá. Se distinguen dos tipos de batás. Los batás de fundamento son los tambores sagrados. Según los lucumís, abrigan a un santo y sólo pueden ser tocados por un grupo determinado de babalaos en el curso de ceremonias religiosas privadas. Los sacerdotes, los babalaos, pretenden que las mujeres no puedan tocarlos, porque las vibraciones que generan pueden dañar sus órganos vitales. Debe notarse que hoy, en Nigeria, cada vez más mujeres son babalaos; sin embargo, no tocan los tambores sagrados. Los otros tambores son los abericulas, los destinados al mundo profano, que son accesibles a las mujeres y se les encuentra en las orquestas de jazz en los grupos de músicas populares. Por su modo de fabricación, la sonoridad de los batás difiere según que sean de fundamento o aberícula.

En el mundo musical, los tambores batás despiertan el respeto y la admiración de numerosos percusionistas, como lo atestigua el mexicano Tino Contreras, primero en introducir los ritmos afrocubanos en México: "Los ritmos legados a la posteridad por los yorubas tienen algo de inexplicable, un elemento sacrosanto. Su música es parte integral de sus ritos religiosos, y cada tocador de tambor es diferente según el orisha al que va dirigido el mensaje musi-

cal. A menudo he observado la manera en que los lucumís tocan sus tambores. Tienen una manera de acentuar los golpes que aparentemente es muy fácil, muy sencilla, pero no lo es, es muy profunda. Obtienen sonidos que controlan el corazón, como si éste los resintiera. Es cuestión para iniciados. A menudo se ponen pequeñas percusiones alrededor del tambor batá para expulsar las vibraciones negativas, los malos espíritus. ¿Qué ocurre cuando hay una *big band* de jazz con percusiones afrocubanas como clave, timbales, maracas, bongó y se decide añadir un tambor batá? Éste parece dirigir las otras percusiones murmurándoles los golpes que deben darse. Sí, el tambor batá envía las instrucciones."

En 1936 aparecen los batás por primera vez fuera de las ceremonias religiosas, cuando el compositor cubano Gilberto Valdés los integra a la orquesta sinfónica de La Habana para la interpretación de una canción escrita por el propio Valdés durante un concierto bautizado Las 3 V. Esta canción, intitulada *Baro,* fue interpretada por el cantante del Septeto Nacional, Alfredito Valdés, acompañado del saxofonista Amadito Valdés, dirigido por Gilberto Valdés (¡no hay ningún nexo de parentesco entre todos esos Valdés!). Pocos años más tarde, el pianista *Bebo* Valdés los incorporó en la creación de un nuevo polirritmo al que bautiza como batanga. "Participaba en reuniones de santería los domingos y los tambores batás me interesaban enormemente. Fue entonces cuando se me ocurrió la idea de utilizar un tambor para un nuevo ritmo que deseaba perfeccionar. Hasta entonces, sólo los habían utilizado los

directores de orquesta Gilberto Valdés y Obdulio Morales y yo deseaba integrarlos a una orquesta de baile."

Desde entonces, los tambores batás han sido utilizados regularmente en la música popular y varios compositores de música clásica europea también han mostrado interés por ellos. En 1946, en ocasión de uno de sus viajes a Cuba, Igor Stravinski se dirigió en compañía del pianista Bola de Nieve, de la actriz Margarita Montero y del director de orquesta Félix Guerrero a una ceremonia religiosa santera. Mientras los sacerdotes hacían vibrar los cueros de los batás, Stravinski escribía frenéticamente, en un cuaderno, los ritmos que captaba. Ennegrecía página tras página, pero después de un cuarto de hora, levantó la cabeza, y dándose por vencido, metió lentamente cuaderno y lápiz en un bolsillo. "Estaba decepcionado, consternado y fascinado a la vez —narra Félix Guerrero—. Stravinski regresaba de un viaje a Kenia donde se había procurado un disco de 78 revoluciones con cantos locales. Aquí, en Cuba, quería copiar los ritmos de nuestras sociedades secretas. No lo logró." Stravinski volverá a Cuba a dirigir los días 4 y 5 de marzo de 1951 la Orquesta Filarmónica de La Habana.

VI. ARTURO O'FARRILL, EL ALQUIMISTA

LA MUERTE DE CHANO POZO deja un vacío en la comunidad musical. Durante varios años, Dizzy Gillespie se esforzará en vano por recrear el ambiente mágico que había llevado su conguero. Pese a la innegable calidad de los percusionistas que contratará, ninguno logrará remplazar a Chano. Así, en la primera época se sucederán Joe Harris, Sabú Martínez, Vince Guerra y Carlos Vidal, pero con la llegada del mambo y del chachachá, el público neoyorkino olvida el talento del conguero cubano. Mientras el mambo da sus primeros y tímidos pasos por los Estados Unidos, un joven trompetista, compositor y arreglista cubano, Arturo O'Farrill, desembarcaba en Nueva York en 1948 en compañía de su amigo, el saxofonista tenor Gustavo Mas.

O'Farrill es el primer compositor que escribió una suite de jazz latino. "Si yo hubiera sido buen trompetista, habría hecho carrera de trompetista. Pero no fue el caso. Mi instrumento es la gran orquesta", repetiría a lo largo de toda su carrera. "Orquestar es componer", escribía Nikolai Rimski-Korsakov en 1905. Arturo O'Farrill hizo suyo este lema: la suite para gran orquesta se volverá su especialidad. Después de las parejas *Machito*-Bauzá y Chano Pozo-Dizzy Gillespie, Arturo O'Farrill se presenta como el tercer punto del triángulo de oro. Con el alquimista

Chico, el jazz latino por fin logra ser una auténtica fusión, deja de ser una simple sobreposición de ritmos afrocubanos y solos de jazz. Con su talento de arreglista, cambió el sonido de la música. Gracias a un profundo conocimiento de la música clásica y contemporánea occidental, logró dar un carácter sinfónico a obras que, a la primera impresión, parecían anodinas. Y, al dar preferencia al arreglo, demostró brillantemente que el jazz latino no era una simple anécdota sino, antes bien, un género por derecho propio, abierto a cualquier otra influencia, siempre que fuese tratada con respeto. Por ello, inspiró a toda una generación de arreglistas latinoamericanos deseosos de unir su música popular al jazz.

Arturo O'Farrill nació el 28 de octubre de 1921 en La Habana, de madre de origen alemán y padre de origen irlandés. "Dice la leyenda que los O'Farrill, en camino al Nuevo Mundo, tenían la intención de establecerse en Nueva York, pero que su barco fue desviado por una tempestad y se encontraron de pronto en Cuba." Arturo tenía 12 años cuando sus padres lo envían a proseguir sus estudios de secundaria a la academia militar de Riverside en Gainesville, Georgia, Estados Unidos. "¡Fue un castigo! Me habían expulsado de la escuela, yo fumaba, me pasaba los días en el parque y por la noche iba a escuchar a la orquesta de un baile que se celebraba a una cuadra del lugar en que vivíamos. En Riverside, con mi compañero de cuarto, escuchábamos por la radio las *big bands* de jazz. Me procuré entonces una trompeta, practicaba sin descanso y un día me inscribí en todas las actividades musicales de la academia,

entre ellas, las de orquesta. Me había aprendido de memoria un solo de Bunny Berigan, y cuando lo toqué en una velada danzante ¡me convertí en estrella! También hice mi primer arreglo sobre un tema de Glenn Miller, *Tuxedo Junction*. Esto me decidió a volverme músico. Una noche, la orquesta de Cab Calloway vino a tocar a Gainesville. Desde luego que fui, y en esta ocasión conocí a Mario Bauzá. Como los dos llegábamos de La Habana, inmediatamente simpatizamos."

Siendo adolescente, durante sus vacaciones escolares en La Habana, Arturo iba a escuchar a la orquesta Casino de la Playa, al Septeto Habanero y también a los comparsas durante el carnaval. No le gustaba gran cosa el danzón, por entonces de moda: "Mi delirio era la música afrocubana, pero siendo blanco y de familia burguesa, se suponía que no debía yo escuchar esa música [...] y aún menos gustar de ella. Me ocurrió lo mismo al escuchar las transmisiones de la radio estadunidense que me permitieron descubrir a Artie Shaw, Tommy Dorsey, Duke [...] estaba yo más interesado en las *big bands* de músicos negros que mostraban mejor calidad rítmica". Al terminar sus estudios en Gainesville, se inscribe en la Facultad de Derecho de La Habana. Sin embargo, no abandona la trompeta. "Ocultaba mi instrumento en el jardín para que mis padres no se dieran cuenta de que el fin de semana iba a tocar con orquestas, en veladas danzantes." Arturo no tarda en encontrar a otros jóvenes músicos apasionados por el jazz. Juntos, participan en *jam sessions,* en descargas, y pasan veladas enteras escuchando

169

discos llevados de los Estados Unidos por el guita-
rrista Manolo Saavedra. En esta época, Arturo em-
pieza a tomar lecciones particulares con el compositor
Félix Guerrero, amigo de Stravinski y de Gershwin,
quien también fue el profesor de Dámaso Pérez Pra-
do, Paquito D'Rivera y Chucho Valdés. "Enseñaba
teoría musical, armonía, técnicas de arreglo. ¡Co-
menzamos estudiando los cantos gregorianos! Las
lecciones las daba en su casa. Guerrero, ex discípulo
de Nadia Boulanger, era el director de orquesta y el
músico más importante de Cuba en cuestión de
arreglos."[1]

En 1943, el director de orquesta René Touzet pro-
pone a Arturo unirse a su orquesta en el centro noc-
turno Montmartre: "¡René tuvo que pedirle permiso
a mi padre! Yo aproveché para anunciar a mi familia
que abandonaba el derecho en favor de la música.
Touzet tenía una *big band* cuyo primer trompetista
era negro. En Cuba, la segregación era menos dolo-
rosa que en los Estados Unidos. Durante las des-
cargas, ¡poco importa el color de la piel del músico,
siempre que sepa tocar! Las grandes orquestas eran
big bands que se asemejaban a las *big bands* de jazz
de los Estados Unidos. Y aunque a esas orquestas
las llamaran big bands, su repertorio no era ver-
daderamente de jazz; era, antes bien, música baila-
ble estadunidense del género de Glenn Miller, con
algunos acentos cubanos. Había que complacer a los

[1] Según Félix Guerrero, quien tuvo por discípulos a Pérez Pra-
do, *Bebo* y Chucho Valdés, y Paquito D'Rivera, los músicos de jazz
cubanos se basaban en el libro de Frank Skinners, *New Method
for Orchestra Scoring,* para sus estudios armonía.

turistas de aquel país y a la clientela cubana burguesa que venía a bailar. Además de esta orquesta, siempre había un grupo que tocaba música típica: guaracha, son, etcétera."

Arturo pasa después al centro nocturno Le Sans-Souci, donde toca con la Orquesta Bellamar, grupo de jazz compuesto por los hermanos Luis y Pucho Escalante, Gustavo Mas, Mario y Armando Romeu y Félix Guerrero, que seguía dando lecciones a Arturo durante los descansos entre las presentaciones. "Con esta orquesta desarrollé mis capacidades de improvisador y arreglista." En 1944, parte rumbo a México, donde se queda tres meses como primer trompetista de la gran orquesta de Luis Arcaraz. A su regreso a La Habana, mientras sigue participando en el circuito de los centros nocturnos, en particular con el grupo The Racketers of Swing y con la orquesta del Tropicana, para la cual hace algunos arreglos, descubre el bebop gracias a los discos de Manolo Saavedra: "Me estimulaban los discos que yo escuchaba. En Cuba, el bebop realmente no 'pegó', y cuando yo lo tocaba, la gente ponía una cara [...] no era la música que supuestamente debía tocar un músico blanco. Yo estaba verdaderamente obnubilado por el jazz, fascinado por *Things to Come* de Dizzy Gillespie. Y la música cubana me parecía armónicamente pobre y alimentaba yo serias ambiciones como compositor y arreglista".

Entonces se produjo un acontecimiento excepcional que, hasta hoy, ha pasado inadvertido. La cantante Rita Montaner, que acababa de obtener un contrato para una serie de giras con un teatro de La

Habana, estaba tratando de formarse un nuevo repertorio. Un amigo de Arturo le sugiere que presente algunas composiciones a Montaner. Así, Arturo O'Farrill compone una guaracha en la cual inserta algunas frases de bebop. "Rita quedó tan contenta que nos hicimos buenos amigos." Por desgracia, nunca se hizo una grabación de esta composición, cuyo nombre ha olvidado O'Farrill. Arturo O'Farrill se vuelve, pues, el primer músico que introduce deliberadamente bebop en la músca afrocubana, ¡lo que lo hace el verdadero creador del cubop!, mezcla a la que llamará afrocubop. Lejos de la agitación neoyorkina, lejos de los clubes de moda, lejos de las casas disqueras, en la indiferencia general, basándose en una intuición, pero una intuición que iba a cambiar el curso de la música.

Invitado por el pianista y director de orquesta Armando Oréfiche (5 de junio de 1911-24 de noviembre de 2000) quien, después de una desavenencia con los Lecuona Cuban Boys a los que dirigía desde hacía más de 10 años, acababa de fundar con su hermano *Chiquito* la orquesta Havana Cuban Boys, Arturo se va a pasar un breve periodo en Europa con su amigo el saxofonista tenor Gustavo Mas. Comparado con Lester Young, Mas nació en Holguín el 17 de diciembre de 1918. Descubre el jazz escuchando emisiones de radio estadunidenses y se pone a estudiar el piano antes de atacar el saxofón a los 12 años. En enero de 1936 se instala en La Habana y debuta con la orquesta de los hermanos Lebatard. Al año siguiente se pasa a la orquesta Casino de la Playa antes de ingresar en 1939 en la Orquesta Bellamar, en la que

conoce a Arturo O'Farrill y a Félix Guerrero. Con la orquesta de Oréfiche, Arturo y Gustavo Mas tocan en Bruselas, Milán, Estocolmo y París. En la capital francesa, Arturo recibe un telegrama de Isidro Pérez, en que le pide volver cuanto antes a La Habana para fundar una orquesta de jazz. "Volví, pues, a Cuba para unirme al grupo del guitarrista Isidro Pérez, amigo de Manolo Saavedra. Me puse a escribir seriamente, hasta el punto de que pensé, cada vez más, en abandonar la trompeta en favor de la escritura. Después de escuchar a Gillespie, no quería medirme con él. Por lo demás, Manolo e Isidro habían organizado una réplica del Quinteto del Hot Club de Francia (del que tenían discos) con un tercer guitarrista, Rafael Mola, el contrabajista Kike Hernández y un violinista. Tocaban regularmente en la radio y tenían enorme éxito." En opinión de todos los músicos de la época, el grupo organizado por Pérez era la mejor orquesta de jazz del momento. Contratado en diciembre de 1947 por el centro nocturno Montmartre, agrupaba a Isidro Pérez en la guitarra, *el Gordo* Machado en la batería, Kike Hernández en el contrabajo, Mario Romeu al piano, *Pucho* Escalante en el trombón, *Chomba* Silva en el saxofón tenor y Arturo en la trompeta. Por desgracia, el lugar no había tramitado la licencia para la explotación de máquinas tragamonedas e, incapaz de pagar a los músicos, tuvo que cerrar sus puertas en abril de 1948. Decepcionado, Pérez se fue a Chicago, donde falleció.

Mientras toca en el Montmartre, O'Farrill decide volver a la composición de una obra que había comenzado tres años antes, en 1945, poco después de

su colaboración con Rita Montaner, una obra refinada que se convertiría en la primera obra maestra de su larga carrera de compositor y arreglista, *The Afro-Cuban Jazz Suite I*. En el curso de nuestras investigaciones hemos descubierto fragmentos de la partitura original, en los cuales aparece la fecha de 1945 y la firma del compositor. Por razón de su formación clásica con Félix Guerrero, O'Farrill había percibido al punto las posibilidades de utilizar las técnicas clásicas y modernas de orquestación para aliar el jazz a los ritmos cubanos. Es importante observar que en 1945, mientras concebía esta primera suite, Arturo O'Farrill ignoraba totalmente el trabajo efectuado en Nueva York por Mario Bauzá y *Machito*. Chano Pozo y Dizzy Gillespie aún no se habían encontrado. Por lo demás, sólo algunos meses después de llegar a Nueva York en 1948 conoció *Tanga*, que es más una descarga que una composición en el sentido estricto del término. Sin embargo, habrá que aguardar al 21 de diciembre de 1950 para que se grabe en Nueva York *The Afro-Cuban Jazz Suite I*, esta primera gran composición de cubop que, con el paso del tiempo, parece adquirir más y más sutileza. Esa separación entre la composición y la grabación, la falta, hasta hoy, de una prueba como los fragmentos de la partitura original y una falta de deseos de hacer una investigación seria explican que muchos críticos e historiadores hayan descuidado la importancia histórica de Arturo O'Farrill.[2]

[2] En numerosas entrevistas, Arturo O'Farrill explicó que compuso *The Afro-Cuban Jazz Suite I* en 1950. En realidad, se refiere a un retoque del arreglo de esta misma composición que realiz

Poco después de disolverse la orquesta de Pérez, O'Farrill funda un quinteto de bebop, The Beboppers, con Mario Romeu alternando al piano con René Urbino, Kike Hernández al contrabajo, Daniel Pérez en la batería, Edilberto Scrich en el saxofón alto y Gustavo Mas en el tenor. El quinteto toca en una de las terrazas del Hotel Saratoga todos los días de la semana, sin que nadie se dé cuenta de que se trataba del grupo de bebop más consumado que haya conocido Cuba. Arturo era el único músico que escribía composiciones originales de jazz. Disgustado por la falta de atención del público y de la comunidad cultural de La Habana, O'Farrill hace sus maletas y decide partir rumbo a Nueva York. "Ser músico en Cuba era verdaderamente estar en lo más bajo de la escala social […] Además, me acusaban de destruir la tradición musical cubana. Me fui en compañía de Gustavo Mas, después de haber obtenido un permiso de trabajo y de residencia en la embajada estadunidense. Corría 1948."

Al llegar a Nueva York, Arturo O'Farrill y Gustavo Mas se instalan en un cuarto amueblado que les había encontrado el percusionista Diego Iborra. Sus caminos no tardan en separarse. "Comencé a tocar en orquestas de música latina, como la de Miguelito Valdés —explica Mas—. Volví a Cuba en 1952, donde me quedé un año tocando en la orquesta del Tropicana. A mi regreso a Nueva York trabajé con René Touzet y Tito Puente, con quienes grabé varios álbumes. En 1955 me instalé en Miami y después de una

en unos 10 días, despues de haber firmado un contrato con el productor Norman Granz.

breve permanencia en La Habana durante la cual volví a encontrarme con *Chico,* partí de gira con Woody Herman. Después, hice mi carrera en Florida."

Desde su llegada a Nueva York, Arturo tiene el cuidado de proseguir sus estudios con Félix Guerrero. Con Bernard Wagenaar, profesor de la escuela Juilliard, estudia armonía clásica y moderna; con Stephan Wolpe, profesor de la New School, analiza los seis cuartetos de Béla Bartók, y con Hall Overton perfecciona sus conocimientos del tratamiento de la armonía moderna. Es importante observar que los únicos estudios musicales formales, es decir con un profesor, emprendidos por Arturo O'Farrill fueron estudios de música clásica. Nunca estudió jazz. "En materia de jazz, soy autodidacto." Uno de los primeros músicos de jazz que Arturo encuentra en Nueva York es el trompetista Fats Navarro. Originario de la ciudad de Tampa, Florida, donde reside una importante comunidad cubana, Navarro siempre se sintió atraído por los ritmos cubanos, como lo demuestra su música. La amistad que se entabla entre ambos surge, pues, con toda naturalidad. Fats lleva a Arturo a los clubes de la ciudad y le explica las artimañas del oficio. Desde los primeros días de esta amistad, que sólo terminará con la muerte trágica de Navarro, la vida de Arturo O'Farrill estará tachonada de encuentros con trompetistas, como si él los atrajera. Así, el segundo músico que lo orienta por el mundo musical estadunidense no es otro que el trompetista Mario Bauzá. Llegarán después Gillespie, Doug Mettome, Chilo Morán, Art Farmer, Roy Eldridge, Clark Terry, Jon Faddis y Wynton Marsalis

"Bauzá me presentó al pianista Noro Morales, quien me pidió algunos arreglos." Tal será una colaboración breve, al término de la cual O'Farrill encuentra trabajo como "mano negra" de Gil Fuller, que hacía arreglos para Gillespie y Basie pero en realidad contaba con un grupo de arreglistas que hacían el trabajo por él. "Simplemente, yo me uní a su 'establo'. Fuller me pagaba siempre en efectivo, sin recibo, sin papeles, sin dejar ninguna huella [...] Me decía: 'Mira, necesito un arreglo de 16 compases para Gillespie'. Luego me puse a hacer arreglos para Billy Byers, el que también era 'mano negra' de Quincy Jones. De hecho, yo escribía para Byers, el que ponía su nombre en mis arreglos, que luego pasaban a Quincy, ¡quien acababa poniendo su nombre en mi trabajo!" ¿Cuántos arreglos (y composiciones) atribuidos a Gillespie y a Quincy Jones fueron escritos por O'Farrill? Tal es el círculo infernal de la explotación, que se repetirá a lo largo de toda la carrera de *Chico*. Cuando visita las oficinas de Gil Fuller en el Brill Building de Manhattan, O'Farrill se encuentra con el extraordinario clarinetista sueco Ark Stan Hasselgard, quien le dice que Benny Goodman está a punto de organizar una orquesta de bebop para la cual busca arreglistas. "Stan me dijo que Goodman quería contratar a Fuller para escribir, pero bien sabía que en realidad éramos yo y otros los verdaderos autores de los arreglos. Me dijo, pues, que preparara algo. Escribí entonces *Undercurrent Blues,* que fue el primer tema grabado por Goodman con su orquesta de bebop. El tema le gustó a Benny, y cuando nos encontramos por primera vez, ¡me preguntó si yo tocaba el

piano! Yo necesitaba tanto el trabajo que le respondí: 'Sí, naturalmente'." A Goodman no le gustaba el nombre de Arturo, y en el momento de contratarlo, le dio el sobrenombre de *Chico*. Éste se quedaría 18 meses con la orquesta de Benny Goodman como compositor y arreglista, ¡pero también como pianista![3] En varias grabaciones públicas realizadas en el curso de giras de 1948 y 1949, se descubre efectivamente a *Chico* O'Farrill al piano. Algunas de esas grabaciones se encuentran en disco compacto con el sello escocés HEP Jazz. En noviembre de 1948, Hasselgard pereció en un accidente de automóvil, una muerte trágica que obsesionaría a *Chico* durante muchos años. Mientras la orquesta termina un concierto en el Palladium de Los Ángeles, Goodman propone a O'Farrill que visiten a Igor Stravinski. "Benny quería firmar un contrato con Stravinski para que le escribiera varias composiciones, pero nunca se firmó. Fuimos a beber una copa, Benny, Igor, su esposa Vera y yo. Nadie comprendió por qué bebía whisky, pues estaban convencidos de que todos los cubanos no bebían sino ron; por cierto que esta idea no ha cambiado. Stravinski, que ya había hecho un viaje a Cuba, me dijo que se interesaba por el jazz y me preguntó si me interesaba la música clasica. ¡Sí, desde luego! Me invitó entonces a asistir a un concierto de una sinfonía de Darius Milhaud. Fuimos varios días después y al terminar el concierto, al pedirme él mi opinión, le contesté francamente que no me había gustado.

[3] La biblioteca del departamento de música de la Universidad de Yale, en New Haven posee 15 arreglos escritos por *Chico* O'Farrill para la orquesta de Benny Goodman.

Y Stravinski me dio una reprimenda, diciéndome que siempre había que respetar el trabajo de los compositores."

De regreso en Nueva York, *Chico* asiste a un concierto de la orquesta de *Machito*. "Por entonces era la única orquesta latinoamericana que mezclaba ritmos afrocubanos y jazz. ¡Era algo genial! *Machito* iba a grabar para Norman Granz y Bauzá me propuso escribir una composición para la ocasión, que fue *Gone City*. Compuse una serie de boleros para Graciela, la cantante de *Machito*." En realidad, dirá Graciela, "cuando estaba con *Machito,* era *Chico* el que arreglaba todos los boleros que yo cantaba". Entusiasmado por el trabajo de *Chico,* Norman Granz le propuso preparar material para varios discos. Mientras tanto, O'Farrill había compuesto varios temas para su amigo Diego Iborra, quien inmediatamente los había presentado al baterista Cozy Cole. Éste acababa de formar su grupo The Cuboppers, y decidió grabar para la Decca dos composiciones de *Chico.*

Al tiempo que decidía retocar el arreglo de *The Afro-Cuban Jazz Suite I* para una primera grabación con la orquesta de *Machito, Chico* conoce a Dizzy Gillespie en las oficinas de Gil Fuller. "Los músicos de bebop buscaban una base rítmica diferente de la del jazz blanco, querían añadir algo al 4/4. Pero en lo tocante a los ritmos afrocubanos, no creo que hayan comprendido bien el principio de la clave: la metían donde mejor les parecía y nosotros, los cubanos, nos callábamos, no hacíamos ningún comentario [...] La clave existe, está allí, es una base rítmica de la música cubana y ninguno de nosotros sabe cómo apare-

ció, cuadra con la música y si se la toca mal, también la música suena mal [...] Mas para los beboppers la clave no era verdaderamente algo indispensable. Teniendo en cuenta todo eso, y el hecho de que sería la orquesta de *Machito* y de Bauzá la que efectuaría la grabación, retoqué pues *The Afro-Cuban Jazz Suite I*. Después de algunos ensayos en un estudio que la orquesta había alquilado en la calle 50, la grabamos el 21 de diciembre de 1950 para la firma Clef. ¡Yo estaba realmente muy nervioso!" El formato del disco sería un LP de 10 pulgadas.

Como músico invitado, Norman Granz había elegido al trompetista Harry *Sweets* Edison. Pero éste, que se sentía más a sus anchas en el marco de una orquesta al estilo de Count Basie, y por ello incómodo con ese nuevo tipo de música, desistió y fue remplazado en el último momento por Charlie Parker. "Eso no es lo mío", diría Edison a Granz después de haber ensayado más de una hora la composición de *Chico*. "Bien —dijo Norman—, llamen a *Bird*. Mientras tanto, *Sweets* se quedó en la sección de trompetas. De hecho, ignoro por qué lo había escogido Granz, pues el puesto habría sido maravilloso para un tipo como Fats Navarro; por desgracia, había muerto pocos meses antes [...] Charlie llegó media hora después, leyó la partitura, entonó algunas notas, la tocamos dos veces para él y ¡hop! Todo empezó. *Bird* era un genio. Se sentía perfectamente a su gusto y quienes lo critican en ese contexto afrocubano no entienden nada de nada. *Bird* tenía su propia personalidad. La marca del genio consiste en poder adaptarse a todos los contextos sin dificultad. Tal fue el caso de Parker.

180

Su solo está muy bien estructurado. Me acuerdo de que una noche en el bar que se encontraba debajo del Apollo, Parker se me acercó: '*Chico,* préstame cinco dólares', me dijo. Bien, no hay problema. Jamás volví a verlo; era 1954, y murió al año siguiente. Nunca he conocido a nadie tan torturado como él."

The Afro-Cuban Jazz Suite I es una suite en cinco movimientos para orquesta de 20 músicos: canción, mambo, 6/8, jazz y rhumba abierta. Se trata de la primera suite de cubop concebida en 1945, retrabajada en 1948 y 1950. De ello dirá Benny Carter: "Por razón de la coherencia de las partes rítmicas y de sus relaciones con los solos que, a su vez, tienen su propia vida e independencia, esta suite es la obra maestra de un genio". La suite comienza con un largo solo de trompeta de Mario Bauzá, cuyo sonido casi sinfónico sería retomado por Gillespie algunos años después para la suite basada en el tema de *Manteca.* En la introducción del tercer movimiento, en 6/8, se puede oír un breve solo de *Sweets,* seguido inmediatamente por el clarinete de Mario Bauzá: un momento privilegiado, pues son raras las ocasiones en que se escucha a Mario tocar este instrumento. "Fue una extraña combinación de clarinete y de saxofones", dirá *Chico,* pero siempre con un predominio del clarinete. "El cuarto movimiento, jazz, es el de los solos: primero Flip Phillips, seguido por un breve solo de *Bird* (la parte que originalmente le tocaba a *Sweets* Edison) y por último un largo solo de batería de Buddy Rich." La suite estaba ya íntegramente escrita, hasta los solos. "Siempre he buscado una unidad de escritura y un justo equilibrio entre

la improvisación y las partes escritas. Siempre dejo bastante espacio para los solistas, a fin de que puedan expresarse como lo deseen, a menos que tenga algo particular que hacerles tocar. De ordinario, no escribo para los percusionistas, solamente para la batería, pues de otro modo se sienten limitados y además ni siquiera los más grandes percusionistas son capaces siempre de leer partituras. Es difícil mezclar los conceptos musicales cubanos con el fraseado del jazz, por razón de un posible conflicto rítmico. Por ello, es decisivo el instinto. Cuando compongo, comienzo siempre por trazar algunas generalidades. Luego viene el pulimento, pero cuando pulo demasiado me doy cuenta de que la primera idea era en realidad era la buena. Se escribe de acuerdo con lo que se oye en la cabeza, pero a veces no se oye nada, todo acude de manera instintiva, como si uno estuviese poseído." La suite termina con una puntuación traviesa del pianista René Hernández.

"Por la misma época Stan Kenton, quien no conocía gran cosa de la música afrocubana, me pidió que le escribiera algunas composiciones. Yo escribía en Nueva York, Stan ensayaba y grababa en California. Me telefoneaba diciéndome, oye, escríbeme algo cubano, y te pago tanto. Teníamos una relación muy informal y, a propósito, durante esos años, yo no sabía nada de los derechos de autor y de la manera de proteger lo que escribía [...] Para Kenton compuse *Cuban Fantasy,* composición a la que le cambió el título, que se volvió *Cuban Episode.*"

Resulta interesante observar que el musicólogo Leonardo Acosta sostiene que los compositores cu-

banos Amadeo Roldán y Alejandro García Caturla también habían integrado la música popular afrocubana a su música sinfónica. Aun si su música no tiene nada de jazz, son, según Acosta, los precursores de *Chico* O'Farrill, George Russell y Johnny Richards.

Apoyado por Norman Granz, *Chico* forma su propia *big band* con la cual da un primer concierto en el Central Park antes de tocar en el Apollo, en Harlem, y en el Birdland. "El repertorio dependía del club en que tocábamos, más o menos jazz clásico, más o menos jazz latino..." Después de varias grabaciones para las compañías Clef y Norgran, compone una nueva obra grande de más de 16 minutos: *The Second Afro-Cuban Jazz Suite,* que grabará con los solistas Doug Mettome[4] y Flip Phillips los días 6 y 8 de septiembre de 1952 para la casa Norgran. *Chico* considera que esta suite es superior a la primera en el plano de la composición. "La primera suite era tan popular que la segunda pasó inadvertida. Cuando se escribe para otros músicos, es indispensable tomar en cuenta la personalidad y el estilo de cada quien." *The Second Afro-Cuban Jazz Suite* pone de manifiesto el interés de *Chico* en la composición clásica.[5]

[4] En septiembre de 1948, Benny Goodman preparaba su orquesta bebop y decidió contratar a Fats Navarro, quien pronto partió a California para comenzar los ensayos. En el último momento, Goodman cambió de opinión, prefirió un sexteto y sustituyó a Fats por Doug Mettome. Mettome fue un compañero fiel de *Chico* durante esos años neoyorkinos.

[5] Arturo O'Farrill compuso varias obras clásicas, que fueron interpretadas en varios países: Estados Unidos, Corea, Costa Rica, Cuba y Venezuela. Compuso seis obras mayores: *Symphonie # 1*

"Una de mis mayores influencias fue Stravinski y sus composiciones *Petrushka* y *La consagración de la primavera*. La suite comienza y termina con un hipnótico dúo de flauta y de conga que refleja la esencia misma del tratamiento cubano de la unión de dos universos musicales, el europeo (la flauta) y el africano (la conga). A esos dos instrumentos se les une entonces el oboe, seguido de las trompetas, de los saxofones y del tumbao del contrabajo. Tras un retorno al swing y al bebop en el cuarto movimiento, O'Farrill nos lleva a los orígenes del jazz latino con una melodía de claros acentos árabes, antes de volver a hundirse en el universo de las percusiones afrocubanas.

Al año siguiente parte a instalarse en California, donde forma otra *big band* con Eddie Wasserman, ex saxofonista tenor de Benny Goodman. Por primera vez, *Chico* experimenta con un arpa y unos oboes. La orquesta hace su debut en el Sombrero Ballroom de Los Ángeles y graba dos álbumes con el sello de Norgran: *Latino Dance Session* y *Mambo Dance Sessions*. "Norman quería que yo hiciese algo más comercial, para vender mejor. De allí el arpa y los numerosos mambos." Luego, *Chico* se casa, pero sus actividades de músico no producen los resultados económicos esperados por su mujer. Tras una serie de dificultades, se divorcia, y vuelve a encontrarse solo y desmoralizado. Entonces, Norman Granz le telefonea y, en pleno periodo de gloria del mambo,

(1948), *Winds Quintette* (1948), *Saxophone Quartet # 1* (1948-1949), *Tres danzas cubanas* (1952-1956) y *Clarinet Fantasy* (1997). Ninguna ha sido grabada.

le propone escribir una nueva suite para Dizzy Gillespie (para quien ya había escrito *Carambola,* grabada en 1950 para la Capitol), basada en el tema de Chano Pozo, *Manteca. Chico* acepta inmediatamente, y en el momento en que empieza a componer, se encuentra con la maravillosa cantante Lupe Valero en un centro nocturno de Los Ángeles, donde había ido a saludar a su amigo Art Tatum. Lupe será su segunda esposa. Inspirado por el tema de Chano que constituirá la primera parte de esta nueva suite, O'Farrill escribe tres nuevos movimientos, contraste, jungla y rhumba finale. Bautizada como *Manteca Suite,* la composición será grabada en 1954 con una orquesta de 21 músicos, entre ellos Gillespie, Ernie Royal, Quincy Jones, J. J. Johnson, Lucky Thompson, Charli Persip y los percusionistas José Mangual, Ubaldo Nieto, *Mongo* Santamaría y Cándido Camero. "¡Quiero precisar que Dizzy no colaboró para nada en la elaboración de esta suite! Pero luego, su manera de tocar, asombrosa... Yo estaba en Los Ángeles, totalmente solo. Cuando volví a Nueva York había allí una lucha encarnizada entre las orquestas de Tito Rodríguez, Tito Puente y *Machito* en el Palladium, lucha de la que siempre quise mantenerme al margen. Sea como fuere, la orquesta de *Machito* era, con mucho, la mejor." *Manteca Suite* fue la tercera suite producida por Norman Granz, sin cuyos esfuerzos probablemente no habrían "despegado" nunca las carreras de algunos de los músicos más importantes de este siglo. Criticado por haber sido lo que era en realidad, un sagaz hombre de negocios, fanático del jazz, como después lo fue Jerry

185

Masucci para el movimiento de la salsa en la década de 1970, Norman Granz desempeñó un papel fundamental en el desarrollo y la difusión del jazz latino de las décadas de 1940 y 1950. Gracias a él, músicos como *Chico* O'Farrill pudieron componer y grabar con toda serenidad y gozando de la entera confianza del productor. Sus discos fueron muy bien distribuidos y transmitidos en los programas de radio de la época, y ellos fueron estrellas de numerosos conciertos. Ciertamente, Granz se enriqueció. ¿Alguna objeción? ¿Ejerció esto una influencia sobre la calidad de la música de Dizzy, Parker, Ella, *Machito, Chico* y los demás?

Una semana después de *Manteca Suite,* Gillespie graba el álbum *Afro,* con tres clásicos: *Caravan, A Night in Tunisia* y *Con alma.* Esos mismos tres temas constituirían finalmente la cara B del álbum *Manteca Suite. Caravan* y *Con alma* ofrecen una excelente oportunidad de escuchar los solos del maravilloso pianista Alejandro Hernández. Y la *big band* de Boyd Raeburn graba por primera vez, en enero de 1945, *A Night in Tunisia,* composición escrita por Gillespie tres años antes, en 1942, para la *big band* de Earl Hines. Después de su encuentro con Chano Pozo, Dizzy modificará la línea del bajo, dando así a ese tema un sabor mucho más latino. La versión que ofrece aquí el trompetista, rodeado exclusivamente de músicos latinos, es espectacular, en particular la sutil introducción, con el diálogo entre la flauta de Gilberto Valdés y la trompeta casi sinfónica de Dizzy. La sección rítmica de la cara B del álbum *Manteca Suite* es impresionante: Cándido Camero y Rafael

Miranda, congas; José Mangual, bongós; Ubaldo Nieto, timbales; Alejandro Hernández, piano, y Robert Rodríguez, contrabajo. Todos ellos, habituales en la orquesta de *Machito*. En plena locura del mambo y del chachachá aparecerá, pues, un álbum explosivo que contiene *Manteca Suite, Caravan, A Night in Tunisia y Con alma;* será uno de los mejores álbumes de jazz latino de Dizzy y uno de los 10 mejores del género, hasta el día de hoy.

Después de *Manteca Suite,* las cosas empiezan a degradarse. O'Farrill recibe una oferta de la compañía Capitol, pero Norman Granz se niega a rescindir su contrato. Mal aconsejado, *Chico* lleva a los tribunales a Granz quien, a pesar de ciertas conversaciones violentas, nunca le guardará rencor. La situación con su ex esposa se encona. La casa editorial que ha publicado la partitura de *Manteca Suite* se niega a reconocer como su autor a *Chico,* situación que no ha cambiado hasta la actualidad: 45 años después de haber compuesto esta obra, ¡O'Farrill no ha recibido un centavo por derechos de autor! *Chico* vuelve a Nueva York y una noche en que se hallaba en el Birdland, Count Basie le pide que prepare una serie de arreglos. "Le dije que sí, claro, pero no he hecho nada, pues otro compositor arreglista, Neal Hefti, me había dicho que Basie pagaba muy mal." La colaboración con Basie sólo comenzará 10 años después. Mientras tanto, la época de gloria de las *big bands* de jazz se termina, y *Chico* recibe una oferta para dirigir una pequeña orquesta de baile en un hotel de Miami Beach. Éste es un insulto que él toma muy mal. Única solución: el retorno a Cuba.

Después de largos meses de ociosidad en la casa de campo de sus padres, a pocos kilómetros de La Habana, *Chico* retoma el camino de la música. Escribe para varias orquestas de centros nocturnos y participa en sesiones de grabación, una de ellas realizada por el director de orquesta venezolano Aldemaro Romero, por entonces de paso por Cuba.[6] También recibe ofertas de las casas disqueras Orfeón y RCA Victor, establecidas en México. En pocos años, entre La Habana y México, *Chico* graba varios álbumes: *A Evening at the Sans Souci* (1957), con el cuarteto vocal Las D'Aída de Aída Diestro; *Chico cha cha cha,* álbum que tendrá enorme éxito; *Ecos afrocubanos* (1958), con el pianista Bola de Nieve; *Fiebre tropical* (1959), con 22 músicos y que será difundida en los Estados Unidos con el nombre de *Tropical Fever* por la compañía neoyorkina Fiesta Record Co., *Brisas del Caribe* (1959), con el tocador de batá Girardo Rodríguez, y *Baile con la Nueva Orquesta de Chico O'Farrill* (1961). Antes de instalarse definitivamente en México, *Chico* grabó en 1957 *Descarga # 2* para la compañía Gema, este tema será retomado en dos álbumes diferentes con distintos títulos por Tito Puente, que lo presentó como su creación. El asunto se resolverá en 1992 con la intervención de abogados.

Desde su llegada a México, *Chico* frecuenta el Jazz Bar, club de jazz fundado por el trompetista *Chilo*

[6] En el álbum *Almendra* reeditado por BMG Music, Aldamero Romero fue presentado como el principal arreglista de composiciones que en realidad fueron arregladas por Arturo O'Farrill. De las 14 tomas del álbum, sólo dos fueron arregladas por Romero.

Morán y el saxofonista Tommy Rodríguez. Informa de su intención de formar una *big band* a *Chilo*, quien lo presenta a los habituales del club. Así, *Chico* contrata a *Chilo* Morán, Tommy Rodríguez, el contrabajista Leo Carrillo, el baterista Luis Vargas y el pianista Raúl Stallworth Raul. También conoce al saxofonista Héctor Halal *el Árabe* al que confía la tarea de reclutar otros músicos para completar su orquesta.

Chico frecuenta, también, otros clubes, como el Bar 33, donde se presentaban Lobo y Melón, dúo conocido por sus esfuerzos de fusión de ritmos afrocubanos con el jazz y que había retomado el chuachua, forma de skat introducido en México por el conguero venezolano *Batamba*. Leo Carrillo recuerda que los hermanos Fidel y Raúl Castro y otros estudiantes simpatizantes de la causa revolucionaria frecuentaban el Jazz Bar. "La orquesta de *Chico* ensayaba en los locales de la estación de radio XEW, tres veces por semana, de las dos a las seis de la tarde. Por lo demás, fue allí donde la orquesta ofreció su primer concierto y recuerdo que *Chico* había contratado a los percusionistas de Veracruz, el conguero Roberto Namorado y el bongocero Julio Vera." O'Farrill tuvo que esforzarse para desplazar a las orquestas que hasta entonces dominaban el escenario mexicano: as de Luis Alcaraz e Ismael Díaz.

Siendo trompetista él mismo, O'Farrill se empeñó siempre por reunir en su orquesta a los mejores trompetistas de México. Así, una de sus secciones más formidables estaba compuesta por *Chilo* Morán, Mario Contreras, Víctor Guzmán, César Molina Rafael Jaimes, *el Chino*.

El año de 1957 todavía era la gran época del jazz en México, con numerosos clubes y centros nocturnos como el Jazz Bar, el Bar 33, el Riguz Bar, Los Globos, El Eco, el Terraza Casino... Por desdicha, una noche, en uno de esos bares, fue asesinado un primo del regente Ernesto Uruchurtu. Entonces, éste exigió que todos los clubes y centros nocturnos de la ciudad cerraran sus puertas a la una de la mañana, hora en la cual estaban aún en plena actividad. Tal fue el principio del fin: los bares cerraron unos tras otros y muchos músicos perdieron su trabajo. En realidad, en su mayor parte se fueron a trabajar en bares situados en los límites del Distrito Federal, en una zona que fue llamada el "cinturón del vicio".

En los años que siguieron a su formación, la orquesta de *Chico* O'Farrill se presentaría regularmente en programas televisados. Con *el Árabe* grabó un álbum para la compañía Orfeón: *El hechizo rítmico* (RCA Victor, 1957) y otros con los cantantes Andy Russell *(Inolvidables del cine americano,* Orfeón, 1959; *El padrino,* Los Discos del Millón, Orfeón 1960; *La hora del romance,* Dimsa, 1961) y César Costa *(Para enamorados).* Entre 1961 y 1964, *Chico* graba cuatro álbumes para la CBS. Fiel a su tradición, *Chico* decide perfeccionar una vez más su educación musical y se pone a estudiar la música serial la dodecafonía, con el compositor mexicano de origen español Rodolfo Halffter. Dejando aparte sus actividades de director de orquesta y de arreglista, vuelve por un tiempo a su trompeta y forma un quintet con el cual se presenta en los clubes de la ciudad.[7]

[7] El lector encontrará un informe más amplio sobre la estancia

En uno de esos clubes, *Chico* se encuentra con el baterista Tino Contreras, al que contratará a menudo en sus orquestas. Además de Contreras, rey de las percusiones en México, los jazzistas mexicanos (a diferencia de los compositores clásicos) rara vez han sido atraídos por la fusión del jazz con los ritmos de las músicas locales. Además de los esfuerzos de Tino Contreras, conviene mencionar el disco *Jazzteca* grabado en 1966 por el sexteto del pianista Hilario Sánchez, en el cual se encuentra el tema *Las chiapanecas,* fusión de jazz con la tradición musical del estado de Chiapas.

Nacido el 3 de abril de 1924 en Chihuahua, en el norte del país, Contreras toca la batería desde los ocho años y se vuelve profesional seis años después. A los 30 años, el dictador de República Dominicana, el general Leónidas Trujillo, lo invita a dar una serie de conciertos en Santo Domingo para celebrar la inauguración de la cadena de televisión nacional. "Trujillo había puesto a nuestra disposición el avión presidencial. Llegamos con la orquesta de Luis Arcaraz, con mariachis, con tríos [...] La primera noche, en los jardines del hotel, hicimos una *jam session* con la orquesta del trompetista dominicano *Papá* Molina. El percusionista de Molina se llamaba *Merenguito,* porque era un as del merengue. Yo nunca había visto un tambor de merengue, la tambora, como le dicen, un tambor rudimentario colgado del cuello con una cuerda. *Merenguito* me muestra el

de *Chico* O'Farrill en México y sobre la historia del jazz en ese país en la biografía de O'Farrill, que el autor prepara actualmente.

ritmo de tocar con la mano izquierda, y con la derecha, improvisar. Se tocan los temas más famosos, *El negrito del Batey*, *El compadre Pedro Juan* y *Consígueme eso*. En cierto momento, Trujillo, rodeado de sus cortesanos, viene a plantarse delante de mí. Me mira, sonriente, y me dice: '¿Por qué no llevan ustedes esos ritmos de merengue a México? Formen una orquesta, yo se las financio'. Al día siguiente, ¡un ordenanza de Trujillo llega a mi cuarto de hotel con un cheque de 15 000 dólares!, suma considerable en esa época."

De regreso a México, Contreras forma la primera orquesta de merengue de América Latina (fuera de la República Dominicana) con la ayuda del contrabajista Artemio López *Popis,* hijo del compositor Emigdio López. Escaso de fondos muy pronto, Tino telefonea a Trujillo, que le hace llegar otro cheque de 10 000 dólares. Con esos fondos, paga la grabación del álbum *Volado por los merengues,* cuyos arreglos fueron escritos por su hermano Mario y que aparecerán en 1954, en la Peerless. "Todos los músicos de mi orquesta eran cubanos. ¡Se los había quitado a Pérez Prado y a Luis Arcaraz! Hicimos tres discos. Fui el primero en mezclar los ritmos de merengue con las armonías del jazz y en pocas semanas habíamos logrado suplantar el chachachá, por entonces de moda." A lo largo de toda su carrera, que se prosigue hasta hoy, Tino Contreras ha fusionado el jazz con diversos géneros musicales. En 1960 publica el álbum *Jazz tropical,* con el sello de Musart. "El término 'jazz tropical' significa para mí una mezcla de armonías de jazz con ritmos como el guaguancó, la

rumba, la guaracha, el bembé." Como muchos jazzistas de la época, Tino sucumbe al encanto del bossa nova y compone *Naboro,* fusión de samba, guaguancó, bounce y jazz. "El bounce era popular en los Estados Unidos en 1949 y en la década de 1950. Me parece muy cercano a la samba." La incorporación de un cuarteto de jazz en una orquesta de mariachis le vale las felicitaciones telefónicas de George W. Bush, y la mezcla de percusiones afrocubanas con melodías turcas, una invitación a la Casa Blanca, durante el primer mandato del presidente Clinton. Es lamentable que Tino Contreras nunca haya gozado del reconocimiento que merece. Viviendo en México, siempre se ha mantenido al margen de la industria del disco, que habría podido darle una notoriedad internacional.

El 5 de abril de 1959, *Chico* O'Farrill es invitado por el Club Cubano de Jazz y por la Federación de Músicos de Cuba a dar un concierto en el teatro de la Confederación de Trabajadores Cubanos, en La Habana. Para la ocasión, compone la suite *The Bass Family,* obra especialmente concebida para tres contrabajistas cubanos, los hermanos Kike, *Papito* y Fello Hernández, la cual por desgracia nunca fue grabada. En esta orquesta de 18 músicos, *Chico* encuentra a sus viejos amigos y colaboradores, como Luis Escalante, *el Negro* Vivar y Emilio Peñalver; también tiene como invitados especiales al trompetista César Molina y al pianista Raúl *el Güero* Stallworth, dos músicos mexicanos que formaban parte de su *big band* en México. Lupe Valero, la mujer de *Chico,* que por lo demás seguía su propia carrera de

cantante, acompañará a la orquesta en varias composiciones.

Cuando vuelve a la capital mexicana, O'Farrill recibe una llamada inesperada: "Una mañana, Norman Granz telefonea para proponerme volver a Nueva York a formar una orquesta con Dizzy, Maynard Ferguson y Roy Eldridge. Yo me negué, pues estaba furioso contra los medios musicales estadunidenses. Fue una estupidez de mi parte". Pocos meses después, el representante del trompetista Art Farmer informa a *Chico* que su cliente quería que le compusiera una suite. Farmer se desplaza a México y los dos músicos deciden colaborar. La suite arreglada por *Chico* comprende cinco movimientos: Heat Wave (tema de Irving Berlin ya grabado en 1952 en el álbum *Jazz)*, Delirio, Woody'n You (según un tema de Gillespie), Drume Negrita (un clásico cubano) y Alone Together. "Esta suite no tiene nada de mexicano, fue una idea del productor, supongo que deseaba hacer algo exótico. Se trata de una composición de jazz clásico con percusiones afrocubanas y a veces ritmos de chachachá." Cuando fue invitado a dirigir la grabación de la *Aztec Suite* en Nueva York, *Chico* se niega categóricamente. Será remplazado por Al Cohn. El álbum saldrá con el sello de United Artists. Encantado con el trabajo de Art Farmer, a quien admira enormemente, pero poco satisfecho con el de Cohn, *Chico* decide interpretar él mismo su propia composición. El 17 de octubre de 1962, en el Palacio de Bellas Artes de la ciudad de México, a la cabeza de su gran orquesta con el trompetista Chilo Morán como solista, dirige *Aztec Suite*.

En México *Chico* hace su primera incursión en el mundo del cine. En 1958 graba las composiciones *Up North* y *La cucaracha* para la película *México nunca duerme* del realizador Alejandro Galindo. Cuatro años después, en 1962, graba las piezas *Juventud, Butterfly* y *Pobre mariposa* para la película *El cielo y la tierra,* del realizador Alfonso Corona Blake, en la cual actúan Libertad Lamarque y César Costa. "A través del cine me encontré con *Chico* —narra César Costa—. Asistí a todos los ensayos y quedé fascinado. Como *Chico* no confiaba en las cualidades técnicas del estudio de grabación de Churubusco, grabó todas esas piezas en los estudios Orfeón, donde grababa sus discos. Pocos meses después, grabamos juntos el álbum *Para enamorados.*"

VII. MAMBO Y CHACHACHÁ

Y LLEGÓ EL MAMBO...

Pese al éxito de la música cubana, el jazz afrocubano, el cubop y el prestigio de que gozaban algunos músicos, en las décadas de 1940 y 1950 las comunidades boricua y cubana seguían siendo vistas con desconfianza por el conjunto de la población anglófona. En Nueva York, cada vez que se presentaba un problema económico o social, los portorriqueños, últimos emigrados que se habían establecido en la ciudad, eran declarados los culpables. Antes que a ellos se culpaba a los judíos, los italianos y los irlandeses. El Barrio pululaba, y la falta de alojamiento obligaba a los recién llegados de Puerto Rico a instalarse en el Bronx, donde poco a poco se organizó una nueva comunidad. En medio de esta agitación, el mambo vino a curar las heridas y a calmar los ánimos; derribó las barreras raciales y religiosas. Súbitamente, todo el mundo se encontró en la misma pista de baile: irlandeses, italianos, asiáticos, hispanoamericanos, negros, blancos, judíos... no era necesario ser cubano ni portorriqueño para apreciar esta nueva música y ni siquiera para bailarla. Con el mambo, las relaciones entre las comunidades comenzaron a mejorar y una cierta armonía se instaló en Los Ángeles, así como en Nueva York.

Pero, ¿de dónde llega el mambo? Ésta es una pre-

gunta que todo el mundo se plantea desde hace 50 años. Mucha tinta ha corrido tratando de determinar el origen de la palabra, así como sus raíces musicales. Según Tío Pancho, poeta y escritor neoyorkino, el mambo "es el término más poético para designar una música de orígenes africanos que ha evolucionado sobre el nuevo continente y cuya sensualidad ha seducido a todas las culturas". Esa palabra, ¿sería un grito lanzado al azar por un bailarín neoyorkino una noche de 1948? ¿Será un término haitiano utilizado durante las ceremonias del vudú? ¿O bien es una palabra de origen africano tomada del dialecto del pueblo congo? En cuanto al compositor Dámaso Pérez Prado, que lo predicó internacionalmente, afirma: "Mambo es una palabra cubana. Se utilizaba cuando alguien quería describir el estado de una situación. Si el mambo está maduro, era que la situación era mala [...] La palabra me gustó [...] Musicalmente, no significa nada, no voy a mentir. Es simplemente una palabra. Y nada más".

Pero varios años antes que Pérez Prado compusiera sus primeros mambos, el violonchelista y contrabajista Orestes López, por entonces miembro de la Orquesta Filarmónica de La Habana y de la orquesta de charanga Arcaño y sus Maravillas, compuso un danzón titulado *Mambo*. Corría 1939. Para responder a la exigencia de un grupo de bailarines que había inventado un paso, el "boteo", Orestes López insertó en la parte final del danzón un nuevo ritmo sincopado a cargo del contrabajo. Bautizado "nuevo ritmo", esta síncopa, pregusto del mambo, pronto será adoptada por la mayoría de los jóvenes compositores

197

de danzón y por varias orquestas que tocaban en los centros nocturnos de La Habana. Así, Orestes López fue el autor del famoso danzón *Buena Vista Social Club,* que compuso para mostrar el ambiente que reinaba en el Buena Vista, un club de La Habana reservado a los hombres. El título de esta composición fue retomado en 1997 por el productor y guitarrista Ry Cooder para el álbum que llegaría a ser el mayor éxito de la música cubana de estos últimos años (véase el capítulo "Salsa, jazz y timba").

Pérez Prado era un músico de excepcional intuición. En 1947 decidió combinar los descubrimientos musicales de Orestes López desarrollados en el seno de la charanga de Arcaño y los de quien había definitivamente modernizado el son, Arsenio Rodríguez. Orquestó todo sirviéndose de las teorías de arreglo propias del jazz. El mambo de Pérez Prado constituye, pues, una nueva etapa de la mezcla del jazz con los ritmos afrocubanos. Si en efecto debe al jazz sus arreglos particulares con esta insistencia en el unísono agudo de las trompetas y el más grave de los saxofones, el mambo también contiene elementos de rumba y son.

Nacido el 11 de diciembre de 1916 en Matanzas, Dámaso Pérez Prado debuta como pianista en una orquesta local de charanga. A la edad de 26 años se va a La Habana, donde se dedica a escribir arreglos para grandes orquestas por cuenta de la editorial estadunidense Southern Music. Las influencias del jazz estaban tan presentes en su trabajo de arreglista que pronto lo acusaron de vulgarizar la música cubana. En el seno de la Orquesta Casino de la Playa,

en la cual toca el piano, tropieza con problemas similares. Sus arreglos (así como los de *Chico* O'Farrill, que también trabajaba para esta orquesta) son juzgados demasiado modernos por los músicos, que no llegaron a dominarlos. Después de aparecer en todas las listas negras de los editores y de los clubes de La Habana, como antes que él Arturo O'Farrill, Pérez Prado elige la vía del exilio y en octubre de 1949 se instala en México, donde graba sus primeros éxitos internacionales, *Mambo número 5* y *Mambo, qué rico el mambo,* composición escrita en 1947. Pocos años después, a la cabeza de una gran orquesta que contaba con cinco trompetas, cuatro saxofones (dos altos, un tenor y un barítono), un trombón (cuyo papel consistía en subrayar los cambios de tempos), un contrabajo, un piano, dos congas, un bongó y timbales aumentados con un par de platillos, ¡Pérez Prado parte a la conquista del mundo! Pero antes de que su "revolución" alcance los Estados Unidos, *Pupi* Campo en Nueva York y *Moncho* Usera en Los Ángeles trabajaban también en arreglos de mambo.

El mambo de la costa oeste

El trompetista Paul López es hoy el único sobreviviente de los primeros balbuceos del mambo en California. Nacido en Los Ángeles el 9 de diciembre de 1923 de padres mexicanos, López es víctima de un ataque de polio que lo dejará paralizado desde la edad de dos años, pero esto no le impedirá elevarse al primer plano del jazz latino en las orquestas de

Stan Kenton, Woody Herman, Don Ellis, Miguelito Valdés, *Machito*... A los 13 años recibe su primera trompeta e inmediatamente se pone a imitar a Bunny Berrigan y a Harry James. A partir de 1943 toca en grupos de jazz locales y en orquestas de baile.

"En 1946 tocaba en un club norturno, el Zarape Club de Los Ángeles, con la orquesta de Bobby Ramos. Tocábamos música latina, boleros mexicanos, y 'rhumba', como la llamaban los estadunidenses. Nada muy emocionante. Esa misma noche había un show con dos bailarines, ¡Jack Costanzo y su mujer! Era la primera vez que los veía. Después trabajamos juntos, e hice siete álbumes con él. Luego de su número de danza, Jack venía a sentarse con la orquesta y tocaba el bongó.

"Así, una noche, mientras tocábamos en el Zarape, un tipo raro aparece en el club, con un paquete de partituras bajo el brazo. Durante el descanso, estaba hablando con Ramos, y de pronto el tipo se nos acerca y nos espeta: 'Eh, ustedes, yo me llamo *Moncho* Usera, soy arreglista y tengo algo para ustedes, una nueva música, ¡el mambo!' Distribuye sus partituras, Ramos y yo echamos una rápida ojeada, nos miramos, sorprendidos, y luego decidimos tocar algunos compases. *Moncho* era un arreglista de primer orden —había trabajado con Noble Sissle en Nueva York— y después de esa noche volvió varias veces, cada una con nuevos arreglos para formación pequeña, ¡nada más que mambo! Era increíble, pues hasta entonces la música que tocábamos era almibarada, sin vida. En esa época, Los Ángeles no era como Nueva York. Aquí muy pocas personas habían oído hablar

de *Machito,* de Mario Bauzá y de Tito Puente. Nada o muy poco transpiraba de El Barrio. El bebop acababa de llegar y en cuanto al cubop aún necesitaría no poco tiempo [...] Entonces, cuando se tocaba un poco de mambo, todo se iluminaba. Las estrellas de Hollywood salían a los centros nocturnos como el Trocadero, el Mocambo, todo el mundo quería bailar 'rhumba' una música estadunidense latinizada o, si usted quiere, una música latina estadunidense. Para ellos había que tocar *Begin the Beguine* y cosas por el estilo. De todas maneras, en cada club había dos orquestas, una que interpretaba música estadunidense, y la otra, música latinizada. Dejando aparte la orquesta de Bobby Ramos, las más populares eran las de Xavier Cugat y de Enric Mandiguera.

"El mambo llegó, pues, a California, antes que Pérez Prado, pero fue éste quien realmente lo popularizó. Durante todo ese tiempo yo seguía tocando jazz, que es la música que me interesa. Participaba en todas las *jam sessions* el domingo por la tarde en el club Billy Berg, de 1945 a 1949. Fue allí donde conocí a Charlie Parker cuando salió del Camarillo State Hospital. Por lo demás, tocamos juntos con otro trompetista, Albert Killian, durante un concierto en una escuela de barrio de Los Ángeles. A finales de la década de 1940, varios de mis compañeros músicos partían rumbo a Nueva York y una mañana yo también decidí partir [...] y allí descubrí otro mundo, otro mambo. Ingresé en la orquesta de Tito Rodríguez, The Mambo Devils."

Después de descubrir el mambo en Los Ángeles gracias al arreglista *Moncho* Usera, el trompetista Paul López desembarca en Nueva York en enero de 1948. Pasa algunas semanas en la orquesta del saxofonista y compositor Boyd Raeburn en el Commodore Hotel antes de unirse a la de *Pupi* Campo. Éste, otro desafortunado precursor del mambo, quería a cualquier precio presentar a su público una música y unos arreglos nuevos; así, había pedido a su joven timbalero Tito Puente, que acababa de inscribirse en la escuela de música Juilliard, y a su pianista Joe Loco, que le escribieran unas composiciones modernas. Puente, que ya comenzaba a experimentar con las armonías del jazz, había organizado su propia orquesta con la cual ensayaba cada noche después de su presentación con Campo. Dos semanas después de la llegada de López, Puente deja a *Pupi* Campo y hace su debut en la escena del Palladium con su grupo los Picadilly Boys. Desorientado, Campo disuelve su orquesta y Paul López se contrata en la de Noro Morales, con la cual graba en 1949 para la compañía MGM *110th Street & 5th Avenue*, tema de jazz latino que rinde homenaje a la comunidad musical de El Barrio. López continuará escribiendo para Morales hasta la muerte de éste en 1964. En 1949 Puente graba *Abaniquito* para el sello Tico, con Mario Bauzá cuyo solo de trompeta retoma elementos del tema de *Manteca*. Con esta composición, Tito conoce el éxito pero, al principio, no rebasa los límites de la ciudad de Nueva York.

Según Paul López, los mambos escritos e interpretados por *Moncho* Usera y *Pupi* Campo no tuvieron éxito porque incluían textos cantados en español. Por entonces, a nadie le preocupaba la comunidad latina y nadie comprendía las canciones en español, nadie les prestaba atención. En 1947, *Moncho* tenía un mambo ¡con palabras que anunciaban la llegada de la televisión! "La televisión pronto llegará..." "Pérez Prado, en cambio, suprimió todos los textos y no hizo más que mambo instrumental. ¡Un toque de genio! Se hizo célebre, mientras que *Moncho* y *Pupi* caían en el olvido..." Johnny Otis tuvo otro toque de genialidad y en enero de 1951 publicó *Mambo Boogie* con el sello de Savoy, composición que celebra el primer matrimonio del rhythm and blues con la música afrocubana. Después de él, decenas de artistas lo imitarán y tal es el debut de la moda del rhythm and bluees mambo.

Con la llegada de Pérez Prado a la costa este en 1952 la fiebre del mambo se apoderó de Nueva York, pero la población de la Gran Manzana, que siempre había impuesto su capricho, eludió a Pérez Prado y decidió inventar su propio mambo, ¡el *palladium mambo!* La versión de Pérez Prado fue considerada demasiado agitada, difícil de bailar; en cambio la neoyorkina pretendía ser más estable, más regular, con pasos de danza más flexibles, más sencillos. El palladium mambo fue exportado luego hacia la costa oeste, donde el *disc jockey Chico* Sesma lo difundió en sus emisiones de radio. Sesma había debutado en febrero de 1949 en una pequeña estación de radio de Los Ángeles con un programa bilingüe, en inglés y

español, destinado a una comunidad anglomexicana apasionada por los boleros y las rancheras. Buscando en cajones olvidados de tiendas de discos, descubrió a *Machito,* Tito Puente y Miguelito Valdés, a quienes inmediatamente difundió en su programa *Estrictamente con Sabor Latino.* Desde entonces, la música y el son neoyorkinos tendrán un éxito sin precedente en el sur de California. Alentado por la respuesta positiva de su programa, Sesma decide producir un concierto en el Palladium de Hollywood. Al año siguiente, produjo dos y después decidió organizar uno al mes. En el curso de esta serie de conciertos, bautizada *Latin Holidays,* y que durará 20 años, como en Nueva York, las orquestas más populares serán las de Tito Puente con Santos Colón, Tito Rodríguez y *Machito.* También invitó a esos conciertos al pianista Eddie Cano y al grupo mexicano de Lobo y Melón. Estos conciertos solían terminar en una descarga monstruo en que se unían todos los músicos de las orquestas. Otro promotor, Irving Granz, el hermano de Norman Granz, se hizo ilustre en Los Ángeles organizando conciertos con las orquestas de Noro Morales y de *Chico* O'Farrill desde junio de 1954.

Por evidentes razones comerciales, las casas disqueras llamaron durante varios años mambos a todas las obras escritas e interpretadas por sus artistas. *Machito,* quien desde 1940 tocaba el mismo estilo de música, compuso mambo ¡como después tocaría chachachá y salsa! En el grupo de *Machito,* el mambo no era realmente una novedad. Su pianista, René Hernández, había tocado en La Habana en la orquesta

de Julio Cuevas, quien había adoptado el nuevo ritmo de Orestes López desde su aparición en Nueva York en 1945; Hernández introdujo en la orquesta de los Afro-Cubans ciertos elementos de lo que después sería el mambo. Después de la publicación, en diciembre de 1948, de *No Noise Part I* con Flip Phillips, y de *No Noise Part II* con Charlie Parker, Mario Bauzá y *Machito* grabaron el 15 de agosto de 1950 un disco de 78 revoluciones para el sello Mercury intitulado *Mambo is Here to Stay*. Pero fue Tito Puente quien se hizo coronar *rey del mambo,* como después se hacía coronar *rey de los timbales,* luego *rey de la salsa,* hasta el día en que adoptará el título más general de *rey.* El pianista Joe Loco se puso a tocar clásicos estadunidenses como *Tenderly, How High the Moon* con acentos de mambo, y de la noche a la mañana se hizo más popular que Tito Puente y *Machito.* Loco se lanzó a una gira de 56 ciudades de los Estados Unidos, organizada y bautizada *Mambo-USA I* por George Goldner, presidente de la casa de discos Tico. Una segunda gira se inició en 1954 con las orquestas de Joe Loco, *Machito* y Tito Rodríguez, *Mambo-USA II.* Perry Como y Rosemary Clooney grabaron mambos y luego tocó el turno a Woody Herman, Billy Taylor, Art Pepper, Erroll Garner con el conguero cubano Cándido Camero, Charles Mingus, Cal Tjader y artistas de rhythm and blues como Ike Tuner, Ruth Brown, Sam Cooke y The Difters.

En mayo de 1955, en *disc jockey* Dick Ricardo Sugar difunde en las ondas de la radio WEBD de Nueva York la canción *El jamaiquino* interpretada por el grupo La Playa Sextet. Esa noche nacía una nueva era: la del chachachá. Desde el día siguiente, todos los músicos que tocaban mambo se pusieron a interpretar chachachá y las casas disqueras se apresuraron a grabarlos para mayor placer de las estaciones de radio que, a cualquier precio, deseaban satisfacer a su público.

Una noche en 1949, en el salón de baile Neptuno y Prado situado en el corazón de La Habana, el violinista Enrique Jorrín dirige un danzón interpretado por la Orquesta Americana de Ninón Mondéjar, cuyo director musical es el propio Enrique. Observa que el frote de las suelas de los bailarines sobre el piso produce un murmullo agudo, ccchhhhhhhh ccchhhh hhhhh ccchhhhhhhhh... De pronto, para puntuar la cadencia de esos frotes, lanza una onomatopeya "chachachá", y en la tercera parte del danzón —la misma en que Orestes López había introducido su nueva síncopa bautizada "nuevo ritmo"— Jorrín se pone a improvisar unas palabras. Así nació el chachachá. Musicalmente, se basa en tres instrumentos de percusión: el güiro, que tiende a reproducir el rumor de los zapatos, los timbales y la campana. Pocas semanas después, la orquesta graba para la compañía Panart el primer chachachá de la historia, *La engañadora*. La casa disquera la presenta, sin embargo, como un "mambo rumba". En la segunda ca

de ese disco de 78 revoluciones se encuentra el danzón *Silver Star*. Poco tiempo después de la grabación, Jorrín se separa de Mondéjar y funda su propia orquesta con el flautista Miguel O'Farrill y un joven cantante, Rudy Calzado, quien asumirá la dirección de la orquesta de Mario Bauzá a la muerte de éste en 1993. Mondéjar se va entonces de Cuba y se instala en México, donde se hace pasar por el auténtico creador del chachachá. Miguel O'Farrill —que no tenía ningún parentesco con *Chico*— pretende que Jorrín había cantado sus primeros chachachás en 1943 y que aguardó la publicación de *La engañadora* en 1949 para registrar oficialmente el término. "De hecho —subraya Miguel O'Farrill—, esta canción estuvo a punto de no existir. El director de la Panart no quiso el primer título que le proponían Mondéjar y Jorrín, y les pidió trabajar sobre otro tema." Así vio la luz *La engañadora*... El aire del cha llegará a Nueva York una noche de 1955.

Los "stars" del Palladium

El Palladium era un immenso salón de baile situado en la esquina de la calle 53 y Broadway, en pleno corazón de Manhattan, donde se reunía todo Nueva York para bailar el mambo y el chachachá. Antes de la inauguración de esta sala en 1946, con el nombre de Alma Dance Studios, todos iban a bailar a su comunidad; se aplicaba la política de cada quien en su casa según el color de la piel y el nivel social. Los boricuas y los cubanos iban al Savoy Ballroom los

domingos por la tarde, antes de terminar la jornada en los bares de El Barrio; los judíos pasaban el fin de semana y el verano en los Catskills, y los irlandeses se reunían en Queens. El éxito de los Alma Dance Studios comenzó cuando el trompetista Mario Bauzá, su cuñado *Machito* y el promotor Federico Pagani, un cubano emigrado a Nueva York en 1925, sugirieron abrir la sala los domingos por la tarde, para una *matinée* de música latina. "Hagamos como si inauguráramos un club, se dijeron, y bauticémoslo como el Blen Blen Blen Club, como homenaje a una composición de Chano Pozo." El director de la sala, Tommy Martin, estaba desesperado y dispuesto a recibir a un público de todas las razas y de religiones confundidas, siempre que sus negocios mejoraran, pues hasta entonces los bailarines de Nueva York preferían dirigirse al Arcadia y al Roseland, los dos salones de baile más populares del momento.

Atendiendo la invitación de Pagani, las orquestas de Noro Morales, José Curbelo, Marcelino Guerra y *Machito* participan en ese primer domingo latino. El éxito es tal que la sala se volverá, en pocos meses, el templo del mambo, del chachachá y de todos los ritmos latinos que recalan en Nueva York. El 1° de enero de 1950, los Alma Dance Studios cierran sus puertas, el productor Max Hyman compra la sala y después de renovarla, vuelve a abrirla el 17 de marzo de 1950 con el nombre de Palladium. Desde entonces, el Palladium se consagrará a la música latina y durante 16 años será lugar de paso obligado para todas las grandes orquestas del país. Los músicos de jazz no tardan en frecuentarlo, y el vibrafonista Ca

Tjader así como el pianista George Shearing declaran que el ambiente musical del Palladium influyó sobre su decisión de grabar jazz latino. En 1957, cuando se presenta por primera vez un joven pianista del Bronx, Eddie Palmieri, seguido de la orquesta del cubano José Fajardo, en la cual se encuentran el conguero Tata Güines y el trompetista *Chocolate* Armenteros, ¡se armó un verdadero motín!

"Ya no íbamos a bailar, pues la música nos fascinaba —recuerda Miguel Andreu, ex bailarín profesional—. El Palladium era una cosa seria. Los hombres debían llevar camisa y corbata. Siempre estaba lleno, porque la música era excelente y había mujeres 'súper'. Se iba allí para buscar amigos, y si podías bailar el mambo, eras el rey [...] A comienzos de 1952 un tipo inauguró una escuela de baile, un tal Killer Joe Piro, y si se llegaba el miércoles entre las siete y las ocho de la noche, se tenía derecho a un curso de baile gratuito, fuera de mambo, fuera de chachachá. Era divertido ver que los bailarines de las comedias musicales presentadas en Broadway venían al Palladium para perfeccionar su técnica de danza. El miércoles después de las 11 de la noche había un concurso de baile para aficionados. Todo el mundo venía al Palladium: músicos, estrellas de cine, Marlon Brando, Kim Novak o Sammy Davis Jr.

De las grandes orquestas que causaban los mayores llenos en el Palladium, las más espectaculares fueron las de *Machito* y de Tito Puente. Este último presentaba cada semana un tema nuevo y sus composiciones eran tan ricas en el plano melódico que de todas las orquestas que se disputaban el cartel

del salón de baile, la suya tenía el mayor éxito. En 1951, su formación comprendía al pianista Charlie Palmieri, el conguero *Mongo* Santamaría y el bongocero Willie Bobo. Pese a que tres años antes se había grabado el tema *Abaniquito,* en que era omnipresente el bebop, hubo que aguardar a 1956 para que Tito entrara seriamente en el jazz latino. Aquel año graba para RCA *Cuban Carnival* (con Cándido, Willie Bobo, *Mongo* Santamaría, *Patato* Valdés y Johnny Rodríguez) y *Puente Goes Jazz,* álbum de asombrosa energía, basado en varios ritmos afrocubanos, que sería seguido en 1957 por *Night Beat* con el trompetista Doc Severinsen y el saxofonista barítono Joe Grimm. Desde el comienzo de su carrera, Puente se esforzó por desarrollar un estilo que gustara a la vez a un público que escucha *(Puente Goes Jazz)* y a un público que baila *(Dancemanía*, en 1958). Su éxito inicial se debió a la autenticidad de sus ritmos latinos, sutilmente mezclados con armonías de bebop.

Cierto es que Puente a menudo asistía a los conciertos y los ensayos de la orquesta de *Machito* y de Bauzá y que la sonoridad de su propia orquesta se asemejaba, a veces extrañamente, a la de *Machito*.

Para los Afro-Cubans, al margen de las veladas del Palladium, y de las giras regulares a Venezuela para participar en el carnaval de Caracas, los acontecimientos más sobresalientes de esta década fueron las grabaciones de los álbumes *Kenya* en 1957 y *Machito with Flute to Boot* en 1958. Para *Kenya,* que será reeditada con el nombre de *Latin Plus Soul Jazz,* Bauzá y *Machito* se rodearon de numerosos solistas de jazz, como los trompetistas Doc Cheathan y Joe

Newman y los saxofonistas Cannonball Adderley, Johnny Griffin y Ray Santos. En cuanto al álbum *Machito with Flute to Boot,* estuvo a punto de no existir y hasta hoy ha tenido una vida azarosa. El arquitecto de este álbum es el flautista Herbie Mann, quien por entonces experimentaba con ritmos de samba, calipso, rumba, mambo y chachachá: "Cuando comencé a tocar la flauta, tuve algunas dificultades, pues el instrumento no era verdaderamente aceptado en el contexto del jazz, ya que no había tradición en términos de improvisación. Escuchando la música afrocubana y en particular los discos de Noro y Esy Morales descubrí que la flauta era uno de los instrumentos principales para la improvisación. Tocaba yo de cuando en cuando, los lunes por la noche, en el Birdland, y una noche el *disc jockey* Symphony Sid me sugirió añadirle congas y bongós. Acudí entonces a Cándido Camero y a Chano Pozo. Después, Sid me recomendó a *Patato* Valdés y a José Mangual. En mi grupo también estaba el vibrafonista Johnny Rae. Tocábamos los temas que podían adaptarse fácilmente a los ritmos afrocubanos, como *Caravan, A Night in Tunisia* y *Summertime.* Al cabo de varios meses, mi apoderado, Monty Kay, había organizado una sesión de grabación con la orquesta de *Machito.* Como yo estaba contratado con la empresa de discos Verve, no se me podía citar como jefe de la orquesta. Así, me puse a escribir arreglos tomando en cuenta que el saxofonista Johnny Griffin y el trombonista Curtis Fuller participarían en la sesión. Hicimos un ensayo en Birdland y fue una verdadera catástrofe. Bauzá era el director musical de la or-

questa y yo, joven músico blanco, judío, con un paquete de arreglos nuevos [...] Bauzá detestaba esos arreglos y además, en el momento en que llegamos al estudio, el productor, Teddy Reig, gritó desde el foro: '¡Esos arreglos son una porquería!' Desde luego, Bauzá lo imitó. Entonces, me acerqué lentamente a los atriles para recoger todas mis partituras y en el momento de salir del estudio les dije: 'Ustedes reservaron este estudio para tres horas; como de todas maneras tienen que pagar a los músicos, ¿por qué no tocan una porquería de blues?' Bauzá y *Machito* corrieron tras de mí por los pasillos para impedirme partir. Finalmente, me senté con el pianista, René Hernández, *Patato* Valdés y José Mangual y juntos trabajamos los arreglos. Era la primera vez en mi vida de músico que escribía arreglos. Al cabo de los años, el nombre de *Machito* ha desaparecido del álbum [...] Ese disco fue reeditado, inicialmente, con el título de *Herbie Mann with the Machito Band,* y hoy se le encuentra con el título de *On the Prowl,* ¡y el nombre de *Machito* ya no aparece en el álbum! Como yo no era más que un comparsa cuando la grabación, no recibí ningún derecho sobre ese álbum, que hoy circula con mi nombre. ¡Vaya historia!"

Fuera de los estudios de grabación, en el escenario del Palladium, Bauzá, *Machito* y Puente demostraron a su público que podían tocar tan bien jazz latino como música latina de baile. Como había más clubes de jazz que salones de baile o clubes latinos, esas orquestas comenzaron a trabajar en el circuito de los clubes, y gracias a la promoción efectuada por emisiones de radio diseminadas en el país, viajaron

frecuentemente, dejando así la oportunidad a formaciones nuevas como las de Rafael Cortijo, Mon Rivera y Joe Valle, de subir al tan codiciado escenario del Palladium. Después de una redada de la policía efectuada en abril de 1961, el Palladium perdió su licencia de vender bebidas alcohólicas. Los negocios empezaron a bajar y el 1° de mayo de 1966 la Orquesta Broadway del flautista cubano Eddie Zervigón fue la última en subir al escenario del Palladium, que cerró definitivamente sus puertas en la madrugada del 2 de mayo...

EL JAZZ LATINO DE LA COSTA OESTE:
GEORGE SHEARING Y HOWARD RUMSEY

En 1948, un año después de haber salido de su país, el pianista británico ciego George Shearing comparte el cartel del Club Clique de Manhattan (el futuro Birdland) con la orquesta de *Machito*. Como muchos músicos de la época, Shearing se había dejado seducir por la música envolvente de esta orquesta. Antes de partir rumbo a California, pasa sus noches en los salones de baile, donde descubre a Noro Morales, Joe Loco y René Hernández, tres pianistas que influirán sobre su idea de la música afrocubana. Después, se decide a formar una orquesta con colores latinos, un sexteto que comprende al contrabajista Al McKibbon, el vibrafonista Cal Tjader, el guitarrista y armonista Jean *Toots* Thielemans y los percusionistas Cándido Camero y Armando Peraza, con el cual graba en 1953 el álbum *Latin Satin*. Shearing modifica

su grupo y contrata a dos músicos que hasta entonces trabajaban con Tito Puente: *Mongo* Santamaría (quien remplaza a Cándido, el cual se fue al grupo de Stan Kenton) y el timbalero Willie Bobo. El periodo afrocubano del pianista inglés se terminará en 1968 con la grabación del álbum *The Fool on the Hill,* por Capitol.

Olvidado de muchos, el contrabajista Howard Rumsey también desempeñó un papel importante en la difusión del jazz latino en California. En una entrevista publicada por la revista francesa *Jazz Magazine* en marzo de 1986, explica Rumsey: "En 1949 volví a instalarme en Hermosa Beach. El Lighthouse era el único lugar que poseía un escenario [20 kilómetros al sudoeste de Los Ángeles]. Fui a buscar a John Levine para proponerle organizar *jam sessions* los domingos por las tardes [...] Encontré a unos tipos que sabían tocar fuerte; nos instalamos ante la puerta al domingo siguiente y en una hora había allí más gente de la que había habido en una semana. La guerra de Corea llegaba a su fin, volvían los soldados, el gobierno había instituido un impuesto sobre las canciones y los dancings, pero no sobre la música instrumental: todo eso espoleó automáticamente muchos intereses hacia nosotros [...] Uno de los primeros temas 'latinos' del Lighthouse All Stars lleva por título *¡Viva Zapata!* [...] Eso fue en 1951. Presentamos esta composición de Shorty Rogers como un mambo jazz. El título se nos ocurrió a causa de un cliente que a menudo venía a instalarse en la primera fila y que nos recordaba a Zapata".

Los Lighthouse All Stars grabarán varios álbu-

mes para el sello Contemporary, uno de ellos de jazz latino, *Mexican Passport,* que contiene fragmentos de un concierto dado en 1955 en Irvine Bowl. Al correr de los años, los Lighthouse agruparán a algunos de los más grandes músicos de la costa oeste de la época, como los saxofonistas Bud Shank, Bob Cooper y Jimmy Giuffre; los trompetistas Conte Candoli (que fue a La Habana después de haber grabado con Art Pepper el álbum *Mucho calor* para la firma Andex en 1957), Chet Baker, Maynard Ferguson y Shorty Rogers; los pianistas Hampton Hawes y Sonny Clark; los bateristas Shelly Manne, Stan Levey, y los percusionistas Jack Costanzo y Carlos Vidal. Todos probaron, en un momento u otro, en conjunto o por separado, el jazz latino.

El jazz latino en la costa oeste: Cal Tjader y Shorty Rogers

Cal Tjader nació con el nombre de Callen Radcliffe Tjader Jr., el 16 de julio de 1925 en Saint Louis, Misuri. Su familia se instala ese mismo año en San Mateo, California, donde sus padres abren una escuela de baile. Cal aprende la batería en el liceo y toca brevemente en una orquesta de Dixieland antes de incorporarse a la marina estadunidense en 1943. En 1946 se inscribe en la Universidad de San Francisco y prosigue sus estudios musicales. Influido por Tito Puente, decide explorar el vibráfono y arrastra literalmente su nuevo instrumento por todas las *jam sessions* a las que tiene ocasión de asistir. Dos años

después se convierte en baterista del trío y del octeto del pianista Dave Brubeck. Pero finalmente, como vibrafonista, se une en enero de 1953 al grupo de George Shearing en el Birdland de Nueva York y se quedará con él hasta abril de 1954.

"Debo dar las gracias al contrabajista Al McKibbon —repetirá muchas veces Tjader—. Fue él quien me introdujo en la comunidad afrocubana de Nueva York. Me llevó al Palladium a escuchar a *Machito*, Tito Puente, Tito Rodríguez..." Recordemos que Al McKibbon fue el contrabajista de la *big band* de Gillespie cuando éste contaba en sus filas a Chano Pozo. Fue Pozo quien enseñó los ritmos afrocubanos a McKibbon durante las giras efectuadas por el sur de los Estados Unidos y también por Europa en 1948. Siendo aún miembro del grupo de George Shearing, la casa disquera californiana Fantasy se pone en contacto con Tjader y le propone grabar un álbum con su propio nombre: *Mambo with Tjader,* en 1954. Pocos meses después, de regreso en California, luego de dejar a Shearing, forma el Cal Tjader and his Modern Mambo Quintet, con Manuel y Carlos Durán, Edgar Rosales y el timbalero panameño Benny Velarde. También en esta época, el bongocero Armando Peraza comienza a colaborar con el vibrafonista. Fue una colaboración irregular que durará 10 años.

Durante ese tiempo, algunos centenares de kilómetros al sur, en la cumbre de su gloria, alentado por su productor, Pérez Prado decide acercarse un poco más al jazz y compone una suite en cuatro movimientos, *Voodoo Suite*. Se apoya en el talento del trompetista Shorty Rogers para constituir una *big*

band con los mejores músicos de estudio de la costa oeste, entre ellos el trompetista Maynard Ferguson, el baterista Shelly Manne y el bongocero Mike Pacheco (quien grabará con Rogers el álbum *Afro-Cuban Influence*). En la segunda cara del álbum que aparecerá en 1955 con el sello de RCA, Pérez Prado graba su melosa versión de obras "de batalla" como *In the Mood* y *Jumpin' at the Woodside* de Count Basie.

En una entrevista concedida a Gerard Rouy y publicada en la revista *Jazz Magazine* en abril de 1986, declaraba Shorty Rogers: "En la RCA Victor me propusieron hacer un álbum con Pérez Prado, y ésa fue una gran experiencia: tocábamos entonces en el Zardi's con los Gigantes y terminábamos al amanecer. Así, acabada una noche, fui al edificio RCA que se encontraba a varias cuadras; Prado estaba allí con varias personas, una de las cuales tenía que hacer de intérprete, pues Pérez Prado no hablaba inglés, y teníamos que grabar con *big band* a las nueve de la mañana. Ya eran las dos y no teníamos lista ninguna música. Así, pusimos manos a la obra. Yo la escribía, él escribía, él cantaba cosas y nosotros las escribíamos [...] A las nueve habíamos escrito algunos trozos. La sesión duró toda la jornada. Hicimos muchas cosas en 6/8 y eso me encantó. Este disco fue una etapa decisiva en cuanto a mi apreciación de los ritmos afrocubanos".

Tres años después, en 1958, tocará a Shorty Rogers el turno de componer y grabar con una *big band* una suite en cinco movimientos dedicada a Chano Pozo intitulada *Wayacañanga,* y que apareció en el álbum

Manteca-Afrocuban Influence. Como muy bien lo subraya el historiador Max Salazar: "Rogers demostró que no era necesario ser latino para grabar jazz latino. Se inscribe en la línea de Howard McGhee y Flip Phillips quien, por su parte, ¡es italiano!"

En 1956, Cal Tjader reorganiza su orquesta, le da una orientación claramente más jazzística y sigue grabando para la empresa Fantasy. "No tratamos de reproducir un auténtico sonido latino. Grabamos temas de jazz sobre un ritmo latino." Dos años después, el quinteto de Tjader incluye a los dos antiguos percusionistas de Tito Puente y George Shearing: Willie Bobo y *Mongo* Santamaría. La orquesta hace su debut en la primavera de 1958 en el club Interlude de San Francisco. El reconocimiento internacional le llega en 1964, cuando Tjader graba el álbum *Soul Sauce* (más de 150 000 copias vendidas) que retoma una composición de Chano Pozo, *Waa-chee waa-ra!,* que él arregla y bautiza *Soul Sauce.* Fue un éxito, repetido dos años después cuando graba con Eddie Palmieri el tema candente de Tito Puente *Picadillo,* en el álbum *Sonido nuevo.* Una nueva colaboración entre Tjader y Palmieri producirá en 1967 el disco *Bamboléate.* En el curso de todas esas sesiones de grabación, Tjader se esforzará por rodearse de músicos de primer orden: los percusionistas *Mongo* Santamaría, Armando Peraza, Willie Bobo, José Mangual; los pianistas Vince Guaraldi, Eddie Cano, Lonnie Hewitt, Eddie Palmieri, Chick Corea, Clare Fisher, Lalo Schifrin, João Donato; los guitarristas Attila Zoller, Kenny Burrell; los contrabajistas Al McKibbon, John Hilliard, Richard Davis, George Duvivier y Bobby Rodríguez.

218

Cal Tjader no es el primer vibrafonista de jazz afro-cubano. En cambio, sí fue el primero en dar tanta importancia a este instrumento y en proyectarlo al primer plano de la escena. En sus quintetos y sexte-tos no tenía ninguna batería, sino una sección com-pleta de percusiones afrocubanas, congas, bongós y timbales. Mientras se hacía difícil económicamente mantener una *big band,* Tjader fue capaz de asegu-rar la transición de la gran orquesta a la pequeña formación, adaptando el jazz afrocubano a esta nue-va estructura. Con más de 80 álbumes en su activo, desempeñó un papel capital como promotor de una música a la que siguió siendo fiel hasta su muerte ocurrida en Manila en 1982. En diciembre de 1979 firmó con el sello Concord y grabó el álbum *La onda va bien,* por el cual se llevó, el año siguiente, un pre-mio Grammy. Establecido en San Francisco, con-tribuyó al desarrollo del jazz latino en California, animando a músicos jóvenes a formar sus propios grupos. No pueden contarse ya los homenajes que se le han rendido, y hasta la actualidad el más intere-sante sigue siendo el del vibrafonista Dave Samuels, quien en 1997 grabó *Tjaderized,* para la disquera Verve.

EL JAZZ LATINO EN LA COSTA OESTE: EDDIE CANO

Con George Shearing y Cal Tjader, el pianista de origen mexicano Eddie Cano (1927-1988) es la terce-ra figura que contribuyó a la implantación definitiva del jazz latino en California. Nieto de un violonche-

lista de la Orquesta Sinfónica de México, hijo de un contrabajista y guitarrista, Eddie Cano aprende el piano, el trombón y el contrabajo en la escuela. Hace su debut como músico profesional en Nueva York en la orquesta de Miguelito Valdés. De regreso a Los Ángeles en 1949, toca en la orquesta de Bobby Ramos, donde conoce al trompetista Paul López y al bongocero Jack Costanzo, con el cual colaboró en el álbum *Mr. Bongó has Brass* (Zephyr, 1965). Tras una breve estadía en el grupo de Cal Tjader, con el cual graba *Ritmo caliente* en 1954, Eddie Cano forma su propia orquesta. Su primer álbum aparecerá en 1956 con el sello de la RCA Victor, *Cole Porter & Me,* seguido, un año después, por *Duke Ellington & Me*. "Aparte de Cano —narra Paul López—, los pianistas californianos no habían oído hablar siquiera de los tumbaos. La región no producía mucha música original; todo llegaba de Cuba o de Nueva York. Aquí, en la costa oeste, siempre hemos estado en retraso." En la década de 1960 hace breves apariciones en varios largometrajes, como *Fun in Acapulco* con Elvis Presley.

Influido por Art Tatum, Errol Garner y Noro Morales, Cano admira los arreglos de Shorty Rogers, Jack Montrose y Lennie Niehaus. Contrabajista él mismo, comprende la importancia del instrumento y en sus arreglos le otorga un lugar preponderante. Desde la década de 1970, después de haber acompañado a Frank Sinatra en sus conciertos en el Hollywood Bowl, Cano se consagra a la enseñanza. Recorre la costa oeste ofreciendo talleres y conciertos gratuitos a centenares de jóvenes músicos en las escuelas

públicas, hasta su prematura muerte ocurrida en 1988.

LOS NUEVOS PERCUSIONISTAS: SABÚ, RAY, "MONGO" Y WILLIE

Durante todos esos locos años del mambo y del cha-chachá, los músicos cubanos y portorriqueños tuvieron un éxito sin precedente. La música cubana era la más popular, no sólo en Nueva York sino en el mundo entero. Los teatros de Broadway deseaban incorporar a las filas de sus orquestas a músicos cubanos o boricuas, con la esperanza de dar a sus espectáculos un perfume exótico. Y luego tocó a las iglesias y a las sinagogas el turno de contratar a esos músicos para animar sus reuniones semanales. Por último, los hoteles de lujo que se encontraban en la región septentrional de la ciudad de Nueva York, los Catskills, invitaron orquestas latinas. Los músicos trabajaban todos los días de la semana y algunos hasta tuvieron que rechazar ofertas pues, además de los conciertos, eran solicitados por los estudios de grabación. En esos hoteles de los Catskills se encontraban músicos jóvenes que pocos años después llegarían a ser las estrellas de la salsa neoyorkina: el flautista Johnny Pacheco, los pianistas Larry Harlow, Charlie Palmieri. Harlow se acuerda "de un centenar de hoteles en los Catskills, ¡y cada hotel tenía una orquesta latina! El público iba a aprender el mambo y el chachachá. En mi orquesta éramos cuatro judíos y dos italianos ¡y nadie hablaba español! Por tanto, no teníamos cantante y el trombón rem-

plazaba a la voz. Una noche, músicos de otras orquestas se nos unieron e hicimos la primera *jam session* de la historia de la salsa. Fue en el hotel Schenks".

Pero una mañana, los Estados Unidos despertaron al son del rock'n'roll. El impacto de la televisión, llegada a los hogares pocos años antes, se dejó sentir. La gente se quedaba en familia, para vivir los nuevos progresos de la tecnología y las aventuras de Elvis Presley. En Nueva York, el alcalde hace aprobar un impuesto especial que afecta a toda la industria del espectáculo. Los propietarios de clubes y de salas de baile no pueden ya pagar grandes orquestas. Algunas de ellas, como las de *Pupi* Campo, José Curbelo, Desi Arnaz, Tito Puente o *Machito,* exploran nuevas avenidas y participan en espectáculos televisados. Gracias a la televisión, el país profundo descubre la música cubana. Por desgracia, para los conciertos en público, de 16 músicos las orquestas pasan a 10 y luego a ocho. Las *big bands* desaparecen poco a poco y también la música debe adaptarse a las limitaciones económicas. Cierran sus puertas las grandes salas de baile que acogían a un millar de personas. Sólo sobreviven las salas pequeñas. Bajan los salarios de los músicos. Se ha terminado la gloriosa época de las *big bands.* La década de 1960 se anuncia diferente.

Sabú

En 1960, el conguero Juan Amalbert forma el Latin Jazz Quintet, grupo influido por el quinteto de Geo

222

ge Shearing y que graba un primer álbum notable con Eric Dolphy, Louie Ramírez, Phil Díaz, Artie Jenkins, Bobby Rodríguez y Tony López. Ese grupo tendrá una existencia efímera y Amalbert, convertido a la religión musulmana, se mudará a Copenhague. Pocos meses después de aparecer este álbum, el percusionista Sabú Martínez, uno de los sucesores de Chano Pozo en la *big band* de Gillespie, graba *Jazz Espagnole* con el talentoso y subestimado vibrafonista Louie Ramírez para el sello Alegre, fundado en Nueva York el año anterior por el productor Al Santiago. Lo más extraordinario de ese disco no es la música sino, paradójicamente, el título. Cuando los animadores de programas de radio mencionaban a Sabú, tenían la costumbre de decir: "Y ahora escuchemos una composición del álbum de jazz latino de Sabú". Todo el mundo traducirá *Jazz Espagnole* como "jazz latino", apelación que irá remplazando poco a poco a la de jazz afrocubano. Sin embargo, Sabú efectuará lo esencial de su trabajo antes de grabar el álbum *Jazz Espagnole*. Nacido en el Spanish Harlem en 1930, Louis Martínez hace su debut profesional en las orquestas de Marcelino Guerra y de Catalino Rolón. Después de su servicio militar, se une a Joe Loco y recorre el circuito de los clubes neoyorkinos. En 1947 toca con los Lecuona Cuban Boys. Mientras toca en Chicago, se entera de la muerte de Chano Pozo. "Anulé mis conciertos con los Lecuona y tomé el tren de Nueva York. Me fui directo al Strand Theater para hablarle a Dizzy Gillespie y preguntarle si me necesitaba como conguero. ¡Me dijo que sí! Me quedé nueve meses con él

y con él hice mis primeras grabaciones." Gillespie le dio el mote de Sabú.

De 1949 a 1958, en plena explosión del rock, Sabú colaboró con el fundador de los Jazz Messengers, Art Blakey, en cuya compañía grabó varios discos. Poco se sabe del interés de Blakey por la música afrocubana. Su *Drum Suite* grabada para Columbia en 1956 con tres bateristas y dos percusionistas —Sabú y Cándido Camero— será su obra principal. Al año siguiente compone otra suite, *Orgy in Rhythms,* que interpreta con cuatro bateristas y cinco percusionistas, siempre dirigidos por Sabú. Pero Blakey no queda satisfecho. Graba un álbum doble y aumenta su sección de percusiones a siete músicos, entre ellos el joven Ray Barretto. Súbitamente, Blakey se aleja de los ritmos afrocubanos, y volverá a frecuentarlos pero sin gran convicción, cuando interprete la música del filme de Roger Vadim *Les Liaisons dangereuses* con su grupo los Afrocuban Boys (por cierto, más "afros" que "cubans"). En 1957, Sabú forma su propio quinteto, con el cual graba los álbumes *Palo Congo, Safari* (¡con Óscar Pettiford y Cecil Payne!) y *Sorcery.* Cuatro años después de *Jazz Spagnole,* Sabú se instala en Puerto Rico. Con el Sabú Martínez Combo se presenta en los hoteles de lujo de la isla. Después de casarse con una sueca de paso por la isla, se establece en 1967 en Suecia. Allí fundará una escuela de conga y efectuará varias giras y grabaciones, como la intimista *Groovin'* (1968), con el guitarrista Rune Gustavsson y el contrabajista Sture Nordin, y el espectacular *Afro Temple* (1973) con siete percusionistas. Uno de los raros recuerdos en la historia de

la conga: Sabú colocaba el quinto ante él, la tumba a la derecha y la conga a la izquierda. Murió en 1979.

El año de 1960 también es el año del álbum *Common Ground* de Herbie Mann. "Quería subrayar los elementos comunes a las músicas africanas, cubanas, brasileñas y al jazz. Volvía de un viaje de 14 semanas por África, organizado por el Departamento de Estado. En el grupo iban *Patato* Valdés, José Mangual, Rudy Collins y Johnny Rae. Pero como el gobierno insistía en que tocáramos Dixieland, me llevé al trompetista Doc Cheatham y al trombonista Jimmy Knepper. De hecho, tocábamos swing y temas afrocubanos [...] En el curso del viaje, aproveché para estudiar la música del Congo y de África del Norte." En una carta enviada a un amigo suyo, escribe Mann: "Ahora estamos en Nigeria, donde nos quedaremos 12 días, cinco de ellos en Lagos y el resto atravesando el país en autobús. Se han organizado algunos conciertos para permitirnos tocar con grupos locales, y se podría grabar con ellos si se produjera algo interesante. Tal vez se realizará mi sueño: una *big band,* 20 percusionistas y yo. *O shay poo po:* ¡muchas gracias, en Yoruba!" Ese sueño no se realizará. Pero a su regreso, Herbie Mann graba *Common Ground* con cuatro trompetistas y cinco percusionistas. Un álbum que anticipó la "música mundial".

Ray Barretto

Desde el comienzo de su carrera profesional, Ray Barretto ha grabado un centenar de álbumes y ha

frecuentado todos los géneros musicales, del jazz a la música pop, tocando, entre otros, con Sabú Martínez, Dizzy Gillespie, Shirley Scott, Eddie *Lockjaw* Davis, Lou Donaldson, Tito Puente, Herbie Mann, Pérez Prado, Celia Cruz y Dave Samuels. En 1961 forma su propia orquesta y tendrá un minuto de gloria con la grabación, en 1963, de *El watusi,* un triunfo que, por desgracia, no ha logrado repetir. Barretto se negará a reconocer que existe un jazz afrocubano, un jazz latino, y sus tomas de posición públicas ocasionarán cierto revuelo en la comunidad musical. Cuando firma con la empresa Fania de Jerry Masucci (durante un tiempo será el director de Fania All Stars), Barretto por fin logra penetrar en el mercado latino de los Estados Unidos con un notable álbum profundamente anclado en el rhythm and blues: *Acid*. En 1992 forma su grupo, *New World Spirit,* que lo ayuda a resaltar la calidad armónica de su toque de conguero. A su lado se encuentran el pianista colombiano Héctor Martignon y dos músicos que forman parte del cuarteto del saxofonista Antonio Arnedo (véase la tercera parte, capítulo "Del país Tolu a Barlovento").

Mongo *Santamaría*

1962. La música cubana no tiene "buena prensa". Las relaciones diplomáticas entre Cuba y los Estados Unidos se han roto desde hace un año. *Mongo* Santamaría también tiene dificultades. Una noche en un club de Nueva York, su joven pianista Chick

Corea está enfermo y él lo remplaza, de último momento, por Herbie Hancock, otro joven pianista que le ha llevado la partitura de una composición reciente, *Watermelon Man*. Comienzan los ensayos, el concierto es un éxito y *Mongo* decide grabar el tema de Hancock.

Nacido el 7 de abril de 1917 en el barrio de Jesús María de La Habana, Ramón *Mongo* Santamaría frecuenta desde su niñez los círculos de la santería, en los cuales aprende a tocar las congas. "Mi abuelo nació en África. Vino a Cuba como esclavo." Alentado por un tío materno y un primo, se pone a tocar las maracas y a cantar en orquestas de aficionados en su barrio. Hace su debut como músico profesional a los 20 años, como bongocero de la orquesta del Edén de La Habana. También toca en el Conjunto Azul de Chano Pozo, el Conjunto Matamoros, los Dandies y la segunda orquesta de Arsenio Rodríguez. *Mongo* realiza sus primeras grabaciones en compañía de la orquesta Lecuona Cuban Boys. Para sobrevivir a una carrera musical que no parece querer despegar, se vuelve cartero, sin interrumpir por ello sus actividades de bongocero cuando se presenta la ocasión. En 1947 va a la ciudad de México, donde se le une su amigo Armando Peraza. Juntos parten hacia Nueva York. "En aquella época había mucho trabajo y las *big bands* nos contrataban, aun si no hablábamos una palabra de inglés. Había muchas orquestas y cuando se enteraban de que uno era cubano, siempre lo invitaban a tocar." Después de algunos conciertos con *Machito* en el Palladium y con Miguelito Valdés en el teatro Apollo, *Mongo* debe retornar a

México y a Cuba para obtener los documentos que le permitan residir legalmente en los Estados Unidos. Peraza, por su parte, decide quedarse. En octubre de 1950, *Mongo* se instala oficialmente en Nueva York. "Comencé a trabajar en un club del Bronx, el Tropicana, con el director de orquesta cubano Gilberto Valdés, y luego ingresé en la orquesta del cantante boricua José Luis Moreno."

Víctima de un accidente en la carretera de Texas mientras andaba en gira con la orquesta de Pérez Prado, *Mongo* fue también víctima de un cirujano racista, ¡que quiere amputarle la pierna en vez de curársela! Tras varios meses de convalescencia retorna a Nueva York, donde entra en la orquesta de Tito Puente, con la cual graba varios álbumes. Presenta a Puente otros dos formidables percusionistas, Willie Bobo y Francisco Aguabella. Este último, nacido en Matanzas (Cuba) en 1925, es un excepcional tocador de congas que divide su carrera entre el jazz latino, trabajando con *Mongo* Santamaría, Gillespie; la canción como acompañante de Peggy Lee y de Frank Sinatra; el rock con el grupo Malo de Jorge Santana, y la música religiosa cubana. Grabó una serie de álbumes notables para el sello californiano CuBop. En la década de 1950, *Mongo* grabará una serie de álbumes de música tradicional afrocubana y participará en el grupo del vibrafonista Cal Tjader. En 1959, mientras trabaja con Tjader, compone y graba su primer éxito internacional, *Afro Blue,* que será retomado por muchos músicos, entre ellos John Coltrane dos años después en el álbum *Ole!* (Atlantic). "Puente no permite nun-

ca que nadie destaque en su orquesta. Las composiciones son las suyas, los solos son suyos y cuando se tocan composiciones de otros músicos, nunca se les anuncia. En comparación con Puente, aprendí muchas más cosas con Cal Tjader. Con él, se formaba realmente parte de un equipo, y se sentía uno importante."[1] En 1960 *Mongo* y Willie Bobo van a La Habana donde graban dos álbumes, *Mongo in Havana: Bembé* y *Nuestro hombre en La Habana.* De regreso a Nueva York forma una orquesta de charanga, La Sabrosa, hasta el día en que decide consagrar su carrera al jazz latino.

1962. El año de *Watermelon Man. Mongo* se vuelve superestrella en el escenario del jazz latino. Instila ritmos afrocubanos en todas las composiciones de jazz que interpreta, y cuando integra ritmos de samba brasileña, la prensa lo considera, con razón, un precursor de la música funk. Domina el arte de combinar los ritmos afrocubanos con el rhythm and blues el soul y el funk y, a partir de 1967, interpretará las canciones de James Brown sobre ritmos latinos. Proseguirá en lo sucesivo tres carreras: la de jazzista, la de intérprete de música tradicional afrocubana y la de precursor del soul latino y del rock latino, anunciando ya a grupos como Malo y Santana. Su trompetista Marty Sheller se convertirá en su arreglista oficial en 1967. Esta colaboración culmina en 1995 con la grabación, para el sello Milestone, de *Mongo Returns,* en la que participa el pianista Hilton Ruiz. En la década de 1970, *Mongo* se lanza sobre la pista

[1] Entrevista con *Mongo* Santamaría, *Down Beat,* 21 de abril de 1982.

colombiana y se rodea del pianista Eddie Martínez y el saxofonista Justo Almario. Pocos años después, se convierte en un verdadero pilar de la empresa salsera Fania fundada por Jerry Masucci. Hoy, por problemas de salud, se ha vuelto cada vez más discreto.

Willie Bobo

Cantante, timbalero, bongocero, conguero, Willie Bobo (William Correa) se aventuró en los mundos del jazz, de la música latina, de la pop, del rhythm and blues y del soul. Nacido en el Spanish Harlem en 1934, sumergido en un ambiente musical caribeño, hace su aprendizaje como chico para todo en la orquesta de *Machito.* Pasa luego a la de Pérez Prado y a la de *Mongo* Santamaría, que lo presenta a Tito Puente. Este último lo invita a grabar el álbum *Top Percussion* con los percusionistas *Mongo* Santamaría, Julio Collazo, Enrique Martí y Francisco Aguabella. Bobo y *Mongo* fueron como hermanos enemigos. Cuando participaban juntos en conciertos, se trababan regularmente en torneos verbales para poner su nombre a la cabeza del cartel. Cal Tjader recuerda que *Mongo* se negó varias veces a subir a escena porque su nombre aparecía en segundo lugar en el cartel. Llamado Bobo por la pianista Mary Lou Williams por razón de sus incesantes bromas en los estudios de grabación, se instala en California en 1958 e ingresa en el grupo de Cal Tjader. Después de una serie de discos como *sideman* con Tjader, Santamaría, Herbie Mann y el saxofonista tenor Ike

Quebec, Bobo emprende su carrera de solista en 1963. En su primer grupo tocaron Chick Corea y *Patato* Valdés. Insatisfecho, decidirá finalmente separarse del piano e incorporar una guitarra como instrumento armónico. Tal es el comienzo de una larga colaboración con el compositor y guitarrista Sonny Henry, quien le escribirá *Evil Ways,* tema que hizo célebre Carlos Santana.[2] También remplazará a *Patato* por un amigo de la infancia, Víctor Pantoja. Sus álbumes más célebres, *Spanish Grease, Uno, dos, tres* y *Juicy,* constituyeron la principal fuente de inspiración para corrientes como el soul jazz, el rock latino y el soul latino, movimientos que se desarrollaron desde 1969. Bobo también proseguirá su carrera de *sideman* grabando con Miles Davis, Herbie Hancock (el extraño álbum *Succotash* para el sello Blue Note), Oliver Nelson y Wes Montgomery. Olvidado y abandonado de todos, Willie Bobo muere en septiembre de 1983 de un tumor en el cerebro. Durante muchos años el timbalero Henry *Pucho* Brown, también nacido en el Spanish Harlem, fue su amigo y competidor. A comienzos de la década de 1960, cuando las minorías latinas deciden hacer causa común con los negros en el movimiento de los derechos civiles, ¡*Pucho* tenía una orquesta formada únicamente de músicos negros que tocaban música latina! Los músicos estudiaban todas las nuevas com-

[2] Carlos Santana nunca ha ocultado su amor por la música afrocubana y el jazz. En su primer álbum, retoma *Evil Ways* de Willie Bobo y en su segundo disco *Oye cómo va* de Tito Puente. También de Puente toca *Pa' los rumberos* en el álbum *Santana III.* En *Samba pa' ti, El manisero* de Moisés Simón, y en *Soul Sacrifice,* el tema *A Love Supreme* de John Coltrane.

posiciones de jazz y les añadían perfumes cubanos. "Formé mi primer grupo en 1959, Pucho & The Cha Cha Boys. En las salas de Harlem y del Bronx tocábamos mambos, chas y jazz latino. Muchas orquestas tenían nombres similares, The Mambo Boys, The Rhythm Boys [...] A comienzos de la década de 1960 empezamos a tocar música funk y luego, con el impulso de las orquestas de Tony Pabon, Joe Bataan y Joe Cuba, llegó el boogaloo, una fusión de son montuno, de chachachá y de rock. Fue adoptado por la comunidad latina que creó su propia versión, el boogaloo latino o el bugalú. *Mongo* Santamaría y Willie Bobo eran estrellas y a menudo, cuando yo tocaba en un club, uno de ellos venía a escuchar y a veces me robaba ciertos músicos." Con el advenimiento del boogaloo (uno de cuyos reyes fue Pete Rodríguez), interpretado las más de las veces por adolescentes, las orquestas como las de *Machito* y de Tito Rodríguez (cuyos músicos se aproximaban a la sesentena) pierden el favor del público. Tras la deserción en 1966 de su pianista René Hernández, que se pasa al grupo de Tito Rodríguez, *Machito* se lleva a su orquesta a Puerto Rico, donde se quedará siete meses trabajando en un lujoso hotel de San Juan.

Después de haber conocido la gloria durante la época del boogaloo, también *Pucho,* como Willie Bobo, cae en el olvido hasta el día en que unos *disk jockeys* ingleses deciden transmitir "remixes", mezclas de algunos de los temas. Desde entonces, el timbalero tiene una nueva carrera y las casas disqueras lo presentan como uno de los fundadores del famoso e indefinible jazz ácido.

Al margen de este frenesí alimentado por los percusionistas, la segunda mitad de la década de 1960 señala el retorno a Nueva York de *Chico* O'Farrill. Aunque grabó abundantemente y animó numerosos programas musicales por la televisión local, esa estadía en México fue, según él, como atravesar un desierto. "Vivir allá todos esos años fue una mala decisión", reconoce hoy. Y sin embargo, fue en México donde compuso *Aztec Suite* para Art Farmer. Y *Six Jazz Moods,* una suite en seis movimientos (bluesy, espontáneo, misterioso, disturbed, romántico y happy) basada en el concepto del dodecafonismo. "Yo estudiaba la música serial y quería adaptar su técnica al jazz. Se tocó esta composición en el Club Israelita de México y alguien la grabó, pero nunca ha salido de allí ni un disco." También de México partió en 1964 para la única gira de su carrera por Venezuela y Colombia. También en México acompañó a los cantantes Andy Russel, Chris Connor, Johnny Mathis, Emilia Conde y Frank Sinatra. "Cuando vino Sinatra a México necesitaba una orquesta. Su apoderado me pidió que la formara. Eso hice, pero no fui a verlo."

A su regreso a Nueva York en el verano de 1965, *Chico* fue visitado por Billy Byers, quien le pide una ayuda con los arreglos para Count Basie. "Escribo arreglos para Quincy Jones, quien se los pasa a Basie, y no logro seguirlo. ¿Puedes ayudarme?" "No", le responde *Chico*. El apoderado de Basie, Teddy Reig, organiza inmediatamente un nuevo encuentro con Count. Esta vez, *Chico* acepta la oferta de trabajo y

de 1965 a 1970 realizará arreglos para ocho álbumes, de *Basie Meets Bond* a *High Voltage*. ¡La prensa lo cubrirá de elogios explicando que escribe y arregla según la tradición de Quincy Jones y Billy Byers! En esto no hay nada asombroso, pues desde su llegada a Nueva York, *Chico* es "mano negra" de esos dos arreglistas (otra forma de pillaje). Pero inocentemente, la prensa da al César lo que es del César. Comienza entonces su colaboración con Basie y recibe una oferta para trabajar con Duke Ellington, pero *Chico* se niega. "Con Basie, trabajaba como artista independiente. Me decía: vamos a hacer un disco, y yo aceptaba. Me pagaba y yo escribía. Me pagaba por disco. Basie era un tipo formidable, me dejaba trabajar sin ninguna presión. Yo siempre estaba presente durante las grabaciones, pues dirigía la orquesta, y Basie estaba tranquilamente ante su piano. Era una orquesta magnífica. Estoy muy orgulloso del arreglo que hice del tema *Chicago*. Un día, cuando ya había escrito material para un disco nuevo, murió Basie, y nunca tuvimos ocasión de grabar esos arreglos [...] Lo único que lamento es no haber podido componer temas originales para él."

A continuación se sucedió un nuevo episodio con Sinatra. "Una cadena de televisión estadunidense quería realizar un programa especial sobre Sinatra y me pidieron ocuparme de la parte musical. Escogí la orquesta de Basie y ensayamos varios de mis arreglos. El día de la grabación, ¡cuál no sería mi sorpresa al ver al arreglista oficial de Sinatra, Nelson Riddle, llegar al escenario y dirigir la orquesta ante mis ojos!"

234

Mientras trabaja para Basie y supervisa con Ray Santos (por petición expresa de Mario Bauzá) los ensayos regulares de la orquesta de *Machito, Chico* prepara el álbum *Spanish Rice* para el trompetista Clark Terry, quien decide rodearse de otros tres trompetistas, Snooky Young, Joe Newman y Ernie Royal. Grabado en julio de 1966, sin piano pero con dos guitarristas, un contrabajista, un baterista y cuatro percusionistas, producido por Bob Thiele, el álbum se publicó con el sello de Impulse! Por desgracia, el productor no había actualizado su agenda y para sorpresa general, el forro del disco nos informa que el conguero no es otro que Chano Pozo. Fallecido 18 años antes, Chano regresó misteriosamente a rondar por los estudios de Impulse! Ese mismo año, y con el mismo sello, *Chico* publica un álbum anecdótico, *Nine Flags,* pronto olvidado cuando efectúa una triunfal incursión por la música brasileña, arreglando para Cal Tjader *Samba Do Sunho,* un tema que figura en el álbum *Along Comes Cal.* En septiembre de 1967, a la cabeza de una orquesta, *Chico* entra en un estudio en Nueva York por cuenta de la disquera Verve. De esas sesiones, en las cuales participan sus compatriotas, el cantante Miguelito Valdés[3] y los congueros Cándido Camero y *Patato* Valdés, surgirán dos álbumes, *Married Well* e *Inolvidables* (reeditado en disco compacto en 1999). Tal es la ocasión para que los músicos cubanos rindan un homenaje a Chano Pozo, retomando varias de sus

[3] Miguelito Valdés falleció el 9 de noviembre de 1978 en el escenario, durante un concierto en el hotel Tequendama de Bogotá, Colombia.

composiciones, entre ellas *Manteca, Ariñanara* y *Nague.*

Tres años después, *Chico* vuelve a componer para Clark Terry. Esta vez será una suite en tres movimientos intitulada *Three Afro Cuban Jazz Moods* (calidosópico, pensativo y exuberante), que será tocada por vez primera en el festival de jazz de Montreux en 1970. "Acompañé a la orquesta a Montreux, ensayamos sin problemas y en la noche del concierto los organizadores lo grabaron. Por desgracia, la banda era inaudible y, por tanto, inutilizable para un disco. Al correr de los años la he retocado varias veces y finalmente fue Norman Granz quien sugirió grabarla en estudio con Dizzy Gillespie. Un álbum con el sello de Pablo apareció en 1975 y fue seleccionado para los Grammys de 1976. Del otro lado había una composición que yo considero una de mis más logradas, *Oro, incienso y mirra.* Ésa no es música cubana. Es jazz con ritmos afrocubanos. La orquesta de *Machito* y Mario Bauzá había sido invitada a dar un concierto en la catedral de Saint Patrick en Nueva York el 5 de enero de 1975 y él me pidió componer algo tomando en cuenta que Gillespie sería el solista. La idea de ese concierto gratuito era rendir homenaje a las aportaciones religiosas y culturales de la comunidad hispánica a la ciudad de Nueva York. En ocasión de este acontecimiento otros varios artistas tuvieron la oportunidad de presentarse, como el flautista Alberto Socarrás, el pianista Marco Rizo y la cantante cubana Xiomara Alfaro, con la cual ya había trabajado. Este álbum de Pablo representa el trabajo que más me gusta. Por lo demás, *Three Afro*

Cuban Jazz Moods forma parte de mi repertorio actual." Al aparecer el álbum, el periodista inglés John Storm Roberts, que vivía en los Estados Unidos y es autor del libro *The Latin Tinge*, hizo sobre la grabación un comentario por lo menos sorprendente: "El jazz latino, forma instrumental híbrida que combina solos de jazz con el trabajo de conjunto de una sección rítmica tipo salsa, es una música excitante". A lo cual responde *Chico:* "¿Salsa? Es un nombre inventado por las empresas comerciales, las disqueras y la prensa para ocultar su ignorancia y su afán de lucrar..." ¡*Three Afro Cuban Jazz Moods* no tiene nada de un tema de salsa!

Un año antes de la grabación para Pablo, *Chico* realiza los arreglos para el saxofonista argentino *Gato* Barbieri del álbum ¡*Viva Emiliano Zapata!* Aunque se trata de uno de los mejores, si no del mejor álbum de Barbieri, se siente que *Chico* debió de trabajar en un medio restrictivo en que tenía muy poca libertad. "Como tenía mucha hambre, guardé silencio [...] En realidad *Gato* me telefoneó una mañana para decirme que deseaba hacer un disco del género afrocubano, quería que yo hiciese los arreglos y que dirigiera la orquesta. En cambio, no me autorizó a escribir una composición original, nada. Él me arrojaba las melodías y me decía, hay que arreglar eso." El nombre de *Chico* O'Farrill no aparece en el forro del disco. Sólo el periodista Nat Hentoff lo menciona en el texto que escribió para el disco. Volveremos a esta grabación en el capítulo sobre Argentina. En julio de 1976, *Chico* graba para Philips *Latin Roots,* álbum que arregló para los New York Latin All Stars

con el trompetista Jon Faddis, el pianista Larry Harlow y el conguero Ralf McDonald. Pese al éxito de esas escasas obras originales, la situación económica de *Chico* se degrada y él decide, entonces, dedicarse a la composición de música para anuncios publicitarios. *Chico* O'Farrill abandona el mundo del jazz y del jazz latino. Reaparece de cuando en cuando para hacer algunas incursiones en el rock, como cuando trabajó para David Bowie.

VIII. EL PARÉNTESIS DEL BOSSA NOVA

Las relaciones del jazz con la música brasileña, más que un capítulo merecerían toda una obra. Tratar el tema como un paréntesis ciertamente no le hará justicia. Sin embargo, hemos decidido limitarnos a lo esencial, el bossa nova. En efecto, por las razones que ya hemos explicado, no clasificamos las fusiones de música brasileña con el jazz bajo el título de jazz latino.

En términos de diversidad étnica y de complejidad cultural, sólo el continente africano supera a Brasil. Portugal, su principal colonizador, vivió como España bajo la dominación de los moros. La trata de esclavos, a la liberación de Portugal, comenzó en 1433, y al término de los tres primeros siglos pueden contarse más de cuatro millones de hombres y mujeres de culturas y lenguas diferentes desplazados hacia Brasil. La actitud "liberal" de los colonos contribuyó a la aparición de una sociedad racial mixta, en la cual cada grupo étnico aportó elementos de su cultura para constituir un mosaico de danzas y música originales. Con algunas excepciones, las músicas afrobrasileñas son de danza, y utilizan una gran gama de instrumentos que producen complejas combinaciones percusivas. En el plano melódico son relativamente pobres, probablemente por el uso limitado de instrumentos de viento y de cuerda en las comunidades

africanas desplazadas a Brasil. De las danzas brasileñas (batuque, maxixe, frevo...) la samba es la más conocida.[1] Se distinguen generalmente dos tipos de samba: la samba de los campos, originaria de la región de Bahía, de tempo bastante lento, sinuosa, semejante al jongo del nordeste del país, danza colectiva con un conjunto de percusiones y de un cantante, y la samba urbana, proveniente de la maxixe, que se desarrolló en Río de Janeiro a partir de la década de 1920.

Como en el caso de Cuba, la influencia africana contribuyó a transformar la figura rítmica de 3/4 importada por Portugal, España e Italia, en 2/4 o 6/8. Los músicos brasileños insisten, sin embargo, más en el tempo forte y emplean la secuencia semicorchea-corchea-semicorchea, la cual le da ese batir característico que se encuentra en casi todas las músicas de baile. La primera penetración seria de la música brasileña en los Estados Unidos se produce en 1939 en ocasión de la Exposición Universal que se celebra en Nueva York, donde en el pabellón brasileño desfilan escuelas de samba. Pero aún habrá que esperar 15 años para que verdaderamente penetre en la música popular estadunidense y, por tanto, en el jazz.[2]

En abril de 1953, el guitarrista brasileño Laurindo Almeida, con experiencia en el seno de la orquesta

[1] La maxixe es un baile de salón derivado del lundú e influid por el tango.
[2] Un poco como lo hizo en estos últimos años el guitarrist Marc Ribot con la música de Arsenio Rodríguez para su disco *Lo cubanos postizos*.

de Stan Kenton y en los estudios de grabación californianos, graba el álbum *The Laurindo Almeida Quartet* (reeditado con el título *Braziliance Vol. 1)* con el saxofonista alto Bud Shank, el contrabajista Harry Babasin y el baterista Roy Harte. En los 14 títulos (10 de los cuales están basados en melodías folclóricas brasileñas) se percibe claramente la educación clásica de Almeida, así como su interés por el jazz. Con este álbum, el guitarrista esboza los primeros pasos del bossa nova, esa samba de salón, como no tardará en llamársele. Por lo demás, en la misma época, la comunidad musical de Río de Janeiro, mecida por la samba, escuchaba el jazz proveniente de la costa oeste de los Estados Unidos. El trompetista Claudio Roditi recuerda que "la mayor parte de los discos de jazz de las empresas establecidas en la costa oeste eran impresos en Brasil. Por tanto, su precio era menor al de los discos importados. Los músicos y el público los compraban más fácilmente. Por ello, músicos como Bud Shank, Barney Kessel, Chet Baker, Gerry Mulligan y también Frank Sinatra, el cool jazz en general, ejercieron una influencia enorme". Era la época en que jazz y samba, dos ramas del mismo árbol africano, buscaban fuentes de inspiración en la música clásica europea y en el impresionismo francés en particular. Miles Davis, Gil Evans y Carlos Antonio Jobim escuchaban a Debussy.

El bossa nova es el fruto brasileño de esta búsqueda. El cantante y guitarrista João Gilberto y el compositor, arreglista y pianista Carlos Antonio Jobim son los dos músicos que establecieron el bossa nova

como género musical por derecho propio. Fueron secundados por el libretista Vinicius de Moraes, Ronaldo Boscoli, Carlos Lyra y algunos otros. Gilberto, quien sostenía ser un músico de samba, sintetizó varios ritmos brasileños que después transcribió para su guitarra, y fue este nuevo *beat* de guitarra, esta nueva pulsación enriquecida por armonías de música impresionista francesa y de armonías del cool jazz de la costa oeste, la que sedujo el oído de Brasil y del mundo entero. En 1958, João Gilberto graba su primer disco como director con su composición *Bim Bom* y la de Jobim, *Chega de Saudade* (que se convertirá en *No More Blues*). Ese mismo año, Jobim y el guitarrista Luis Bonfa componen la música del filme de Marcel Camus *Orfeu Negro*. Al margen de este bossa nova, una música esencialmente compuesta para cantantes y poetas, se desarrolló simultáneamente otro movimiento, el del jazz samba o samba jazz como música instrumental en que la improvisación era de una importancia decisiva. El trombonista Raúl de Souza, el baterista Edison Machado, el percusionista Dom Um Romao, el contrabajista Tiao Neto, el saxofonista Moacir Santos y el pianista Sergio Mendes son buenos ejemplos de esa fusión, cuyo pionero fue el pianista Johnny Alf.

En 1961, fascinados por los ritmos y las armonías refinadas de esta nueva música popular, los primeros jazzistas estadunidenses arriban a Brasil: el guitarrista Charlie Byrd, Dizzy Gillespie, Herbie Mann y el trombonista Bob Brookmeyer. Por desgracia, no serán los primeros en penetrar en los estudios de grabación. Otros, como Stan Getz en particular,

serán considerados erróneamente como los primeros en haber incorporado el bossa nova al jazz. Para los Estados Unidos, 1962 será el año del bossa nova. Herbie Mann retorna a Brasil y graba con Baden Powell, Antonio Carlos Jobim y Sergio Mendes. "Consideraba que la mejor manera de seguir fiel al espíritu del bossa era grabar con músicos brasileños. Cuando preparábamos el álbum *Do the Bossa Nova with Herbie Mann,* sugerí a Jobim que cantara. Él se puso a componer *La chica de Ipanema,* con objeto de cantarla él mismo, pero en realidad fue Stan Getz el primero en grabar el tema." Mann se impresiona a tal punto con la música brasileña que se dedica a ella en cuerpo y alma: "Cambié de religión, ¡de la afrocubana pasé a la brasileña, y hasta el día de hoy la predico!" Shorty Rogers graba el álbum *Return to Rio* con Laurindo Almeida y cinco percusionistas, y Cal Tjader inicia su periodo brasileño. Charlie Byrd y Stan Getz graban *Jazz Samba.* En el curso del festival de jazz de Antibes-Juan-les-Pins en julio, Dizzy Gillespie y Lalo Schifrin interpretan una de las versiones más jazzísticas de *Chega de Saudade (No More Blues).* Tres meses después, en el festival de jazz de Monterey en California, el mismo Dizzy acompaña al guitarrista Bola Sete (Djalma de Andrade), uno de los raros guitarristas brasileños que realmente se sienten tan a sus anchas en el bossa nova como en el jazz. El 21 de noviembre, el Carnegie Hall de Nueva York presenta un formidable concierto con los padres fundadores de esta música. Una semana más tarde, Herbie Mann realiza un concierto en el Village Gate con los mismos músicos. En 1963 George Shearing

graba *Bossa Nova,* álbum arreglado por Clare Fisher, quien a su vez produce el disco *So danco samba* seguido de *Manteca* en 1966. Getz continúa con sus arreglos. Con Gary Burton y Barry Kessel acompaña a la cantante Astrud Gilberto, quien inmortaliza *La chica de Ipanema.*

En 1962, el bossa nova viaja a Cuba cuando el violinista uruguayo Federico Britos se instala en La Habana. "En Montevideo tenía un cuarteto en el cual acompañaba a todos los cantantes brasileños de bossa nova que pasaban por el país. Así, pude tocar con Vinicius de Moraes y João Gilberto. Fui a La Habana para ingresar en la Ópera y la orquesta sinfónica. Federico García Virgil vino conmigo. ¡Era contrabajista, guitarrista y cantaba perfectamente en portugués! Al margen de mi trabajo de músico clásico, había formado el Cuarteto Montevideo para tocar jazz y bossa nova. Dado el éxito del bossa formamos, Federico y yo, Los Federicos, cuarteto cuyo repertorio era exclusivamente de ese género. Grabamos varios álbumes. Cuando García Vigil volvió a Uruguay, la orquesta se separó, pero como yo deseaba seguir en la misma dirección, me uní al quinteto Los Amigos, por el cual ya había pasado el pianista Frank Emilio Flynn. Con Los Amigos, en el que se encontraban el clarinetista Félix Durán, el baterista Guillermo Barreto, el guitarrista Abelardo Buch y el contrabajista *Cachaíto,* grabamos un álbum de bossa nova. Ninguno de esos músicos había tocado antes bossa. Había muy pocos discos de bossa disponibles en Cuba y, por tanto, la radio desempeñó un papel esencial para su difusión. Los músicos locales se sentían atraídos

por la riqueza armónica del bossa nova, y muchos querían que yo les diera cursos de armonía [...] En 1974 partí rumbo a Perú y luego a Venezuela, donde dirigí la orquesta sinfónica de Maracaibo. En 1993 me establecí en Miami, donde toco en el grupo de *Cachao*. En cuanto a Federico García Vigil, que introdujo el bossa en Cuba conmigo, es director de la orquesta filarmónica de Montevideo."

A finales de la década de 1960, mientras el bossa nova se instala en la música popular estadunidense y el jazz, surgen dos corrientes en la música brasileña: las representadas por Egberto Gismonti y por Hermeto Pascoal, dos herederos de los trabajos de investigación rítmica y armónica organizados por Heitor Villa-Lobos. Gismonti ofrece una visión más europea de la música brasileña contemporánea con un dominio absoluto del piano, de la guitarra y del arte de la composición, mientras que Pascoal toca una música muy "nacionalista", una fusión de diversos ritmos brasileños, con armonías contemporáneas, complejas, herméticas, y melodías aventureras. Mientras que Hermeto y Egberto deciden quedarse en Brasil, Flora Purim, Airto Moreira y Eumir Deodato, tres músicos que desempeñarán un papel fundamental en la fusión de las músicas brasileñas con el jazz, se instalan en los Estados Unidos. Desde su llegada, Airto trabaja con Miles Davis y graba el primer álbum de Weather Report. Flora Purim participa en los dos primeros discos realizados por Airto como solista. Luego, se une al grupo Return to Forever de Chick Corea, con el cual graba el clásico *Light as a Feather*. En 1975, mientras Milton Nascimento hace

una entrada estruendosa en el mercado estadunidense con su participación en el disco *Native Dancer* de Wayne Shorter, dos jóvenes poetas de la música brasileña dan su primer concierto neoyorquino: la pianista Tania María y el trompetista Claudio Roditi. Al tiempo que el pianista Don Pullen ofrece en Nueva York su muy particular visión del matrimonio del jazz y de las músicas brasileñas con su álbum *Kele Mou Bana,* presenciamos en Brasil, a partir de la década de 1980, el surgimiento de un jazz afrobrasileño, producto de un justo equilibrio, de una unión perfecta de dos culturas musicales. Entre los representantes de este universo al que habrá que dedicar, algún día, un estudio más profundo, se puede citar al trompetista José Carlos Barroso, al cantante Luis Melodía, a los saxofonistas Mauro Senise e Ivo Perelman y a los pianistas Amilson Godoy y Tomás Improta.

IX. LOS FRUTOS DE LA REVOLUCIÓN CUBANA

AL ALBOREAR LA DÉCADA DE 1960, después de la oleada de las descargas y la irrupción del cubop, el mundo del jazz y de sus fusiones se organiza según un modelo nuevo: el de la revolución castrista. En enero de 1961, Cuba rompe sus relaciones diplomáticas con los Estados Unidos. Después del fracaso de la tentativa de invasión de la isla en abril del mismo año, Fidel Castro anuncia el carácter socialista de la Revolución cubana y a finales del año se declara marxista leninista. Cuba entra en la órbita soviética. El Estado se vuelve el árbitro supremo para separar la música buena de la mala. La música se convierte en un importante instrumento político y el músico debe identificarse con la revolución, sobre todo cuando se trata de proyectar la música cubana al extranjero. La música queda controlada, pues, por el Instituto Cubano de la Radio y la Televisión, el Instituto Nacional de la Industria Turística y el Consejo Nacional de la Cultura, que intentarán "blanquearla" para que se vuelva más sabia, más moral, más revolucionaria. En 1962, el gobierno crea la Escuela Nacional de Artes que tiene en su seno a la Escuela Nacional de Música, de la cual saldrán los más grandes músicos de la actualidad en el escenario internacional: Arturo Sandoval, Enrique Pla,

Paquito D'Rivera, Juanito Torres, Emiliano Salvador, Alberto Alvaro y Gonzalo Rubalcaba.

El jazz fue tildado de música imperialista. Pocas semanas después del concierto del saxofonista Zoot Sims en el club de jazz Habana 1900, la más importante tienda de discos de jazz de La Habana, El Bodegón de Goyo, debe cerrar sus puertas. En su cruzada moral el gobierno decide también cerrar todos los bares que eran los lugares de reunión de los músicos, pintores y escritores. Con cierta amargura, el escritor Leonardo Padura comprueba que "para los intelectuales y los músicos la bodega, el bar de la esquina, era un sitio vital. Era allí donde se reunían en torno de una cerveza, de una botella de ron, alrededor de la vitrola. Había una bodega en cada esquina. Con la desaparición de esos *bistrots* con sus vitrolas, sus discos, sus botellas de ron, desaparecía también una forma de vida, un brote de cultura del que se alimentaban los músicos, pues era en esos rincones, escuchando discos, donde muchos jóvenes decidieron volverse músicos, como en los solares en que nacían espontáneamente los rumberos, escuchando a otros rumberos [...] Con el socialismo, todo se ha vuelto más organizado. La música popular callejera ha sido remplazada por una canción intelectual, política. La música de baile ha desaparecido, el danzón ha desaparecido, la rumba va perdiendo terreno, era un símbolo del pasado que había que olvidar. De pronto, los negros ya no querían tocar la rumba, todos querían ser médicos o ingenieros. Y esto afecta las bases sobre las cuales reposaba la música cubana. Se creó un vacío [...] Ya no hubo música popular exportable,

que fuese bailable o no [...] Un vacío que vendría a colmar la salsa. Lo que el músico cubano perdió en espontaneidad lo ganó en profesionalismo. Con la reforma de la enseñanza, obtuvo un verdadero conocimiento de su instrumento".

Pero el 17 de febrero de 1964, en las columnas de la revista *Revolución,* el periodista Mario Trejo se atreve a rebelarse contra la posición oficial. "¿Es imperialista el jazz? Eso es absurdo —escribe—, pues sería como calificar de imperialista a la minoría negra estadunidense y a la comunidad de intelectuales y estudiantes que la sostiene." Si la duda se instala en el seno del Consejo Nacional de la Cultura, su posición no cambia. Enrique Pla, el baterista de Irakere desde 1974, recuerda una anécdota discordante. "Un día de 1965, estando todavía en la Escuela Nacional de Artes, asistí a una grabación en un estudio de una cadena televisora. Guillermo Barreto estaba allí, en el escenario, con su batería, dispuesto a tocar. De pronto, el director del programa se precipita hacia él y le grita: '¡Por Dios, Guillermo, no toques para nada tus platillos, me van a suspender el programa!' Los platillos estaban prohibidos pues eran símbolo del enemigo capitalista. En la misma época, cuando íbamos a fiestas privadas nos paseábamos por la calle con forros de discos de la Orquesta Aragón o de cualquier otra orquesta de música tradicional, pero dentro de las bolsas habíamos deslizado discos de jazz y de rock de los Rolling Stones."

La época moderna del jazz cubano y de las fusiones comienza con un guitarrista fuertemente influido por Wes Montgomery: Juanito Márquez. Después de haber escrito arreglos de jazz para la *big band* de *Bebo* Valdés y la orquesta del Tropicana en la década de 1950, Márquez crea la paca, una fusión del merengue venezolano (una variante del dominicano) con ritmos afrocubanos. Precursor de Irakere, forma un cuarteto en 1964 con el pianista Rafael Somavilla, el trompetista Nilo Argudín y el percusionista Guillermo Barreto. Pero sus ideas vanguardistas no gustan. Márquez es enviado al oeste de la isla para participar en la "revolución agrícola". En otras palabras, se le obliga a cortar la caña de azúcar durante varios años. Después de haber hecho una enmienda honorable, se va del país y se establece en España.

En 1965, dos grupos hicieron las delicias de los aficionados al jazz de La Habana. Un grupo del que se habla poco pero que fue de importancia capital, la Sonorama Seis, estaba formado por Eduardo Ramos, el vibrafonista Rembert Egües, el guitarrista Martín Rojas, el contrabajista Carlos del Puerto, el conguero *Changuito* (José Luis Quintana) y el baterista Enrique Pla. Cuanto este último se va de la orquesta, *Changuito* lo remplaza en la batería y por primera vez aplica a este instrumento la técnica de interpretación de la conga: una novedad en la música cubana. Con Sonorama Seis, la batería estadunidense se cubaniza, y *Changuito* desarrolla un estilo que hará nacer pocos años después el songo, conjunto de moti

vos rítmicos que hoy caracterizan la orquesta Los Van Van.[1] El segundo grupo era el del pianista Jesús *Chucho* Valdés (hijo de *Bebo* Valdés) y del joven cantante de scat Amado Borcelá, más conocido con el nombre de *Guapachá,* cantante influido por Billy Eckstine. Este grupo, completado por el guitarrista Carlos Emilio Morales, el contrabajista Luis Rodríguez y el timbalero Emilio Delmonte, grabó un álbum para el sello Areito. Pero cuando *Guapachá* muere trágicamente el 6 de octubre de 1966 a la edad de 32 años, Chucho, desmoralizado, disuelve la orquesta.

Pocos meses después, las dependencias culturales deciden formar una orquesta que refleje la posición oficial del gobierno cubano ante la cuestión musical. En abril de 1967 nace la Orquesta Cubana de Música Moderna (OCMM) que reúne a los mejores músicos de varios grupos del país, entre ellos la Orquesta Sinfónica y el Teatro Musical de La Habana. El saxofonista Armando Romeu, hasta entonces director de la orquesta del Tropicana, asume la dirección de este nuevo grupo, en el seno del cual se encontraban entre otros el pianista Chucho Valdés, proveniente del Teatro Musical, donde había aprendido a acompañar *ballets* y piezas de teatro;[2] el saxofonista Paquito D'Rivera, que tocaba en una banda del ejército; el contrabajista Carlos del Puerto; el guitarrista Carlos

[1] El verdadero pionero en materia de "cubanización" de la batería es Blas Egües, quien contribuyó con *Changuito* al florecimiento del songo.

[2] Sin dejar de participar en la OCMM, Chucho Valdés seguía cursos particulares con la pianista Zenayda Romeu. "Fue ella quien me enseñó la técnica para tocar jazz. Me enseñaba cómo aplicar las técnicas de la música clásica al jazz."

Emilio Morales, y el baterista Enrique Pla, tránsfuga del Sonorama Seis.

La OCMM hace su debut en Guane, pequeña población situada al oeste del país. Su primer concierto en la capital se celebra el 12 de mayo de 1967 en el teatro Amadeo Roldán. El éxito de esta velada anima al gobierno a organizar réplicas de la OCMM en cada provincia del país; esta idea sólo durará algunos años por las dificultades económicas de mantener semejante empresa. La OCMM es elegida para representar al país en la Exposición Universal de 1967 en Montreal. Pocos días antes de la partida, las autoridades deciden que Chucho, Paquito, Carlos Emilio, Enrique Pla y *Cachaíto* (que acababa de remplazar a Carlos del Puerto, quien había partido al servicio militar) debían quedarse en La Habana para formar una nueva orquesta, el Quinteto Cubano de Jazz, que tendrá una existencia paralela a la de la OCMM.

Desde su regreso, la Orquesta Cubana de Música Moderna acompaña a cantantes y anima programas de variedades en la televisión local. La frustración hace presa de los músicos, cuyo interés fundamental siempre ha sido el jazz. Para responder a esta insatisfacción, la Dirección Nacional de la Música decide formar una Comisión Nacional del Jazz, que propone la idea de un festival. La idea no gusta a nadie y la comisión es disuelta inmediatamente. Como prosigue la frustración, se decide aumentar el Quinteto Cubano de Jazz, convirtiéndolo en un noneto. El trompetista Jorge Varona, los percusionistas Óscar Valdés (padre e hijo) y Roberto García se incorporan al grupo. Este noneto ya contiene el núcleo del futu

ro grupo Irakere. Cuando el pianista Rafael Samavilla remplaza a Armando Romeu a la cabeza de la OCMM, se le encarga encontrar músicos para formar un trío cuya tarea consistirá en acompañar a cantantes cubanos durante sus giras internacionales. Somavilla elige a Chucho y Óscar Valdés y Carlos Emilio, que efectuarán algunas breves giras por países de Europa del Este. En julio de 1969, la OCMM da un concierto en el teatro Amadeo Roldán, en el curso del cual interpreta por primera vez una composición que será la obra maestra, hasta hoy inigualada, de Chucho Valdés: *Misa negra*. "Yo había compuesto esta pieza para una *big band*. Al año siguiente hice una versión para un quinteto, en el cual se encontraba Paquito, en ocasión del festival de jazz de Varsovia. En 1971 preparé una versión para la Orquesta Sinfónica de Polonia. Luego, en 1978, hice una nueva versión para Irakere. La última data de 1986, una versión para la Orquesta Sinfónica de Stuttgart con un coro."

Misa negra constituye un regreso a las influencias religiosas dejadas por los esclavos en la música afrocubana; es una obra basada en un estudio profundo de las raíces africanas en las músicas de la isla. *Misa negra* ofrece una visión cultural de la música afrocubana. Chucho asistió a numerosos ritos yorubas y transcribió los textos, los cantos y los ritmos de sus misas. Cuando decidió mezclar el resultado de sus investigaciones con armonías modernas del jazz y de los elementos rítmicos del rock, los musicólogos de La Habana lo acusaron de herejía musical. "No es ni jazz ni música cubana ni música afri-

cana. Has creado un monstruo híbrido." Durante estos últimos 25 años, Chucho no ha dejado de estudiar las raíces africanas de las músicas cubanas, y de servirse de ellas como inspiración.

LOS COMIENZOS DE IRAKERE

En 1973, Chucho Valdés forma un nuevo trío con Óscar Valdés en las percusiones cubanas y Carlos del Puerto en el bajo. Da al grupo el nombre de Irakere, palabra yoruba que significa a la vez "vegetación" y "látigo". Pocas semanas después, Chucho decide añadir otros músicos al trío: el guitarrista Carlos Emilio Morales, los saxofonistas Paquito D'Rivera y Carlos Averoff, el trompetista Jorge Varona, el baterista Bernardo García y el conguero Alfonso *el Tato* Campos. En el momento de la formación de Irakere, el trompetista Arturo Sandoval y el baterista Enrique Pla cumplían con su servicio militar, por lo que se unirán a la orquesta en julio de 1974. Pla remplaza a Bernardo García, quien se incorpora entonces al grupo de rock Los Barbas. En el seno de esta formación, Óscar Valdés creó el ritmo batún batá, logrado cuando uno de los percusionistas toca las congas mientras que el otro asegura un ritmo de bas con el tambor iyá, el más grave de los batás, y per cute simultáneamente un clarín con un martillo d madera cuya contera está cubierta por una mas de caucho, a fin de producir un sonido menos sec "En cuanto a mí —explica Pla—, tocaba el beat d rock y del funk según un concepto cubano. Como

254

rock estaba de moda, incorporamos guitarra y piano eléctrico. La sección de percusiones repetía por su parte *el Niño,* Óscar y yo mismo. Luego se unían el guitarrista y el bajista y por último toda la orquesta. La mayor parte de los temas había sido compuesta por Chucho, que es ante todo un músico de jazz y cuando interpreta música tradicional cubana se nota su toque de jazz (su mano derecha improvisa melódicamente mientras la izquierda toca un montuno). Es un músico que ha asimilado la música cubana de manera extraordinaria." La idea básica del grupo era combinar ritmos afrocubanos, el beat del rock con armonías y solos de jazz. El batún batá se halla presente en los temas *Bacalao con pan, Quindiambo, Misaluba* y *La verdad,* los cuatro primeros éxitos del grupo que figuran en su primer álbum titulado simplemente *Grupo Irakere,* grabado en 1973 y producido por Rafael Somavilla.[3] Según Chucho Valdés, la primera sección de metales de Irakere, con los saxofonistas Paquito D'Rivera y Carlos Averoff y los trompetistas Jorge Varona y Arturo Sandoval, fue la mejor que haya conocido la música cubana en el curso del siglo. "Con sólo dos saxofones y dos trompetas, logré dar al grupo una sonoridad semejante a la de una *big band.* Todos los grupos jóvenes se pusieron a copiar nuestra sonoridad, nuestros riffs con sus armonías complejas."

Habrá que aguardar a 1975 para que las autori-

[3] En el forro del primer álbum de Irakere aparece una foto del grupo tomada en 1974, en la cual puede verse a Enrique Pla, que en realidad se incorporó a Irakere en julio de 1974. El baterista que toca en ese disco es Bernardo García.

dades culturales reconozcan oficialmente la existencia de Irakere y permitan a los músicos retirarse de la OCMM para dedicarse exclusivamente al grupo. Las negociaciones fueron bastante agrias, pues varios miembros del Consejo Nacional de la Cultura juzgaban que el tema *Bacalao con pan* era demasiado jazz y no suficiente música popular. En ese momento, José Alfonso *el Niño* remplazó a su hermano *el Tato* en las congas. En su origen, Irakere no tocaba música de baile, pero su existencia "oficial", las constantes presiones de Óscar Valdés que deseaba estar cerca del pueblo, como lo repetía sin cesar, lo obligaron a animar bailes populares y tocar los fines de semana en la discoteca del Tropicana. Chucho decidió, pues, preparar dos repertorios: uno para los danzantes y otro orientado hacia el jazz para un público de concierto más atento. "La música de baile es guiada por los pasos de los bailarines y limita, así, la progresión de los músicos, su desarrollo. Por eso nos esforzamos por presentar un repertorio de música danzante lo más elaborado posible. Al lado, teníamos un repertorio de concierto con composiciones como *Juana 1600, Misa negra,* que permiten a los músicos improvisar. Recuerdo una gira, en 1986: una tarde, en Frankfurt, dimos un concierto de salsa con Willie Colón y Rubén Blades, y por la noche estábamos en el North Sea Jazz Festival en Holanda para un concierto de jazz latino. Al día siguiente, en Inglaterra, participamos en un festival de músicas africanas interpretando *Misa negra.*"

En 1976, Irakere ofrece sus primeros conciertos en el extranjero, en Jamaica, en ocasión del festival

Carifiesta, y en Finlandia, donde el grupo graba el álbum *Shekere Son,* que saldrá tres años después con el sello de Milestone. Durante ese mismo viaje, Paquito aprovecha para grabar con el cuarteto del contrabajista Niels H. O. Pedersen el disco *Ei Myytavaksi.* Al año siguiente llega al puerto de La Habana un barco crucero estadunidense, el *M. S. Daphné,* llevando a bordo a Dizzy Gillespie, Earl Hines, Stan Getz, David Amram, Billy Hart, Ray Mantilla, Ry Cooder, Leonard Feather... La noticia cunde como reguero de pólvora por la ciudad e inmediatamente se habla de organizar una *jam session* que finalmente se celebrará en el centro nocturno Caribe del hotel Habana Libre. Después de la *jam session* hubo un concierto en el teatro Mella en el cual, del lado cubano, sólo pudieron participar Irakere y el grupo de rumba Los Papines. La *jam session* termina con un tema del multinstrumentista David Amram, *À la mémoire de Chano Pozo.* Pocos meses después, Amram presentará el disco *Havana / New York,* con fragmentos de aquella noche memorable.

Por recomendación de Gillespie y de Stan Getz, uno de los productores de la casa disquera CBS, Bruce Lundsvall, decide viajar a Cuba en 1978 para hacer una audición a Irakere. Seducido, invita al grupo a presentarse durante el Newport Jazz Festival, que celebraba su 25 aniversario, y que ese año tuvo lugar en Nueva York. Irakere, invitado sorpresa de la velada, toca, así, por primera vez en los Estados Unidos en la sala del Carnegie Hall ¡después de McCoy Tyner y Bill Evans! Nadie esperaba ver desembarcar en escena a esos músicos de La Habana

con sus percusiones afrocubanas. Nadie esperaba escuchar la *Misa negra* de Chucho Valdés, desconocido del público neoyorkino. Y cuando Paquito D'Rivera lanzó una versión cubanizada de un *adagio* de Mozart, el público quedó paralizado. Pero después de 10 minutos, 2 000 personas se levantaron y aplaudieron hasta romperse las manos. Un mes después, Irakere volaba hacia Suiza a participar en el festival de jazz de Montreux. Desde Chano Pozo en 1946, ningún grupo, ninguna orquesta había salido de la isla con tal vigor. En 1979 el grupo obtuvo un Grammy por la grabación del concierto del Carnegie Hall.

En el curso de los seis primeros años, de 1973 a 1978, los músicos de Irakere establecieron los fundamentos sonoros sobre los cuales el grupo evoluciona, hoy hace 28 años. En 28 años de existencia, Irakere ha visto desfilar a numerosos solistas. Muchos han salido de la orquesta para seguir una carrera de solistas, como Germán Velasco o Miguel *Anga* Díaz, o para fundar su propio grupo, algunos de ellos con éxito como Paquito D'Rivera con Havana-New York, Arturo Sandoval con su quinteto, José Luis Cortés con NG: La Banda, *Maraca* con su grupo Otra Visión o César López con Habana Ensemble. En 28 años muchos músicos han intentado reproducir o adaptar el modelo Irakere. Estamos pensando en grupos como Síntesis o AfroCuba, notables ambos. Desde luego, hubo tentativas menos felices. Para Enrique Pla, quien llevó el beat del rock y del funk al seno de la formación, todo comenzó "¡cuando oí por primera vez el tema *Manteca* de Chano Pozo! Desde *Manteca* los

músicos cubanos como Chucho se esfuerzan por introducir más elementos afrocubanos en el jazz".

Fue tal el impacto de Irakere que fácilmente se olvida la existencia de otra orquesta que también surgió de la Orquesta Cubana de Música Moderna. Fundada en 1976 por el trombonista Juan Pablo Torres, Algo Nuevo quería dar un toque contemporáneo a la música tradicional cubana. Desafortunadamente, la orquesta no tuvo sino una breve existencia, y tres años después Torres fue elegido animador y catalizador de lo que llegaría a ser la respuesta cubana a la salsa, pero también la última gran descarga en el estilo de *Cachao,* la formidable orquesta Estrellas de Areito (véase el capítulo "Salsa, jazz y timba").

BOBBY CARCASSÉS, EL BLUES CUBANO

Como *Dandy* Crawford y Francisco Fellove, también Bobby Carcassés fue un pionero discreto en las fusiones de las músicas afrocubanas con el blues. Comienza su carrera de cantante a la edad de siete años con clásicos italianos como *O Sole Mio.* "Caruso fue mi primer ídolo. Yo trataba de imitarlo." Mientras estudiaba las percusiones, hace su debut profesional en el seno del cuarteto vocal de Bobby Collazo en 1956. "Esta vez, imitaba a los Platters." Durante una gira por Nueva York en 1958 con el espectáculo del Tropicana, se encuentra con *Machito* en el Palladium, y con *Patato* Valdés y Buddy Rich en el club Birdland, y empieza a interesarse en el jazz. "Me

puse a escuchar seriamente a Ella Fitzgerald y Jon Hendricks." En las secuelas de la Revolución, acompaña al coral de Nilo Rodríguez al Festival Internacional de la Juventud, en Viena, Austria. "Partimos después a la Unión Soviética y en el camino de regreso nos detuvimos en París para una audición en el Olympia con Bruno Coquatrix. Él deseaba que las cantantes estuviesen un poco más desvestidas para parecer más exóticas. Después de la Revolución, eso era algo inconcebible." Mientras el coral retorna a La Habana, Carcassés pasa una breve estadía en Bulgaria antes de volver a instalarse en París y pasar allí dos años. "En Bulgaria trabajé dos meses en un circo húngaro con un cuarteto. Yo cantaba música cubana, son, rumba, guaguancó [...] En París conocí a Kenny Clarke, Lou Bennett, Bud Powell. Yo cantaba y tocaba las congas en el Elefante Blanco, en la rue de Rennes, y en el Club Samba. También trabajé con *Patato* Valdés y la orquesta mexicana Los Matecocos. Y luego toqué en la orquesta de Benny Bennett con Michel Portal, recién salido del conservatorio de París. Por entonces me llamaba Bobby Cuza, pues Bennett estaba convencido de que yo debía adoptar el apellido de soltera de mi madre, que le sonaba más cubano. Yo era blanco y rubio para ser un conguero cubano, y eso no es verdaderamente ideal, ¡cuando el público espera ver aparecer un negro! Bennett tenía cuatro orquestas: una *big band,* un pequeño grupo de jazz, una *big band* de música cubana y una orquesta de tango para animar los bailes. Partimos a Argelia en 1961 en plena guerra civil. En Argel, alguien dejó una bicicleta con una bomba ante el

cabaret en que íbamos a tocar. Todo explotó y nos vimos obligados a retornar a París. Volví en barco a Cuba después del incidente de la Bahía de Cochinos."

De regreso en La Habana, Carcassés participa con el realizador mexicano Alfonso Arau en el lanzamiento del Teatro Musical, academia que formaba a los artistas como actores, bailarines, cantantes y músicos. En 1976 constituye su primer grupo de jazz a fin de participar en las descargas del club Johnny Dreams en que se unían Paquito D'Rivera, Arturo Sandoval, Enrique Pla, el baterista Tony Valdés y los saxofonistas Lucía Huergo, Nicolás Reynoso, el fundador del grupo AfroCuba. También en el Johnny Dreams se celebró la mayor parte de las descargas de rock durante la década de 1970, con grupos en su mayoría influidos por Santana, entre ellos el del guitarrista Quicutis, Almas Vertiginosas. Los cantantes cubanos de scat son pocos: *Dandy* Crawford, Francisco Fellove (autor del célebre "Mango Mangüe"), quien se exilió en México en la década de 1950, Amado *Guapachá* Borcelá, Tony Carpentier, Bobby Carcassés y más recientemente Williams Torres. "Comencé a trabajar seriamente el scat con mi sexteto por la época en que el club Maxim recibía a grupos de jazz, o sea de 1986 a 1990. Toco scat sobre el swing y bebop e improviso con los ritmos afrocubanos. Eso me llevó a mezclar el blues con el son, con el bolero, con el chachachá. Toco scat sobre temas como *Mambo Inn, A Night in Tunisia* y *Manteca*. Se cuenta que el scat apareció con Louis Armstrong quien en pleno concierto, cuando súbitamente se le

olvidaron las palabras de una canción, se puso a canturrear y luego a cantar sonidos, sílabas improvisadas imitando el sonido de la trompeta. Yo utilizo como base el blues clásico de 12 compases, ya sea en si bemol o en fa, el blues al estilo de Joe Williams, B. B. King o Muddy Waters."

La obra discográfica de Bobby Carcassés es poco extensa. Dos álbumes con el pianista Emiliano Salvador, *Nueva visión* (1979) y *Emiliano y su grupo* (1986); *Recordando al Benny; La esquina del afrojazz* y *Jazz timbero.* La originalidad de su trabajo se pone de manifiesto en *La esquina del afrojazz,* disco en el cual, aparte de sus mezclas de blues con los ritmos afrocubanos, sus "afroblues", como él los llama, se descubre el tema *Mi son para Panamá,* sorprendente fusión del son cubano con el merengue dominicano.

Los estados de ánimo del piano cubano

Manuel Saumell, Ignacio Cervantes (relevo cubano de Chopin y Liszt), Ernesto Lecuona, Antonio María Romeu, Anselmo Sacassas, René Hernández, Jesús López, Ignacio Villa (Bola de Nieve), Frank Emilio Flynn, Rubén González, Pedro Justiz Peruchín, Lilí Martínez, Frank Fernández, Marco Rizo, Felo Berganza, *Bebo* y Chucho Valdés, Omar Sosa… otros tantos nombres que señalan la impresionante historia del piano cubano. Una pianística claramente percusiva que desde finales del siglo XIX influyó sobre el ragtime y el devenir del blues. La pianística

cubana contemporánea es reconocida ante todo por el son montuno, la famosa figura rítmica de acompañamiento que se puede repetir al infinito... hasta el hastío.[4]

A menudo se ha reprochado a los pianistas cubanos de hoy sufrir de "notitis" galopante, hacer una sobredosis de notas hasta el punto de tener que recurrir a los servicios de las asociaciones "notas anónimas", como juiciosamente las llamaba Miles Davis. Miles, campeón de la economía y de las notas justas, habría querido enviar una invitación a Chucho Valdés para una de esas reuniones: se vuelve irritante la reciente obsesión del pianista por perseguir su sombra. Ahora que ha iniciado una serie de conciertos con Herbie Hancock (marzo de 2001), ¿se tranquilizará? Cualquiera que sea el contenido de nuestro discurso, si hablamos demasiado rápido nadie nos comprenderá. El público, por reducido que sea, se lamenta cuando el virtuosismo del pianista sofoca su discurso. El músico cubano es un artista ansioso y el pianista cubano transmite esta ansiedad por medio de improvisaciones que contienen numerosas células rítmicas de la rumba, y por buena razón, pues la mayoría de los pianistas cubanos de estos últimos 40 años estudian las percusiones al mismo tiempo que el piano. El enfoque demasiado percusivo al instrumento y la utilización de armonías tradicionalmente sencillas desorientan al aficionado, por sagaz que sea. Por desgracia, para numerosos músi-

[4] La pianista Rebeca Mauleón escribió un libro sobre los montunos, que interesará a todos los pianistas: *101 Montunos,* Sher Publishing, 1999.

cos que viven en Cuba, el virtuosismo se ha convertido en el único medio de elevarse por encima del grupo. Raros son los pianistas que han logrado controlar sus capacidades técnicas para invertir su energía en la búsqueda de un discurso original. ¿Son los pianistas de la economía, asimismo, los pianistas malditos?

Emiliano Salvador, ¿pianista maldito?

Pianista de la nota justa si los hay, Emiliano Salvador nació en Puerto Padre en 1951. Se muda a La Habana para seguir cursos de percusiones, con objeto de llegar a ser pianista. Frecuenta a los artesanos del movimiento de la nueva trova, los cantantes Silvio Rodríguez y Pablo Milanés, y participa en 1969 con el guitarrista Leo Brouwer en la fundación del grupo de experimentaciones sonoras del Instituto Cubano de Arte y de Industrias Cinematográficas (ICAIC). En el seno de ese grupo inicia sus estudios sobre los compases asimétricos en la música cubana. Milanés le propone luego unirse a su grupo, con el cual trabajará durante 10 años. Salvador se encuentra en el origen mismo del triunfo musical del cantante. Juntos viajan a Nicaragua y a España. Como no pueden entrar a los Estados Unidos ni a Brasil por razones políticas, es en España donde Salvador deberá buscar la información musical sobre estos países cuya música influye tanto en la suya.

Síntesis de Thelonious Monk, McCoy Tyner y Peruchín, Emiliano Salvador desarrolló muy pronto un

discurso original. Su estilo es el resultado de una ecuación en la cual se mezclan motivos rítmicos y armónicos brasileños, arreglos afrocubanos de armonías, arreglos e improvisaciones de jazz. Sus tumbaos, sus composiciones y arreglos así como sus legendarios solos y su sentido rítmico y armónico lo convirtieron en uno de los creadores más importantes de la música cubana moderna. Kenny Kirkland fue uno de sus más célebres admiradores. Pero también Danilo Pérez, Chucho Valdés y Gonzalo Rubalcaba. En la década de 1970, forma su primer cuarteto, experimenta con pianos eléctricos y sintetizadores y acompaña a los cantantes brasileños *Chico* Buarque y Milton Nascimiento, en gira por la isla. Acompañando a Pablo Milanés, Salvador forma El Trío con Carlos del Puerto y Paquito D'Rivera. En ese trío fuera de lo común y que fue uno de los pocos grupos de free jazz, Emiliano tocaba el piano y la batería. Pero su música no suscita, por entonces, más que indiferencia, y sólo algunos músicos le son fieles. Cuando intenta viajar para ampliar sus horizontes, para confrontar sus ideas con las de otros pianistas, los Estados Unidos del presidente Ronald Reagan le niegan todos los permisos. En La Habana las autoridades culturales no tienen tiempo de abrirle las salas de concierto en que él deseaba tocar. Emiliano Salvador elige el camino de la autodestrucción y muere en 1992 a la edad de 41 años.

Antes de su desaparición grabó cinco álbumes. *Nueva visión,* grabado en los estudios del Egrem en 1978, y no 1979 como se menciona en el disco, es su obra mayor. Pocas horas después del fin de la sesión

en la que participaron entre otros Paquito D'Rivera, Arturo Sandoval, Jorge Varona, Jorge Reyes, Amadito Valdés, Pablo Milanés y Bobby Carcassés, ¡un ingeniero de sonido, distraído, borró la banda! Los músicos volvieron, pues, al estudio. El álbum contiene una breve suite en tres movimientos diseminados entre las otras composiciones: *Preludio y visión, Nueva visión* y *Post visión*. El jazz según Emiliano Salvador. Pocos meses antes de su deceso, grabó el álbum *Ayer y hoy* con un sexteto cuya instrumentación es poco común: piano, bajo, percusiones, batería, tres y la voz de Pablo Milanés. El disco retoma una de sus más bellas baladas, que él ya había grabado en quinteto en 1988, *En una mañana de domingo.*

Gonzalo Rubalcaba, el infortunio de Rachmaninov

En muchos casos, los primeros pasos de un músico son los más fascinantes de su carrera. Tomemos el ejemplo del pianista Gonzalo Rubalcaba, el más romántico de todos los jóvenes pianistas cubanos. En 1979, de 16 años, funda el grupo Proyecto, con unos compañeros estudiantes. "De hecho, antes de ese grupo ya había tenido otro que se llamaba Da Capo. La verdad es que ya había tocado con varias orquestas, entre ellas la de mi padre, una charanga." Mas para el gran salto Gonzalo es tímido, y el periodista Tony Basanta es el que debe llevarlo a las descargas dominicales organizadas por Bobby Carcassés en la Casa de la Cultura de La Habana. Allí hace su debut

público como baterista y vibrafonista, acompañado el piano por Hernán López-Nussa, formidable joven pianista de vanguardia, desgraciadamente desconocido. Gonzalo, el pianista, surgirá algunos meses después en ocasión del festival de Jazz Plaza en 1980. ¡Pero las cosas resultan mal! Inicia el concierto con un arreglo de una composición de Mozart que había rebautizado *Recordando a Mozart*. Sólo Paquito D'Rivera se había atrevido, hasta entonces, a interpretar a Mozart con acentos de jazz. El público vocifera, y el pianista sigue imperturbable. Mejor aún, de regreso a su casa, se pone a escribir un arreglo del *Segundo concierto para piano y orquesta* de Rachmaninov, que se apresura a presentar a un público, no menos furioso, pocas semanas después.

En 1985, Proyecto efectúa su primera gira por Europa y firma con el sello alemán Messidor. ¡El segundo disco para esa empresa será un álbum de danzones! "Debía yo mostrar de una vez por todas que no hay música para los jóvenes ni música para los viejos. La música es la música." Y como burla a los públicos recalcitrantes, ¡intitula el primer danzón *Recordando a Tchaikovsky!* Grupo de jazz para el público cubano, orquesta de música cubana para los europeos, Proyecto se debatía entre dos etiquetas. "Lo único que sé es que intentábamos progresar armónicamente, estábamos abiertos, pues, a otras influencias, como el jazz. Desde luego, nuestro repertorio se componía de guaguancó, son, guaracha, danzón…" Si sus técnicas de improvisación provienen del jazz, Rubalcaba también ha estudiado de cerca las improvisaciones de los grandes pianistas de son como Lili

Martínez y José González para desarrollar un discurso profundamente original. En 1988, como Emiliano Salvador, explora el mundo de la electrónica y de los sintetizadores. Pocos años después, se instala en la República Dominicana y trabaja con Juan Luis Guerra, coloreando la música del cantante con ritmos afrocubanos. Y luego, contra lo que todos hubieran podido esperar, se traslada a Miami, y la comunidad cubana en el exilio advierte que colocará bombas en todos los lugares en que el pianista "amenace" con tocar. Sacrilegio supremo: había conservado la nacionalidad cubana. Pero cuando firma con la empresa estadunidense Blue Note, Gonzalo se convierte en el señor Rubalcaba, y "ahora que forma parte de los nuestros", la situación se calma. "Vivir en los Estados Unidos me permite estar más cerca del jazz, y tal vez por eso mi discurso ha cambiado un poco. A lo largo de toda mi carrera, he pasado de un concepto a otro, de una estética a otra." Sí, los primeros pasos de ese pianista, que se volvió más jazzista que latinista, fueron fascinantes. Ahora, es tiempo de que nos volvamos hacia otros dos pianistas de talento, cuyos primeros pasos internacionales serán seguidos con interés en los meses venideros: Hernán López-Nussa y Roberto Carcassés.

X. SALSA, JAZZ Y TIMBA

En Nueva York, en 1961, el fundador de la disquera Alegre, Al Santiago (quien poseía una tienda de discos donde se reunían varios coleccionistas), decide recrear el ambiente de las descargas cubanas de la década de 1950 formando una orquesta a la que bautizará Alegre All Stars. Dirigidas por el pianista Charlie Palmieri y el flautista Johnny Pacheco, las descargas se celebran cada martes por la noche en un club del Bronx, el Tritón. Por causa de una diferencia financiera con Santiago, Pacheco abandona la firma Alegre para la cual había ya grabado un álbum.

Pacheco y su abogado Jerry Masucci deciden formar una nueva empresa disquera, cuyo nombre, Fania, será inspirado por el título de una canción que figura en *Cañonazo,* primer disco de Pacheco. Tras la salida de Pacheco, Charlie Palmieri asume la dirección de Alegre All Stars de la que forman parte el saxofonista *Chombo* Silva, el trombonista Barry Rogers, el ex contrabajista de *Machito,* Bobby Rodríguez, los congueros Marcelino Valdés y Frank Malabe, el vibrafonista Louie Ramírez y otros invitados ocasionales. La orquesta grabará cuatro álbumes hasta la disolución de la empresa en 1966. Sin embargo, un quinto volumen será grabado bajo la dirección de Charlie Palmieri en 1977 en ocasión del decimoséptimo aniversario de Alegre All Stars.

Jerry Masucci retoma la idea de All Stars y organiza Fania All Stars con las estrellas de su empresa (Larry Harlow, Bobby Valentin, Willie Colón, Ismael Miranda, Héctor Lavoe, Celia Cruz...). Como las descargas cubanas, las de Alegre son instrumentales, mientras que las de Fania se basan en el canto. Aunque el sello de Fania grabó álbumes de jazz latino a partir de 1975, éste quedó, durante un tiempo, relegado a segundo plano. Comienza el reinado de la salsa y, con él, una polémica tan apasionada como la de la década de 1950 sobre el origen del mambo. Desde la aparición de la salsa, nunca se ha escrito tanto sobre las músicas y los músicos de América Latina y todo el mundo parece tener una opinión al respecto. Precisemos solamente, como lo hizo el historiador Max Salazar, que Cal Tjader grabó en 1964 el álbum *Soul Sauce* con la foto de una botella de salsa Tabasco en el forro. Desde entonces la palabra salsa se ha abierto paso y decenas de personas pretenden haber inventado el término.

"La salsa es una réplica de lo que hacíamos desde hace 50 años", dijo *Machito*. "La única salsa que conozco es la que utilizo para comer mi espagueti", se burlará Tito Puente. En diciembre de 1977, el periodista Ángel Tomás escribe en la revista cubana *El Caimán Barbudo:* "Es un concepto impuesto por las casas disqueras para mantener su mercado. El mito de la sensacional salsa y de su carácter nuevo y original sólo llegará a convencer a un público ingenuo o mal informado, que desconozca la música tradicional cubana y las de otros países del Caribe". Según Leonardo Acosta, Ignacio Piñeiro es el abuelo de la

salsa, pues fusionó la rumba con el son. De hecho la salsa es como el jazz: todo el mundo sabe de qué se trata, pero nadie puede definirla. Intentemos, sin embargo, precisarla brevemente.

La salsa es un fenómeno sociológico urbano en constante evolución, surgido a mediados de la década de 1960 a la vez en Nueva York y en Puerto Rico. Para algunos, principalmente en el Caribe hispanófono, nació del deseo de presentar una alternativa realmente popular al rock'n'roll, por entonces escuchado por los adolescentes de la burguesía y de la clase media; según otros, se trataba de un afán deliberado de transformar la música de baile, hasta entonces caracterizada como cubana, e interpretarla esencialmente por músicos portorriqueños y dominicanos reunidos en orquestas conocidas con los nombres de conjuntos y charangas. Transformaciones a las que contribuirán los hermanos Charlie y Eddie Palmieri: Charlie remplaza la flauta y el violín en su charanga *Duboney* por metales, mientras que su hermano Eddie forma en 1961 la orquesta Conjunto La Perfecta, en la cual sustituye las trompetas por una sección de trombones. Sin embargo, Eddie Palmieri no es el primero en incorporar una sección de trombones en su orquesta: fue precedido por su compatriota el cantante Mon Rivera. La sección de Palmieri, cuya sonoridad será imitada por la siguiente generación de trombonistas, es dirigida por Barry Rogers, influido a su vez por el rhythm and blues y dos trombonistas de jazz, J. J. Johnson y Kai Winding. Al lado de Rogers se encontraba el extraordinario trombonista José Rodrigues, músico brasileño que

había vivido en República Dominicana el tiempo necesario para perfeccionar sus conocimientos del Caribe hispanófono.

Musicalmente indefinible, la salsa no es un ritmo. Acompañada de textos cantados en español y enriquecida con arreglos inspirados por el jazz, tiene raíces musicales afrocubanas y su espina dorsal está constituida por el bongó y los timbales. Son montuno, guaguancó, guaracha, música guajira, mambo y chachachá son otras tantas composiciones originales a las que vienen a añadirse influencias de otros países como Puerto Rico, Venezuela, Colombia y México. Como cada músico añade elementos de su cultura musical, cada público aporta una coreografía, un toque original. La salsa no sólo ha acercado a las diferentes comunidades latinas en los Estados Unidos, sino que, además, ha unido a los músicos de Nueva York y de la cuenca del Caribe.

La influencia del jazz sobre la salsa es indirecta, se sitúa en la educación musical de los solistas de las distintas orquestas. Músicos como Juan Formell, de Los Van Van, e Isaac Delgado reconocen su importancia fundamental en el desarrollo de sus carreras. Si en las décadas de 1940 y 1950 numerosos jazzistas consideraban a las orquestas de música latina como nuevas oportunidades de trabajo, lo mismo puede decirse desde hace 25 años de la salsa. Trompetistas, trombonistas y saxofonistas llevan a los salseros el arte de la improvisación, de las armonías y los arreglos propios del jazz. En ciertos casos, la interacción se ha vuelto tal que numerosas orquestas han desarrollado dos repertorios: uno de salsa y el otro de jazz latino.

La salsa se ha difundido por los lugares más sorprendentes, como el estado de Tennessee, feudo de la country music, o por los clubes nocturnos de Tokio, donde la cantante japonesa Etsuko Suzuki, más conocida con el nombre de Nora, canta en español obras clásicas de la salsa, acompañada por la Orquesta de la Luz. Con sede en Nashville desde de 1982, Al Delory, pianista influido por Joe Loco y Noro Morales, logra mantener, pese a cierta oposición local, una orquesta de 10 músicos con un repertorio original. También Europa fue tomada por asalto. Desde hace muchos años el público europeo mostraba un interés creciente por la cultura latinoamericana: literatura, cine, artes plásticas, música, cocina... Cuando las primeras grabaciones de salsa llegan al Viejo Continente, caen en manos de un público ávido de sensaciones fuertes, deseoso de combatir un deprimente marasmo económico. Europa se enciende en pocos meses y la salsa se convierte en la primera revolución danzante desde el advenimiento del rock'n'roll. Además, como en el caso del mambo, es el baile de todos, de todas, sin restricción de raza, de religión ni de cultura.

Salsa Meets Jazz

En 1980, Art D'Lugoff, propietario del célebre club de jazz neoyorkino Village Gate, inaugurado en 1958, inicia una serie de conciertos semanales intitulada Salsa Meets Jazz: la salsa se encuentra con el jazz. Se trataba en realidad de la continuación de una serie de conciertos, que había comenzado en

mayo de 1966, bautizados como descargas y animados por el *disc jockey* Symphony Sid. Cada lunes por la noche, músicos latinos se reunían alrededor de las figuras de cartel, como Tito Puente, Charlie y Eddie Palmieri, Arsenio Rodríguez y entablaban una *jam session*. Al cabo de algunos años, la serie de conciertos pasa al club The Red Garter y luego al Cheetah, que será el escenario de memorables representaciones del grupo Fania All Stars antes de volver al Village Gate. Esta primera serie de la noche del lunes se terminará en 1972.

En la segunda mitad de la década de 1970 muchos clubes neoyorkinos cerraron sus puertas. En un esfuerzo por combatir las drogas, el alcalde de la ciudad se había dado cuenta de que numerosos clubes y discotecas eran empleados por los traficantes para lavar sus ganancias. Ordenó su cierre y, en consecuencia, muchos músicos perdieron su trabajo. También durante esos años, la juventud de las diferentes minorías se esforzaba por descubrir sus propias raíces. El Central Park resonaba con el llamado de las congas. Decenas de músicos llegaban al parque con sus congas, se formaban grupos y comenzaba la rumba. Para los latinos de Nueva York no era más que una fiesta, mas para la población anglosajona que atravesaba el Central Park de regreso del trabajo, era una amenaza. La conga, el espectro de África, de la unidad, del poder. Y de pronto, un día, se aprobó una ley que prohibía tocar conga en el Central Park.

La idea de la nueva serie Salsa Meets Jazz es sencilla: se invita a solistas de jazz a encontrarse, en escena, con músicos de salsa, para poner de mani-

fiesto los puntos comunes entre las dos músicas. Los jazzistas tienen así la oportundiad de improvisar en el curso de la tercera parte de un tema de salsa.[1] Ésta reposa rítmicamente sobre la clave, y para muchos jazzistas poco familiarizados con su práctica, representa un verdadero obstáculo, lo que movió al saxofonista Paquito D'Rivera a declarar: "Muchos músicos latinos se toman el trabajo de estudiar el jazz y su tradición, pero pocos jazzistas se preocupan por las tradiciones musicales latinoamericanas". Situación que hoy, afortunadamente, ha cambiado.

Así, al correr de los meses, públicos de culturas diferentes (anglo y latina) han visto desfilar asociaciones por lo menos insólitas: Sonny Stitt y Rubén Blades, James Moody y José Fajardo, Danilo Pérez y Manny Oquendo, Dave Valentin y la Orquesta Broadway, Archie Shepp y Héctor Lavoe, Paquito D'Rivera y El Gran Combo de Puerto Rico, Hilton Ruiz y Tito Puente. La velada que unió a estos dos últimos músicos tuvo tal éxito que Puente pidió a Ruiz colaborar con unos arreglos originales para varios de sus álbumes (*Live at the Village Gate,* Tropijazz, 1992; *In Session,* Tropijazz, 1994; *Jazzin,* RMM, 1996). En algunas funciones, *big bands* ocupaban la escena: *Chico* O'Farrill y Mario Bauzá, Tito Puente y Louie Ramírez, Jorge Dalto y Johnny Ventura. El pianista Larry Harlow participó regularmente en esas *jam sessions.* "Como invitados tuve a Jean-Luc Ponty, *Chico* Freeman, Jon Faddis, Michael Urbaniak, los her-

[1] Una composición clásica de salsa está formada por tres partes: la introducción, el montuno y el guajeo, en el curso del cual los músicos improvisan.

manos Brecker. Todo era improvisado, no había ningún ensayo. Antes de subir a escena discutíamos breves instantes el tema que íbamos a tocar y nada más. De hecho, los músicos que encontraban más dificultades eran los de las orquestas de música tradicional, como las charangas." Acribillado de deudas, el Village Gate cierra sus puertas el 22 de febrero de 1993 después de un concierto del saxofonista Stanley Turrentine, acompañado por Ray Barretto. En el otoño de 1999, el club neoyorkino Latin Quarter había manifestado el deseo de recoger la antorcha y permitir a la salsa y al jazz volver a encontrarse.

Al margen de esos encuentros del jazz y la salsa, un grupo de músicos hartos de la salsa y dirigidos por el saxofonista dominicano Mario Rivera se reunía dos veces por semana en un club de Manhattan, el New Rican Village. "Se trataba en realidad de un movimiento *underground* de jazz latino —explica Rivera—. En otras partes, todos estaban por la salsa [...] Un día, alguien del público nos preguntó el nombre del grupo. Le dije que éramos los refugiados de la salsa. The Salsa Refugees se volvió, así, el nombre oficial del grupo. Como eran *jam sessions,* no había músicos fijos, o, si acaso, dos o tres como el pianista Hilton Ruiz, el percusionista dominicano Isidro Bobadilla y el trombonista Steve Turre. El club se volvió nuestro refugio para tocar jazz latino. El trompetista y conguero portorriqueño Jerry González dirigía una nueva orquesta que experimentaba con ritmos afrocubanos y afroportorriqueños. Al cabo de tres años, pasamos a otro club, el Soundscape

también en Manhattan, donde celebrábamos nuestras sesiones cada martes por la noche. The Salsa Refugees murieron de muerte natural, pues todos los músicos estaban ocupados en otros lugares." El Soundscape cerró sus puertas en 1984.

La reacción cubana

Mientras la salsa da sus primeros pasos en Nueva York, en La Habana el guitarrista y contrabajista Juan Formell se apresta a transformar la música de baile cubana. Después de haber hecho su debut de músico profesional en la orquesta de la Policía Nacional Revolucionaria en 1959, se convierte en arreglista y director musical de la orquesta de Elio Revé en 1967. Dos años después funda el grupo Los Van Van y, como los hermanos Palmieri, modifica la estructura de la charanga tradicional, añadiéndole esta vez una guitarra eléctrica y una batería completa. Con la complicidad de su segundo baterista, José Luis *Changuito* Quintana —el primero había sido Blas Egües—, Formell introduce un estilo nuevo, el songo, combinación de motivos rítmicos afrocaribeños mezclados con ritmos brasileños, rock, jazz y funk. Otra aportación rítmica será un nuevo estilo percusivo de los violines. Pocos años después, introduce trombones y sintetizadores. Juan Formell debutó en un mundo musical relativamente cerrado, replegado en sí mismo, y nunca tuvo la posibilidad de intercambiar sus ideas con músicos que evolucionaran en el medio internacional de la salsa.

"Todo músico, por una razón o por otra, es influido por el jazz. Niño, adolescente, yo escuchaba jazz, rock, los Beatles, la música brasileña. Nunca me consagré de tiempo completo al jazz, pero en la década de 1960 participé a menudo en descargas con Peruchín, Bobby Carcassés, Chucho Valdés [...] También me tocó realizar grabaciones con la Orquesta Cubana de Música Moderna, remplazando a *Cachao* o a Carlos Emilio. De hecho, en un momento tuve la idea de organizar una orquesta de jazz, pero las circunstancias hicieron que ingresara en la orquesta de Elio Revé, la cual me sirvió de laboratorio para poner a prueba ciertas ideas antes de formar Los Van Van."

La primera reacción cubana a la salsa y a la Fania se va a oír por voz de los estudios Egrem y de su sello Areito, que en 1979 lanza al mercado una serie de cuatro álbumes de descargas producidos por el trombonista Juan Pablo Torres y bautizados Estrellas de Areito.[2] La vieja guardia —Rubén González, Tata Güines, Niño Rivera, Richard Egües, Pio Leiva, *Chappotín,* Enrique Jorrín, Miguelito Cuni y otros— se encuentra con jóvenes talentos como Arturo Sandoval, Jorge Varona, Paquito D'Rivera y Amadito Valdés. En 1983, el salsero venezolano Óscar de León ofrece dos conciertos en Cuba. Por primera vez músicos y público de la isla se enfrentan directamente al fenómeno de la salsa, y cuando comprenden las conquistas internacionales de ese movimiento musical, su reacción no se hace esperar. Considerándose en cierto modo violados por la comunidad musical

[2] Areito o Areyto: fiesta del canto y de la danza de los indios antes de la Conquista española.

internacional que, según ellos, se había apropiado sus ritmos para lucrar con ellos, los músicos cubanos y su público introducen nuevos ritmos, un nuevo baile que llaman timba, término que en realidad se remonta a los tiempos de las primeras rumbas.

El nacimiento "oficial" de esta timba se remonta a 1987, cuando José Luis Cortés, ex flautista y saxofonista de los grupos Irakere y Los Van Van, forma su orquesta Nueva Generación: La Banda. La timba se caracteriza por riffs de bebop agresivos, tocados por una sección de metales, una línea de bajo funky, ritmos acelerados y tan agresivos, si no más, que los riffs, y textos dichos, gritados o cantados de manera *staccato* a la manera del rap. Como en el caso de la salsa, solistas de jazz, principalmente trompetistas, trombonistas y saxofonistas, participan en esas orquestas de timba que se integran perfectamente en el movimiento internacional de hip hop latino. Por lo demás, al igual que Irakere, NG: La Banda dispone de un repertorio de jazz y otro de música de baile, que modula según los públicos.

Otro grupo, Klímax, fundado por Gerardo *Piloto* Barreto, ex baterista de NG: La Banda y sobrino del célebre percusionista Guillermo Barreto, domina hoy el escenario cubano de la timba. A su lado hay otras orquestas y cantantes como Charanga Habanera, Paulito Fernández y Manolín *el Médico de la Salsa*. "Klímax dio su primer concierto el 17 de abril de 1997. Tres meses después, éramos invitados a participar en festivales de jazz en Europa, entre ellos el de Montreux. Tenemos dos repertorios distintos: por una parte, jazz latino y, por otra, lo que

calificaría yo de música de fusión, una música de baile, un enfoque contemporáneo del son, de la guaracha y del mambo con elementos de funk y jazz. La aceleración que se ha sentido recientemente en la manera de tocar la batería proviene de la influencia de los bateristas estadunidenses. Yo mismo fui muy influido por el jazz, empezando por mi tío Guillermo Barreto, pero también por Shelly Manne, Buddy Rich, Max Roach, Steve Gadd, Peter Eckstine [...] Paso horas escuchando a Duke Ellington, Coltrane, Dexter Gordon, Diane Schuur, Take 6 y, desde luego, Count Basie, cuyos arreglos me han inspirado enormemente." ¡Dulce ironía de la suerte, ésos son los arreglos escritos por el maestro cubano *Chico* O'Farrill para Basie en la década de 1960 que guían los pasos del piloto de la timba, esta nueva rumba de comienzos del siglo XXI!

Eclipsados a menudo por el fenómeno de la timba y por el éxito mundial de la música tradicional de su país, jóvenes músicos de jazz cubanos, interesados también ellos en sus raíces, intentan aprovechar la moda general. El flautista Orlando *Maraca* Valle domina la escena del jazz contemporáneo en Cuba. A sus anchas en todos los géneros musicales, como compositor, arreglista, productor, pianista y flautista, *Maraca* es el prototipo del nuevo artista del siglo XXI. Entremetido genial, hace su debut con Expresión, una orquesta de estudiantes que animaba fiestas de barrio. De 1985 a 1987 trabaja con Bobby Carcassés, antes de ingresar en el grupo del pianista Emiliano Salvador.

"Y luego, una mañana, me telefonea Chucho; quería

que yo tocara la flauta en una composición de Irakere. A la semana siguiente me pidió un arreglo y luego me sugirió componer. ¡Me quedé seis años con Irakere! Chucho me formó como director musical y me animaba al dirigir la orquesta en escena cuando tocábamos mis composiciones. Jamás había yo imaginado que un día dirigiría yo a Chucho Valdés y a Irakere." Orgulloso de su patrimonio musical, *Maraca* intenta celebrarlo por medio de su música. "Mi jazz latino es cubano ante todo. La música cubana está hecha de pequeños platos cocinados exquisitamente: son, changüi, rumba, danzón, mambo [...] Un jazzista cubano debe dominar esos géneros. Su jazz tendrá entonces acentos cubanos. La clave de la música cubana se encuentra en la calle. Si quiere seguir siendo creador, un músico debe salir y tomar el pulso de la calle y reproducir los sentimientos de la gente de la calle. Si un músico cubano vive en otra parte, en otro país, le será difícil comprender y traducir a la música lo que ocurre aquí en las calles de Cuba. Los jazzistas cubanos que viven fuera de la isla y que incluyen en su música influencias de otros países, tienen una sonoridad diferente."

Todas esas preocupaciones son perceptibles en las grabaciones de *Maraca,* de *Pasaporte,* el soberbio disco que reúne a los congueros Tata Güines y *Anga* Díaz en ¡*Sonando!* y *Descarga 1,* pasando por el disco *Habana Summit* realizado con la flautista canadiense Jane Bunnett y con Céline Chauveau, esposa de *Maraca.* Como lo demuestran esos conciertos y grabaciones, éste mantiene dos tipos de orquesta, una de música tradicional cubana y la otra de jazz

latino. Sin demeritar en nada las proezas técnicas de un Dave Valentin o de un Néstor Torres, el modo de tocar de *Maraca* da al instrumento una nueva dimensión que los otros dos músicos no habían logrado concretar. Abre una especie de espacio creador en la fusión de las músicas afrocubanas y estadunidenses en que sólo Herbie Mann había penetrado antes que él. Virtuoso, ciertamente, pero ante todo improvisador sin par, que construye intensos solos con fervor, con un impulso místico propio de los constructores de catedrales. Entre sus músicos, *Maraca* ha podido contar con el apoyo musical de Orlando Sánchez, saxofonista que tocó con el pianista Gonzalo Rubalcaba y el cantante Pablo Milanés antes de unirse al grupo del flautista.

Sánchez ha tenido un itinerario tan notable como el de *Maraca*. Clarinetista durante bastantes años del grupo Proyecto de Gonzalo Rubalcaba, Orlando Sánchez cambia su instrumento por un saxofón soprano cuando ingresa en la orquesta de Pablo Milanés en 1992. Pocos meses después, se pasa al tenor. En 1994 emigra a Sofía, Bulgaria, donde se quedará cuatro años. Por la influencia de John Coltrane, Michael Brecker, Joe Zawinul, Wayne Shorter, y de las tradiciones musicales afrocubanas, Sánchez desemboca en un universo musical diametralmente opuesto al suyo. "Poco después de mi llegada, produje la grabación del disco *Santa Fe*. Era una música de fusión, una de las composiciones era un mambo con una introducción de trompeta al estilo mariachi, y elementos de chachachá y de rock cubano [...] Yo tocaba todos los instrumentos con excepción de la trompeta

y del jadulca, especie de violín que el músico apoya sobre su rodilla y toca como un violonchelo. Ese instrumento es muy utilizado en la música turca. En 1996 produzco un segundo álbum con criterios estadunidenses y brasileños. Es un disco con sólo dos instrumentos: piano y saxofón tenor. De regreso a Cuba grabé un tercer disco, esta vez con el grupo folclórico Los Nanis. Nuestro repertorio se componía de rumba, mozambique, guagancó, chachachá. Volví a reunirme con *Maraca* durante el verano de 1998."

Desde que descubrió a Coltrane hace más de 20 años, Sánchez siempre se ha sentido atraído por las músicas orientales, hasta el punto de lanzarse a sorprendentes proyectos. "En la década de 1980, cuando las relaciones con los países árabes estaban en su mejor momento, había en La Habana muchos estudiantes que habían llegado de esos países. Yo aproveché para constituir una orquesta de una quincena de músicos, e interpretábamos música de Irak, Siria, Egipto, Bahrein y Yemen con instrumentos occidentales como violín, violonchelo, contrabajo, trombón [...] Allí, la improvisación tenía un lugar importante. ¡También adaptábamos canciones populares árabes a los colores cubanos! Todo duró 10 años. Con objeto de alcanzar una música más universal, un músico debe hacer valer los diferentes folclores que encuentra en su camino." Este compromiso y ese respeto a las tradiciones es lo que aproxima a Orlando Sánchez a la postura de *Maraca* y hace de ellos una de las dos más sólidas parejas del ala cubana del jazz latino contemporáneo.

Esas tradiciones, por desgracia, aún se les escapan

demasiado seguido a muchos "críticos musicales", quienes simplemente las ignoran. Así, en las columnas de la revista mensual francesa *Jazz Magazine* de febrero de 2000 (p. 13), alguien creyó conveniente declarar la guerra al flautista *Maraca,* acusándolo de tocar música similicubana *[sic].* Ese "crítico" ignoraba que las obras interpretadas por *Maraca* ¡son composiciones de Israel *Cachao* López! Algo muy perjudicial para la credibilidad del signatario. Esta misma persona ciertamente debe pensar que cuando el saxofonista Steve Lacy ofrece su interpretación de las composiciones de Thelonious Monk, eso es similijazz. Esta ignorancia no contribuye, ciertamente, a acercar las culturas; crea *ghettos* y tiende a convertir a los músicos latinos en músicos de segunda clase.

El espejo femenino de *Maraca* se llama *Bellita.* En 1994, la pianista *Bellita* (Lilia Expósito Pino) funda un dúo con Miguel Miranda, ¡reencarnación cubana de Jaco Pastorius! *"Bellita* cantaba, tocaba el piano y los timbales; yo tocaba el bajo eléctrico y las congas. ¡En realidad, es como si fuéramos un cuarteto!" Jazztumbatá es, hasta el día de hoy, el único grupo cubano que ha logrado una integración de los ritmos afrocubanos con elementos melódicos y armónicos de la música brasileña contemporánea con armonías de jazz. A pesar del machismo musical que hace estragos en la isla, según el cual si una mujer aspira a una carrera musical no puede ser más que bailarina o cantante en un grupo de salsa o de timba, *Bellita* ha conseguido imponerse en la escena local. El dúo se convirtió en un trío, al aumentar con el formidable percusionista Alexander Nápoles

(batás, congas, bongós, timbales, güiro). En 1997, el grupo graba su primer disco (¡en septeto!) para la empresa estadunidense Round World Music, y al año siguiente efectúa una gira de seis semanas por los Estados Unidos.

Inspirada por las carreras de las grandes damas de la canción —Celia Cruz, Elena Burke, Roberta Flack y Ella Fitzgerald—, *Bellita,* a menudo comparada con Tania María por su estilo de scat funky, representa una voz única en el jazz afrocubano contemporáneo. "Las estructuras rítmicas, armónicas y melódicas que yo utilizo deben reflejar mi herencia simbolizada por los pianistas Saumell, Cervantes, Frank Emilio Flynn, Rubén González, una herencia pianística que yo interpreto con características percusivas propias del mundo afrocubano. Con mi estilo percusivo al piano intento adaptar al instrumento melódico la gran variedad de ritmos de la música cubana." Jazztumbatá es, pues, ante todo, un grupo de percusiones cuyo único instrumento es la voz, una voz influida por la brasileña Elis Regina y por todos los músicos que en La Habana han consagrado, ante la indiferencia general, una parte de su vida a la música brasileña, como Pilar Morales, Abelardo Buch, Bobby Jiménez, el violinista uruguayo Federico Britos y el pianista Felipe Dulzaides que sirvió de profesor a numerosos músicos como Ignacio Berroa y *Changuito.*

En concierto, Jazztumbatá despliega una cantidad impresionante de percusiones, y cuando el público percibe que sólo tres músicos ocupan la escena, reina cierta confusión, la cual aumenta cuando, sin

dejar de cantar, *Bellita* toca el piano con una mano y con la otra agita un shekere, mientras que Miranda hace lo mismo con su bajo y una conga y Nápoles con un tambor batá y los timbales. Si son virtuosos, combinando el sonido simultáneo de instrumentos de diferentes familias, y campeones de la rapidez, los tres músicos de Jazztumbatá tienen cuidado, ante todo, de desarrollar un discurso musical original en el cual su destreza es su medio, al contrario de la tendencia actual de convertir al virtuosismo en un fin en sí mismo. Resulta grato imaginar a *Maraca* como invitado del próximo álbum de *Bellita* y Jazztumbatá... O viceversa.

Los "papys", los Afro Cuban All Stars y Cubanismo

Mientras que la timba está en su apogeo en La Habana y jóvenes jazzistas cubanos luchan por ocupar un lugar bajo el sol, empresas disqueras europeas, como World Circuit en Inglaterra y la filial española de Virgin, se interesan de pronto por las músicas cubanas de otra época. En 1995, notando cierto hartazgo de una gran parte del público internacional hacia las secciones de metales ensordecedoras de la salsa, el productor Nick Gold decide resucitar una idea que 10 años antes le había presentado el compositor cubano Juan de Marcos González. Ingeniero agrónomo, compositor, tocador de tres, fundador del grupo mítico Sierra Maestra en 1976, Juan de Marcos siempre ha considerado la

década de 1950 como la edad de oro de la música cubana. Quiso rendirle homenaje formando una orquesta compuesta de músicos de varias generaciones. Poco importaba que éstos fuesen célebres o no, siempre que fueran de primer orden. Este proyecto se quedó en letra muerta hasta el día en que González se encontró con el productor World Circuit, Nick Gold. "Nick me había explicado su proyecto de hacer un disco de descargas cubanas y confiarle su dirección a Jesús Alemañy. Le propuse entonces mi vieja idea de esta orquesta con músicos de varias generaciones [...] Inmediatamente aceptó, y cuando hablábamos de realizar el disco, elegimos *Big Band Album* como título. El proyecto de las descargas se frustró pues Alemañy, que tocaba conmigo en Sierra Maestra, había firmado con otra empresa para formar su grupo Cubanismo. Nick contestó con otro proyecto, el de hacer un disco de son y mezclarlo con música africana, disco que bautizaríamos *Eastern Album*, y la dirección de su grabación sería confiada al guitarrista Ry Cooder."

En La Habana, Juan de Marcos forma, pues, una orquesta para los dos proyectos, y cuando Ry Cooder desembarca en Cuba, todo está listo: la orquesta, el repertorio, los arreglos... Los músicos africanos que debían hacer el viaje para la grabación de *Eastern Album* cancelan en el último momento. Juan de Marcos decide hacer algunas modificaciones al proyecto inicial. "Yo ya tenía una orquesta, y antes que perderlo todo, decidimos cambiar de repertorio y contratar a otros músicos como Compay Segundo. El *Eastern Album* se convirtió, pues, en el *Buena Vista*

Social Club. Ry realmente no estaba al día en la música cubana. Luego, hubo que crear el mito del redescubrimiento de los papys cubanos por Ry Cooder para poder vender el disco."

Una vez terminada la grabación del primer disco de Buena Vista Social Club, Juan de Marcos emprende la realización del proyecto original, el *Big Band Album,* que, por su parte, se transforma en Afro Cuban All Stars. "Al principio, la idea era no hacer más que un solo disco que finalmente llamamos *A todos Cuba les gusta,* pero fue tal el éxito que a comienzos de 1997 decidimos formar una orquesta para emprender giras. Durante dos años dimos conciertos en todo el mundo. Afro Cuban All Stars es la orquesta madre a partir de la cual se formaron el Buena Vista Social Club, el grupo del pianista Rubén González, el del cantante Ibrahim Ferrer y, más recientemente, el de Omara Portuondo."

La edad y la personalidad de ciertos músicos que forman el Buena Vista Social Club ha hecho mucho por el éxito de este proyecto. Algunos como Ibrahim Ferrer (74 años), Rubén González (82 años) y Manuel *Puntillita* Licea, recién fallecido (93 años), habían desaparecido completamente de la escena. Compay Segundo (93 años) había seguido presente, pero muy discretamente, con excepción de sus últimos años. Fue Juan de Marcos quien los volvió a la vida con el apoyo de músicos más "jóvenes" como el contrabajista Orlando *Cachaíto* López, los guitarristas Benito Suárez y Elíades Ochoa y el percusionista Lázaro Villa. Sería erróneo pensar que esta orquesta, como por otra parte la Afro Cuban All Stars, tuvieron en

Cuba el mismo éxito que en el resto del mundo. Ciertamente respetados por sus compañeros y por una población muy enterada de su patrimonio musical, esos grupos casi nunca tocaban en La Habana. Esta música que había alimentado la isla durante tantos años, ya no era escuchada.

Si el Buena Vista Social Club no tiene más que muy remotas relaciones con el jazz (algunos temas de su repertorio recuerdan el ragtime y el gospel), en cambio el Afro Cuban All Stars utiliza arreglos y una técnica de improvisación propias del jazz. Juan de Marcos, su director musical, reconoce su franca admiración a *Chico* O'Farrill, *Bebo* Valdés, Mario Bauzá y *Maraca*.

Una tercera orquesta ocupa hoy el primer plano de la escena, la Ritmo Oriental. Esta vez se trata de una charanga tradicional revisada y corregida por la intervención de extraordinarios músicos de jazz como el pianista de la Martinica Mario Canonge y tres jóvenes solistas del grupo Irakere, el guitarrista Jorge Chicoy, el saxofonista tenor Irving Acao y el trompetista Julio Padrón. Gracias al fuego de Canonge, el jazz está presente en la mayor parte de los temas y se vuelve aquí el factor esencial de la modernidad. *Euforia cubana,* primer álbum de la nueva fórmula de Ritmo Oriental, es ya una obra clásica.

XI. LA DÉCADA DE 1980

ECLIPSADO DURANTE UN DECENIO por la salsa, el jazz
latino vuelve a la superficie en los Estados Unidos
con el retorno de tres monstruos sagrados: *Chico*
O'Farrill, Mario Bauzá y Tito Puente. Pocos meses
después de haberse llevado un Grammy en 1979 por
su homenaje a Benny Moré, Puente se une a la or-
questa fundada por Martin Cohen, Latin Percussion
Jazz Ensemble, cuyo objetivo era promover las per-
cusiones afrocubanas a través del mundo. El grupo
sale de gira a Japón y Europa y publica dos álbumes,
Just Like Magic y *Live at Montreux*. Martin Cohen,
director de la compañía Latin Percussion Inc., que
fabricaba instrumentos de percusión, le pide a Puen-
te que retome la dirección de la orquesta. Éste acep-
ta, y después de haber añadido a su formación un
saxofonista y un trompetista, la rebautiza Tito Puen-
te Latin Jazz Ensemble. Con ayuda de Cal Tjader,
firma con el sello Concord. Dejando aparte algunos
álbumes grabados en la década de 1950 de los que
ya hemos hablado, los discos de Puente eran músi-
ca cubana de baile. Gracias al espacio que le ofrece
Concord, Puente comienza una carrera paralela, la
de director de una orquesta de jazz latino. Durante
cerca de 10 años centrará sus actividades en torno
del jazz latino, revisando temas populares de jazz y
adaptándolos a los ritmos latinos, principalmente

cubanos. Reforzado y, en lo sucesivo, formado por formidables músicos, el Latin Jazz Ensemble recorre el mundo. En sus filas encontramos al conguero Jerry González, el trombonista Jimmy Frisaura, el saxofonista Mario Rivera, el pianista Jorge Dalto (y también, de cuando en cuando, los pianistas Eddie Martínez y Óscar Hernández), el violinista cubano Alfredo de la Fe, el guitarrista Edgardo Miranda, el trompetista Ray González, el contrabajista Bobby Rodríguez y el bongocero Johnny Rodríguez. Después de la publicación en 1983 de *On Broadway,* primer disco para la Concord, Jerry González abandona la orquesta para unirse a la Fort Apache Band, su propia formación fundada cuatro años antes. Es remplazado por José Madera. El segundo álbum, *El rey,* grabado en público en San Francisco en mayo de 1984, es sin duda el mejor de los 12 grabados por Puente para el sello californiano. La grabación incluye la repetición de dos clásicos de su repertorio tradicional, *Ran Kan Kan* y *El rey del timbal.* También se descubre una relectura de dos composiciones de Coltrane, *Giant Steps* y *Equinox* y una versión muy personal de *Autumn Leaves* interpretada en el vibráfono. El tercer álbum, *Mambo diablo,* teniendo como invitado especial a George Shearing, obtiene un Grammy. Hasta hoy, Puente ha grabado 12 álbumes de jazz latino para la firma californiana y cuatro para el sello neoyorkino RMM de su apoderado Ralph Mercado.

Dos años antes de que Tito Puente asumiera en 1979 la dirección del Latin Percussion Jazz Ensemble, el conguero y trompetista Jerry González funda

en el barrio neoyorquino del Bronx el grupo Fort Apache Band, orquesta de 12 músicos, la mitad de los cuales son percusionistas. Su cómplice del primer momento no es otro que su hermano, el contrabajista Andy González, quien en 1974 fundó el legendario grupo de salsa Conjunto Libre con el timbalero Manny Oquendo y el flautista Dave Valentin. Conjunto Libre tiene una reputación especial debida a su sección de trombones, por la cual desfilaron Barry Rogers, *Papo* Vásquez, *Tavito,* Dan Reagan, Steve Turre y Jimmy Bosch (quien acaba de iniciar con toda rapidez una prometedora carrera de solista). Andy González recuerda que su hermano Jerry formó Fort Apache en 1977 y no en 1979 como a menudo se ha creído. El grupo tocaba regularmente en el New Rican Village, club cuyo director musical era Andy González y que desde 1977 programaba grupos de jazz latino los martes y los jueves. Fue allí donde Paquito D'Rivera hizo su debut neoyorkino. "Habíamos hecho nuestra primera grabación, *Ya yo me curé,* en 1979. El disco había salido con el nombre de Jerry; él quería un nombre de grupo pero yo lo convencí de sacar el disco con su nombre. Dos años después, fuimos invitados al festival de jazz de Berlín, y como el promotor exigía que el grupo tuviera un nombre, escogimos el de Fort Apache. Queríamos protestar contra el filme del mismo nombre que daba una imagen negativa del Bronx y de sus habitantes, presentados como psicópatas, como asesinos; queríamos mostrar que en South Bronx existía un poderoso movimiento artístico; de allí el nombre de Fort Apache." Al correr de los años y por medio de su partici-

pación en diferentes orquestas de la escena neoyor-
kina, los hermanos González se convertirán en los
pioneros de las músicas afrocubanas y afroportor-
riqueñas y su fusión con el jazz. Una vida de pione-
ros que iniciaron en la década de 1960. "Jerry y yo
teníamos un quinteto que tocaba por todas partes.
¡Hasta tocamos composiciones de Cal Tjader ante su
propia cara! En 1964 ensayamos con una *big band*
de 18 músicos en el salón de Lew Matthews, quien
después fue el director musical de Nancy Wilson.
Éramos los tipos del North Bronx. Willie Colón tenía
otra *big band* en South Bronx. En 1969 me uní al
grupo de Ray Barretto. También daba cursos de con-
trabajo en una escuela del Lower East Side, la Uni-
versity of the Streets. Jerry daba cursos de percusio-
nes y Kenny Dorham de trompeta. Como no había
alumnos, nos pasábamos el tiempo descargando. Sin
dejar la orquesta de Barretto, logré tocar en el quin-
teto de Gillespie en 1970. En 1971 nos pasamos Jerry
y yo al grupo de Eddie Palmieri, y tres años después
fundamos Libre con Manny Oquendo."

Pero mientras Fort Apache está a punto de recibir
su nombre, la noticia de la decisión de Paquito D'Rive-
ra, seguida poco después por la del conguero Daniel
Ponce, de partir rumbo al exilio, causa el efecto de
una bomba. El 7 de mayo de 1980, en camino a Es-
candinavia con el grupo Irakere, Paquito decide mar-
charse durante una escala en el aeropuerto de Ma-
drid-Barajas. En el curso de los seis meses que pasa
en España esperando su visa estadunidense, Paquito
sobrevive componiendo para la orquesta de la tele-
visión finlandesa, con la que había entrado en con-

tacto pocos años antes. También va a Barcelona, donde toca con el pianista catalán Tete Montoliu. Desde su llegada a Nueva York se pone en contacto con Bruce Lundsvall, entonces productor de la CBS. Ambos se habían encontrado en La Habana en 1978, y Lundsvall no había ocultado su admiración al músico cubano. Le ofrece, pues, un contrato de grabación, y en 1981 Paquito graba el álbum *Blowin'* con Jerry González y su compatriota el conguero Daniel Ponce. También en Nueva York, Paquito D'Rivera se encuentra con quien siempre ha sido para él una fuente de inspiración, *Chico* O'Farrill. *Chico* estaba acabando por entonces la preparación de cinco arreglos espectaculares para la Dizzy Gillespie Dreamband, que iba a presentarse el 16 de febrero de 1981 en la sala del Avery Fisher Hall de Nueva York. Esos cinco arreglos son: *Night in Tunisia, Tin Tin Deo, Salt Peanuts, Woody'n You* y *Groovin' High.*[1] La gran orquesta de sueño de Dizzy incluía entre otros a Gerry Mulligan (una de sus raras colaboraciones con el trompetista), Max Roach, Pepper Adams, Jon Faddis, Frank Foster, Frank Wess, Curtis Fuller, Milt Jackson, Roland Hanna, John Lewis, Melba Liston, George Duvivier, Jon Hendricks... y Paquito D'Rivera como invitado especial.

"Inmediatamente después de mi partida de Cuba —cuenta Paquito—, mi interés se centró en las músicas brasileña y venezolana. Gillespie, a quien yo había conocido en Cuba y vuelto a encontrar durante el concierto de Irakere en el Carnegie Hall, en Nueva

[1] El 23 de julio de 1999 el autor descubrió los originales de esos cinco arreglos, que presentó a *Chico* O'Farrill.

York, me propuso partir de gira por Europa durante cuatro semanas. Yo debía remplazar a *Toots* Thielemans, que acababa de sufrir una crisis cardiaca. Tal fue, pues, mi primera gira europea, que me permitió desarrollar contactos para otras giras futuras. En esa época también había formado el grupo Havana-New York Ensemble, que reorganicé en 1983 con el pianista Michel Camilo, el trompetista Claudio Roditi, el contrabajista Sergio Brandao y el baterista Portinho. La idea era mezclar el jazz con la música de otros países latinoamericanos. Brasil con la samba, el bossa nova, el baiao, el chorinho; Venezuela con el joropo, el vals.[2] Aprendí mucho de Claudio Roditi, compositor y solista formidable que combina como nadie el bebop con elementos de la música brasileña. Claudio debutó en mi quinteto tocando el trombón de pistón que luego vendió para dedicarse exclusivamente a la trompeta. Claudio y Portinho presentaron a la cantante brasileña Leny Andrade, con quien tuve ocasión, varias veces, de trabajar. Mi pianista dominicano, Michel Camilo, me ha ayudado mucho en mi trabajo de investigación de la música venezolana, pues él había trabajado con el director de orquesta Aldemaro Romero. En el mismo momento, el guitarrista Fareed Haque me inició, de nuevo, en los valses venezolanos del compositor y guitarrista Antonio Lauro. Yo arreglé y grabé unas versiones para cla-

[2] El joropo afrovenezolano es un polirritmo ternario complejo con frases melódicas bastante breves. Se encuentra principalmente en la costa y se presenta en una gran variedad de danzas interpretadas por tambores. El joropo de las llanuras interiores es más rápido.

rinete y grupo de jazz de varios de sus valses. Hablo de nueva iniciación, pues ya los había descubierto en Cuba, tocados por guitarristas como Carlos Molina y Jesús Ortega. La música venezolana casi nunca ha salido de su país. Creo haber sido uno de los primeros músicos que utilizaron elementos de música venezolana para mezclarlos con el jazz. Tengo la suerte de poder moverme en los géneros musicales con cierta facilidad. Vivir en Nueva York es un privilegio, pues por aquí circulan personas del mundo entero."

La aparición del primer disco de la Fort Apache Band, grabado en público en Berlín en 1982, *The River is Deep,* álbum profundamente anclado en la tradición de las percusiones afrocubanas, fue ensombrecida por el anuncio de la muerte de Cal Tjader en un hospital de Manila, en las Filipinas, donde había ido de gira. Para Poncho Sánchez, el conguero de Tjader desde hacía siete años, la situación era dramática. "En Manila todos los músicos estaban desorientados. Yo caí inmediatamente en una depresión que me ha durado dos años. Cal era mi mentor, un verdadero padre. Tres meses antes de su muerte me había arreglado un contrato con la disquera Concord Picante, para la cual él mismo había grabado varios álbumes. Antes de ello había tenido la suerte de grabar dos discos para Discovery Records, *Poncho* y *Straight Ahead.* Necesité tiempo para recuperarme de la desaparición de Cal y en lugar de mudarme a la costa este me quedé en California, donde se desarrollaba el movimiento de jazz latino." El primer tema grabado por Poncho Sánchez en agosto de 1982 para la Concord Picante es una versión en mambo

de *A Night in Tunisia,* y las otras composiciones del
álbum *¡Sonando!* se dividen entre el bolero, el son,
la guaracha y el danzón. Para señalar el comienzo
de su nueva carrera, Sánchez quería probar que su
música estaba arraigada en la tradición cubana,
tradición de la cual se ha vuelto uno de los más ar-
dientes defensores en la costa oeste.

Luego, una mañana de 1983, brotando de la nada,
el pianista Herbie Hancock se presenta como el sumo
sacerdote de la nueva música industrial con el disco
Future Shock, grabación que paraliza a los puristas
del jazz. Hancock los remata al año siguiente con un
segundo disco, *Sound System.* Para el primer álbum
había recurrido al bajista y productor iconoclasta
Bill Laswell, quien no encontró nada mejor que con-
tratar al conguero Daniel Ponce para perfumar con
percusiones afrocubanas el famoso tema *Rock It.* El
éxito fue inmediato. Dieciséis años después, en
1999, los lejanos descendientes de esta experiencia
son los músicos del grupo cubano Sin Palabras, quie-
nes por primera vez ¡mezclan las percusiones afro-
cubanas con techno, house y garage!

En la secuela de la agitación causada por *Rock It*
el pianista neoyorkino Charlie Palmieri (1927-1988)
publicó en 1984 una de sus mejores grabaciones,
A Giant Step, poco después de haber sido víctima de
una severa crisis cardiaca. Ex discípulo de la escue-
la de música Julliard, pionero de la salsa, director
musical de Alegre All Stars, Palmieri había grabado
ya varios títulos de jazz latino en 1948 para el sello
Continental, seguidos, 10 años después, por el ex-
traordinario pero olvidado *Easy Does It* (Gone Re-

cords). Durante más de 20 años dominará el mundo neoyorkino de la música de baile con diferentes formaciones, entre ellas su charanga *Duboney*. En la década de 1970 participa en una serie de grabaciones con su hermano Eddie, en las cuales populariza el órgano, instrumento poco utilizado en las músicas latinas. Su talento de pianista de jazz latino se revela cuando acompaña a músicos como Herbie Mann, Rafael Cortijo, Cal Tjader y *Machito*. Algunas de sus mejores sesiones fueron rescatadas y publicadas con el título de *Mambo Show* por la casa disquera Tropical Budda. Esas sesiones fueron realizadas en el curso de la década de 1980 por una formación que Palmieri bautizó como The Ensemble of Latin Music Legends, que comprendía a *Mongo* Santamaría (congas), Nicky Marrero (timbales), Johnny Rodríguez (bongós), Ray Martínez (bajo), Barry Rogers (trombón), Piro Rodríguez (trompeta) y *Chombo* Silva (saxofón tenor).

Dos años después de la aparición de *A Giant Step,* otro deceso asesta un rudo golpe a la comunidad musical internacional: el de *Machito,* ocurrido en Londres mientras se presentaba en el club Ronnie Scott. Entonces, su amigo de la infancia Mario Bauzá decide retomar lentamente el camino de los estudios de grabación. Durante más de un año trabaja en colaboración con el pianista Jorge Dalto en la preparación de un nuevo álbum intitulado *Afro-Cuban Jazz*. Después de *La botánica,* grabado en 1977 para la empresa Coco, *Afro-Cuban Jazz* será su segundo álbum como director a pesar de una carrera de músico profesional iniciada 50 años antes. Mien-

tras el disco está en plena preparación, el cantante Rudy Calzado, originario de Santiago de Cuba, se instala en el departamento de Bauzá, que éste ocupó durante medio siglo y que llegó a ser el domicilio más popular en el seno de la comunidad hispánica de Nueva York: 944 Columbus Avenue. Con Graciela, la hermana de *Machito,* Calzado se convierte en el cantante estrella de la nueva orquesta de Bauzá, en la cual encontramos a Paquito D'Rivera, Claudio Roditi, Ray Santos, Conrad Herwig, *Patato* Valdés, Daniel Ponce... Aprovechando el éxito de Bauzá, su protegido, Dizzy Gillespie forma la United Nations Orchestra, su mejor *big band* desde la época gloriosa de Chano Pozo, con Claudio Roditi, Arturo Sandoval, Paquito D'Rivera, Steve Turre, Mario Rivera, James Moody, Danilo Pérez. Sintiendo que la *big band* de jazz latino estaba a punto de volver a ponerse de moda, Bauzá pide a *Chico* O'Farrill que le escriba una suite en cinco movimientos para gran orquesta, basada en el tema clásico: *Tanga.*

Mientras *Chico* compone la que será su última suite, Jerry González reduce Fort Apache a un quinteto y graba en 1989[3] *Rumba para Monk,* álbum que proyectará definitivamente al grupo al primer plano del escenario internacional. "Monk es el más grande de rumbero del jazz", afirma González, y esta idea será retomada por el pianista Danilo Pérez siete años después en su álbum *PanaMonk.* En *Rumba para Monk,* primer homenaje afrocubano a Monk,

[3] La grabación de *Rumba para Monk* se efectuó durante octubre de 1988 y febrero y marzo de 1989.

el quinteto mezcla hábilmente bebop, hard bop con una sección rítmica afrocubana dirigida por Steve Berrios, discípulo de Willie Bobo. Grabación perfecta para cerrar la década.

XII. EL REINO AFROCUBANO ATRAVIESA LOS MARES

No HAY UN PAÍS que esté al abrigo de los ritmos afro-
cubanos. Tomemos por ejemplo a Japón. El entusias-
mo comienza cuando Tadaki Misago funda en 1949
la orquesta Tokyo Cuban Boys, que irá por primera
vez a Cuba durante la década de 1970. La popula-
ridad de la música cubana se refuerza, después, con
la gira de Xavier Cugat y en la década de 1960 con el
mambo de Pérez Prado. *Machito* pasa tres meses en
Japón en 1961. Esa estadía la recuerda Graciela, la
cantante de *Machito,* como si fuera ayer. "Nos ha-
bían invitado a inaugurar un nuevo centro nocturno,
el Golden Akasaka, de dos pisos y con dos escena-
rios. Cuando llegamos no habían terminado de cons-
truirlo y el promotor nos envió a varias ciudades del
país. También estaba en gira el trío Los Panchos.
Los japoneses son increíbles: lo imitan todo: ¡había
un trío japonés que imitaba a Los Panchos! Un día,
en una tienda de discos, ¡me encontré con una can-
tante que interpretaba todos mis boleros!" Por la
misma época, la Orquesta Aragón y grupos de danzón
recorren regularmente la isla. Veinte años después,
el musicólogo y guitarrista Jiro Hamada traduce al
japonés la obra del musicólogo cubano Fernando
Ortiz. Para dar prueba de su apego a la tierra cubana,
¡Hamada se hace enterrar en Cuba y en Japón! Con

objeto de popularizar la percusión afrocubana, el Latin Percussion Jazz Ensemble efectúa su primera gira por Japón en 1979 con los percusionistas Johnny Rodríguez, *Patato* Valdés y Tito Puente, el pianista Eddie Martínez y el contrabajista Sal Cuevas. Un año antes, el cantante y percusionista Masahito *Pecker* Hashida funda la primera gran orquesta japonesa de salsa, la Orquesta del Sol.

Entre los miembros de esta orquesta de 11 músicos va un extraordinario pianista, compositor y arreglista, Ken Morimura. La adolescencia de este pianista fue similar a la de la mayoría de los músicos japoneses que hoy consagran su vida al jazz latino y a la música cubana. Después de efectuar estudios de piano clásico, Morimura se forma el oído escuchando a los Beatles, a los Beach Boys, a los Doors, a Jimmy Hendrix y a Cream. A los 15 años, organiza un grupo de rock para animar una fiesta de su escuela. Pocos años después, descubre al pianista portorriqueño *Papo* Lucca por medio del disco *Explorando* de la Sonora Ponceña. "Desde entonces me convertí en fanático de la salsa y entré en el grupo Orquesta del Sol pocos meses después de su fundación. Ahora soy su director musical. Otra inspiración determinante será la gira efectuada en 1979 por Tito Puente." Tres años después, Morimura y el bongocero Michaquino fundan el Conjunto Michaquino, que fue el primer grupo japonés de jazz latino. Su primer concierto se celebró en el club Crocodile de Tokio, con un repertorio que incluía temas de Puente, *Machito,* Cal Tjader, Fort Apache y algunas composiciones originales. El grupo se separó en 1985, sin haber tenido la oportunidad de grabar.

En 1983, el percusionista cubano Pello *el Afrokan* (Pedro Izquierdo, fallecido el 11 de septiembre de 2000) realiza una gira por Japón, y la Orquesta del Sol se asegura la primera parte de varios conciertos. Cinco años después, para celebrar el vigesimoquinto aniversario de la creación del ritmo mozambique, Pedro invita a la orquesta a participar en el carnaval de La Habana. Sólo algunos músicos harán el viaje en julio de 1988. Para ellos, fue una impresión increíble, pues por primera vez entraban en contacto con músicos cubanos cuya música interpretaban desde hacía varios años, músicos a los que sólo conocían a través de las grabaciones que les servían de modelos. Para el desfile del carnaval, Pello alquiló un carro con 15 músicos cubanos y 20 japoneses miembros de la Orquesta del Sol, Orquesta de la Luz y Chica Boom, ¡un grupo de salsa que canta exclusivamente en japonés!

La década de 1980 será la de la salsa en Japón. La Orquesta de la Luz, con la célebre cantante Nora, se vuelve la más popular. Después de haber tocado el bongó con el grupo Chica Boom, Nora aprende español y canta boleros. Por primera vez los músicos japoneses componen temas originales de salsa. "En Tokio, en 1980 yo era la cantante del grupo de rock Atom. El percusionista del grupo se enamoró de la salsa y me hizo escuchar un disco de Tito Puente. Yo no hablaba español, pero quedé subyugada por el ritmo. Tras la disolución del grupo de rock decidimos el percusionista y yo organizar una orquesta de salsa. Fuimos a escuchar al mejor grupo de salsa del momento, la Orquesta del Sol. Después de una esta-

día en Nueva York, para aprender español y familiarizarme con el repertorio de Fania, fundamos en 1983 la Orquesta de la Luz. También estudié las percusiones afrocubanas [...] En Tokio, durante los primeros conciertos, era verdaderamente el infierno. A veces teníamos que detenernos en la mitad de una canción, pues ya no sabíamos en qué íbamos..." En agosto de 1989, cuando la Orquesta de la Luz ofrece su primer concierto en Nueva York en el club colombiano El Abuelo Pachanguero, el público queda paralizado y la prensa, incrédula. ¡Las nuevas estrellas de la música latina son japonesas! ¡La mejor salsa es japonesa! El choque cultural es total. El grupo graba siete álbumes para BMG Japón.

Al margen de la salsa, el jazz latino de ascendencia afrocubana tiene unos principios tímidos. Como en los Estados Unidos y el Caribe, los músicos japoneses se dividen entre esos dos repertorios. Poco a poco salen a luz emisiones de radio y *disk jockeys,* que después serán célebres, como Luis Sartor, Jun Takemura y Carol Hisasne, y contribuyen a la difusión del jazz latino. El club Blue Note de Tokio invita al pianista Gonzalo Rubalcaba. Otros clubes como el Roppongo Pit Inn, Body & Soul y Alfee abren sus puertas a orquestas locales. En 1996 Carlos Kanno, director musical de la Orquesta de la Luz, la disuelve para formar la Nettai Tropical Jazz Band, una *big band* de 18 músicos, la más formidable orquesta japonesa de jazz latino hasta entonces, la mayor parte de cuyos arreglos fueron escritos por el pianista Ken Morimura. Nettai grabó tres álbumes, *Live at Yokohama, My Favorite* y *September,* recién aparecido

con el sello RMM, y después de participar en varios festivales de los Estados Unidos, se apresta ahora a invadir Europa. Entre las otras orquestas japonesas de jazz latino, hay que citar la del trompetista Luis Valle, hermano de *Maraca,* así como Tropicante, Sabor Pa'lante, Someday Latin Jazz Orchestra y Latin Yaro. En enero de 1999 Ken Morimura llevó a Cuba la *big band* de músicos japoneses Todos Estrellas de Japón para una serie de conciertos por toda la isla: la primera gira de una orquesta japonesa por Cuba. Algunos meses después estaban en Honduras, El Salvador, Ecuador y Venezuela...

EL EFECTO "MACHITO" E IRAKERE EN EUROPA

Como en Japón, será la aparición de la salsa la que favorecerá el florecimiento del jazz latino en Europa. La repetida presencia de la orquesta de *Machito* en la década de 1970, el concierto de Irakere en el festival de Montreux en 1978 y la distribución del catálogo de Fania alientan a muchos músicos europeos a formar orquestas, adoptando así la herencia de los ritmos afrocubanos. Descubriendo a *Machito,* Europa cobra conciencia de su apetito insatisfecho por la danza. El rock está bien, pero le faltan la sensualidad y las especias de las danzas cubanas y latinas en general. En realidad, desde el rock Europa no había conocido una nueva danza popular. En todo momento hubo a través del Viejo Continente una diáspora musical latinoamericana: el cantante Raúl Zequiera, el saxofonista *Chico* Cristóbal, el pianista

Alfredo Rodríguez[1] y el trombonista Luis Varona en París. Otros tendrían una estadía más o menos prolongada: Rita Montaner, Moisés Simón, Rogelio Barba, Don Azpiazu, Eliseo Grenet, Julio Cuevas. El compositor y director de orquesta Obdulio Morales en Viena; *Bebo* Valdés, Sabú Martínez, Juan Amalbert en los países escandinavos y, más recientemente, los saxofonistas Raúl Gutiérrez y Tony Martínez, el guitarrista Leonardo Amuedo... A esos exiliados, la explosión de la salsa y del jazz latino les provocaba el recuerdo de una comunidad de sonidos perdida, el país y la cultura abandonados. Esas músicas se transforman en fiesta, una fiesta cuyo sentido ofrece imágenes sonoras de una tonalidad oculta.

Como lo precisa el historiador Max Salazar, la presencia de *Machito* en Europa se debe a un apuesta de póker: "El productor George Wein había organizado una gira europea para Ray Barretto, pero éste aceptó una oferta mejor para participar en el festival de jazz de Newport. Wein telefoneó inmediatamente a *Machito* para proponerle los conciertos de Europa y le explicó que por razones presupuestarias sólo podría viajar con ocho músicos. Convencido de que ya era hora de conquistar Europa, *Machito* aceptó la oferta. En cambio Mario Bauzá se negó. 'Escucha, Mario —le rogó *Machito*—, estoy convencido de que haremos furor y que en los años siguien-

[1] A los 24 años, Alfredo Rodríguez se fue de Cuba a Nueva York, donde acompañó a Ismael Rivera, Rafael Cortijo y Vicentico Valdés. Con *Patato* Valdés grabó en 1976 un soberbio álbum para el sello Latin Percussions: *Ready for Freddy*. En 1982, tras un concierto en la Chapelle des Lombards, en París, con *Patato* Valdés, decidió establecerse en Francia.

tes podremos viajar con la orquesta completa.' 'No', respondió Bauzá. Así, pues, *Machito* reorganizó la orquesta, contrató a su hija Paula como cantante y a su hijo Mario como director musical. Al retornar del primer viaje en 1975, después del éxito de los conciertos de París y Hamburgo, *Machito* recibió una carta de Mario y de Graciela, anunciándole que ponían fin a su colaboración, ya de 35 años. Por esa época, y durante 15 años, yo tenía un programa de radio, *Masters of Afro Cuban Jazz,* y entrevistaba a *Machito* antes y después de cada una de sus giras europeas. Puedo afirmar que tuvo un éxito sin precedente. Había elegido bien. Un año y medio después de su separación, Mario formó una nueva orquesta que, por desgracia, sólo tuvo una existencia efímera".

Cuando *Machito* llega a Europa con su voz de sonero, los temas de sus canciones ya no sólo concernían a los caminos cruzados entre La Habana y Nueva York. Aspiraba a la universalidad, narrando la vida y los sufrimientos de las poblaciones que emigraban en el seno del continente americano. Envolvía a su público con una maraña compleja de melodías. Un año después de haber obtenido el único Grammy de su carrera por un álbum que salió bajo el sello holandés Timeless,[2] Machito muere en Londres el 15 de abril de 1984, mientras se presentaba en el club Ronnie Scott. Hoy la orquesta, rebautizada como The Afro Cuban Band, es dirigida por su hijo Mario Grillo. No menos importante que los primeros con-

[2] La disquera Timeless publicó un cofrecillo de tres álbumes de *Machito,* que incluye el célebre concierto de North-Sea Jazz Festival de 1982, y el disco que, al año siguiente, obtuvo el Grammy.

ciertos europeos de *Machito* fue el de Irakere en el festival de jazz de Montreux en 1978, pocos días después de su concierto en el Carnegie Hall de Nueva York, cuya grabación le valió un Grammy. En Montreux, donde Irakere ofrece en realidad su segundo concierto fuera de Cuba, los músicos tocan con la energía de la desesperación, como si se tratara de su último concierto. Los espectadores quedan hipnotizados por el virtuosismo y la sonoridad original del grupo cubano. Por primera vez Europa descubre un coctel explosivo de ritmos afrocubanos, funk, rock y jazz.

Nueva Manteca, Cubop City Big Band, Rumbatá y los demás

Si hoy Rumbatá, la orquesta fundada en 1990 por el conguero colombiano Jaime Rodríguez, es una de las mejores orquestas de salsa basada en Europa,[3] fue el pianista holandés Jan Laurens Hartong el que adoptó el papel de pionero hace cerca de 20 años. Nacido en 1941, Hartong se especializó en el estudio

[3] Con base en Amsterdam, Rumbatá es una verdadera muestra de la diáspora latinoamericana en Europa con 10 músicos de nueve nacionalidades distintas. Su repertorio pone de manifiesto las raíces musicales de cada uno de sus miembros —unidad bajo el concepto de la salsa—, utilizando como colores rítmicos diferentes folclores musicales como la cumbia, la milonga y la bomba. En contraste con la mayoría de las orquestas de salsa, el repertorio de Rumbatá está compuesto esencialmente por temas originales. Entre los otros grupos europeos de salsa se puede citar: Salsamanía en Finlandia, Stephenson's Hot Salsa y Hatuey en Suecia, y Mambomanía en Noruega.

del bebop y a la edad de 14 años descubrió las grabaciones de Cal Tjader, Armando Peraza, *Patato* Valdés y *Mongo* Santamaría, música que escucha atentamente pero que no toca. Su ingreso en el universo afrocubano se produce en 1978. "En 1978, los conciertos en La Haya de Pete *el Conde* Rodríguez, Celia Cruz y Eddie Martínez fueron para mí una verdadera revelación. Por esa época yo tenía un trío y también estudiaba etnomusicología. Decidí dedicarme a la música latina y Eddie Martínez fue mi profesor. Volvió al año siguiente con el Latin Percussion Ensemble con Tito Puente, *Patato* Valdés y Andy González, que efectuaban una gira por los festivales de jazz europeos de Francia, Suiza, Alemania y Dinamarca. Ese mismo año, por primera vez en Europa, el conservatorio de música de Rotterdam empezó a dar clases de jazz. Dos años después, en el marco de ese mismo programa, comencé a dar cursos de jazz latino. La escena latina en Holanda era casi inexistente. Había, es cierto, comunidades provenientes de Surinam y de Curaçao, pero tenían sus propias músicas."

En 1982, Jan Laurens Hartong forma Manteca, orquesta de salsa de 10 músicos con tres cantantes de Curaçao. El grupo interpreta principalmente la música de Eddie Palmieri, cuyos solos de piano ha transcrito Hartong. Manteca participa en el primer festival de salsa de Londres en 1986. A pesar de su enorme éxito, el festival no se repetirá. El gobierno de la primera ministra Margaret Thatcher decidió suprimir las subvenciones a numerosas manifestaciones culturales. Hartong descubre entonces la mú-

sica de Fort Apache, el grupo neoyorkino de Jerry González. Después de un segundo viaje a Cuba, durante el cual estudió con los pianistas Emiliano Salvador y Ernán López-Nussa, Hartong modifica la estructura de su orquesta, a la que rebautiza Nueva Manteca. Su repertorio se orienta en lo sucesivo hacia el cubop. Durante los tres primeros años, Hartong contrata al percusionista neoyorkino Nicky Marrero, quien había participado con Jerry González en la creación de Fort Apache. "El grupo se convirtió en un septeto y hoy su forma definitiva es un noneto. Al correr de los años, hemos tocado con los más grandes percusionistas del jazz latino: Armando Peraza, Giovanni Hidalgo, Orestes Vilato, Bobby Sanabria, y también con excepcionales solistas a los que invitamos regularmente, como Paquito D'Rivera, Claudio Roditi, *Papo* Vázquez, Luis Conte [...] En 1995 inauguramos la serie de conciertos Manteca Meets the Legends con ayuda financiera del gobierno, y eso nos ha permitido organizar conciertos de jazz latino en grandes salas tradicionalmente reservadas a la música clásica." Desde su restructuración en 1987, Nueva Manteca ha publicado siete álbumes, grabaciones indispensables para todo aficionado serio. En cambio, no hay ningún testimonio grabado del grupo Manteca.

En abril de 1995 el baterista de Nueva Manteca, Lucas Van Merwijk, funda la Cubop City Big Band, orquesta de 20 músicos originarios de Puerto Rico, Venezuela, Panamá, Uruguay, Alemania, Dinamarca y Holanda. "Asistí al concierto de *Machito* el 18 de julio de 1982 en el North Sea Jazz Festival, y desde

entonces no había dejado de soñar con formar una orquesta para mantener vivo el espíritu de su música. Antes de presentarnos en público grabamos un álbum, *The Machito Project*. También modificamos ligeramente los arreglos originales añadiendo una sección de trombón que *Machito* había suprimido cuando vino por primera vez a Europa." En 1998, la Cubop City Big Band rindió homenaje a otra leyenda musical cubana, el cantante Benny Moré, con el disco *Moré & More* que retoma los principales éxitos de Moré con arreglos originales de Eddie Martínez.

Irazú, Agua de Colonia, Cubismo

Pocos meses antes de que el grupo holandés Manteca fuese formado por el pianista Jan Laurens Hartong, otro pionero, el saxofonista chileno Raúl Gutiérrez, fundó en Munich Irazú, una orquesta de 12 músicos. Mientras que el repertorio de Hartong está basado en el bebop y le gusta retomar temas clásicos de Monk, Coltrane y Miles Davis, el de Raúl Gutiérrez es esencialmente cubano. A lo largo de toda su carrera Irazú no grabó, por cierto, más que arreglos originales escritos por compositores cubanos como Horacio González, Rubén González, Chucho Valdés, *el Tosco* y el arreglista estadunidense Jeff Fuller, contrabajista del legendario saxofonista Lou Donaldson.

"Descubrí el mambo y la música cubana hacia 1965 en La Serena, pequeña población del norte de Chile. Había allí una banda militar que tocaba marchas durante la jornada y animaba los bailes de fin de

semana para el casino de los oficiales. Después de mudarme a Santiago seguí cursos en el conservatorio de música. En 1970 Elvin Jones, acompañado de Dave Liebman, Gene Perla y Steve Grossman, vino por primera vez a dar un concierto en Santiago. Regresó en octubre de 1973, un mes después del golpe de Estado, y en un teatro atestado de militares armados, de pronto se levantó y leyó un texto de Angela Davis. Nadie comprendía. En la sala se hizo un silencio de muerte. Tal fue mi primer contacto directo con el jazz. En 1973 salí de Chile y tras una breve estadía en Barcelona me establecí durante cuatro años en Lyon, donde toqué con la Marmite Infernal. Tocaba free jazz porque no sabía tocar blues, y en el fondo tenía ganas de tocar como el saxofonista Raoul Bruckert, pues su swing era extraordinario. Poco a poco me di cuenta de que el free no había sido hecho para mí; después de todo, soy latino, y no un intelectual de izquierda lyonnés. Si llegaba yo a tocar Dixieland en Lyon, me acusaban de reaccionario. Muchos músicos europeos son incapaces de tocar blues y ocultan su ignorancia con falsos pretextos: el blues es para los negros estadunidenses, el swing es reaccionario [...] Yo seguí mi camino y después de algunos años en París me instalé en Alemania, donde fundé Irazú. Por entonces yo tocaba esencialmente el tenor que finalmente abandoné a favor del alto y del barítono.

"Irazú es una *big band* al estilo de *Machito* y Mario Bauzá, sin baterista pero con un baby bajo y percusiones afrocubanas. Representamos el ala afrocubana del jazz latino. Tenemos el mismo problema que Ira-

kere. Cuando tocamos arreglos muy complicados, una parte del público exige algo para bailar, y si pasamos a la música de baile, ya no tocamos verdaderamente jazz latino. El público de jazz latino es muy atento a los arreglos, al son, a las improvisaciones." Hace algunos años Raúl Gutiérrez volvió a Chile. Conservó el nombre de Irazú para su orquesta, que cuenta con 20 músicos, y él es miembro, con todos los derechos, de Afro Cuban All Stars, dirigida por el compositor cubano Juan de Marcos González.

Tata Güines, Arturo Sandoval, Lou Donaldson, Héctor Matignon, *Chocolate* Armenteros, Amadito Valdés y *Changuito* figuran entre los invitados regulares de las sesiones de grabación efectuadas por Irazú. El tercer álbum, *Fiesta del timbalero,* grabado en Francfort en 1991, es un homenaje a los timbaleros, subraya las diferencias en la manera de tocar entre los músicos neoyorkinos representados por Nicky Marrero, y los cubanos, representados por el extraordinario Amadito Valdés. Dos meses antes de fallecer, el pianista Kenny Kirkland participó en la última grabación del grupo en Santiago, *Vicio latino II.* Los siete álbumes realizados hasta hoy fueron reeditados por la empresa cubana Big Band Cuba de Caribe Productions.

Cuando Raúl Gutiérrez e Irazú se fueron de Alemania, dejaron un vacío en el escenario local del jazz latino, vacío que poco a poco fue colmado por Agua de Colonia, una *big band* fundada en Colonia por el baterista Roland Peil. "Todo comenzó en 1996, con esta loca idea de organizar una *big band* de 30 músicos para tocar en Cuba. Por último, en diciembre

de 1996, me llevé 10 músicos a Cuba y en el curso de los tres meses siguientes dimos 15 conciertos en La Habana. En escena éramos 30, un verdadero delirio. Había bailarines de breakdance, raperos, dos contrabajistas, tres percusionistas... ¡y Bobby Carcassés! Por desgracia, no pudimos grabar un disco. Desde el regreso a Colonia, Agua de Colonia graba con 15 músicos y de cuando en cuando recibimos músicos cubanos de paso por Europa."

Existen, ciertamente, otros grupos de jazz latino en Europa, como Cubismo, explosiva orquesta de nueve músicos formada en Zagreb, Croacia, en 1996 por el conguero Hrvoje *el Cacique* Rupcic. *¡Viva La Habana!* y *Motivo cubano,* sus dos últimos discos grabados en Zagreb y en La Habana contienen versiones excepcionales de *Groovin High, St. Thomas* y *Summertime,* con ritmo de chachachá. Los otros temas están orientados hacia la salsa con invitados importantes como el timbalero portorriqueño Carlos Soto, la cantante dominicana Yolanda Duke, Amadito Valdés, Juan de Marcos González, Teresa García Caturla y *Puntillita.* En contraste con la mayoría de los grupos de salsa y jazz latino europeos, Cubismo tiene el mérito de escribir arreglos originales para los temas clásicos que interpreta. Hay otros muchos grupos de jazz latino que comparten el escenario europeo, pero no tenemos que citarlos a todos aquí. Subrayemos, empero, la presencia en Inglaterra de los formidables congueros Robin Jones y su discípulo *Snowboy*. El primero se dio a conocer al lado de Bud Powell y Chet Baker antes de acompañar más recientemente a Elton John, Billy Idol y Slade. ¡No

cabe duda de que es ecléctico! Jones ha favorecido la
introducción del jazz latino en Inglaterra y aficionó
a la conga a centenares de músicos jóvenes. Entre
ellos se encuentra Mark Cotgroove, más conocido
como *Snowboy*. También del Reino Unido señalemos
a las orquestas Tumbaíto, Bilongo All Stars, Salsa
Céltica (con un formidable disco del mismo nombre),
Roberto Pla and his Latin Ensemble (que grabó con
Maraca) y el Grupo X. De Francia hay que citar ante
todo Black Chantilly, que ha realizado dos grabacio-
nes prometedoras.

EL JAZZ FLAMENCO

Mientras que el jazz afrocubano conquistaba el mun-
do, el ala auténticamente europea del jazz latino se
desplegaba desde la década de 1950 con el saxofo-
nista español Pedro Iturralde. Sin darse verdadera-
mente cuenta de ello, Iturralde es el primer músico
que anudó el hilo, recordando que, antaño, la España
morisca había importado a su cultura a millares de
esclavos africanos antes de exportarlos al Nuevo
Mundo. Como ya lo hemos subrayado, no cabe la me-
nor duda de que ciertos elementos de la música an-
daluza, con sus raíces indias, israelíes y africanas
hicieron el viaje a América del Sur, el Caribe y el
puerto de Nueva Orleans, mezclándose así con las
numerosas raíces del jazz. ¿No influyeron los ele-
mentos afroárabes sobre el baião del norte brasi-
leño, ritmo y género popularizados en la década de
1940 por Luis Gonzaga, y cuyos vestigios se encuen-

tran hoy en la obra de Chick Corea y aun en la obra del saxofonista Joe Henderson?

La obra de Iturralde es apasionante; ha dedicado su carrera musical al acercamiento del jazz y las músicas folclóricas españolas. Nacido en 1929 en Falces, pequeña población de Navarra, Pedro Iturralde desfila desde su infancia con la fanfarria local. A la edad de 13 años toca el saxofón tenor y el clarinete en una orquesta de jazz que anima ciertas veladas danzantes. "El director de la orquesta era un apasionado del tango y el jazz. Tenía una colección de discos que me permitió descubrir a Armstrong, Ellington, Cab Calloway y Coleman Hawkins. Por la misma época descubrí el flamenco, escuchando la radio. Además, el barbero del pueblo era guitarrista de flamenco." A los 15 años Iturralde acompaña a artistas de variedades y de *music-hall*. Huyendo de la depresión económica que cae sobre España al término de la segunda Guerra Mundial, se va de gira a Lisboa, Casablanca y Túnez con una *big band* que acompaña al cantante catalán Mario Rossi. "Paralelamente, yo encontraba gigs en los clubes de jazz y un día me dejé contratar por la orquesta tunecina African Boys que giraba por todos los casinos del norte de África. Tocábamos bebop. Por desgracia, tuve que volver a España para cumplir con el servicio militar. Con Franco, no se bromeaba con esas cosas."

A comienzos de la década de 1950, después de haber formado su propio quinteto, con el cual tocó en los principales clubes y hoteles de Madrid, Iturralde vuelve a Beirut, donde se queda dos años. En la capital libanesa ¡forma una orquesta con músicos italia-

316

nos y griegos nacidos en Egipto! "El cantante del grupo estaba enterado de todos los triunfos de Sinatra, Dean Martin y Harry Belafonte. Después de Beirut, partimos rumbo a Grecia. Los músicos se quedaron en Atenas. En cuanto a mí, me fui a Alemania a tocar en las bases militares estadunidenses. De hecho, fue en Grecia donde empecé a explorar la música andaluza, sin duda por nostalgia, pero también porque muchas canciones populares griegas utilizan la misma gama que el flamenco. De regreso en Madrid en 1960 me instalé en el club Whisky-Jazz y tuve la idea de interpretar a mi manera, es decir con armonías de jazz, las canciones de García Lorca. Él había recogido melodías del folclor andaluz a las que había dado palabras. Tenía, pues, un grupo de jazz que tocaba una música original con colores netamente españoles, como el flamenco. Yo no me limitaba al flamenco, pues también interpretaba melodías vascas y asturianas adaptadas al jazz. Por la misma época Bill Evans y Miles Davis, seguidos de John Coltrane, iniciaban su periodo modal con composiciones como *Kind of Blue, So What, Milestones,* en las cuales la improvisación, como en el flamenco, se basa en la gama, en una serie de modos, antes que en las armonías. Una noche, en el club, un cliente me llevó *Sketches of Spain* (1959-1960) de Miles Davis. De hecho, el primer músico de jazz que empleó el término "flamenco" para una grabación fue Lionel Hampton cuando grabó *Jazz flamenco* (1956), ¡música que francamente no tiene nada que ver con el flamenco!

Resulta de mejor gusto adelantar que Miles Davis y John Coltrane con su álbum *Ole!* fueron los pre-

cursores en materia de jazz flamenco. Desde luego, esto es inexacto. Pedro Iturralde fue el primer músico de la historia del jazz que realizó una auténtica fusión entre esas músicas, cuyos puntos comunes había comprendido desde la década de 1950. "El cantante de flamenco se expresa como un solista de jazz. Lo que pone por delante es su individualidad. Nunca repite dos veces la interpretación de un mismo tema, como el solista de jazz; todo depende de su estado de ánimo Jazz y flamenco comparten un importante sentido del ritmo. En fin, yo diría que el blues tradicional tiene 12 compases y el flamenco, según yo, 12 tiempos."

En junio y en septiembre de 1967 Pedro Iturralde realiza dos sesiones de grabaciones históricas que aparecerán con el sello Hispavox/Blue Note: *Jazz Flamenco Vol. 1* y *Vol 2*. Para la ocasión, se rodeó del pianista Paul Grassl, del trombonista italiano Dino Piana, del contrabajista suizo Eric Peter y del baterista alemán Peter Wyboris. Para reforzar el lado andaluz de sus arreglos, Iturralde invitó a dos guitarristas, Paco de Antequera y Paco de Lucía, quien se ocultó bajo el seudónimo de Paco de Algeciras. En noviembre del mismo año, invitado por el productor alemán Joachim Ernst Berendt, viaja a Berlín para realizar una nueva grabación, *Flamenco Jazz,* que aparecerá con la etiqueta MPS BASF. "Berendt había tenido la idea de producir una serie de conciertos y de discos bautizados como *Jazz Meets the World.* Una vez más, yo había invitado a Paco de Lucía." Ese disco fue reeditado en 1997 con el título *Jazz Meets Europe.* Después de esos tres álbumes, a fina-

les de la década de 1960 varios grupos de flamenco, entre ellos el de Paco de Lucía, incorporan saxofones y flautas. Desde entonces Iturralde no ha dejado de desarrollar un jazz auténticamente español, como lo demuestra una vez más su nuevo proyecto, *Peregrinación musical a Compostela,* disco en el cual enriquece temas del folclor catalán, andaluz y asturiano con armonías de jazz.

Otros músicos españoles han seguido los caminos abiertos por Pedro Iturralde: el saxofonista Jorge Pardo, los miembros de La Barbería del Sur, los pianistas Chano Domínguez y Joan Albert Almargós y el contrabajista Carlos Benavent, fundadores estos dos últimos del grupo de jazz rock Música Urbana. Si Iturralde modificó la estructura de composiciones andaluzas para adaptarlas al jazz, Domínguez y Pardo emprendieron el camino en sentido inverso, el de adaptar temas de jazz al ritmo andaluz. Pardo y Domínguez grabaron juntos en 1994 el álbum *10 de Paco,* homenaje a Paco de Lucía. Pardo, que grabó al comienzo de su carrera con el formidable *Camarón de la Isla,* toca desde hace muchos años en el sexteto de Paco de Lucía. Este homenaje era, pues, un tanto esperado. La participación de Pardo en las orquestas de flamenco es consecuencia directa de la influencia dejada por Iturralde.

Chano Domínguez aprende a tocar la guitarra con unos amigos gitanos, ¡pero debe abandonar el instrumento porque se muerde las uñas! Admirador de Yes y de King Crimson, se lanza abiertamente al rock progresivo, grabando, como pianista, varios álbumes con el grupo andaluz Cai. Tal es la influencia

de Joe Zawinul, cuya maestría descubre al lado del saxofonista Cannonball Adderley, quien incita a Domínguez a volverse definitivamente hacia el jazz. Inicia su carrera de solista en 1993 con el álbum Chano, seguido en 1996 por *Hecho a mano* y, dos años después, por *En directo*. Otros dos pianistas notables también habían experimentado con el flamenco: Chick Corea con su composición "La fiesta" en 1972 y el dominicano Michel Camilo, quien grabó en 1991 con el grupo español Ketama el álbum *Pa' gente con alma*.[4] En contraste con Camilo, quien firmó un bello álbum, *España,* a dúo con el guitarrista *Tomatito*, con quien colabora irregularmente desde 1997, Chano Domínguez establece, con su álbum de piano solo *En directo,* las bases de una música original que se remonta a las fuentes (comunes) del jazz y el flamenco. Domínguez ofrece el flamenco como una versión europea del blues estadounidense y, en este comienzo del siglo, el pianista andaluz simboliza claramente el devenir del ala europea del jazz latino.

[4] Otra incursión notada en el mundo del flamenco fue la del vibrafonista Bobby Paunetto con el tema *Spanish Maiden,* que figura en el álbum *Commit to Memory* (1976). Asimismo, se destaca el dúo Strunz y Farah con el álbum *Frontera* (1984), y el álbum del guitarrista estadounidense Mark Towns, *Flamenco Jazz Latino.* Por lo demás, es interesante observar que Michel Camino debe una parte de su éxito a Mario Bauzá, quien al comienzo de la década de 1980 le hizo descubrir el universo del pianista cubano Ernesto Lecuona. Este descubrimiento sería de gran influencia sobre el estilo del pianista dominicano.

TERCERA PARTE

LOS OTROS SABORES AFROLATINOS

BAJO EL YUGO DE LA ESCLAVITUD, danzas, ritmos y tradiciones africanas de diferentes naciones y grupos étnicos emigraron y se fundieron en el Nuevo Mundo. Dispersos en su actividad, cada cual siguió un destino propio influyendo sobre la música de América Latina y de los Estados Unidos. Las tradiciones se mantuvieron en parte gracias a los cabildos de los que ya hemos hablado. Éstos existieron no sólo en Cuba sino también en Haití, Perú, Colombia, Venezuela, Uruguay y Argentina. Por razón de sus raíces africanas comunes y después de una evolución de varios siglos, la reunión entre el jazz y los ritmos afrolatinos y caribeños era inevitable. En la secuela de su independencia del dominio colonial, las jóvenes naciones de América Latina adoptan los modos musicales de la Europa victoriana. En los albores del siglo XX, a medida que sus poblaciones alcanzan un creciente desahogo material, acabarían por abandonarlos en aras de sus músicas nacionales. Vistas las similitudes entre las formas musicales latinoamericanas, resulta relativamente difícil determinar con exactitud cuál forma "pertenece" a qué país.

Después de la incursión fulgurante de los ritmos afrocubanos y del bossa nova en la música popular estadunidense, incontables músicos analizaron las posibilidades de fusionar diferentes ritmos afrolatinos y afrocaribeños con el jazz. Esta investigación musical iba de la mano con el creciente afán de poner de manifiesto la pertenencia a una comunidad

323

cuya identidad había que defender, comunidad que terminaría por integrarse armoniosamente a un nuevo mosaico cultural latinoamericano. Esta integración no careció de dificultades, pues no debemos olvidar que en la época de las dictaduras militares en América Latina poseer un disco o un libro llegado de Cuba era un delito. En la secuela del ascenso de Fidel Castro al poder, la música cubana dejó de circular libremente. Sin embargo, el desarrollo de los medios de comunicación favoreció unos contactos más estrechos entre los músicos de esas diferentes comunidades, permitiendo así el intercambio de ideas y el realce de sus particularidades. En contra de lo que ciertos intelectuales sostuvieron hace 30 años, este creciente interés por una música de fusión no mató la identidad musical de cada cultura; por lo contrario, permitió al público de todo el mundo descubrir unas músicas cuya existencia había ignorado hasta entonces. Podemos ver esto con la música cubana: sigue siendo cubana pese a su fusión con el jazz, sus admiradores son más cada día, y su complejidad y sus cualidades rítmicas atraen a músicos de todos los horizontes. Por otra parte, como justa compensación, el jazz enriquece todas las músicas folclóricas que toca, llevando consigo un tratamiento moderno de la melodía y de las armonías. Esta aportación del jazz también permitirá, con el tiempo, una mejor expresión de la identidad musical de cada comunidad.

En los Estados Unidos, como en ningún otro lugar del continente americano, existe un estímulo al proceso creador, a la investigación y a la realización de

una expresión personal y un contexto socioeconómico que permite su florecimiento. Se trata, allí, de un factor determinante que incitó la emigración de muchos artistas. Por esta razón la mayoría de las fusiones se han producido en el país que vio nacer el jazz y que, recordémoslo, llegará a ser el factor unificador de todas esas músicas latinoamericanas. No obstante, desde hace casi 50 años, en su propio país músicos latinoamericanos y caribeños seducidos por el espíritu creador del jazz han desarrollado con discreción un lenguaje original que hoy ha venido a enriquecer el jazz latino. El advenimiento del bebop ha producido ondas de choque en las comunidades musicales de los cinco continentes, e incontables músicos han intentado incluir el vocabulario bop en su folclor nacional. Por lo demás, muchos temas de jazz de otras épocas, por ejemplo el swing, son interpretados con ritmos afrolatinos. Así, composiciones que tradicionalmente se tocaban en 4/4 se tocan en 12/8 o en 6/8 (véase los capítulos iv y v). Paralelamente a esas tentativas de fusión, ciertos instrumentos tradicionales como el cuatro (Puerto Rico), la tambora (República Dominicana) y el cajón (Perú) han penetrado poco a poco en las orquestas de jazz, viniendo así a enriquecer la gama de las percusiones afrocubanas.

A la luz de esas fusiones surgió una polémica amigable sobre el significado del término *jazz latino*. Ciertos músicos, como el saxofonista clarinetista cubano Paquito D'Rivera, defienden una visión panamericana y juzgan que hoy todos los ritmos del Caribe y de América del Sur mezclados con el jazz consti-

tuyen el jazz latino. Otros músicos, como el contra-
bajista peruano Óscar Stagnaro, y con él la mayoría,
consideran que lo conveniente es empezar por iden-
tificar el país de América en que la población habla
español, donde la España colonial desempeñó un
papel determinante, papel que se percibe escuchan-
do la música de hoy. "Sólo la mezcla con el jazz de las
músicas que provienen de esos países puede ser con-
siderada jazz latino." Esos mismos músicos creen
que el reggae, que brotó de Jamaica, mezclado con el
jazz, no es jazz latino. Pero entonces, ¿cómo abordar
a los grupos Yeska y Jump With Joe, que unen rit-
mos afrocubanos y ska? Asimismo, el jazz mezclado
con los ritmos brasileños no es jazz latino sino jazz
brasileño, música con tal fuerza que ha adquirido su
propia identidad. Aunque comparte unas raíces
africanas comunes con la mayoría de los países de
América del Sur, Brasil muestra una cultura absolu-
tamente particular, y esta particularidad es clara-
mente perceptible en una ciudad como Nueva York,
donde hay una clara separación de las comunidades
musicales y de los públicos: por una parte los músi-
cos brasileños, por otra los del jazz latino y por otra
más los salseros. Músicos como Paquito D'Rivera,
Eddie Palmieri o Richie Zellon, cuya música abarca
los diversos géneros, a menudo hacen el papel de
pájaros exóticos. Al correr de los años todas esas co-
rrientes musicales que forman el jazz latino han es-
tado en busca de su identidad, se han abierto hoy a
todos los debates y a todas las influencias bajo la
batuta unificadora del jazz. Y mientras se mantenga
la integridad del jazz en la ecuación jazz latino, la

parte latina se enriquecerá armónicamente. Y en tanto que se respete la integridad rítmica de la parte latina, se enriquecerá el jazz.

Con Chano Pozo el bebop recuperó sus raíces africanas. Con Andy Narell, William Cepeda, Alain Jean-Marie, Raúl Berrios, el jazz recuperó sus orígenes caribeños 140 años después de los primeros viajes de Louis Moreau Gottschalk. Con Paquito D'Rivera, Richie Zellon, Danilo Pérez, Justo Almario, Antonio Arnedo y *Chichito* Cabral recuperó los miembros de una familia dispersa por América del Sur. Sigamos, pues, el itinerario de esas músicas y de esos músicos.

I. LOS PERFUMES DEL CARIBE

Caribbean Jazz Project

Para Dave Samuels, Andy Narell y Paquito D'Rivera el retorno al Caribe comienza en septiembre de 1993 en pleno corazón de Manhattan. "A finales del verano de 1993, un promotor me propuso dar un concierto ¡en el jardín zoológico del Central Park! Por tanto, monté una orquesta con Andy Narell en los steel pans, Paquito D'Rivera al clarinete y en el saxofón alto, una sección rítmica y yo tocando el vibráfono y la marimba." En realidad, ésta no es la primera vez que Dave Samuels explora los ritmos afrolatinos y afrocaribeños. Después de más de 10 años con el grupo Spyro Gyra, graba en 1992 con el pianista panameño Danilo Pérez el álbum intimista de jazz latino *Del sol,* con ritmos de chachachá, de flamenco y de bomba portorriqueña.

Pocos meses después de la aventura en Central Park, los miembros del grupo deciden constituir una orquesta permanente a la que dan el nombre de Caribbean Jazz Project. " 'Caribbean' por razón del instrumento de Andy y de sus lejanas relaciones con Trinidad y Paquito que es cubano, 'Jazz' porque todos somos jazzistas, 'Project' porque el grupo funcionaba como un laboratorio." La combinación sonora de los tres instrumentos (steel pans, vibráfono/marimba,

clarinete) es insólita, produce un timbre único que nadie había abordado antes. Apoyada por una sección rítmica compuesta por el pianista argentino Darío Eskenazi, el contrabajista peruano Óscar Stagnaro y el baterista estadunidense Mark Walker, esta combinación permite a los músicos explorar de manera original los ritmos caribeños y sudamericanos y mezclarlos con el jazz. "Todos somos improvisadores", insiste Dave Samuels. El repertorio compuesto en su mayoría por obras originales incluye calypsos, soca, biguines, merengues, boleros, sambas... Las melodías eran escritas por Paquito, Dave y Andy, mientras que Stagnaro y Eskenazi determinaban el ritmo apropiado. "Me puse a estudiar la música de las islas francesas e inglesas con Andy Narell —confesará Paquito—. El sonido de mi clarinete mezclado con los de la marimba o del vibráfono de Dave y los steel pans de Andy era algo verdaderamente soberbio."

Ésta no es la primera vez que se encuentran el calypso y el jazz. Numerosos jazzistas como Alberto Socarrás, Cab Calloway, Duke Ellington o hasta el baterista Zutty Singleton ya habían utilizado melodías de calypso y, de 1935 a 1940, la casa disquera estadunidense Brunswick grabó en Nueva York una serie de álbumes con las orquestas Gerald Clark and His Caribbean y Harmony Kings Orchestra, en los cuales se hicieron famosos cantantes con nombres evocadores como *Attila the Hun* (Raymond Quevedo), *The Lion* (Hubert R. Charles), *King Radio* (Norman Span), *The Growler* (Errol Duke), *The Tiger* (Neville Marcano) o *The Caresser* (Rufus Calender).

Por razón de la diversidad de las culturas presentes en Trinidad, el calypso no ha dejado de enriquecerse al contacto de las minorías europeas, de la improvisación y las armonías propias del jazz. Desde 1956, Sonny Rollins rinde homenaje a sus orígenes caribeños y utiliza los acentos del calypso en *Saint Thomas, What's New?* (1962) y *Don't Stop the Carnival* (1978). Hoy, una nueva generación de músicos de calypso mezcla sus ritmos a las improvisaciones de numerosos jazzistas. Así, el virtuoso de los steel drums Len *Boogsie* Sharpe ha tocado con Wynton Marsalis, los Jazz Messengers y Randy Weston.

Caribbean Jazz Project no grabará, por desgracia, más que dos álbumes para la compañía Heads Up antes de separarse en 1998: *Caribbean Jazz Project* y las explosivas *Island Stories,* que retoman un clásico del pianista cubano Ernesto Lecuona, *Andalucía* (en su origen, una suite en seis movimientos), y ofrecen una interpretación muy particular de un tema de Astor Piazzolla, *Libertango.* Un año después, Dave Samuels decide inyectar más vida a su formación y conserva su nombre pero modifica su estructura que incluye esta vez: flauta (Dave Valentin), guitarra (Steve Khan), contrabajo (John Benítez), congas (Richie Flores), timbales (Roberto Vilera) y vibráfono, marimba y berimbau (Dave Samuels). Una estructura tan insólita como la anterior, pues como lo precisa Samuels: "En comparación con la mayor parte de los grupos de jazz latino, nosotros disponemos de mucho espacio para movernos. Si esos grupos tienen una guitarra, siempre es utilizada en compañía de un piano, pero nosotros no tenemos piano. Cuando el

guitarrista toca un solo apoyado por el contrabajo, nosotros, el flautista y yo mismo, podemos tocar pequeñas percusiones y transformar así la orquesta en cuatro percusionistas, un guitarrista y un bajo. Asimismo, cuando el flautista toca un solo, la guitarra y el vibráfono pueden tocar un montuno. Hay, pues, una amplia variedad de texturas posibles que nos permiten explorar todos los ritmos afrolatinos." En su nueva forma, Caribbean Jazz Project ha grabado dos álbumes para la disquera californiana Concord Picante.

Si a menudo se cita al antiguo y al nuevo Caribbean Jazz Project y a Andy Narell en materia de jazz afrocaribeño no hispanófono, no hay que perder de vista al extraordinario pianista de Guadalupe Alain Jean-Marie, quien al margen de su carrera clásica de jazzista ha desarrollado un lenguaje original bautizado biguine jazz.

En una breve entrevista concedida a Jérome Plasseraud y publicada en el número de marzo de 2001 de la revista francesa *Jazz Magazine,* explica Jean-Marie: "Mi trayectoria artística es, en sí, puramente instrumental. No es más que un pretexto para explorar los cantos armónicos que ofrece el jazz, para sobreponerlos a los ritmos de la biguine, en que la improvisación sigue siendo esencial. Si escuchamos antiguas biguines y ciertos temas de Nueva Orleans, encontraremos muchas semejanzas entre las dos músicas, no sólo en la improvisación sino también en la instrumentación que recurre al clarinete, la batería y el banjo". A quienes todavía dudaran de la influencia dejada por Francia y sus colonias del Caribe

sobre la música cubana, les recomendamos escuchar sucesivamente a dos músicos que reivindican abiertamente sus raíces: Alain Jean-Marie, por una parte, con los álbumes *Biguine Reflections* y *Sérénade,* y por la otra, el pianista cubano Chucho Valdés con el disco *Bele Bele en La Habana*. Como no es profeta en su tierra ni cubano, ni se benefició de ninguna moda, Jean-Marie se ve confinado a las fronteras del Hexágono. El pianista y organista Eddy Louiss es otro ejemplo de músico que abreva en sus raíces de las Antillas francófonas, con una sólida idea del mestizaje.

La Perla del Sur

Después de entrar en vigor en 1917 la ley Jones que otorgaba la nacionalidad estadunidense a los portorriqueños, muchos músicos siguen el ejemplo del compositor Rafael Hernández y emigran a Nueva York. Otros prefieren quedarse en la isla, cuya tradición musical mantienen y enriquecen. La llegada de las primeras *big bands* del jazz durante la década de 1920 despierta lentamente el interés de los músicos locales por una fusión del jazz y de sus armonías con los diferentes géneros musicales de la isla. Pese a la emigración a Nueva York, la popularidad del jazz en Puerto Rico no deja de crecer, sin duda por razón del establecimiento en San Juan de un gran número de estadunidenses llegados del continente. Batacumbele, réplica portorriqueña de Irakere, fundada a comienzos de la década de 1980 por el percusionista Ángel Maldonado, es el primer grupo que se

preocupa por manifestar las raíces afroportorriqueñas de la música de la isla y por mezclarlas con el jazz. Así como Irakere, Batacumbele hizo las veces de escuela de la que saldrán numerosos solistas como Mario Rivera, Giovanni Hidalgo, Néstor Torres, *Papo* Vázquez, Eric Figueroa, Jerry Medina, Juan Torres, Ignacio Berroa y William Cepeda. Y a la sombra de Batacumbele surge el proyecto musical más ambicioso que haya conocido Puerto Rico en estos últimos 50 años.

En efecto, con la idea de cultivar la identidad musical de Puerto Rico y ofrecer una alternativa a la figura rítmica que constituye la clave cubana, el percusionista portorriqueño Raúl Berrios concibe en 1984 su propia clave, la clave tres. En contraste con la clave cubana (frase rítmica de cinco notas, dividida en dos compases que se tocan en 3-2 o 2-3), la clave tres se toca en 2-2. Berrios adaptó esta nueva figura rítmica a las formas musicales afroportorriqueñas más antiguas, como la bomba y la plena.

Originaria de la parte septentrional del África occidental, la bomba se desarrolló en las costas de Puerto Rico en el curso del siglo XVII. Música y danza basadas en un diálogo cantado entre un coro y un solista, la bomba, el género musical más antiguo del Caribe, es interpretada por un conjunto de percusiones. Este conjunto comprende maracas, una marímbula y un mínimo de tres tambores, dos de ellos buleadores que aseguran el ritmo y el primo (o subidor) que apoya los pasos de los danzantes. A veces viene a añadirse el cuá que establece la clave; es un conjunto de dos baquetas, que suenan contra la piel

de un tamborcillo. La bomba puede tocarse con una docena de ritmos diferentes. Nacida a finales del siglo XIX en los barrios obreros de la ciudad de Ponce (La Perla del Sur), la plena es una música y una danza criollas basadas igualmente en la alternancia de un solista y un coro, en que se encuentran influencias africanas, europeas e indígenas. Frecuentemente comparada con una versión cantada de las páginas de un diario popular y, por tanto, comparable al calypso de Trinidad y aun al blues norteamericano, la plena va acompañada por una marímbula, güiros, panderetas —tamborcillos sin címbalos, los principales de los cuales son el requinto, el segundo (o punteador), y el seguidor—, y desde comienzos del siglo XX, por un acordeón con botones[1] o una armónica. El piano hará su aparición en la plena en la década de 1950. Como danza, tiene muchos puntos comunes con la rumba cubana y la samba brasileña. Varios grupos boricuas como AfroBoricua, Plena Libre, Truco y Zaperoko y Viento de Agua han modernizado hoy la bomba y la plena añadiéndoles metales y percusiones afrocubanas. Las dos últimas orquestas en particular utilizan frecuentemente arreglos de jazz.

"Mi padre, Luis —explica Raúl Berrios—, fue trombonista y arreglista de Arsenio Rodríguez de 1948 a 1960. Crecí escuchando músicas afrocubanas. Como mi padre no quería que yo fuera músico, aprendí por mí mismo la música y las percusiones. De hecho, remonté la historia de la música latina

[1] Al parecer, el acordeón llegó al Caribe en la segunda mitad del siglo XIX. Sirvió de moneda de cambio a los alemanes para pagar sus pedidos de tabaco.

por medio del estudio de las percusiones. Sin embargo, no quería tocar lo que todo el mundo tocaba; deseaba hacer algo diferente y me puse a explorar todos los ritmos. Quería que Puerto Rico sea Puerto Rico y no una copia de Cuba o de algún otro país. Y tratando de salir del molde afrocubano, buscando una identidad propia como portorriqueño, descubrí la clave tres. Es un género musical, un concepto típicamente portorriqueño aliado a una coreografía original. En 1984 formé un grupo con el mismo nombre, integrado por músicos que son, todos ellos, profesores de música, y poco a poco adaptamos la clave tres a diferentes estilos musicales."

Esta adaptación es perceptible en el primer álbum del grupo, *From Africa to the Caribbean,* un álbum de jazz latino en el cual la clave tres sirve de base a bombas, plenas, chachachá, merengue, sambas y songos. El segundo álbum, *Kóngolo salsero,* propone un nexo directo entre la madre africana y la descendencia portorriqueña. Según Berrios, el kónkolo[2] es una manera africana de aprender y tocar los ritmos tradicionales de 12 tiempos. "Son esos ritmos y ya no el esquema tradicional europeo de 16 tiempos los que forman el esqueleto rítmico de una nueva clave portorriqueña en 6/4. Y esta clave es la que constituye el espíritu fundamental que guía el pulso, el flujo melódico y los acentos rítmicos de la esencia de la clave tres." El primer tema de este notable álbum es *Caravan,* del trombonista boricua Juan Tizol. Rara vez la interpretación de ese tema había alcan-

[2] Kónkolo es el verdadero nombre del más pequeño de los tambores batás.

zado tal intensidad. Por primera vez, los músicos fueron capaces de poner en relieve sus aspectos a la vez africanos y latinos hasta hoy descuidados, probablemente porque ningún músico había grabado esta composición con la diversidad de instrumentos de percusión de que dispone el grupo de Berrios. Por último, el tercer álbum, intitulado *Kokobalé,* reúne temas de música de películas, tocados con el ritmo de la bomba en clave tres con arreglos de jazz. En cuanto al empleo de su nuevo concepto por otros músicos, el percusionista deplora la falta de curiosidad de sus colegas. "Pocos músicos prestan atención a la clave tres, pues no viene de Cuba, y aquí, en Puerto Rico, para tocar jazz latino los músicos se conforman con integrar un tambor batá, una conga y tocar el ritmo cubano del songo […] Pero falta el espíritu de investigación."

Antes de la constitución de la clave tres por Raúl Berrios, otro percusionista desempeñó un papel capital en la música portorriqueña, Rafael Cortijo. Autodidacto, nacido en Santurce el 11 de diciembre de 1928 (fallecido el 3 de octubre de 1982), Cortijo toca los bongós desde los nueve años. Alentado por Miguelito Valdés, forma en 1954 su primer combo con dos trompetas, dos saxofones, contrabajo, piano, congas, bongó, timbales y el cantante Ismael Rivera (1931-1987). El repertorio estará compuesto esencialmente por bombas y plenas. Con esta orquesta, Cortijo graba para la casa Seeco y viaja por la isla. Introduce ante el gran público la bomba (popularizó la bomba seis), hasta entonces confinada a las comunidades negras. En 1955 graba *El bombón de Elena,*

una plena que inmediatamente lo proyecta al primer plano de la escena latinoamericana. A pesar de un racismo latente hacia los músicos negros, Cortijo logra imponerse y algunos años después, en 1974, en la cúspide de su carrera, graba el álbum *Time Machine* con músicos jóvenes como los saxofonistas Ronnie Cuber y Mario Rivera. En este álbum de jazz latino vocal basado en los intercambios entre el cantante y el coro, la orquesta interpreta composiciones originales sobre ritmos de bomba, plena, aguinaldo (especie de canción de Navidad portorriqueña), calypso y samba, con arreglos de jazz escritos por el pianista del grupo, Pepe Castillo. Entre los temas de ese disco, *Carnival* es una plena endiablada que al correr de los años ha inspirado a numerosos músicos como el fundador de los Lounge Lizards, el saxofonista John Lurie en su álbum *Queen of All Ears* (Strange & Beautiful Records, 1998). En cuanto al otro tema principal, *Gumbo,* se trata de un coctel detonante, perfumado de bomba, plena, rock y jazz. Tres años después de *Time Machine,* Cortijo graba otro álbum notable, producido por el pianista Charlie Palmieri, *Caballo de hierro,* con los trompetistas Mario Bauzá y Víctor Paz y el pianista colombiano Eddie Martínez. Aparte de algunos arreglos de jazz latino, el álbum, que sale con el sello de Coco Records, incluye una composición que mezcla los ritmos de bomba y merengue, ¡un acercamiento explosivo! Hoy, varios jazzistas portorriqueños como *Papo* Lucca, el percusionista Rolando Matías con su grupo AfroRican Ensemble, el trombonista *Papo* Vázquez, Charlie Sepúlveda, Dave Valentin, William Cepeda y David Sánchez

mezclan la plena con el jazz y se han labrado un nombre tanto en el plano del jazz latino como en el de la música tradicional de su país. *Papo* Lucca, émulo de Bud Powell, cita regularmente a Rafael Cortijo y a uno de sus pianistas, Rafael Ithier, como sus principales influencias: "Asistiendo a un concierto de Cortijo, decidí hacerme músico".

Originario de Loíza, aún poco conocido por el gran público, el trombonista, compositor y arreglista William Cepeda se ha vuelto un miembro imprescindible del escenario portorriqueño, al que está prometido un gran porvenir. Después de estudiar en Berklee College of Music de Boston, Cepeda vuelve a Puerto Rico en 1983. Sin dejar de enseñar en la Escuela de Música de Carolina, toca en el grupo Batacumbele y graba con Dizzy Gillespie. Parte después a Nueva York, donde frecuenta a Donald Byrd, Slide Hampton, Jimmy Heath y Lester Bowie. Forma AfroRican, grupo que hace su debut en el Heineken Jazz Festival de Puerto Rico en 1993 y que le permite presentar un repertorio de jazz matizado de ritmos afroboricuas. En 1998 Cepeda graba con AfroRican el álbum *My Roots and Beyond* seguido por *Branching Out* en 2000, álbum explosivo que resume, en cierta manera, toda la historia del jazz latino, desde el flamenco español hasta los acelerados ritmos de Nueva York. Durante un viaje a Puerto Rico, Cepeda decide formar otra orquesta, esta vez con los mejores cantantes, bailarines y percusionistas de la isla. La bautiza como el Grupo AfroBoricua. Juntos graban en 1998 el álbum *Bombazo*. Otro trombonista de origen portorriqueño aparece entonces en el escenario:

Papo Vázquez. Miembro de la gran orquesta de *Chico* O'Farrill, ha grabado con su nombre dos álbumes notables para la disquera californiana CuBop.

Aunque no sea originario de la isla, otro músico desempeñó un papel importante en el esfuerzo de fusión entre los ritmos portorriqueños y el jazz: el saxofonista y flautista Jesús Caunedo (nacido en La Habana en 1934). Antes de instalarse en Puerto Rico a comienzos de la década de 1970, trabajó en Nueva York en las orquestas de *Machito* y de Tito Puente. Con esta experiencia, estudió el folclor local y decidió fusionar el seis chorreao con el jazz. A lo largo de toda su carrera Caunedo ha insistido en la riqueza armónica del jazz moderno, y en su álbum intitulado *Porto Rican Jazz* demuestra brillantemente que los folclores musicales latinoamericanos pueden enriquecerse al contacto de arreglos de jazz, común denominador de sus adaptaciones de temas populares de América Latina con ritmos de rhythm and blues, rock y disco.

La música de los jíbaros

Paralelamente a los ritmos afroportorriqueños de la bomba y la plena, en los últimos años han tenido un auge sin precedente las diferentes formas de la música rural de los jíbaros (seis, aguinaldo, vals criollo, mazurka, décima, guaracha) y muchos músicos las interpretan hoy con arreglos de jazz. El término jíbaro se utiliza en el Caribe, y más particularmente en Puerto Rico, para designar al mestizo nacido de

la unión del indio con el negro. El cuatro, guitarra de cuatro cuerdas, el guicharo (güiro portorriqueño) y el bongó son los instrumentos de base de la música de los jíbaros; el seis es la forma más popular y cuenta con más de treinta variantes, entre ellas el seis chorreao, el seis habanero. Así como la bomba y la plena, se trata de una música de baile basada en los intercambios entre un solista y un coro. Aunque de orígenes africanos, utiliza el modo frigio propio de las canciones folclóricas europeas, lo que le confiere unos acentos claramente españoles.

Mencionado por la mayor parte de los jóvenes tocadores de cuatro como su mayor influencia, Nieves Quintero es el más importante de todos los "cuatristas". Residió 30 años en Nueva York, donde tocó en las orquestas de Joe Loco, Charlie Palmieri y Tito Puente. Autodidacto, estudia el blues y el jazz y luego integra esas dos formas musicales en su interpretación del seis chorreao. En cambio, en lo tocante al acercamiento de la música de los jíbaros y el jazz, el nombre más conocido es el de Pedro Guzmán. La estructura de su grupo Jíbaro Jazz,[3] fundado en 1987, es idéntica a la de los grupos tradicionales que se encuentran en las regiones montañosas de Puerto Rico: cuatro, bongó y güiro, a los que vienen a añadirse conga, timbales, contrabajo y piano. Con Guzmán, el jazz adquiere, así, un instrumento nuevo, el cuatro, que a su vez se sale del marco estrictamente tradicional de la música portorriqueña.

[3] Jíbaro Jazz ha grabado seis álbumes, uno de ellos en público, en el club Blue Note de Nueva York.

En el siglo xix el merengue[4] era un género musical
de moda en varios países del Caribe, como Puerto
Rico, Colombia, Venezuela y Haití, produciendo cada
uno su propia versión. Pero es en República Domi-
nicana (que reivindicará su paternidad) donde cono-
cerá su mayor auge hasta el punto de convertirse en
símbolo y orgullo cultural de la nación. Los ritmos
afrodominicanos del merengue se propagaron por
los campos en que vivía la gran mayoría de la pobla-
ción, cuya cultura se alimentaba de tradiciones afri-
canas. Cada región del país desarrollará su propia
variante utilizando los mismos instrumentos de base:
un tambor llamado tambora, un güiro que será rem-
plazado por su equivalente de metal, el guayo, e ins-
trumentos de cuerda como el cuatro y el tres, que
desde finales del siglo xix serán remplazados poco a
poco por el acordeón. Los grandes nombres del me-
rengue moderno son Joseíto Mateo, Johnny Ventura
(que lo mezcló con el rock), Wilfrido Vargas y Juan
Luis Guerra.

El primer encuentro del jazz y el merengue se
remonta a 1933, cuando el acordeonista Luis Alberti
escribió para su orquesta Jazz Band Alberti unos
arreglos en los que mezclaba las dos músicas. Prote-
gido involuntario del dictador Rafael Leónidas Tru-
jillo, que gobernó el país de 1930 a 1961, Luis Alberti
formó una *big band* a la que añadió instrumentos de

[4] El merengue tradicional se compone de tres partes: el paseo,
el merengue y el jaleo. Hoy cuenta con numerosas variantes, las
más conocidas de las cuales son el juangomero y el palmbiche.

percusión tradicionales como la tambora y el güiro. Introdujo el piano en el merengue y remplazó el acordeón por el saxofón.[5] Pocos años después, la sección de saxofones de la Orquesta de los Hermanos Vásquez integra riffs de merengue en arreglos de jazz. El auténtico pionero en materia de merengue jazz es el saxofonista Tavito Vásquez,[6] el Charlie Parker de la música dominicana, conocido por sus improvisaciones de bebop sobre los ritmos de distintas variantes del merengue. A Tavito Vásquez recurrirá Juan Luis Guerra cuando grabe su primer álbum, *Soplando,* en 1984, con su grupo 4:40. Guerra, quien estudió en Berklee, deseaba adaptar el modelo del grupo vocal Manhattan Transfer, así como arreglos al estilo de Count Basie, a su interpretación del merengue. Utilizó por entonces elementos de bebop, rock y pop, así como toques de gospel para sus coros. El grupo no tuvo ningún éxito y Guerra optó entonces por un merengue menos refinado, más rápido, más comercial. Sin embargo, renovó su relación con el jazz para la grabación de *Bachata rosa,* disco que apareció en 1990, en el que participó el pianista cubano Gonzalo Rubalcaba y en el cual se encuentra el tema

[5] Curiosamente, Luis Alberti siempre se negó a reconocer las influencias africanas en el ritmo del merengue. Otras influencias africanas, introducidas directamente de África o por la llegada de esclavos a partir de Haití, también se encuentran en las músicas de Gagá, de Palos, de Congos y en los cantos de Hacha.

[6] En 1957, Paquito D'Rivera, niño prodigio, hace una gira por República Dominicana. Conoce a Tavito Vásquez, que lo invita a su orquesta Angelita. En esta ocasión, Paquito aprende el merengue. En agosto de 1957 Paquito se dirige a San Juan, la capital portorriqueña, donde toca en los salones del hotel Normandie, acompañado por la orquesta de *Machito* y Mario Bauzá.

Razones, inspirado en el clásico de Mario Bauzá, *Mambo Inn.*

Mientras que Tavito efectuó toda su carrera en República Dominicana, el saxofonista, clarinetista y flautista Mario Rivera realizó la suya en Nueva York (véase la segunda parte, capítulo x). Solista de las orquestas de Tito Rodríguez, Tito Puente, *Machito* y Eddie Palmieri, pero también de las de Roy Haynes, Frank Foster y George Coleman, Mario Rivera funda en 1978 su orquesta The Salsa Refugees, con la cual hace sus primeros ensayos de mezcla entre el merengue y el jazz. Aunque participó en decenas de álbumes, no ha grabado más que uno solo a su nombre, *El comandante,* en 1993. "Deseaba unir la música dominicana con el jazz, su estructura rítmica es idéntica, el 4/4. Si se toca jazz swing, se puede incorporar el tambor dominicano, la tambora, y obtener un resultado interesante. Por lo demás, grabé un álbum con Tavito Vásquez y Hilton Ruiz, que por desgracia aún no ha aparecido. Es otra excelente ilustración de merengue jazz." También debe notarse que Cal Tjader, Mark Levine y Bobby Shew *Santo Domingo* en el álbum *Salsa Caliente)* también han incorporado merengue jazz a sus repertorios.

El merengue ya no es exclusivamente dominicano. Asociado en la década de 1980 a los ritmos de la samba, hizo nacer la lambada. Treinta años antes, en Haití, mezclado con ciertos ritmos locales, había hecho surgir una nueva danza, el konpa. Hoy, músicos de América del Sur como el guitarrista peruano Richie Zellon graban temas de jazz con ritmos de merengue, y los raperos los utilizan para acompañar sus textos.

II. PANAMÁ: SOBRE LAS HUELLAS
DE DANILO PÉREZ

A LOS MÚSICOS QUE ABANDONAN su país para establecerse en otra parte a menudo se les reprocha que pierden el contacto con sus raíces culturales. Pero puede ocurrir algo totalmente distinto, como en el caso del pianista panameño Danilo Pérez. Desde que se estableció en 1986 en los Estados Unidos, se puso a estudiar sus propias raíces con un fervor que probablemente no habría tenido de haberse quedado en su país de origen. "Desde hace casi 15 años me esfuerzo por realizar una mezcla utilizando todas las tendencias musicales latinoamericanas, y desde hace cinco años me puse a estudiar seriamente mi patrimonio musical. Hasta entonces, mi influencia era esencialmente afrocubana. Por lo demás, esta influencia ha constituido durante largo tiempo el elemento único del jazz latino. Ahora trabajo desde una perspectiva diferente, utilizo ritmos y melodías de nuestras danzas panameñas." Siempre ha habido muy sólidas relaciones culturales entre Panamá y Cuba, a tal punto que numerosos artistas cubanos fueron a instalarse a Panamá. El pianista Peruchín, Moisés Simón y Benny Moré vivieron en Panamá, y cuando este último daba conciertos, siempre se rodeaba de una orquesta panameña, en particular la de Armando Bossa. "Cuando tenía tres años mi padre

me obsequió un juego de bongós. Él era cantante de son, en la misma vena de Moré. Cuando comencé el estudio del piano a la edad de ocho años, me hacía transcribir discos de música cubana."

Los principales ritmos afropanameños a los que se refiere Pérez son el bullerengue y el bunde, que se tocan en la región este del país, hacia Colombia, y el tamborito, el ritmo más extendido, que se toca en el interior y el oeste. Cada ritmo posee su propio juego de tambores. El tamborito, cuyo origen se remonta al siglo XVII, se basa en una clave similar a la cubana de 3-2, pero con una ligera disminución en el primer tiempo del segundo compás. La clave del tamborito también se encuentra en Nueva Orleans. En el origen, la danza del tamborito era tocada por tres tambores, caja del Darién, pujador y repicador. Luego llegaron a añadirse la flauta, la trompeta, el acordeón, el violín y hasta el violonchelo.

Después de haber debutado con el trompetista brasileño Claudio Roditi, que le presentó a Paquito D'Rivera, Pérez remplazó en 1989 al pianista jamaiquino Monty Alexander en la United Nations Orchestra. "Por la influencia de Paquito aprendí el tango y el joropo venezolano." Cuando sale de esta orquesta en 1991, continúa trabajando con Paquito y Dizzy hasta la muerte de éste en 1993. Para tener un primer testimonio de las investigaciones del pianista, habrá que aguardar a su primer disco en 1992, como solista, *Danilo Pérez* (Novus), grabado con Rubén Blades, Joe Lovano y David Sánchez. En este álbum utiliza el swing para tender un puente entre el bolero y el jazz. En su segundo disco, *The Journey* (Novus,

1993), que quiere ilustrar musicalmente el periplo de los esclavos africanos y la diseminación de los ritmos africanos por las colonias, Pérez retoma por primera vez (en el tema *Panamá 2000)* el ritmo del tamborito con armonías modernas y solos de jazz.

Y luego llega el álbum *PanaMonk* en 1996 con Impulse! "Monk había comprendido la esencia de la música afroamericana." Y Danilo Pérez, que seduce por la elegancia de su toque, la de los ritmos afrolatinos... utiliza, en efecto, el enfoque percusivo del piano que caracteriza a Monk para mezclarlo con ritmos afros. El tema *Bright Mississippi* es tocado con un ligero ritmo de danzón, mientras que *Think of One,* tocado a la manera del célebre pianista cubano Ernesto Lecuona, es un son montuno, y en la combinación *September in Rio* se mezclan el tamborito y el baião brasileño, combinación perfecta por razón de la similitud de sus dos ritmos. El cuarto álbum, *Central Avenue* (Impulse!, 1998), va aún más lejos en el mestizaje de los géneros y constituye un clásico del jazz latino de fines del siglo. El disco empieza con la composición *Blues for the Saints,* combinación de melodías folclóricas panameñas con armonías de blues y un ritmo de danzón. Se termina con *Panamá Blues.* "Ese tema es como un retrato. En el centro, la voz de un cantante de los campos de mi país improvisa una mejorana, forma musical cercana al blues, y, a su alrededor, el marco, una sección rítmica de jazz." Entre estas dos composiciones, Pérez se pasea, enriqueciendo su lectura del jazz con ritmos cubanos (guaguancó, abakuá), argentino (chacarera), peruano (festejo) y español (flamenco). Esas

dos composiciones con las que comienza y termina el álbum probablemente son las de mayor importancia, pues plantean la cuestión de la danza. A menos de tener piernas y pelvis de cemento, *Blues for the Saints* es una invitación irresistible a la danza. Y por buena razón, pues se trata de un danzón cubano... En un nuevo y ambicioso álbum, *Motherland,* Pérez ha realizado un verdadero esfuerzo de integración al nivel de las percusiones africanas, afrocubanas y afropanameñas. *Motherland* es África pero también es Panamá, y Pérez tiende puentes musicales entre ese continente y su país de origen antes de prolongarlos a los Estados Unidos. Llega hasta la creación de un ritmo que bautiza como tambaio, encuentro del tamborito panameño con el baião brasileño. Este álbum es, en cierto modo, una prolongación, una superación de *The Journey*. Pérez logró integrar tradición con modernidad con solistas como el saxofonista Chris Potter, el trompetista argentino Diego Urcola, émulo de Freddie Hubbard, y la violinista Regina Carter.

"En el jazz latino hay mucho tomado de los ritmos afrolatinos. Tradicionalmente, esos ritmos acompañan las danzas. Con la fusión, el aspecto danzante penetra, pues, en el jazz, aspecto que a menudo se tiende a descuidar. Si con esta fusión la música evoluciona, ¿qué decir de la danza original? El jazz latino es una música danzante siempre que se conserve la clave, cualquiera que sea. La danza es una expresión cultural que debe poder expresarse. Por mis raíces es importante que mi música contenga elementos danzantes. Me gustaría llegar a elaborar un progra-

ma musical con la danza." Un afán y un punto de vista que comparten muchos músicos latinoamericanos, y un camino hacia el cual se orienta el jazz latino de los próximos años. La creciente presencia de elementos rítmicos afrolatinos en el jazz ¿le devolverá ese aspecto danzante que desapareció al término de la era del swing?

III. DEL PAÍS TOLU A BARLOVENTO

MIENTRAS QUE EN LA MAYORÍA de los países de América del Sur son los percusionistas los que se presentan como los que rebasan las fronteras entre las músicas folclóricas y el jazz, en el caso de Colombia ese papel les corresponde a dos formidables saxofonistas: Justo Almario y Antonio Arnedo. Antes de ellos, algunos visionarios como Lucho Bermúdez, Pacho Galán, Antonio Peñaloza y Charles Mingus se habían aventurado por los primeros senderos de la fusión. En la década de 1940 el trompetista Pacho Galán inventó un nuevo ritmo, el merecumbé, resultado de una unión entre la cumbia y el merengue dominicano, y que después sería adaptado al jazz. En su álbum *Brisas del Caribe* (1956), *Chico* O'Farrill graba el merecumbé *Ay cosita linda*. Bermúdez y Galán modificaron la estructura instrumental tradicional de las orquestas típicas de la región caribeña de Colombia: a las flautas, el acordeón y los tambores añadieron batería, contrabajo, piano y metales, abriendo así el camino a los arreglos de jazz. En la década de 1950 el trompetista, compositor y letrista Antonio María Peñaloza creó otro ritmo, el chandé, que se baila principalmente por la época del carnaval de Barranquilla y en el cual introdujo frases de bebop. Todos esos músicos efectuaron cautivadores y originales trabajos de fusión pues, en contraste con las

músicas de Cuba, Puerto Rico y República Domini
cana, que provienen del encuentro del mundo african
con el español, ciertas músicas populares colombia
nas como la cumbia y el porro brotaron del encuentr
de los ritmos africanos con los de las poblacione
indias autóctonas.

En su grabación *Cumbia & Jazz Fusion* realizad
en 1977, Charles Mingus intenta reproducir cierto
timbres representativos del folclor de esta regió
caribeña, remplazando los instrumentos tradiciona
les de dos etnias indígenas, los cunas y los koguis
como la flauta de maíz y la gaita, dos flautas utiliza
das por la base melódica de la cumbia, por el oboe
el saxofón soprano. El resultado fue bastante des
alentador. Mingus desconoció por completo el proces
de fusión sociocultural propio de esta parte del con
tinente en que se mezclaron las poblaciones indíge
nas al correr de los siglos con los esclavos africano
y sus descendientes, creando así un folclor y un uni
verso sonoro que sólo puede ser auténticamente res
tituido por instrumentos autóctonos. Sin embargo
se trata de la primera tentativa seria de parte de u
músico de jazz estadunidense por mezclar el jaz
con un aspecto del folclor musical colombiano. D
esta misma región atlántica recibió sus principale
influencias el saxofonista Justo Almario. Alentad
por su padre, Luis Almario, percusionista que inter
pretaba la música tradicional de la costa atlántic
de Colombia, Justo aprende a tocar la flauta, el cla
rinete y el saxofón desde la edad de siete años. A lo
14 años hace su debut profesional en la televisió
nacional y dos años después efectúa su primera gir

por los Estados Unidos con un conjunto folclórico. En 1971, mientras estudia en la Berklee School of Music de Boston, *Mongo* Santamaría lo invita a unirse a su orquesta y le propone ser su director musical. La carrera de Justo Almario se eleva como una flecha. Después de separarse de *Mongo,* tocará con Freddie Hubbard, Willie Bobo, Cal Tjader, Charles Mingus,[1] *Machito* y la cantante brasileña Tania María. En 1981 se establece en California y explora seriamente sus raíces. En compañía del percusionista peruano Alex Acuña y del trompetista boricua Humberto Ramírez forma el grupo Tolu que, a la manera del Caribbean Jazz Project de Dave Samuels, funcionará como un laboratorio de investigaciones musicales. Alex Acuña llegó a los Estados Unidos en 1964 con la orquesta de Dámaso Pérez Prado, a quien había conocido el año anterior en Lima. Después de efectuar sus estudios en el conservatorio de música de San Juan, en Puerto Rico, bajo la dirección del violonchelista Pablo Casals, Acuña se establece en California y graba con Weather Report.

"Tolu es el nombre de una playa de la costa atlántica colombiana, que se encuentra a 40 kilómetros de mi ciudad natal, Sincelejo. El grupo debutó en el club Baked Patato de North Hollywood, en California. Éramos jazzistas latinoamericanos frustrados al no poder tocar la música que amábamos, el jazz

[1] Irónicamente, es Justo Almario quien efectuará para Mingus una selección de grabaciones de cumbia a fin de ayudar al contrabajista en la preparación de su álbum *Cumbia and Jazz Fusion.* Almario sugirió a Mingus el empleo de las flautas tradicionales, pero él prefirió remplazarlas por instrumentos de origen europeo.

latino, nuestra versión del jazz latino, es decir una mezcla de jazz con los ritmos sudamericanos. Antes y desde la formación de Tolu, siempre integré a mi música los ritmos colombianos de la cumbia, del vallenato y del pasillo. Al comienzo era una orquesta experimental con cuatro percusionistas, una sección de metales, un pianista y un contrabajista." La vida de Tolu es irregular: cada músico tiene ya una sólida carrera de solista que le impide consagrar la mayor parte de su tiempo a la orquesta pero, a pesar de ese obstáculo, Tolu ha logrado sostenerse durante 16 años para grabar finalmente en 1998 su primer álbum, *Rumbero's Poetry,* para el sello Tonga. Este álbum comienza a toda velocidad con la interpretación de *Giant Steps* de John Coltrane, ¡con un ritmo de merengue dominicano! Almario ya había grabado esta composición en 1991 en el álbum *Pasos gigantes* del trombonista Luis Bonilla. Desde los primeros compases queda dado el tono, y Tolu, reunión multiétnica en que se encuentran musicos colombianos, peruanos, portorriqueños, nuyoricanos, venezolanos, nicaragüenses y norteamericanos, nos lleva por los caminos de la rumba, el guaguancó, el bolero, el mambo y la cumbia. Al correr de los años Tolu se ha convertido en uno de los símbolos californianos del jazz latino en perpetua evolución.

Con el joven saxofonista Antonio Arnedo (nacido en Bogotá en 1963), cuya familia es, asimismo, originaria de la costa atlántica colombiana, penetramos en un universo diferente, el de la etnomusicología. En el curso de sus investigaciones, Arnedo dividió el

país en varias zonas culturales: la región atlántica, la región pacífica, los Andes y los llanos que se extienden hacia la región amazónica. Efectúa entonces un análisis estructural, melódico y armónico de varias composiciones que representan los géneros musicales propios de cada región. La costa atlántica se expresa esencialmente a través del porro, la cumbia, el vallenato; la costa pacífica a través del currulao, el porro chocoano, el bambuco chocoano y el folclor de los indios waunaná; la región andina a través del pasillo, el bambuco y el torbellino.

"Llega uno a expresarse mejor si comprende y utiliza sus propias raíces", subraya Arnedo. Utiliza después elementos de esta desconstrucción musical para su trabajo de composición que permite al auditor apreciar un jazz de alto nivel mientras identifica los distintos elementos de la música colombiana. "Debemos reconocer la importancia de nuestra historia como nuevo continente, como nueva nación que ve en sus cantos y en sus danzas su razón de ser, de reconocer el valor histórico de la música colombiana, y permitir que el jazz actúe como factor unificador que puede propulsarla al escenario mundial. El concepto mismo de jazz revela esta capacidad de absorber elementos provenientes de otras músicas. Yo utilizo las estructuras armónicas y modales del jazz perfeccionadas desde Miles Davis, John Coltrane y Wayne Shorter, y no únicamente el bebop para desarrollar un discurso en el cual se integran ritmos y melodías del folclor colombiano. Hay muchas similitudes entre el jazz y las músicas colombianas. Por ejemplo, la improvisación desempeña un papel fun-

damental. La estructura de base de ciertas orquestas populares colombianas, como las papayeras de la región norte, es la misma que la de las orquestas de Dixieland. Por lo demás, el batir de la cumbia es idéntico al del swing. Evaluando los puntos comunes, es posible proceder a un matrimonio, a una 'música mezclada' conservando claramente elementos de esos dos mundos."

Por el momento, Arnedo ha narrado sus viajes musicales en tres álbumes, *Traviesa, Orígenes* y *Encuentros,* grabados con tres cómplices de larga data, el guitarrista Ben Monder, el contrabajista Jairo Moreno y el baterista Satoshi Takeishi. Además de sus composiciones originales, Arnedo retoma temas tradicionales de la música colombiana como *El pescador* de José Barros o *Fiesta en Corraleja* de Rubén Darío Salcedo. Grabado en 1996, *Traviesa,* que comienza con un vigoroso porro, constituye su primera tentativa de acercamiento entre el jazz y las músicas colombianas como la cumbia, el pasillo, el porro y el bambuco chocoano. En *Orígenes* (1997) Arnedo introduce nuevos elementos tradicionales como los cantos de los indios waunaná y la flauta gavilán. Por último, en *Encuentros* (1998) une la música de orquestas populares conocida con el nombre de papayera, con el jazz; el jazz que se expresa a través del saxofón de Arnedo mientras que la tradición musical del Caribe colombiano se expresa por medio de un instrumento tradicional, el bombardino. Por primera vez, asimismo, Arnedo se aventura por nuevos territorios, ya que en la composición *El trazo* mezcla un ritmo de vallenato con música del norte brasileño.

En Venezuela, en la década de 1970, orquestas como Madera y Un Solo Pueblo se esforzaron por adaptar a los gustos del día las tradiciones afrovenezolanas. Desde entonces grupos de jazz como Mayoka, Cimarrón, Maroa, The Nagual Spirits y los del compositor arreglista Alfredo Naranjo (Trabuco Venezolano, Latin Jazz Big Band o Latin Jazz 8) y de los percusionistas Andrés Briceño y Frank Hernández han integrado percusiones afrovenezolanas como el culo'e puya, el bumbae y el cumaco, así como instrumentos de cuerda como la bandola llanera o la gaita de tambora y la gaita de furro. En su mayoría se inclinan hacia la región de Barlovento, donde pululan más de 60 ritmos, una verdadera mina de inspiración. Los hermanos de Marlon Simon, fundador del grupo Nagual Spirits instalado en el estado de Nueva Jersey, se encuentran en el umbral de una carrera prometedora: Edward, el pianista, y Michael, el trompetista, que desde hace varios años toca en Holanda con el grupo de Surinam Fra Fra Sound. También el percusionista Gerardo Rosales se ha establecido en los Países Bajos.

IV. PERÚ: RICHIE ZELLON, EL FRANK ZAPPA DEL JAZZ LATINO

Originarios de África y las Antillas pero también de Brasil y Uruguay, la mayoría de los esclavos instalados por la fuerza en Perú trabajaron en las plantaciones de caña de azúcar de la costa del Pacífico y en las minas de la cordillera de los Andes. Como ocurrió en las islas del Caribe, esos esclavos (en su mayoría bantúes) crearon una cultura nueva, imbuida de elementos de sus tradiciones ancestrales. Al correr de los años, mientras que la clase dominante bailaba en sus salones el vals, la mazurka, la polka y el one step, las clases populares bailaban la zamacueca, el panalivio, la marinera, el festejo, el landó, el zapateo criollo y dos danzas propias de la temporada de carnaval: el tondero y el alcatraz.

Los ritmos afroperuanos están dispersos en tres regiones principales: el lundero, el tondero y la marinera norteña se tocan al norte de Lima, en los alrededores de las ciudades de Trujillo y Piura; la zamacueca (fruto de la fusión de una danza bantú con el flamenco), el vals criollo y la marinera norteña se sitúan en la región de la capital en que vivieron congos, carabalís, angolas y mozambiques; a finales del siglo XVIII más de 50% de la población de Lima era negra. Por último, en el sur se encuentra el festejo (ritmo tocado en 12/8) y el lando (tocado en 6/8),

los ritmos más auténticos por su relación con África. Es ese ramillete de ritmos el que el guitarrista Richie Zellon estudia desde hace 20 años.[1]

Nacido de madre brasileña y padre estadunidense, Zellon ve transcurrir su niñez y adolescencia entre Perú y Brasil, donde descubre la música de Antonio Carlos Jobim y João Gilberto. Pero lo que le seduce es el rock, y cuando consigue su primera guitarra, influido por Jimi Hendrix, Zellon forma un grupo de ese género con compañeros de la escuela. Después de escuchar a Wes Montgomery empieza a interesarse más por el jazz y la improvisación. Se dirige a los Estados Unidos, donde conoce a los guitarristas Carlos Santana, John McLaughlin y Pat Martino. Finalmente, de regreso en Lima, estudia en compañía de Edgar Valcarel, director de la Orquesta Sinfónica, y se dedica a componer e improvisar una música basada en los estilos andinos y afroperuanos.

En Lima, en 1982, graba su primer álbum, *Retrato en blanco y negro* para el sello Fonovox, primer disco de fusión en que se unen la música afroperuana y el jazz. "Por esta época había empezado a transcribir los diferentes estilos de varios países. Deseo ver incorporados al jazz más de esos estilos. Es una combinación muy natural. Todos esos estilos están asociados a una danza y su mezcla con las armonías del

[1] Hoy la población afroperuana está concentrada en las regiones costeras. Han desaparecido muchos instrumentos utilizados por los esclavos y sus descendientes: la caja, la guijada (mandíbula de asno, que se encuentra a finales del siglo xix entre los músicos de Nueva Orleans), las maracas, las tejoletas (una especie de castañuelas). Otros han subsistido, como el cajón o el güiro. Hagamos notar que, por falta de materia prima, los tambores escaseaban en Perú.

jazz no afecta los ritmos que constituyen la base de cada danza. En otras palabras, las danzas son idénticas, ya sea que sus armonías sean tradicionales o influidas por el jazz. Eso es lo maravilloso del jazz latino, ¡el público puede bailar y los músicos pueden expresarse por medio de la improvisación!" Desde que Zellon fundó su casa disquera, Songosaurus, en 1995, produce álbumes tendientes a realizar esas fusiones entre los ritmos afrolatinos y el jazz.

Café con leche, el segundo álbum de Richie Zellon, grabado en 1993 y 1994 en Lima, Los Ángeles y Boston, muestra la mezcla de dos ritmos afroperuanos, el festejo y el landó, con el jazz. La composición *Scrapple From the Apple* de Charlie Parker se toca con un ritmo de festejo. El corazón mismo de esos ritmos es el cajón, caja de madera con un agujero de unos 10 centímetros en la parte posterior, sobre la cual se sienta el músico y la golpea con las manos. Cada cajonero, tocador de cajón, desarrolla un estilo propio, según que toque con las manos, con lo alto de las palmas o con los dedos. Hoy por hoy el cajonero más brillante es Alex Acuña, cofundador en California del grupo Tolu. El cajón a menudo va acompañado de congas, bongós y batás. Para esta grabación Zellon se rodea de dos impresionantes cajoneros, Héctor Quintanilla y Juan Medrano *Cotito*. Asimismo, se encuentra allí al contrabajista Óscar Stagnaro y a los pianistas Danilo Pérez y José Luis Madueño, con los cuales el guitarrista toca con regularidad. Sorprendentemente ignorado por la prensa internacional, tal vez porque vive en Perú, Madueño, que ha recibido una larga formación de música clásica, es

uno de los pianistas compositores contemporáneos más interesantes de América del Sur. Su primer disco como director, *Chilcano,* que apareció en 1996, pasó totalmente inadvertido. El tercer álbum de Zellon, *The Nazca Lines,* se orienta más hacia el rock. Zellon rinde homenaje a su primer ídolo, Jimi Hendrix, e interpreta algunos de sus temas sobre ritmos afrocubanos como el chachachá y el son montuno. El álbum también incluye un notable merenbop en el que el guitarrista retoma frases de bebop de Sonny Rollins y Dizzy Gillespie sobre los ritmos del merengue dominicano, una samba a la memoria de John Coltrane y una versión de *In a Sentimental Mood* de Duke Ellington tocado sobre un aire de tango. Por último señalemos que el tema *The Moon Over Medellin* tocado sobre un ritmo de vallenato, se basa en la progresión de acordes de *How High The Moon,* y muestra perfectamente la adaptación de un estándar del jazz a los ritmos afrolatinos. Zellon posee un sentido del humor bastante agudo: ¡qué lata dan los músicos que pontifican y se toman demasiado en serio! En su último álbum, *Metal Caribe,* se descubre el festejo *El chofer de Drácula,* el merengue *Rabbi Merenguéwitz* y dos composiciones clásicas retomadas en forma de son montuno, *Pedro y el lobo* de Prokofiev y *Smoke on the Water* de Deep Purple. Y para coronarlo todo, el tema del grupo inglés Cream, *Sunshine of Your Love,* con ritmo de chachachá. Con músicos como Richie Zellon el porvenir del jazz latino está en buenas manos. ¿Irreverente? Sin duda, pero perfectamente conocedor de las tradiciones afrolatinas y del jazz.

V. URUGUAY: ¡...Y UN CANDOMBÉ, POR FAVOR!

Los conciertos dados en 1934 en Montevideo por el grupo cubano Lecuona Cuban Boys movieron a los músicos locales a recuperar sus remotas raíces africanas. La búsqueda de esas raíces se efectúa principalmente en los estudios de instrumentos de percusión. A finales del siglo XVIII, en el apogeo del tráfico de esclavos, éstos eran llevados directamente de África (Sierra Leona, Guinea, Senegal, Mozambique, Angola) o bien indirectamente a través de los puertos brasileños de Santa Catalina, Río de Janeiro, Santos y Bahía. Muchos fueron enviados después a Perú.

Los ritmos ñañigos de los abakuás representan la base de la mayor parte de los ritmos afrouruguayos, el más popular de los cuales, el candombé, ritmo tocado esencialmente en la época de carnaval, cobró forma cerca de 1815. Pocos años antes, en Montevideo, una ley prohibió las manifestaciones de los cultos africanos de los esclavos mozambiques, minas, luandas y congos, hasta entonces reunidos en sus cabildos. La clave del candombé, similar a la clave cubana 3-2, proviene de Senegal. Sus principales instrumentos son un juego de tres tambores: el piano, el repique (que adopta el papel de solista) y el chico. La influencia europea sobre el candombé,

principalmente española, italiana y francesa, es armónica y melódica. En el jazz y la música pop, cuando los músicos interpretan un tema sobre un ritmo de candombé, remplazan habitualmente el piano por una conga y el chico por un bongó.[1]

Uno de los primeros músicos que efectuaron una fusión de los ritmos del candombé con el jazz es el percusionista Mario *Chichito* Cabral. Descendiente de la tribu de los indios gueno, Cabral nació en 1936 en un barrio popular de Montevideo. "De niño me fascinaba el canto de los pájaros. La naturaleza y sus sonidos desempeñan un papel importante en la música local. Un día, en casa de un vecino, escuché una grabación de los Lecuona Cuban Boys. La sección rítmica me intrigó." A la edad de nueve años *Chichito* Cabral se confecciona un juego de percusiones con latas de conserva de aluminio y cajas de cartón y de madera que coloca sobre la playa, cerca de su casa, por las tardes después de la escuela. Dos años después se inscribe en una escuela de música y aprovecha que su madre se encarga de la limpieza del lugar para encerrarse por la tarde en la sala de las percusiones. Logra después convencerla de que le permita sacar una copia de la llave del aula, donde va a pasar sus fines de semana.

"En casa no teníamos radio, pues no había dinero. No tenía, pues, la posibilidad de escuchar a otros músicos ni de sufrir su influencia. De cuando en cuando me prestaban una radio, para una tarde. Así,

[1] Hoy Uruguay cuenta con algunos grandes intérpretes de candombé, como Rubén Rada, el Trío Fattoruso y el fantástico Grupo del Cuareim.

pues, descubrí a solas el mundo musical y el de la percusión, a veces con ayuda de un profesor. Como no teníamos medios, no podía asistir a ningún concierto." A los 14 años, con el consentimiento de sus padres, toca el bongó en orquestas de baile y en la radio local. Su repertorio: candombé, guaracha, son. "¡En nuestro barrio teníamos bongós hechos con piel de gato! No había de cabra y cuando necesitábamos pieles íbamos a cazar a los gatos salvajes a un parque frente al mar." Al correr de los años, *Chichito* se convirtió el acompañante oficial de estrellas en gira por Uruguay: Olga Guillot, Celia Cruz...

Una mañana, el contrabajista de los Lecuona Cuban Boys, Arturo Terrón, le telefonea para proponerle unirse al grupo, que está de gira por Europa. Dos días después, en octubre de 1961, Cabral llega con sus bongós a Hamburgo, Alemania. Por desgracia, es demasiado tarde. La orquesta ya se ha ido de la ciudad. Sin embargo, *Chichito* no tarda en encontrar trabajo en el quinteto del saxofonista cubano Tito Savalt. "Tocábamos música afrocubana, salsa y bossa nova. Una semana después de ser contratado por Savalt asistí a un concierto de los Beatles en el club Star; yo ignoraba que ese grupo existía, y, al escucharlo, ¡descubro que Pete Best, quien era el primer baterista del grupo, antes de Ringo, utilizaba ritmos del baiao brasileño!" Cabral decide establecerse en Alemania y solicita un permiso de trabajo, que se le niega. Una tarde, un amigo suyo, músico, lo lleva al Club de los Teléfonos donde los Rolling Stones están a punto de comenzar su ensayo para el concierto de la noche. Viendo a Cabral con sus bongós, Mick Jag-

ger lo invita a subir al escenario. Después del ensayo, el cantante le propone integrarse al grupo para su gira por Alemania. Pero, sintiendo la muerte en el alma, tiene que rechazar la invitación y abandonar, allí mismo, la orquesta de Tito Savalt para volver a Uruguay. Las autoridades alemanas habían puesto un enorme sello en su pasaporte: se le niega el permiso de trabajo. ¿Qué habría ocurrido si *Chichito* Cabral se hubiese unido a los Rolling Stones? No lo sabremos jamás, pero resulta razonable pensar que habría dado un toque afrolatino al repertorio del grupo, pudiendo incluso influir sobre el conjunto de la cultura rock en Europa que, no lo olvidemos, debe mucho a los Stones. Por otra parte, Mick Jagger nunca ha ocultado su interés por los ritmos afrolatinos, ¡y algunas de sus canciones, como su versión de *Not Fade Away* se tocan en clave! *Not Fade Away,* composición original de Buddy Holly, influida a su vez por la música cubana, fue tomada por el guitarrista texano Ned Sublette y la orquesta mítica Los Muñequitos de Matanzas en el álbum *Cowboy Rumba*. Habrá que aguardar a la década de 1980 para que Mick Jagger recurra a otro percusionista latino, esta vez cubano, Daniel Ponce, para acompañar al grupo.

Dos años después de su retorno a Montevideo, *Chichito* Cabral forma con el contrabajista Urbano Moraes el grupo Kinto, primera orquesta que estudió seriamente una unión del candombé con el jazz. Después de haber grabado dos discos con Kinto, Cabral se asocia en 1969 al cantante Rubén Rada para formar Totem, orquesta de seis músicos cuyo reper-

torio será una mezcla de jazz, candombé y ritmos brasileños. El grupo graba tres álbumes, *Totem* en mayo de 1971 en Buenos Aires, *Descarga* en 1972 y *Corrupción* en 1973. En el primer disco se encuentra la célebre composición de Cabral, *Orejas,* cuyas armonías serán inmediatamente retomadas por Santana en su versión *Oye cómo va* de Tito Puente.[2] "Era una combinación perfecta. Como percusionista, yo tocaba ritmos afrolatinos mientras que el guitarrista tocaba armonías de jazz y rock. Totem nunca ha gozado de ningún apoyo, estamos verdaderamente aislados y todo nuestro trabajo de vanguardia en materia de fusión con el jazz pasó casi inadvertido, lo que permitió a grupos como el de Santana retomar nuestro trabajo." El grupo se disolvió en 1974.

Por la misma época los hermanos Hugo (pianista) y Osvaldo (batería) Fattoruso y el bajista Ringo Thielmann forman Los Shakers, trío que se presenta esencialmente en los restaurantes. En 1969, el grupo decide cambiar de nombre y se convierte en OPA. Es descubierto en un club neoyorquino por el percusionista brasileño Airto Moreira, quien los contrata para formar parte de su sección rítmica, con la cual grabó varios álbumes. Hugo Fattoruso compone también temas retomados en discos de Airto y Flora Purim. En 1976 Airto produce el primer álbum de OPA, *Golden Wings,* mezcla de ritmos afrouruguayos y afrobrasileños con jazz y rock. Al año siguiente, Airto produce un nuevo álbum, *Magic Time.* ¡Esas

[2] En abril de 1987 la muy seria revista musical mexicana *Pauta* afirmó que *Oye cómo va*, popularizada por Tito Puente, es en realidad una creación de *Acerina* (Consejo Valiente Robert).

dos grabaciones fueron reeditadas en 1997 por Fantasy en un solo disco compacto bajo la clasificación de acid jazz! Una mañana, al término de varios años de colaboración, el percusionista brasileño desapareció con los fondos, dejando en la inopia a los otros músicos. Después de grabar un álbum en público (*OPA en vivo*) el grupo se separa. Hoy Hugo Fattoruso se encuentra de regreso en Montevideo, donde dirige un trío de jazz latino, Los Pusilánimes. En 2000 los hermanos Fattoruso volvieron a reunirse para formar un trío: El Trío Fattoruso, con Francisco, hijo de Hugo, en el bajo. Otro grupo domina el escenario del jazz latino en Uruguay, LadyJones, orquesta de ocho músicos acompañados de un bailarín, fundada en 1990 por el guitarrista Tucuta que acaba de grabar un álbum de fusión candombé jazz, *Aquemarropa*.

Entre los músicos uruguayos que residen fuera de su país hay que citar al extraordinario violinista Federico Britos, compañero de las descargas de *Cachao*, quien prosigue una carrera de jazzista y compositor de obras clásicas, y al joven guitarrista José Pedro Beledo, que tocó con OPA pero también con Tito Puente, Celia Cruz y el formidable percusionista Rubén Rada. Beledo trabaja con un grupo neoyorkino de candombé, Alma y Vida, mientras prosigue su carrera de solista. En su nuevo álbum, *Distant Hills*, realiza una síntesis de flamenco, jazz y ritmos uruguayos.

VI. ARGENTINA: ¡VIVA EMILIANO ZAPATA!

CASI TODOS LOS RITMOS AFROARGENTINOS se han extinguido. Cierto es que una gran parte de la población africana llegada en tiempos de la esclavitud fue exterminada en las guerras civiles y, de los sobrevivientes, muchos emigraron a Uruguay. Así, en 1852 el presidente Urquiza, después de haber reunido a los esclavos en sus cabildos, les entregó una carta de manumisión y, en su mayoría, se embarcaron en el puerto de Santa Fe hacia los países vecinos. Por los intercambios comerciales entre Cuba y América del Sur el ritmo de tango llegó a Argentina en la segunda mitad del siglo XIX. Mezclado con la milonga, la danza más popular en los suburbios y los barrios bajos del Buenos Aires de la época, hizo nacer el tango.[1] La composición *El negro Shicoba,* escrita en 1880, es generalmente considerada como el primer tango. Interpretado por tambores, bailado por hombres negros, el tango era, en su origen, una música rápida, alegre en su ritmo y sus armonías. La desaparición de los negros y la creciente influencia cultural de

[1] En 1907 Flora Rodríguez de Gobi graba en París los tangos *El choclo* y *Porteñito.* En 1910 el sello Columbia graba a Vicente Greco, que canta *Rosendo* y *Don Juan.* Rodolfo Hoyos graba en La Habana en abril de 1926 *Tango milonga,* para la casa disquera Edison Disc. El más popular de todos los tangos sigue siendo hoy *La comparsita,* tango compuesto en 1917 en ocasión del carnaval de Montevideo.

Europa transformaron progresivamente al tango en una música lenta, triste, profunda. Y como lo atestiguan las grabaciones del bandoneonista Astor Piazzolla, el tango no ha dejado de evolucionar. Todavía existe una forma de tango rápido, conocida con el nombre de tango milonga. Al lado del tango y la milonga existen, ciertamente, otros ritmos pero que no han sido retomados, de momento, en el jazz latino: carnavalito, chacarera, biguala, zamba. El álbum *Reunión cumbre,* grabado por Piazzolla con el saxofonista barítono Gerry Mulligan, señala el nacimiento oficial de la fusión del jazz con el nuevo tango: dos primos muy lejanos pero cuya reunión ha favorecido una nueva relación pasional cuyos goces se descubren en las grabaciones realizadas por Gary Burton (*The New Tango* con Piazzolla) y Paul Bley. En 1987 Piazzolla graba para el sello del productor Kip Hanrahan uno de sus mejores discos, *Tango apasionado,* con Paquito D'Rivera y el contrabajista Andy González. Hoy, el trompetista argentino radicado en Estocolmo, Gustavo Bergalli, propone una fusión interesante de tango y jazz, en particular en el tema *Tráfico porteño.*

Otro saxofonista, argentino esta vez, Leandro *Gato* Barbieri, también se ha interesado en el tango y la milonga. La figura de *Gato* domina el ala argentina de la escena del jazz latino. Sin embargo, como lo subraya justamente el tubista Howard Johnson, con quien colaboró dos años, "*Gato* no se alinea a la corriente del jazz latino, sino que sigue su propio camino. Se identifica más con Pharoah Sanders, pues cuando este último montó su propia orquesta para explorar

sus raíces africanas *Gato* hizo lo mismo. Se ha convertido en el Pharoah de América Latina. Por lo demás, ¿no trabajó con Lonnie Liston Smith, quien fue pianista de Sanders durante tres años?"

En sus conversaciones, *Gato* evita toda referencia al jazz latino: "Debía de tener unos 12 años cuando oí la grabación de Charlie Parker *Now is the Time*. Me puse a estudiar clarinete, saxofón y composición. En 1953 ingresé en la orquesta de Lalo Schifrin y dos años después un amigo me ofreció un saxofón tenor. El tenor se volvió mi instrumento. Por entonces yo no escuchaba tangos ni música folclórica argentina, estaba totalmente inmerso en el jazz. Tras una breve estadía en Brasil me fui a Roma con mi esposa, Michelle. Me integré a los medios cinematográficos y musicales europeos. En 1965, en París, conocí a Don Cherry, con quien trabajé durante dos años. Grabamos dos álbumes para Blue Note que me gustan mucho: *Complete Communion* y *Symphony for Improvisers,* y luego, un día de 1969, me di cuenta de que estaba descuidando mis propias raíces. Volví a Argentina pocos meses antes de emigrar definitivamente a los Estados Unidos. En Italia había yo conocido al realizador Glauber Rocha,[2] quien me abrió los ojos ante mi cultura [...] Tratando de reflejar en mi música los diferentes sonidos de la vida cotidiana de varios países de América del Sur, estaba haciendo de mi música un género de discurso teñido de política".

En efecto, a partir de 1969, después de años de los movimientos de vanguardia, codeándose con Carla

[2] Realizador de las películas *Antonio das Mortes* y *Black Gold, White Devil.*

Bley y Charlie Haden, *Gato* decide explorar sus raíces culturales, a las que dedica sus siguientes álbumes, *The Third World* y *Fénix,* dos grabaciones caracterizadas por acentos brasileños que Barbieri conservará presentes en su música durante varios años. En 1971 toca su disco *El pampero* en el festival de Montreux. Por su intensidad y su brillante lirismo, la prensa europea lo califica de nuevo Coltrane. "Cuando grito con mi saxofón es porque la música necesita los gritos." Si el año siguiente le lleva la gloria y la fortuna con la música de la película *Último tango en París,* habrá que aguardar a 1974 para que *Gato* grabe un álbum que constituye, hasta hoy, lo mejor de su carrera, *Capítulo III. ¡Viva Emiliano Zapata!*

La meta del arreglista es comprender íntimamente la visión de un compositor, trazar un plan y velar por su ejecución, asegurándose de la colaboración de músicos cuya mejor savia logre extraer. Transforma el esbozo en obra de arte. Eso fue exactamente lo que hizo *Chico* O'Farrill con el material que le entregó *Gato* Barbieri en la primavera de 1974. *Gato* deseaba grabar con una gran orquesta, y cuando informó de su proyecto al periodista Nat Hentoff, éste le recomendó inmediatamente ponerse en contacto con O'Farrill. Este último formó una orquesta de 19 músicos que representaba mucho más que la suma de las individualidades que la componían. Con *¡Viva Emiliano Zapata!* O'Farrill literalmente cubanizó a *Gato* Barbieri, de la primera a la última nota. Así, el tema argentino *Milonga triste* se convierte en una habanera. *Lluvia azul* es una minisuite afrocu-

bana en la que se luce el flautista Seldon Powell, y *¡Viva Emiliano Zapata!* se desarrolla en una sucesión de endiablados montunos tocados por el pianista colombiano Eddie Martínez. Después de *¡Viva Emiliano Zapata!* la música de *Gato* tendrá menor enjundia. Se borra, toma otras vías musicales, a veces desafortunadas. Sin embargo resurge con brío en 1999 en la composición *Te quiero,* que figura en el álbum de *Chico* O'Farrill, *Heart of a Legend,* y en el tema escrito por su compatriota Óscar Feldman, *El ángel,* en el álbum del mismo nombre.

Una de las primeras influencias de Barbieri fue el pianista, compositor y arreglista Boris Claudio Lalo Schifrin, quien también ha tenido una carrera de altibajos. "En 1951 descubrí al pianista cubano Julio Gutiérrez, el mismo que participaba en las descargas en La Habana. Tocaba con su orquesta en la Confitería Richmond, una especie de salón de té en Buenos Aires. También habían venido los Lecuona Cuban Boys, pero yo era demasiado joven para apreciar su música. Por entonces era ya un fanático del bebop, y me resulta difícil decir si la música de Gutiérrez ejerció un efecto directo sobre mí. No obstante, aprendí mucho de él y le dediqué una composición, *Artrópola.* Escuchaba yo sobre todo a Bud Powell, a Monk (mis dos principales influencias) y a Dizzy y Parker. Me sabía de memoria *Manteca* y *Con alma.* Tenía el disco de Parker con *Machito,* el de *Chico* O'Farrill. Pocos meses después, Peréz Prado arribó a Buenos Aires, y yo asistí a todos sus conciertos."

En el otoño de 1952 Lalo Schifrin se instala en París y prosigue sus estudios de música clásica en el

Conservatorio. "Me quedé en París hasta 1955. Por la tarde, después de los cursos, participaba en las descargas en los clubes con músicos franceses y estadunidenses. En París me encontré con varios miembros de la orquesta de Pérez Prado que se habían quedado ilegalmente en el país." Su interés por la música cubana y su bilingüismo ayudan a Lalo a obtener empleos de arreglista para orquestas locales deseosas de interpretar mambo y chachachá. Eddie Barclay publicó varios de sus arreglos. En 1955 también participa en la primera grabación de Astor Piazzolla, *París*. "Piazzolla y el pianista Horacio Salgán revolucionaron el tango. Salgán era más introvertido que Astor. Por lo demás, nunca ha salido del país. Las orquestas con las cuales yo tocaba en París tenían, en general, una sección rítmica latina y solistas franceses como Roger Guérin. Me acuerdo de un formidable timbalero, Carlos Orcada. También toqué en el Club Saint-Germain con Bobby Jaspar. De hecho, íbamos a ese club con un grupo de amigos y tratábamos de hacer *jams,* pero el ambiente era desagradable, pues la gente se tomaba demasiado en serio. Íbamos entonces a Pigalle donde había un bar cubano en el que tocaban Orcada y el trompetista Fellove. Aquello era vivo, ¡formidable!"

En 1956 Lalo Schifrin retorna a Buenos Aires y forma una *big band* con *Gato* Barbieri y los hermanos Corvini, un trompetista y un trombonista italianos provisionalmente en Argentina. Con un repertorio de composiciones de Count Basie y Dizzy Gillespie, la orquesta viaja por Argentina, Uruguay y Brasil. En ocasión de una gira de Gillespie organizada por

el Departamento de Estado, Lalo se encuentra con Dizzy, quien le propone ir a unírsele en Nueva York. También le sugiere componer algunos temas. Dieciocho meses después de este encuentro, Schifrin desembarca en los Estados Unidos. Inmediatamente es contratado como arreglista por el director de orquesta Xavier Cugat antes de remplazar en 1960 a Junior Mance en la orquesta de Gillespie. Ése es el momento propicio para que Lalo muestre las composiciones que había escrito, y pocos meses después, acompañados por una *big band,* Dizzy y su amigo argentino entran en el estudio y graban *Gillespiana,* la obra maestra de Schifrin como compositor de jazz. Se pueden percibir influencias de Stan Kenton y Duke Ellington en esta suite en cinco movimientos, en que las percusiones afrocubanas están en manos del conguero Cándido Camero, del bongocero Jack del Río y del timbalero Willie Rodríguez. Schifrin se queda cuatro años con Gillespie como pianista, compositor y arreglista. En 1964 se establece en Hollywood, California, y emprende una carrera de compositor de música de películas *(Misión imposible* es suya) y de música clásica. (Hace su debut con el director de orquesta Zubin Mehta y la Orquesta Filarmónica de Los Ángeles.)

Dejando aparte los últimos tres movimientos de *Gillespiana* (panamericana, *africana* y *toccata),* las incursiones de Schifrin en el mundo del jazz latino son más bien escasas. Habrá que aguardar a 1999 para que por fin entregue una obra sólida intitulada, muy convenientemente, *Latin Jazz Suite*, cuyo estreno tuvo lugar el 18 de junio de 1999 en Colonia

con los solistas Jon Faddis, David Sánchez, Ignacio Berroa, Alex Acuña, Alphonso Garrido, Marcio Doctor y, desde luego, el propio Schifrin, acompañados por la *big band* WDR de la radio de Colonia. Schifrin no habría podido elegir mejores músicos para su nueva composición, en particular el joven portorriqueño David Sánchez, quien desde su participación en la orquesta de Gillespie, de 1991 a 1993, no ha dejado de reafirmar su apego a una visión panamericana del jazz. Esta soberbia suite en seis movimientos —montuno, martinique (en que la guitarra y el órgano remplazan a los steel drums), pampas, fiesta (homenaje al flamenco), ritual y manaos— toma elementos de las músicas de las Antillas francesa e inglesa, Cuba, Brasil y también de la música gitana, unificado todo por arreglos de jazz. Una interpretación panamericana, pues, en ese fin de siglo, que también comparten otros tres músicos argentinos de talento: el joven saxofonista Óscar Feldman y los pianistas Jorge Dalto y Carlos Franzetti, cuyo trabajo de arreglista para el disco *Portraits of Cuba* le valió un Grammy a Paquito D'Rivera.

En 1987 el prematuro deceso de Jorge Dalto a la edad de 39 años dejó un vacío en la comunidad musical. En Nueva York, donde se había establecido con su esposa (la cantante de origen mexicano, Adela), todos los grandes nombres del jazz latino se disputaban sus favores musicales: Mario Bauzá, *Machito,* Tito Puente, Paquito D'Rivera, *Chico* O'Farrill, Dizzy Gillespie… Pero también otras estrellas como George Benson, con el cual realizó el célebre éxito *This Masquerade* en 1976, Randy Crawford, Grover Washington

Jr., Chet Baker... Profundamente influido por el tango, la música andina y la música brasileña, Dalto organizó en 1980 la Interamerican Band, septeto al que llegaron regularmente a añadirse varios invitados como los brasileños José Nieto y Sergio Branda. La orquesta sólo tendría una existencia efímera, pero se daría tiempo para grabar el álbum *Urban Oasis,* que gravita en torno de dos percusionistas: *Patato* Valdés y Nicky Marrero.

Por cuanto al joven saxofonista Óscar Feldman, nacido en Córdoba en 1961, también él tuvo una infancia mecida por los ritmos lancinantes del tango. Antes de instalarse en los Estados Unidos en 1992, trabajó dos años con el bandoneonista Dino Saluzzi y grabó una treintena de álbumes como *sideman* de grupos de jazz, pop y rock argentino. Diplomado de la Berklee en Boston, donde conoce a *Gato* Barbieri, organiza un quinteto que debuta en el Birdland. "Mi repertorio va del chachachá al candombé, pasando por la música brasileña y el tango. Utilizo el tango como pretexto para la improvisación. No considero el jazz como un estilo de música sino, antes bien, como un sistema para tocar música. Así, se pueden utilizar las técnicas de jazz e improvisar tocando todo tipo de música popular. La nueva generación de músicos argentinos intenta fusionar nuestros ritmos, nuestros colores locales con el jazz. La tristeza del tango, el tango como forma de composición, hace difícil su unión con el jazz; lamento que el tango haya perdido su carácter gozoso. La música brasileña tiene una faceta gozosa que facilita más su fusión con el jazz." Óscar Feldman publicó un primer álbum,

El ángel, en el cual se rodea de *Gato* Barbieri, Paquito D'Rivera, Claudio Roditi, Alex Acuña, Hugo Fattoruso, Óscar Stagnaro, Richie Zellon y Edward Simon, deslumbrante joven pianista venezolano cuya carrera está apenas empezando.

El trompetista Diego Urcola, los saxofonistas Andrés Boiarsky y Óscar Feldman, el contrabajista Paul Dourgue, el pianista Emilio Solla (hoy residente en Barcelona) y los quintetos Urbano de Juan Cruz Urquisa y Escalandrum del baterista Daniel Piazzolla así como el trío de Adrián Ianes reapresentan el ala argentina contemporánea del jazz latino. Es difícil conseguir sus grabaciones, pero el esfuerzo es bien recompensado.

CONCLUSIÓN: HOY Y MAÑANA

DESDE HACE MÁS DE 50 AÑOS existe una diferencia entre los escenarios musicales de las dos costas de los Estados Unidos, principales centros de desarrollo del jazz latino, cada una de las cuales predica para sus fieles. La situación casi no ha cambiado en estos últimos 10 años. El escenario de la región neoyorkina, de la de Newark en el estado de Nueva Jersey, de Boston en Massachusetts, y de Atlanta en Georgia, es más activo, más permeable a las influencias caribeñas que el de Los Ángeles o incluso el de San Francisco que, sin embargo, siempre ha constituido un foco activo en materia de jazz latino. La efervescencia de la costa este se traduce aún hoy, musicalmente, por una sonoridad más agitada, unas secciones rítmicas más vivas, un juego de batería más acelerado. Si ya no es la única capital del jazz latino, Nueva York aún atrae a todos los músicos que quieren hacer carrera. Por todo el país es viva la tensión entre el creciente número de músicos atraídos por el jazz latino que desean tener acceso a un club o a un teatro. En el interior de los Estados Unidos como en Canadá se presencia un fenómeno interesante. Para conservar su clientela, incluso en ciertos casos para no verse obligados a cerrar sus puertas, muchos propietarios de clubes de jazz y de salas de concierto contratan a menudo a músicos de jazz lati-

no. El término latino atrae mucho más que el de jazz. La Jazz Gallery de Nueva York organiza desde el año 2000 conciertos de jazz afrocubano, teniendo como formación de base al quinteto del saxofonista Yosvany Terry, aumentado por músicos excepcionales como el percusionista Pedro Martínez. Mappy Torres, la antigua animadora del Nuyorican Poets Cafe (que continúa sus conciertos), inauguró ese mismo año una serie de conciertos en el Taller Latinoamericano de Manhattan, en que se lucen jóvenes músicos talentosos como el baterista Dafnis Prieto, el tresero Ben Lapidus o, todavía, el veterano saxofonista panameño Jorge Sylvester. Pero además, mientras que la orquesta del conguero Poncho Sánchez ofrece regularmente conciertos en Nebraska y Arkansas, en Nuevo México se presencia la creación de su primer All Stars de Latin Jazz, el Albuquerque All Stars con músicos cubanos y dominicanos. ¿Quién habría podido esperar un público de jazz latino en esas regiones, tan aisladas tradicionalmente en el plano cultural?

Si persiste la diferencia entre las dos costas, en cambio se ha modificado la música. El jazz latino se toca por igual en las dos costas, y las orquestas viajan a ellas regularmente. Si los músicos asentados en la costa este tienen mayor facilidad de encontrar oportunidades de conciertos en California, lo contrario no siempre es cierto. Vivir en Nueva York da un aura, una respetabilidad, una garantía de calidad musical. Además, no se trata ya de una música de base exclusivamente afrocubana o derivada de la samba y del bossa nova, sino de un jazz latino de

bases más extensas, cuyas raíces, en lo sucesivo, se hunden en la mayor parte de los países del Caribe y América del Sur. La adopción de esas raíces por una nueva generación de músicos se considera una marginalidad por quienes han prestado juramento a las raíces afrocubanas. ¡Grave error! Los defensores cada vez más numerosos de los ritmos afrolatinos no están dispuestos a considerarse marginados. En México, por ejemplo, donde es muy sólida la tradición afrocubana, el contrabajista Roberto Aymes y el pianista Héctor Infanzón con su disco *De manera personal* y la cantante Lila Downs emprendieron una fusión de jazz con diferentes ritmos mexicanos como el huapango (en tanto que forma musical) y sus diferentes características regionales. Son pasos que se debe saludar con respeto. Por lo demás, ya es tiempo de tomar en cuenta los nuevos estilos musicales que brotaron de las comunidades latinas urbanas estadunidenses, como el reggae latino, el ska latino, el hip hop latino y el rap latino. Incontables músicos mezclan esos géneros con los tradicionales ritmos afrocubanos y africanos. Esos explosivos cocteles son otras tantas fuentes de inspiración rítmica para jóvenes músicos de jazz que están en busca de nuevos horizontes. Esa enorme reserva permite presagiarle un futuro prometedor.

De este modo, músicos como el pianista cubano Omar Sosa, que a comienzos de la década de 1990 grabó con el rapero Ofill, y los del grupo Yeska o hasta el pianista James Hurt de Nueva York, muestran claramente esta tendencia a unas fusiones nuevas. ¿Quién antes de los músicos de Jump With Joe

y de Yeska, que brotaron de los barrios del este de Los Ángeles, había pensado en mezclar los ritmos afrocubanos con los riffs del ska jamaiquino y con el discurso improvisador del jazz? Ahora que ha aparecido su álbum *Skafrocubanjazz* (grabado con el conguero Long John Oliva, hijo del legendario rumbero cubano Pancho Quinto), nos preguntamos por qué nadie pensó antes en ello. Citando a John Coltrane, Poncho Sánchez, Tito Puente, Carlos Santana y Tower of Power como sus principales influencias, los músicos de Yeska inauguran regularmente los conciertos de grupos de rock en español como Víctimas del Dr. Cerebro o Los Fabulosos Cadillacs ¡con una mezcla de ska, de chachachá y de solos de saxofón a la manera de Sonny Rollins!

También a comienzos de esa década nació en California un movimiento bautizado como charanga jazz, ámbito por el cual ya se había aventurado brevemente el violinista Alfredo de la Fe en la orquesta de Tito Puente, el Latin Jazz Ensemble, y la pianista Rebeca Mauleón con su grupo Batachanga. Los principales representantes de ese movimiento son Shades of Jazz, del timbalero Bill Laster con el flautista Art Webb y el contrabajista Al McKibbon, antiguo cómplice de Chano Pozo en la *big band* de Dizzy Gillespie, Bongo Logic del timbalero Brett Gollin y Nuevo Okanise de Juan Oliva. El repertorio de esa orquesta incluye obras estándares de jazz adaptadas al vocabulario propio de la charanga, como el danzón y el chachachá.

En 1997 la pianista y pedagoga de San Francisco, Rebeca Mauleón, intituló *Round Trip* a su álbum,

cuyo ecumenismo incorpora al flamenco y al blues. Si la vitalidad de la bahía (la región de San Francisco) en materia de jazz latino se muestra, ante todo en The Machete Ensemble, el formidable grupo del percusionista y pedagogo John Santos, quien grabó con Omar Sosa, también se muestra en los grupos Safari, The Snake Trio y el Bermudez Triangle del conguero Jorge Bermúdez (nacido en Managua, Nicaragua) y en los discos de descargas *Ritmo y candela I y II* (el primero de los cuales reúne, en perfecta armonía, a Orestes, *Patato* y *Changuito)* y en los de otro pianista pedagogo, Mark Levine, ex acompañante de Tito Puente, Willie Bobo, Cal Tjader, Stan Getz, Dizzy Gillespie y *Mongo* Santamaría. También hay que señalar al cantante de origen mexicano David González, cuyo primer álbum, *Jazz Mex,* es una verdadera sorpresa.

Las grabaciones de la HMA Orchestra y las del Jazz on the Latin Side Allstars captan perfectamente la energía que emana de la región de Los Ángeles. Eddie Cano (véase el capítulo "Latin jazz de la costa oeste") fue el primer presidente de la Asociación de los Músicos Hispánicos (HMA), de la que brotó la HMA Salza/Jazz Orchestra, dirigida hoy por el trompetista y pedagogo Bobby Rodríguez. Fiel al espíritu de Cano, esta asociación consagra la mayor parte de sus actividades a la educación. Los dos discos que han aparecido hasta hoy nos permiten apreciar el talento de arreglista de otro trompetista, de quien ya hemos hablado: Paul López. Jazz on the Latin Side All Stars es un verdadero *who's who* del latin jazz de la costa oeste con Poncho Sánchez, Alex

Acuña, Francisco Aguabella, Justo Almario, Otmaro Ruiz, Luis Conte, Ramón Flores, Joe Rotundi, José Rizo…

También la costa oeste canadiense está en plena efervescencia. Se distinguen allí tres orquestas: la brillante Rumba Calzada, fundada en 1991 por el percusionista de origen filipino René *Boying* Gerónimo y retomada, a su muerte ocurrida en 1995, por su hijo Raphael; la Orquesta Goma Dura y el Grupo Jazz Tumbao, el grupo más "jazz" dirigido por el contrabajista Alan Johnston y el trombonista Brian Harding, y que se entronca en la línea de la Fort Apache Band. La Orquesta Goma Dura es la versión latina de la Hard Rubber Orchestra, con 20 músicos dirigidos por el trompetista John Korsud. La orquesta agrupa a numerosos solistas de la región de Vancouver, entre ellos a los dirigentes del Grupo de Jazz Tumbao.

Más al este, la flautista y saxofonista Jane Bunnett, después de una estrecha colaboración con el pianista Don Pullen en la década de 1980, se enamoró, hace más de 10 años, de la música afrocubana. "De hecho, descubrí la música cubana durante un viaje a Santiago de Cuba en 1982, donde desde mi llegada me encontré en pleno universo de la comparsa." Tal fue el "flechazo", explica Bunnett. "En 1990 fui a La Habana con la intención de grabar un disco. Entonces, el percusionista Guillermo Barreto se encargó de reunir a los músicos, y preparó conmigo los arreglos. Insistimos en hacer una grabación colectiva, todos en la misma pieza, sin volver a grabar.

Aparecido en 1991, el álbum *Spirits of Havana* se ganó un Grammy del que estoy muy orgullosa en nombre de todos los participantes. Luego fui a París a perfeccionar mi técnica del saxofón con Steve Lacy, un apasionado, como yo, por Thelonious Monk. Me quedé en Francia hasta 1994, y desde entonces voy regularmente a Cuba."

De sus incesantes viajes a La Habana, que Jane Bunnett efectúa en compañía de su marido, el trompetista Larry Cramer, Jane, llamada *Havana Jane,* ha llevado de sus viajes al pianista Hilario Durán, al que ayudó en su reciente instalación en Canadá. Apasionado por Blood Sweat & Tears y por Earth Wind & Fire, Durán hizo sus primeras armas en el seno de la Orquesta Cubana de Música Moderna en 1973. Entró al relevo de Chucho Valdés, que estaba a punto de fundar Irakere. En 1981 se unió al grupo de Arturo Sandoval quien, en cambio, escapaba de Irakere. También realizó algunos arreglos para Moraima Secada, a quien acompañó al piano para grabar el álbum *La mora.* Cuando Sandoval eligió el camino del exilio, Durán formó el grupo Perspectiva con el contrabajista Jorge Reyes. Al año siguiente se encontró con Jane Bunnett y desde entonces se estableció entre los dos músicos una complicidad, como lo atestiguan los siete álbumes que han grabado juntos: tres con el nombre de Durán, cuatro con el de Bunnett. Si Durán posee la mejor mano izquierda del piano cubano de estos últimos años (y de allí su sobrenombre, *Con Tumbao*) también tiene talento de compositor y arreglista, como lo reveló con el disco *Habana nocturna,* en el que lo acompaña un cuarteto de cuerdas.

383

Por último, y aún más al este, en Montreal, mencionemos la orquesta Saudade del trombonista Jacques Bourget, quien, combinado con la Quebec Jazz Orchestra, forma una *big band* no menos importante en número que la Goma Dura, pero con repertorio más orientado al jazz y completado por composiciones originales. El título de su único álbum resume bastante bien la situación: *¡Cuando la salsa es jazz!*

También en Nueva York debutaron las más importantes *big bands* de la historia del jazz latino, y también en Nueva York resucitan. La suite escrita por *Chico* O'Farrill, basada en la composición *Tanga,* se presentó por primera vez al público en ocasión del concierto en que se celebraba el octagésimo aniversario de Mario Bauzá en el teatro Symphony Space, en Broadway. En la sala se encontraba Götz Wörner, productor de la empresa disquera alemana Messidor, hoy ya cerrada. Inmediatamente propuso a Bauzá y a su *big band* un contrato de varios discos. En 1992 aparecerían dos álbumes, *Tanga* y *My Time is Now.* Al año siguiente Bauzá graba *944 Columbus Avenue,* que aparecerá en 1994. En el mismo año, el sello Messidor contribuye al retorno del pianista cubano *Bebo* Valdés, quien vive en el exilio en Suecia desde la década de 1960. "En noviembre de 1994 —explicará Paquito D'Rivera— la casa disquera alemana Messidor aprobó mi idea de realizar un disco con el pianista *Bebo* Valdés. ¡Sería el primer disco de *Bebo* en 34 años! Tuve entonces la loca idea de hacer venir de La Habana al hijo de *Bebo,* Chucho, al timbalero Amadito Valdés y al guitarrista Carlos Emilio

Morales. Por desgracia, pocas horas antes de tomar el avión, Chucho anuló su participación. Ese disco, intitulado *Bebo Rides Again,* contiene ocho composiciones nuevas. Por primera vez reúne a músicos cubanos en el exilio y a músicos cubanos que siguen viviendo en Cuba." La *big band* de Bauzá, hoy bautizada Cubarama, es dirigida por el cantante, compositor y arreglista Pedro Rudy Calzado.

Aprovechando el éxito de su suite *Tanga, Chico* O'Farrill fue invitado a componer una obra nueva en ocasión del centenario del Carnegie Hall. Presentó y dirigió *Carnegie 100* el 28 de noviembre de 1990 con una *big band* de 20 músicos y una serie de prestigiosos invitados como Tito Puente, Paquito D'Rivera, Arturo Sandoval, Marco Rizo, Ray Mantilla y Daniel Ponce. *Carnegie 100* sería retomado por Mario Bauzá en su disco *Tanga*. En 1994, alentado por el productor Todd Barkan y el realizador cubano Jorge Ulla, para quien ya había compuesto la música del filme *Guaguasi* en 1984, *Chico* O'Farrill forma una nueva *big band* de 19 músicos, que se lleva al estudio para grabar el álbum *Pure Emotion*. Tres años después debuta en Birdland The Chico O'Farrill Afro Cuban Jazz Big Band, con Arturo O'Farrill Jr. al piano. El Birdland y su director, Andy Kaufman, se encuentran en el origen mismo del renacimiento de las *big bands* en Nueva York. Desde la primera aparición de *Chico* O'Farrill ante un público de seis personas en 1997, la mayor parte de los clubes neoyorkinos de jazz han adoptado la fórmula "una *big band* una noche de cada semana". En el curso del verano de 1999 O'Farrill y su orquesta terminan la

grabación de *Heart of a Legend,* con Mario Rivera, Paquito D'Rivera, Arturo Sandoval, *Cachao,* Cándido, *Gato* Barbieri y Andy González, un disco que incluye *Trumpet Fantasy,* composición escrita en 1994 por O'Farrill para Wynton Marsalis, pero en este caso la actuación de Wynton no resultó satisfactoria, y Jim Seeley, último de una prestigiosa serie de trompetistas que desde 1948 han trabajado con el compositor cubano, fue quien interpretó con brío esta obra principal del álbum: un tema que oscila entre un blues y una samba rápida. O'Farrill terminó el siglo con el álbum *Carambola* grabado en Nueva York en agosto de 2000 y producido por Jorge Ulla. En este álbum deslumbrante que viene a coronar la carrera del patriarca se encuentran dos suites excepcionales: *Aztec Jazz Suite,* escrita originalmente para Art Farmer, y la primera *Afro Cuban Jazz Suite.* También encontramos allí, con placer, la voz de Graciela Pérez, hermana de *Machito,* quien, a los 85 años, nos entrega una rumba endiablada.[1] En noviembre de 2000 *Chico* efectúa su primera gira por España.

Mientras Mario Bauzá y *Chico* O'Farrill retomaban el camino de los estudios de grabación, Tito Puente, quien nunca los ha abandonado, decidió formar una nueva orquesta, la Tito Puente Golden Latin Jazz All Stars. Se presenta en el Village Gate en 1993 con un grupo que incluye a Paquito D'Rivera, Mario Rivera, Claudio Roditi, *Mongo* Santamaría, Hilton

[1] Mientras que el productor Jorge Ulla presentaba a Celia Cruz para esta grabación, el autor de estas líneas sugirió que se invitara a Graciela, confiando en que su voz no había perdido nada de su esplendor.

Ruiz, Giovanni Hidalgo y Andy González. Puente confía a Hilton Ruiz la tarea de preparar la mayoría de los arreglos de esa nueva orquesta, con la cual no deja de recorrer el planeta. En Golden All Stars destaca un joven trompetista de origen boricua, Charlie Sepúlveda, quien será uno de los primeros en intentar en la costa este una fusión entre el jazz afrocubano y el rap con el álbum *Watermelon Man,* que apareció en 1996 con el sello Tropijazz.

A la sombra de los grandes nombres del jazz latino (Bauzá, O'Farrill, Puente) aparece un joven músico nacido en el Bronx, de padres portorriqueños: el baterista y percusionista Bobby Sanabria. Desde su niñez, transcurrida en los *projects* del barrio de Fort Apache, donde creció, se acordará de un verdadero crisol musical que salía de las ventanas de los departamentos, de una mezcla de melodías de los Beatles, Arsenio Rodríguez, James Brown, Frank Zappa y Sergio Méndes. "Ése fue un periodo formidable para los jóvenes latinos. La música que habíamos heredado de la época del mambo nos incitaba a buscar nuestras raíces y a descubrir los nexos que teníamos con la diáspora afrocaribeña." Con el impulso de Tito Puente, Sanabria prosigue sus estudios musicales antes de unirse a la orquesta de *Mongo* Santamaría a comienzos de la década de 1980. Encuentra entonces a Mario Bauzá, quien se vuelve su mentor y lo invita a su *big band.* Sanabria participó en las grabaciones de los tres últimos álbumes de Bauzá. Simultáneamente con su papel en esta orquesta formó Asención, orquesta con la cual grabó en 1993 el álbum *N.Y.C. Aché.* "Ese disco fue conce-

bido como un viaje que empieza en África, donde se encuentran las bases rítmicas de nuestra música, y se termina en Nueva York." Fue un disco a todas luces notable que por desgracia no gozó de la distribución que merecía. Convertido en uno de los percusionistas más influyentes del escenario neoyorkino, respetuoso de las tradiciones afroportorriqueñas y afrocubanas, Bobby Sanabria da hoy clases de batería y de historia de las músicas afrocaribeñas. Lo encontramos en el escenario del Carnegie Hall con la orquesta sinfónica de Israel, así como en los parques públicos del Bronx, acompañando al grupo de jazz y de música tradicional portorriqueña Viento de Agua. "Soy un músico del mundo con una estética de jazzista", dice. En esos conciertos habla al público y explica la importancia de músicos como Mario Bauzá y Chano Pozo, a quienes ha dedicado varias composiciones. En 1999 realizó su sueño de formar una majestuosa *big band* de 20 músicos, a la que bautizó Afro Cuban Jazz Dream Big Band, una *big band* que seguía la tradición de las orquestas de *Machito* y Bauzá. En su nuevo álbum, *Live and in Clave,* grabado en el Birdland en 1999 con su *big band,* Sanabria muestra su talento de compositor con tres temas originales. En 2001 el álbum fue nominado para un Grammy en la categoría de jazz latino.

En el plano puramente instrumental, la década de 1990 marca el renacimiento del trombón. Músicos como Conrad Herwig y Chris Washburne han desarrollado nuevas técnicas de posición de la lengua que les permiten utilizar en el instrumento un vocabulario hasta entonces limitado al saxofón y a la

trompeta. Recordemos que el trombón se había vuelto cada vez más discreto desde la llegada del bebop. Ningún trombonista lograba mantener la rapidez del tempo de ese nuevo estilo. Como el cambio de nota se logra mediante una acción simultánea de la lengua y de la vara, y como la lengua es un músculo lento, el bebop, con su rápido cambio de notas, causaba graves problemas técnicos que fueron lenta y trabajosamente resueltos por músicos como J. J. Johnson, Frank Rosolino, Albert Mangelsdorff y Barry Rogers. Mientras tanto, el saxofón dominó el primer plano de la escena, particularmente con John Coltrane, cuyo modo de tocar integró el lenguaje del trombón. Sólo a comienzos de esa década Conrad Herwig, habitual de las orquestas de Eddie Palmieri y Mario Bauzá, inspirado por el último periodo de Coltrane, logró perfeccionar una técnica que le ha permitido superar para siempre estos problemas. Por lo demás, no es casualidad que Herwig grabara el álbum *The Latin Side of John Coltrane,* en el cual ofrece una versión afrocaribeña de 11 temas del saxofonista.

Como lo demuestran sus dos primeros álbumes, *Nuyorican Nights* y *The Other Side,* Chris Washburne parece llevar aún más lejos las proezas técnicas de Conrad Herwig, logrando integrar en su estilo el vocabulario de trompetistas como Clifford Brown, Kenny Dorham, Booker Little Jr. y Miles Davis. Washburne dirige la orquesta SYOTOS, que desde 1996 toca regularmente en el Nuyorican Poets Cafe, una de las cumbres de la cultura latina alternativa de Nueva York. SYOTOS son las iniciales de *see you on the other side* (te veré del otro lado). "En 1992 me

diagnosticaron un cáncer de piel sobre la mandíbula. El cirujano quería operarme inmediatamente, pero yo me negué, pues tenía un concierto cinco días después. ¡Toqué ese concierto como si fuera el último de mi vida! Al terminar el concierto les dije a los músicos: *see you on the other side*. Al día siguiente estaba en la mesa de operaciones y el cirujano me había anunciado que no volvería a tocar el trombón en mi vida. Después de la operación no tenía ya músculos en el lado izquierdo de la cara. Decidí entonces aprender de nuevo el trombón, recomenzar a partir de cero... dieciocho meses después había alcanzado un nivel superior al de antes.

"Sólo contrato a músicos que se han tomado el tiempo de estudiar la tradición de la música que tocamos. En realidad éste es el problema del jazz latino: muchos jazzistas consideran que no tienen tiempo de conocer la tradición, mientras la mayoría de los músicos latinos se toman el tiempo necesario para aprender la tradición del jazz. Los jazzistas no parecen interesarse en aumentar sus conocimientos. Y ser limitado es una vergüenza. No nos engañemos: sigue habiendo mucho racismo en el escenario neoyorkino. Como músico blanco soy mucho más aceptado en la escena latina que entre la comunidad de los músicos afroamericanos de jazz. El escenario latino es verdaderamente un escenario abierto si se muestra un verdadero interés por la cultura. Algunos pretenden que no se puede interpretar más que la música que corresponde a nuestra propia cultura. De acuerdo. Mi madre es ucraniana, mi padre es mitad judío ruso, mitad inglés y, por consiguiente, no puedo interpre-

tar más que una melodía inglesa asociada a una melodía judía de origen ruso tocada con instrumentos ucranianos." El miembro de SYOTOS, Harvie Swartz, uno de los contrabajistas más inventivos del escenario neoyorkino, ha formado su propio grupo, Eye Contact, con el cual también explora nuevos horizontes. Mediante un conjunto instrumental fuera de lo común (su orquesta incluye violín, guitarra, contrabajo, batería y percusiones), Swartz ofrece una nueva interpretación de la tradición afrocubana, un poco como lo ha hecho, con cierto humorismo, el guitarrista Marc Ribot para la obra del compositor cubano Arsenio Rodríguez.

Al lado de las orquestas de Bobby Sanabria, Chris Washburne y Harvie Swartz surgen otros dos grupos: los de los percusionistas Marlon Simon con The Nagual Spirits, y de Alex García con AfroMantra. Hoy, es raro ver a músicos reunidos en busca de una identidad común y deseosos de desarrollarla al correr de los años. Diríase que la mayor parte de los músicos se han vuelto itinerantes, aliándose según las necesidades, prestándose a operaciones efímeras, sean logradas o no. ¿Van las estrecheces económicas a hacer resurgir el individualismo? Si aún es demasiado temprano para hacer un balance de las orquestas de Marlon Simon y de Alex García, no podemos dejar de desearles larga vida.

Mientras que trombonistas y trompetistas como Brian Lynch, el nuyoricano Ray Vega y el portorriqueño Humberto Ramírez (miembro fundador del grupo Tolu) se esfuerzan por ensanchar los límites de su instrumento, un músico del Bronx, Steve Pou-

chie, hace lo mismo con el vibráfono. Con objeto de aumentar las posibilidades armónicas, estudia la construcción de un instrumento en forma de ala, hecho de dos vibráfonos, pero éste resulta difícil de manejar para sus conciertos con su orquesta Latin Jazz Society Ensemble. Se conforma entonces con tocar con dos vibráfonos que dispone en forma de L. Apenas conocido fuera del Bronx, Steve Pouchie es un músico de enorme talento y de una desbordante imaginación a quien recurren, regularmente, solistas como Hilton Ruiz, Eddie Palmieri u otro hijo pródigo del Bronx, el flautista Dave Valentin. Además de sus actividades de músico y profesor de música, Pouchie anima el único programa de televisión de la región neoyorkina consagrado al jazz latino: *Latin Jazz, Alive & Kickin'*. Dado que dedica su vida a la enseñanza y a la investigación, desgraciadamente no ha grabado ningún disco hasta el momento.

El inesperado deceso del gran timbalero Tito Puente en el año 2000 llevó al primer plano de la escena —muy a su pesar, ciertamente— al Mozart del montuno, Eddie Palmieri. En 1994, el pianista de origen portorriqueño había presentado *Palmas,* primer álbum de su trilogía de jazz latino *(Palmas, Arete* y *Vortex*, los tres grabados con el trompetista Brian Lynch y el trombonista Conrad Herwig). Hasta entonces, Palmieri no había dedicado mucho tiempo al jazz. No obstante, en los álbumes que grabó en la década de 1960, antes y después del periodo de su Conjunto La Perfecta, Palmieri mostró un estilo claramente influido por McCoy Tyner y todos sus solos

de piano tienen fuertes colores jazzistas. "Es normal que me lance, a mi vez, por ese estilo, por ese jazz latino", repetirá en la época de la aparición de *Palmas*. Pero también reconoce que se trataba de una moda. En 1998 aparece *El rumbero del piano,* álbum en el cual Palmieri por fin llega a expresar claramente lo que siempre había deseado realizar. "Viajo entre el jazz y la música típica, hago idas y venidas. En otras palabras, toco jazz latino danzante. El merengue dominicano controla Puerto Rico hasta tal punto que la mayor parte de las jóvenes orquestas de la isla son orquestas de merengue, lo que significa la muerte lenta de nuestro folclor, de la bomba y de la plena. Quise reaccionar, y *El rumbero del piano* es la expresión de esta reacción. Ese disco es muy importante, pues transmite un mensaje armónico y rítmico para el siglo xxi. De hecho, es un disco afrocaribeño. Afrocaribeño es todo músico que ha sido capaz de absorber y de penetrar en las estructuras musicales del Caribe y también provenientes de Cuba antes de que la isla se cerrara. Todos somos afrocaribeños."

El rumbero del piano es un disco en el cual el jazz permite poner en evidencia sus orígenes comunes a las principales expresiones musicales del Caribe hispanófono (salsa, bomba, plena y son cubano). La unidad del Caribe musical por medio del jazz, en forma similar a la del pianista argentino Lalo Schifrin, quien se ha servido del jazz para componer y grabar en 1999 *The Latin Jazz Suite,* obra que refleja la unidad musical de América Latina. La enorme variedad de los ritmos afrolatinos presentes en el conti-

nente americano constituye una reserva musical en la cual los músicos de todas nacionalidades abrevarán su inspiración en el curso del siglo XXI.

¿Y quién puede simbolizar este porvenir mejor que dos jóvenes artistas como Omar Sosa y William Cepeda? Sosa, pianista como Louis Moreau Gottschalk, muestra a cada instante sus estados anímicos, sus meditaciones, sus emociones, sus preocupaciones estéticas. Su producción fonográfica nos revela claramente su itinerario: 12 álbumes desde 1986; dos con el grupo Tributo, uno con Vicente Feliu, uno con Xiomara Lugart, uno con el grupo ecuatoriano Koral y Esmeralda y siete bajo su propio nombre.

Para comprender mejor su presente, nuestro presente, Sosa se remonta al hontanar: sus tradiciones son afrocubanas, africanas, y no solamente subsaharianas, ya que en sus composiciones integra elementos de los gnawas del sur de Marruecos. ¿No hemos comenzado esta obra subrayando la importancia de los intercambios culturales entre las poblaciones negras africanas y los colonos árabes? Al integrar en sus músicas ciertos toques de hip hop, Sosa da testimonio de la agitación de las culturas urbanas y, yuxtaponiendo esos mismos toques a las tradiciones de sus antepasados, señala al porvenir.

El trombonista William Cepeda comparte las mismas inquietudes, pero desde la perspectiva de la tradición afroboricua. Su música, generosa, se abre a las melodías árabes, a los ritmos del flamenco, a los instrumentos indios y japoneses, sin dejar por ello de exponer la riqueza de los ritmos de su isla natal, Puerto Rico. Más que nunca, en la alborada de

este nuevo milenio, Cuba y Puerto Rico siguen siendo los centros de atención de los músicos del mundo. Atención que confortaría al visionario Louis Moreau Gottschalk quien, desde 1855, fue el primer músico que comprendió la importancia cultural del Caribe.

APÉNDICE

Yo hablaría, antes bien, de jazz afrocubano y no latino... Se trata de un matrimonio perfecto, de un matrimonio mixto en el que nadie pierde su identidad, el uno, arriba, el otro, abajo, poco importa cuál sea. Como un árbol que tiene la misma raíz, el mismo tronco que viene de África y que da dos ramas distintas, el son cubano y el jazz.

Mario Bauzá, músico
Nueva York, noviembre de 1992

El jazz latino es la fusión de una manera de componer propia del jazz con una sección rítmica latina. Es un concepto, una estructura musical fundamentada en una sección rítmica completa con timbales, congas y bongó y que hace bailar al público.

Eddie Palmieri, músico
Nueva York, diciembre de 1998

El jazz latino es esa formidable cruza de ritmos y armonías de las músicas folclóricas latinoamericanas con el jazz que es la forma clásica por excelencia del arte afroamericano de este siglo.

Lenny White, músico
Nueva York, diciembre de 1998

Un nuevo género musical, nacido de la mezcla de los estilos musicales del Caribe y América Latina con el jazz. Esto quiere decir tocar un trozo clásico de jazz con un groove latino, o tomar un trozo de salsa o un ritmo cubano como base sobre la cual se construyen solos de jazz.

<div align="right">
CHRISTOPHER WASHBURNE, músico

Nueva York, febrero de 1999
</div>

Es la mejor prueba de que no deben existir barreras entre las culturas.

<div align="right">
LALO SCHIFRIN, músico

Beverly Hills, mayo de 1999
</div>

En un sentido general, jazz latino significa improvisación sobre ritmos de América del Sur.

<div align="right">
HERBIE MANN, músico

Junio de 1999
</div>

Es una combinación muy seductora. Yo diría que el jazz tiene una faceta sombría, mientras que la música latina tiene ese aspecto coloreado, deslumbrante, que hace felices a todos. El jazz latino es un poco como el encuentro del sol y la sombra.

<div align="right">
NORA, música

Tokio, 6 de febrero de 1999
</div>

El jazz latino no sólo es una descarga de tambores, como a menudo se le ha dicho. Desde luego, hay eso, pero también hay otras cosas. El estilo latino del piano en el jazz ad-

quiere mayor importancia cada día. Escuchen a Michel Camilo, Danilo Pérez y Hilton Ruiz.

PAPO LUCCA, músico
México, noviembre de 1998

Es un jazz con influencias afrocaribeñas. El jazz cubano es un elemento del jazz latino; sólo los músicos que conocen los ritmos cubanos y que viven en Cuba tocan jazz cubano.

CHUCHO VALDÉS, músico
La Habana, febrero de 1999

Es un término práctico pero poco apropiado para designar una mezcla de jazz con elementos de las músicas de América del Sur y el Caribe.

PAQUITO D'RIVERA, músico
Nueva York, junio de 1999

El jazz latino es una mezcla de elementos caribeños, brasileños, mexicanos, venezolanos y de jazz.

ROBERTO AYMES, músico
México, noviembre de 1998

El jazz latino es una serie de tentativas de fusionar el jazz con todas esas percusiones afroantillanas como congas, maracas, bongós, clave, timbales, etcétera.

TINO CONTRERAS, músico
México, noviembre de 1998

Una relación entre la música cubana y la música de América del Norte... pero una música fundamentalmente cubana.

ARTO LINDSAY, músico
Nueva York, noviembre de 1998

La fusión de la música afroamericana conocida con el nombre de jazz con elementos afrolatinos; una fusión que comenzó con la esclavitud.

NAT HENTOFF, escritor y periodista
Nueva York, diciembre de 1998

Desde el comienzo, el jazz fue influido por diferentes tipos de músicas, desde la ópera hasta las músicas latinas. Desde su nacimiento, el jazz tiene, pues, una faceta latina.

GENE LEES, escritor
Ojai, marzo de 1999

Es una mezcla de varios vocabularios que hace surgir una lengua nueva.

TÍO PANCHO, escritor
Nueva York, junio de 1999

El término jazz latino evoca las influencias de Cuba y Puerto Rico pero también de Brasil, Venezuela y otros países de América del Sur. Esas influencias son muy importantes sobre el jazz; la variedad y la vitalidad de sus contribuciones rítmicas son evidentes.

DOUGH RAMSEY, periodista
Nueva York, enero de 1999

Es ante todo una música improvisada, una música que reúne varias. Tradicionalmente hay un bajo de percusiones latinas con armonías e improvisaciones de jazz.

PETER WATROUS, periodista
Nueva York, febrero de 1999

El jazz latino es la combinación de ritmos cubanos utilizados como base, y el trabajo de solistas de jazz. Es importantísimo que ese ritmo vaya acompañado de otros elementos como el tumbao, las percusiones afrocubanas…

MAX SALAZAR, historiador
Nueva York, diciembre de 1998

No sólo es esa mezcla de ritmos latinos con las armonías del jazz; también es la utilización, por el jazz, de temas propiamente latinos. Estoy pensando en la versión del *Peanut Vendor* grabada por Louis Armstrong.

FRANK TÉNOT, periodista
París, enero de 1999

Una fusión de jazz clásico y música afrocubana y luego de bebop mezclado con ritmos afrocubanos. Hoy, lo que se llama jazz latino en Nueva York es la música de artistas como Dave Valentin, Michel Camilo, Paquito D'Rivera y Danilo Pérez.

ANDY KAUFMAN, productor
Nueva York, diciembre de 1998

DISCOGRAFÍA RECOMENDADA

Esta discografía se limita a los discos compactos. Sólo parcialmente refleja la historia del jazz latino. Muchos discos de 78 revoluciones y larga duración no han sido reeditados y muchos músicos deseosos de producir por sí mismos sus obras siguen grabando en casetes.

Acuña, Alex, *Rhythms for a New Millenium,* Tonga Records, 2000.

———, *Acuarela de tambores,* DCC Compact Classics, 2000.

Afro BlueBand, *Impressions,* Milestone, 1987.

Afrocuba, *Acontecer,* Discmedi Blau Records, 1992.

———, *Lo mejor de Afrocuba,* Egrem, 1996.

Afro Cuban All Stars, *Distinto y diferente,* Nonesuch, 1999.

AfroMantra, *AfroMantra,* producción del autor, 1999.

Afro Rican Ensemble, *Fruit From the Rhythm Tree,* CuBop, 2000.

Aguabella, Francisco, *Agua de Cuba,* CuBop, 1999.

———, & His Latin Jazz Ensemble, *H20,* CuBop, 1996.

Alegre All Stars, vols. 1 a 4, Alegre, 1961-1966.

Alf, Johnny, *Olhos Negros,* RCA, 1990.

Almeida, Laurindo, *Braziliance,* vols. 1 y 2, World Pacific, 1953 y 1958.

Almario, Justo, *Heritage,* Blue Moon, 1992.

Ammons, Albert, *King of Boogie,* Blues Classics.

Amram, David, *Havana/New York,* Flying Fish, 1977.

Armenteros, *Chocolate, Rompiendo hielo,* Cobo, 1984.

Armstrong, Louis, *Portrait of the Artist as a Young Man,* estuche con 4 CD, Columbia.

———, *Plays W. C. Handy,* Columbia, 1997.

Austerlitz, Paul, *A Bass Clarinet in Sto. Domingo and Detroit,* Xdot 25, 1998.

Aymes, Roberto, ...*De corazón latino,* Schnabel, 1996.

Azpiazu, Don, *Don Azpiazu,* Harlequin, 1992.

Barbieri, *Gato, Fenix,* Flying Dutchman, 1971.

———, *El pampero,* RCA, 1971.

———, *Capítulo III. ¡Viva Emiliano Zapata!,* Impulse!, 1974.

———, *Caliente,* A&M, 1976.

Barretto, Ray, *The other Road,* Fania, 1973.

———, *Ancestral Messages,* Concord Picante, 1994.

Batacumbele, *Afro-Carribean Jazz,* Montuno, 1987.

———, *Live at the University of Puerto Rico,* Montuno, 1988.

———, *Con un poco de songo,* Disco Hit, 1989

———, *En aquellos tiempos,* Disco Hit, 1991.

———, *Hijos del tambó,* Bata, 1999.

Bauzá, Mario, *Afro-Cuban Jazz,* Caiman, 1986.

———, *Tanga,* Messidor, 1992.

———, *My Time is Now,* Messidor, 1992.

———, *944 Columbus,* Messidor, 1993.

Bellita y Jazztumbatá, *Bellita y Jazztumbatá,* Round World Music, 1997.

Bellson, Louis, *Ecué ritmos cubanos,* OJC, 1991.

Berrios, Steve, *First World,* Milestone, 1995.

Black Chantilly, *Segundo soplo,* producción del autor, Distribution Tripsichord, 2000.

Blakey, Art, *Drum Suite,* Columbia, 1956.

———, *Orgy in Rhythm,* Blue Note, 1957.

———, *Holidays for Skins,* Blue Note, 1958.

Bobé, Eddie, *Central Park Rumba,* Piranha Musik, 1999.

Boiarsky, Andrés, *Into the Light,* Reservoir, 1997.

Bongo Logic, *Bongo-licious!,* Montuno, 1993.

Bonilla, Luis, Latin Jazz All Stars, *Pasos gigantes,* Candid, 1991.

———, & Friends, *¡Escucha!,* 2000.

Bosch, Jimmy, *Salsa dura,* Ryko Latino, 1999.

Brachfeld, Andrea, *Remembered Dreams,* Shaneye Records, 2000.

Britos, Federico, *Blues Concerto,* Manoca Records, 1989.

———, *Jazz en blanco y negro,* Manoca Records, 1990.

Buena Vista Social Club, *Buena Vista Social Club,* Nonesuch, 1997.

Bunnett, Jane, *Spirits of Havana,* Denon, 1991.

———, *The Cuban Piano Masters,* World Pacific, 1993.

———, *Havana Flute Summit,* Naxos, 1996.

———, *Chamalongo,* Blue Note, 1998.

———, *Alma de Santiago,* Connector, 2001.

———, *Jane Bunnett & The Spirits of Havana,* Blue Note, 2000.

Cachaíto (Orlando López), *Cachaíto,* Nonesuch, 2001.

Cachao (Israel López), *Cuban Jam Sessions in Miniature,* Panart, 1957.

Cachao (Israel López), *Jam Session With Feeling,* Maype, 1958.

———, *Alma de Santiago,* Connector, 2001.

———, *Latin Jazz Descarga,* Tania, 1981.

Cachao y su Ritmo Caliente, *Monte adentro,* Blue Moon, 2000.

Caine, Elliott, *Le Supercool,* EJC Records, 2000.

Calatayud, Juan José, *Algo especial,* producción del autor, 1995.

Calloway, Cab, *Conjure, Cab Calloway Stands in For the Moon,* American Clave, 1988.

Calzado, Rudy & Cubarama, *A Tribute to Mario Bauzá,* Connector Music, 1999.

Camilo, Michel, *Michel Camilo*, CBS, 1988.

———, *Thru My Eyes,* Tropijazz, 1996.

Cano, Eddie, *Cole Porter & Me / Duke Ellington & Me,* RCA, 1956/1957.

Carcassés, Bobby, *La esquina del afrojazz,* RMM, 1989.

———, *Jazz timbero,* Tumi Records, 1998.

———, *Invitation,* Velas Records, 2000.

Caribbean Jazz Project, *Caribbean Jazz Projects,* Heads Up, 1995.

———, *Island Stories,* Heads Up, 1997.

———, *New Horizons,* Concord Picante, 2000.

———, *Paraíso,* Concord Picante, 2001.

Casino de la Playa, *Orquesta Casino de la Playa,* Harlequín, 1995.

Cepeda, William, *Branching Out,* Blue Jackel, 2001.

———, & AfroRican, *My Roots and Beyond,* Blue Jackel, 1998.

———, & AfroBoricua, *Bombazo,* Blue Jackel, 1998.

Clave Tres, *From Africa to the Caribbean,* FDAM, 1995.

———, *Kónkolo salsero,* FDAM, 1997.

———, *Kokobalé,* FDAM, 1999.

Clave y Guaguancó, *Déjala en la puntica,* Enja Records, 1996.

Clave y Guaguancó with Celeste Mendoza & Changuito, *Noche de rumba,* Tumi, 1999.

Coltrane, John, *Ole!,* Atlantic, 1961.

Cortijo, Rafael, *Time Machine,* Music Productions Records.

———, *Caballo de hierro,* Coco Records, 1977.

Costanzo, Jack, *Mr. Bongo Plays Cha-Cha-Cha, Palladium,* 1993.

———, *Chicken and Rice,* GNP/Crescendo, 2000.

———, *Back from Havana,* Ubiquity Records/Cubop, 2001.

Cracchiolo, Sal, y Melanie Jackson, *Fly,* SaMel Music, 2000.

Crego, José Miguel, *Top Secret*, vols. 1 y 2, Bis Music, 1999.

Cubanismo, *Reencarnación,* Hannibal, 1998.

———, *Mardi Gras Mambo,* Hannibal, 2000.

Cubismo, *Cubismo,* Aquarius Records, 1997.

———, *Viva La Havana,* Aquarius Records, 1998.

———, *Motivo cubano,* Aquarius Records, 2000.

Cubop City Big Band, *The Machito Project.*

———, *Moré & More,* Tam Tam Records, 1998.

Curbelo, José, *Live at the China Doll in New York,* 1946, Tumbao, 1996.

D'Rivera, Paquito, *Mariel,* Columbia, 1982.

———, *Why Not,* Columbia, 1984.

D'Rivera, Paquito, *Who's Smoking?*, Candid, 1991.

———, *A Night in Englewood*, Messidor, 1993.

———, *Portraits of Cuba*, Chesky, 1996.

———, *Live at the Blue Note*, Half Notes Records, 2000.

———, *Habanera*, Enja Records, 2000.

Davis, Miles, *Sketches of Spain*, Columbia, 1960.

Deep Rumba, *The Night Becomes a Rumba*, American Clave, 1998.

———, *A Calm in the Fire of Dances*, American Clave, 2000.

Delory, Al, *Floreando*, Music Makers, 1996.

Domínguez, Chano, *Hecho a mano*, Nuba, 1996.

———, *En directo*, Nuba, 1997.

Dorham, Kenny, *Afro-Cuban*, Blue Note, 1995.

Durán, Hilario, *Killer Tumbao*, Justin Time, 1998.

———, *Habana nocturna*, Justin Time, 1999.

Elías, Eliane, *Eliane Elías Plays Jobim*, Blue Note, 1990.

Elis, Regina, *Elis & Tom*, Polygram, 1974.

———, *13th Montreux Jazz Festival*, Warner, 1979.

Escovedo, Pete. E., *Music*, Concord Jazz, 2000.

Estrada Brothers, *Get Out of My Way*, Milestone, 1996.

Estrellas de Areito, vols. 1 a 5, World Circuit, 1979.

Fania All Stars, *Fania Latin Jazz Party*, Fania, 2000.

Fattoruso, Hugo, *Homework*, Big World, 1998.

Fattoruso, Trío, *Trío Fattoruso*, Big World, 2001.

Flynn, Frank Emilio, *The Cuban Piano Masters*, World Pacific, 1993.

———, *Barbarísimo*, Milán, 1996.

Flynn, Frank Emilio, *Encestral Reflections,* Blue Note, 1999.

Fonseca, Roberto, *Elengo,* Egremm, 2001.

Fort Apache Band, *The River is Deep,* Enja, 1982.

———, *Obatala,* Enja, 1988.

———, *Moliendo café,* Sunnyside, 1992.

———, *Crossroads,* Milestone, 1994

———, *Pensativo,* Milestone, 1995.

———, *Fire Dance,* Milestone, 1996.

Garner, Erroll, *Mambo Moves Garner,* Mercury, 1954.

Getz, Stan, *Bossa Nova, Jazz Masters 53,* Verve, 1996.

Gilberto, Astrud, *Jazz Masters 9,* Verve, 1994.

Gillespie, Dizzy, *Dizzy Gillespie and His Big Band In Concert-Featuring Chano Pozo,* GNP Records, 1948/1993.

———, *Gillespiana / Carnegie Hall Concert,* Verve, 1960-1961.

———, *Dizzy's Diamonds,* Verve, 1954-1964.

———, *Jambo Caribe,* Verve, 1965.

———, and the United Nations Orchestra, *Live at Royal,* Festival Hall, Enja, 1989.

Gismonti, Egberto, *Dança des cabeças,* ECM, 1976.

———, *Solo,* ECM, 1979.

———, *Música de sobrevivencia,* ECM, 1993.

González, David, *Jazz Mex,* Meridian Records, 2000.

González, Jerry, *Ya yo me curé,* American Clave, 1979.

———, *Rumba para Monk,* Sunnyside, 1988.

Gottschalk, Louis Moreau, *Louis Moreau par Eugene List,* Vanguard Classics, 2 vols., 1992.

———, *Piano Music par Richard Burnett,* 1996.

Graciela, *La fabulosa Graciela con Machito y su orquesta,* Alma Latina, 1995.

Grupo Caribe, *Son de melaza,* CMS Records, 2000.

Grupo de Cuareim, *Candombé,* Big World, 1999.

Grupo Exploración, *Drum Jam,* Bembé, 2000.

Grupo Folklórico y Experimental Nuevayorquino, *Concepts in Unity,* Salsoul, 1994.

Grupo Jazz Tumbao, *¿Qué bola?,* GJT Records, 2000.

Guerra, Juan Luis, *Soplando,* WEA, 1984.

———, *Bachata rosa,* Karen Records, 1990.

Güines, Tata, *Pasaporte,* Enja, 1994.

Guzmán, Pedro, *Pedro Guzmán y su cuatro rumbero,* CDT, 1998.

H. M. A. Salsa/Jazz Orchestra, *California salsa,* Sea Breeze, 1991.

———, *California salsa 2,* Dos Coronas Records, 1994.

Hancock, Herbie, *Future Shock,* Columbia, 1983.

Hanrahan, Kip, *All Roads Are Made of The Flesh,* American Clave, 1995.

Hargrove, Roy, *Habana,* Verve, 1997.

Hedman, Norman, & Tropique, *Taken by Surprise,* Palmetto, 2000.

Hermanos Castro, *Estrellas de Radio Progreso,* Bárbaro, 1999.

Hermanos Palau, *La ola marina,* Tumbao, 1994.

Hernández, Rafael, *1932-1939,* Harlequín, 1996.

Hernández, René, *Early Rhythms,* Audio Fidelity, 1961.

Herwig, Conrad, *The Latin Side of John Coltrane,* Astor Place Records, 1996.

Hidalgo, Giovanni, *Worldwide,* Tropijazz, 1993.

Hidalgo, Giovanni, *Hands of Rhythms,* Tropijazz, 1996.

Hip Hop Essence All Stars, *Afrocuban Chant Two,* Hip Bop, 2000.

Hombres Calientes, Los, *Vol. 1,* BasinStreet Records, 2000.

——, *New Congo Square,* BasinStreet Records, 2001.

Hurt, James, *Dark Grooves,* Blue Note, 1999.

Hutcherson, Bobby, *Ambos mundos,* Landmark, 1989.

Iaies, Adrián, *Las tardecitas de Monton's,* Acqua Records, 2000.

Infanzón, Héctor, *De manera personal,* Opción Sónica, 1993.

——, *Nos toca,* Opción Sónica, 2000.

Irakere, *The Best of Irakere,* Columbia, 1978/1979.

——, *Misa negra,* Messidor, 1986.

——, *Yemayá,* Egrem, 1997.

——, *Babalú Ayé,* Egrem, 1998.

Irazú, *Rumberos del Irazú / Puro sabor,* Caribe Productions, reedición, 1999.

——, *Vicio latino 1,* Caribe Productions, reedición, 1999.

——, *Pasión Latina 1,* Caribe Productions, 2000.

Irrizarry, Ralph, *Irrizarry and Timbalaya,* Shanachie, 1998.

——, *Best Kept Secrets,* Shanachie Records, 2000.

Iturralde, Pedro, *Jazz flamenco,* vols. 1 y 2, Hispavox/ Blue Note, 1996.

——, *Jazz Meets Europe,* MPS, 1997.

Jazz on the Latin Side All Stars, *Jazz on the Latin Side All Stars,* vols. 1 y 2, Ubiquity, 2000.

Jean-Marie, Alain, *Biguine Reflections,* Karac, 1992.

———, *Sérénade,* Déclic.

Jobim, Antonio Carlos, *Wave,* A&M, 1967.

———, *Jazz Masters 13,* Verve, 1994.

———, *The Antonio Carlos Jobim Songbook,* Verve, 1995.

Jones, Quincy, *Bossa Nova,* Mercury, 1962.

Jones, Robin, *Latin Underground,* Parrot Records, 1998.

———, *Changó,* Parrot Records.

Kenton, Stan, *Cuban Fire,* Capitol, 1956.

LadyJones, *Aquemarropa,* Aiyui Records, 1997.

Latin Jazz Band, *La calle caliente,* Iberautor Promociones Culturales, 2000.

Latin Jazz Crew, *Bridges Crossed,* Sunset Records, 2000.

Latin Jazz Quintet, *Caribe,* Prestige, 1960.

Latin Percussion Jazz Ensemble, *Just Like Magic,* Latin Percussion, 1979/2000.

———, 1980, *Live at the Montreux Jazz Festival,* Latin Percussion 2000.

Levine, Mark, and Qué Calor, *Keeper of the Flame,* 1998.

———, and The Latin Tinge, *Hey, It's Me,* Left Coast Records, 2000.

Lewis Trío, *Battangó,* Nube Negra, 2000.

Libre, *Increíble,* Salsoul, 1981.

———, *On the Move!,* Milestone, 1996.

Lighthouse All Stars, *Contemporary,* 1952-1956.

Loco, Joe, *Mambo loco,* Tumbao, 1951-1953.

López-Nussa, Ernán, *Figuraciones,* Magic Music, 1994.

López-Nussa, Ernán, *From Havana to Rio,* Velas Records, 2000.

Lynch, Brian, *Tribute to The trumpet Masters,* Sharp Nine Records, 2000.

Machete Ensemble/John Santos, *Machete,* Xenophile, 1995.

———, *Machetazo!,* Bembé, 1998.

———, *Tribute to the Masters,* CuBop Records, 2000.

Machito, *Mucho macho,* Pablo, 1948-1949.

———, *With Flute to Boot,* Roulette, 1958.

———, *Baila, baila, baila,* Harlequín, 1999.

———, *Kenya,* Roulette Records/Blue Note, 1958/2000.

———, Arsenio Rodríguez y Chano Pozo, *Legendary Sessions,* Tumbao, 1947-1953.

Machito & His Afro-Cubans, *1941-1942.*

Machito & His Salsa Big Band, *Live at North Sea 82,* Timeless, 1982.

Machito y Dizzy Gillespie, *Afro-Cuban Jazz Moods,* Pablo, 1975.

Madueño, José Luis, *Chilcano,* Songosaurus, 1996.

Mangual, José, *Buyu, Latin Percussion,* reedición, 2000.

Mann, Herbie, *Jazz Masters 56,* Verve, 1957-1960.

———, *Flautista!,* Verve, 1959.

———, *At the Village Gate,* Atlantic, 1961.

Mantilla, Ray, *Hands of Fire,* Red, 1984.

Manzanita, *Sueño de amor,* Horus, 1995.

Mañenque y Samandamia, *Con el mar a solas,* Bajamar Producciones.

Maraca, Havana Flute Summit, Naxos, 1996.

———, *Sonando,* Ahí-Namá, 1998.

Maraca, ¡Descarga total!, Warner France, 2000.

Maraca y Afro Cuban Jazz Project, *Descarga uno,* Lusafrica, 1998.

Maroa, *Asimetrix,* Dorian, 1993.

Martignon, Héctor, *The Foreign Affair,* Candid, 1998.

Martínez, Sabú, *Jazz Espagnole,* BP, 1961/1998.

———, *Palo Congo,* Blue Note, 1957/2000.

Martínez, Tony, y Julio Padrón, *La Habana vive,* Blue Jackel, 1999.

Martínez, Tony, & The Cuban Power, *Maferefun,* Blue Jackel, 1999.

Masliah, Leo, *Eslabones,* Big World, 2001.

Matos, Bobby, *Footprints,* CuBop, 1996.

———, *Live at* MOCA, CuBop, 1999.

———, y Santos John, *Mambo jazz,* CuBop, 2001.

———, & Afro Cuban Jazz Ensemble, *Chango's Dance,* CuBop, 1995.

———, & Heritage Ensemble, *Collage Afro-Cuban Jazz,* Night Life, 1993.

Mauleón, Rebeca, *Round Trip,* Rumbeca, 1997.

McKibbon, Al, *Tumbao para los congueros de mi vida,* Blue Lady, 1999.

Meurkens, Hendrik, *Samba importada,* Optimism, 1989.

———, *Sambahía,* Concord Picante, 1990.

Martínez, Eddie, *Privilegio,* Nuevo Milenio, 1995.

Morales, Noro, *Live Broadcasts & Transcriptions 1942-1948,* Harlequín, 1996.

Morán, Chilo, y Leonardo Corona, *Mexican Favorites,* Coyoacán Records, 1993.

Moreira, Airto, *Seeds on the Ground,* Buddah, 1971.

———, *Samba de Flora,* Montuno, 1987.

414

Morton, Jelly Roll, *Jelly Roll Morton,* Milestone, 1923-1926.

———, *His Complete Victor Recording,* Bluebird.

Muñoz, Luis, *The Fruit of Eden,* Fahrenheit Records, 1996.

———, *Compassion,* Fahrenheit Records, 1998.

Naranjo, Alfredo, *Cosechando,* Lyric Jazz, 1993.

———,*Vibraciones de mi tierra,* Latin World Entertainment Group, 1999.

Narell, Andy, *Fire in the Engine Room,* Heads Up Records, 2000.

Nettai Tropical Jazz Band, *My Favorite Things,* RMM, 2000.

Nueva Manteca,*Afrodisia,* Timeless, 1991.

———, *Let's Face the Music and Dance,* World Pacific, 1996.

———, *Night People,* Azúcar, 1998.

Oaktown Irawo, *Funky Cubonics,* Tonga, 1998.

O'Farrill, Arturo, Jr., *Bloodliness,* Milestone, 1999.

O'Farrill, Chico, *Cuban Blues,* Verve, 1996.

———, *Pura emoción,* Fantasy, 1995.

———, *Heart of a Legend,* Fantasy, 1999.

———, *Carambola,* Fantasy, 2000.

———, and His All Star Cuban Band, *Antología musical,* Panart/Rodven Records, 1994.

OPA, *Golden Wings / Magic Time,* Fantasy/Milestone, 1997.

Orquesta Goma Dura, *Live,* Mother Corp., Records, 2000.

Orquesta Riverside, *Baracoa,* Tumbao, 1995.

Ortiz, Luis Perico, *My Own Image,* 2000.

Padrón, Julio, *Buenas noticias,* Sunnyside, 2001.

Palmieri, Charlie, *A Giant Step,* Tropical Budda, 1984.

———, *Mambo Show,* Tropical Budda, 1990.

Palmieri, Eddie, *Palmas,* Elektra, 1994.

———, *Arete,* Tropijazz, 1995.

———, *Vortex,* Tropijazz, 1996.

———, *El rumbero del piano,* 1998.

Pardo, Jorge, *In a Minute,* Milestone, 1999.

Pascoal, Hermeto, *A musica livre de Hermeto Pascoal,* Verve, 1973.

———, *Hermeto e Grupo,* Happy Hour, 1982.

———, *Brasil Universo,* Som de Gente, 1986.

Paunetto, Bobby, *Commit to Memory,* Tonga, 1976/1998.

Peraza, Armando, *Wild Thing,* DCC Records, 1968-1997.

Perelman, Ivo, *Ivo,* K2B2, 1989.

———, *Tapeba Songs,* Ibeji, 1996.

Pérez, Danilo, *The Journey,* Novus, 1994.

———, *PanaMonk,* GRP/Impulse!, 1996.

———, *Central Avenue,* GRP/Impulse!, 1998.

———, *Motherland,* 2000.

Pérez Prado, Dámaso, *¡Mondo Mambo!,* RCA, 1950-1962.

———, *Voodoo Suite,* RCA, 1955.

Peruchín, *Piano con Moña,* Egrem, 1996.

———, *La descarga,* Nuevos Medios, 1995.

Piazolla, Astor, *Reunión cumbre,* Music Hall, 1974.

———, *The New Tango,* Atlantic, 1986.

———, *Tango apasionado,* American Clave, 1987.

Pike, David, *Peligroso,* CuBop Records, 2000.

Pla, Roberto, and his Latin Ensemble, *Right on Time!,* Tumi Records, 1995.

Plena Libre, *Plena libre,* Ryko Latino, 1998.

Pleneros de la 21, *Somos boricuas,* Henry St. Records, 1996.

Poleo, Orlando, *El bueno camino,* Sony Jazz, 1998.

Ponce, Daniel, *Arawe,* Antilles, 1987.

Pozo, Chano, *Legendary Sessions,* Tumbao, 1947-1948.

————, *El tambor de Cuba,* Tumbao, 2001.

Professor Longhair, *Fess: Professor Longhair Anthology,* Rhino Records.

Pucho, *How Am I Doing?,* Cannonball Records, 2000.

Puente, Tito, *Cuban Carnival,* RCA, 1955-1956.

————, *Puente Goes Jazz,* RCA, 1956.

————, *Top Percussion,* RCA, 1957/1992.

————, *Dancemanía 99.*

————, and his Latin Ensemble, *El rey,* Concord Picante, 1988.

————, *Salsa Meets Jazz,* Concord Picante, 1988.

Puentes, Ernesto Tito, *El alacrán,* La Boutique Productions, 2000.

Puerto Rico Jazz Jam, AJ Records, 1999.

Pullen, Don, *Kele Mou Bana,* Music & Arts, 1991.

————, *Ode to Life,* Blue Note, 1993.

Purim, Flora, *Butterfly Dreams,* Fantasy, 1973.

————, *Stories to Tell,* Milestone, 1974.

Rada, Rubén, *Montevideo,* Big World, 1997.

————, *Montevideo Dos,* Big World, 2001.

Ramírez, Bobby, *Ritmo jazz latino,* Ritmo City Records, 2000.

Ramírez, Humberto, *Treasures,* TropiJazz, 1998.

————, *Con el corazón,* CDT, 1999.

————, & Giovanni Hidalgo, *Best Friends,* AJ Records, 1999.

Ramírez, Humberto, Jazz Orchestra, *Paradise,* AJ Records, 2000.

Ramírez, Manuel, *Al maestro Lavoe,* Tumi, 1998.

Reyes, Jorge, *Tributo a Chano Pozo,* Bis Music, 1999.

Ribot, Marc, y Los Cubanos Postizos, *La vida es un sueño,* Atlantic, 1998.

Ritmo Oriental, *Euforia cubana,* Globe/Sony, 2000.

Rivas, María, *Café negrito,* Ashe Records, 2000.

Rivera, Mario, *El comandante,* Groovin'High, 1994.

Rizo, Marco, *Habaneras,* Sampi Records, 1998.

Roditi, Claudio, *Gemini Man,* Milestone, 1988.

————, *Jazz Turns Samba,* Groovin'High, 1995.

Rodríguez, Alfredo, *Cubalinda,* Hannibal-Rykodisc, 1996.

————, *Monsieur Oh La La,* Caimán Records, 1996.

Rodríguez, Bobby, *Latin Jazz Explosion,* Latin Jazz Productions, 2000.

————, *Latin Jazz Romance,* Latin Jazz Productions, 2001.

Rogers, Shorty, *Manteca-Afro-Cuban Influence,* RCA, 1958.

Rollins, Sonny, *Don't Stop the Carnival,* Milestone, 1978.

Romero, Miguel, *Cuban Jazz Funk,* Alafia Music, 2000.

Ros, Lázaro, y Conjunto Sol Naciente, *Ori Batá,* Enja Records, 2000.

Rosales, Gerardo, *Señor Tambó,* A-Records, 1998.

————, *El venezolano,* A-Records, 1999.

————, *Rítmico & Pianístico,* A-Records, 2001.

Rubalcaba, Gonzalo, *Live in Habana,* Messidor, 1986.

————, *Giraldilla,* Messidor, 1990.

Rubalcaba, Gonzalo, *Live at Montreux,* Blue Note, 1990.

———, *Suite 4 y 20,* Blue Note, 1993.

———, *Antiguo,* Blue Note, 1997.

Ruiz Armengol, Mario, *Night in Acapulco,* BMG, 1997.

Ruiz, Hilton, *El camino,* RCA, 1987.

———, *A Moment's Notice,* Novus, 1991.

———, *Manhattan Mambo,* Telard, 1992.

Rumba Calzada, *Boying Geronimo's,* producción del autor, 1995.

———, *Generations,* producción del autor, Distribution Festival, 1997.

Rumbatá, *Encuentros,* Challenge Records, 1995.

Rumbajazz, *Tribute to Chombo,* Sunnyside, 2000.

Salvador, Emiliano, *Nueva visión,* Egrem/Qbadisc, 1978/1995.

———, *Ayer y hoy,* Qbadisc, 1992.

———, *Pianissimo,* Unicornio, 2000.

———, *A Puerto Padre,* Unicornio, 2000.

Samuels, Dave, *Del sol,* GRP, 1992.

———, *Tjader-ised,* Verve, 1998.

Sanabria, Bobby, *New York City Aché,* Flying Fish, 1993.

Sanabria, Bobby, & His Afro-Cuban Jazz Dream Big Band, *Live and in Clave,* Arabesque, 2000.

Sánchez, David, *Sketches of Dreams,* Columbia, 1994.

———, *Obsesión,* Columbia, 1997.

———, *Melaza,* Columbia, 2000.

Sánchez, Poncho, *Sonando,* Concord Picante, 1982.

———, *Conga Blue,* Concord Picante, 1996.

———, *Soul of the Conga,* Concord Picante, 2000.

Sánchez, Poncho, *Keeper of the Flame,* Concord Picante, 2001.

Sandoval, Arturo, *Tumbaito,* Messidor, 1986.

———, *L. A. Meetings,* CuBop, 2001.

Santamaría, *Mongo, Mongo's Greatest Hits,* Fantasy, 1958-1962.

———, *Live at the Yankee Stadium,* Vaya, 1974.

———, *Soca Me Nice,* Concord Picante, 1988.

———, *Mambo Mongo,* Chesky, 1993.

———, *Skin on Skin,* Rhino, 1999.

———, *Afro American Latin,* Legacy Records, 2000.

———, *Greatest Hits,* Columbia, 2000.

Santiago, Al, *Al Santiago Presents Tambó,* Ryko Latino, 1997.

Saudade & QJO, *Quand la salsa se jazz,* DSM, 1999.

Schifrin, Lalo, *The Latin Jazz Suite,* Aleph Records, 1999.

Sepúlveda, Charlie, *The New Arrival,* Verve, 1991.

———, *Algo nuestro,* Verve, 1993.

———, *Watermelon Man,* Tropijazz, 1996.

Shades of Jazz, *Afro-Latin Jazz and Salsa,* Absolute Pitch, 1989.

———, *From Africa to New York,* Absolute Pitch, 1997.

Shearing, George, *The Best of George Shearing,* Capitol, 1955-1960.

Shew, Bobby, *Salsa caliente,* Mama Records, 1998.

Shorter, Wayne, *Native Dancer,* Columbia, 1974.

Simon, Edward, *Beauty Within,* Audio Quest, 1993.

———, *Edward Simon,* Kokopelli, 1995.

———, *La Bikina,* Mythology Records, 1998.

Simon, Marlon, and the Nagual Spirits, *Rumba a la Patato,* CuBop, 2000.

Sin Palabras, *Orisha Dreams,* Déclic, 1999.

Snake, Trío, *The Dance of the Snake,* Mapanare Records, 2000.

Snowboy and The Latin Section, *Mambo Rage,* Ubiquity/CuBop, 1998.

———, *Afro Cuban Jazz,* Ubiquity Records/Cubop, 2000.

Snowboy, *The Soul of Snowboy,* Acid Jazz, 2000.

Solla, Emilio, y Afines, *Apertura y Afines,* PDI Records, 1997.

———, *Folocolores,* PDI Records, 1996.

Sosa, Omar, *Omar, Omar,* Price Club Records, 1996.

———, *Free Roots,* Price Club Records, 1997.

———, *Spirits of the Roots,* Ota, 1999.

———, *Inside,* Ota, 1999.

———, *Bembón Roots III,* Ota, 2000.

———, *Prietos,* Ota, 2001.

———, y John Santos, *Nfumbe for the Unseen,* Price-Club Productions, 1997.

Soul Sauce, *Got Sauce?,* Guacamole Records, 2000.

Strunz y Farah, *Frontera,* Milestone, 1984.

Sublette, Ned, *Cowboy Rumba,* Palm Pictures, 2000.

Swartz, Harvie, y Eye Contact, *Habana mañana,* Bembé Records, 1999.

Sylvester, Jorge, y Afro Caribbean Experimental Trio, *In the Ear of the Beholder,* Jazz Manet Records, 2001.

Tania María, *Piquant,* Concord, 1980.

———, *Lady From Brazil,* EMI, 1986.

———, *Europe,* TKM, 1997.

Terry, Los, *From Africa to Camagüey,* Tonga, 1996.

Tjader, Cal, *Mambo with Tjader,* Fantasy, 1954.

———, *Plays the Contemporary Music of Mexico and Brazil,* Verve, 1962.

———, *Soul Sauce,* Verve, 1964/1994.

———, *El sonido nuevo,* Verve, 1966.

———, *La onda va bien,* Concord Picante, 1979.

———, *Blackhawks Nights,* Fantasy Record, 2000.

Tolu, *Rumbero's Poetry,* Tonga, 1998.

Towns, Mark, *Flamenco jazz latino,* Salongo Records, 2000.

Torres, Juan Pablo, *Trombone Man,* Tropijazz, 1995.

Tribute to Chombo, *RumbaJazz,* Sunnyside, 2000.

Truco y Zaperoko, *Fusión caribeña,* Ryko Latino, 1999.

Tumbaíto, *Otros tiempos,* 1998.

Urcola, Diego, *Libertango,* Fresh Sound Records, 2000.

Valdés, Amadito, véase Irazú y Deep Rumba.

———, *Deep Rumba / This Night Becomes a Rumba,* American Clave, 1995.

———, *Deep Rumba / A Calm in the Fire of Dances,* American Clave, 2001.

Valdés, Bebo, *Descarga caliente,* Caney, 1952-1957.

———, *Bebo Rides Again,* Messidor, 1994.

Valdés, Carlos *Patato, Masterpiece,* Messidor, 1984/1985/1993.

———, *Ritmo & Candela I y II,* Round World Music, 1995-1996.

———, *Ready for Freddy,* Latin Percussions, reedición, 2000.

———, *Authority, Latin Percussions,* reedición, 2000.

Valdés, Chucho, *Lucumi,* Messidor, 1988.

Valdés, Chucho, *Sólo piano,* Blue Note, 1993.

———, *Bele Bele en La Habana,* Blue Note, 1997.

———, *Briyumba Palo Congo,* Blue Note, 1999.

———, *Live at the Village Vanguard,* Blue Note, 2000.

Valdés, Miguelito, *With the Orchestra Casino de la Playa,* Harlequín, 1994.

Van Van, Los, *Songo,* Island Records, 1989.

Vázquez, Papo, *Breakout,* Timeless, 1991.

———, *Pirates & Troubadours, At the Point Vol. 2,* CuBop Records, 2000.

Vázquez, Roland, *The Tides of Time,* RV Records, 1991.

Vega, Ray, *Ray Vega,* Concord Picante, 1996.

———, *Boperation,* Concord Picante, 1999.

Vladimir & His Orquestra, *New Sounds in Latin Jazz,* Fania, 2000.

Viento de Agua, *De Puerto Rico al mundo,* Agogo/Qbadisc, 1998.

Vitier, José María, *Dentro de un piano,* Erotropical, 2000.

Wallace, Wayne, *Three in one Spirit,* Nectar, 2000.

Washburne, Chris, and the SYOTOS band, *Nuyorican Nights,* Jazzheads, 1999.

———, *The Other Side,* Jazzheads, 2001.

Witkowski, Deanna, *Having to Ask,* JazzLine Records, 2000.

Zellon, Richie, *Café con leche,* Songosaurus, 1994.

———, *The Nazca Lines,* Songosaurus, 1996.

———, *Metal Caribe,* Songosaurus, 1998.

Yeska, *Skafrocubanjazz,* Axtlan, 1998.

COMPILACIONES

Calle 54, EMI/Chrysalis, 2000.
The Colors of Latin Jazz, Soul Sauce!, Concord, 2000.
The Colors of Latin Jazz, Cubop!, Concord, 2000.
The Colors of Latin Jazz, Sabroso!, Concord, 2000.
The Colors of Latin Lazz, A Latin Vibe!, Concord, 2000.
Cuban Big Bands 1940-1942, Harlequín, 1995.
Folkloyuma, Music from Oriente to Cuba, Nimbus Records, 1995.
Hot Music From Cuba 1907-1936, Harlequín, 1993.
Jam Miami, Concord Records, 2000.
Jazz a la mexicana, Global Entertainment, 1996.
Latin Cool! Essential Latin Jazz, Metro Records, 2000.
Latin Hot! Hot Latin Jazz from the Big Apple, Metro Records, 2000.
More than Mambo, The Introduction to Afro-Cuban Jazz, Verve, 1995.
The Music of Puerto Rico, Harlequín, 1992.
The Original Mambo Kings. An Introduction to Afro-Cubop, Verve, 1993.
Orquesta Cuba, *Contradanzas y danzones,* Nimbus Records, 2000.
Romance del cumbanchero, La música de Rafael Hernández, Banco Popular de Puerto Rico, 1998.

ENTREVISTAS

Alemañy, Jesús, entrevista con el autor, Nueva Orleans, octubre de 2000.

Almario, Justo, entrevista inédita con el autor, Pasadena, agosto de 1999.

Andreu, Miguel, entrevista inédita con el autor, Nueva York, enero de 1999.

Arnedo, Antonio, entrevista inédita con el autor, Nueva York y Bogotá, junio y julio de 1999.

Aymes, Roberto, entrevistas inéditas con el autor, México, D. F., noviembre de 1998.

Barbieri, *Gato,* entrevista inédita con el autor, Nueva York, agosto de 1999.

Barrientos, Jorge, entrevista inédita con el autor, México, D. F., noviembre de 1998.

Bauzá, Mario, entrevista inédita con el autor, Nueva York, febrero de 1989.

Beledo, José Pedro, entrevista inédita con el autor, Nueva York, agosto de 1999.

Bellita, entrevista inédita con el autor, La Habana, mayo de 1999.

Berrios, Raúl, entrevista inédita con el autor, San Juan, julio de 1999.

Bosch, Jimmy, entrevista con el autor, Nueva York, diciembre de 1999.

Britos, Federico, entrevista inédita con el autor, Miami, octubre de 1999.

Brown, Henry *Pucho,* entrevista inédita con el autor, Nueva York, junio de 1999.

Buch, Abelardo, entrevista inédita con el autor, La Habana, mayo de 1999.

Bunnett, Jane, entrevista inédita con Jean-François Delannoy, Toronto, octubre de 1999.

Cabral, *Chichito,* entrevista inédita con el autor, Montevideo, julio de 1999.

Cachaíto, entrevistas inéditas con el autor, La Habana, febrero y mayo de 1999.

Calzado, Rudy, entrevista inédita con el autor, Nueva York, febrero de 2000.

Carrillo, Leo, entrevista inédita con el autor, México, marzo de 2001.

Conrad, Tato, entrevista inédita con el autor, San Juan, julio de 1999.

Contreras, Mario, entrevista inédita con el autor, México, marzo de 2001.

Contreras, Tino, entrevista inédita con el autor, México, noviembre de 1998.

Costa, César, entrevista inédita con el autor, México, abril de 2001.

D'Rivera, Paquito, entrevistas inéditas con el autor, junio y julio de 1999.

Delory, Al, entrevista inédita con el autor, Nashville, 1999.

Díaz-Ayala, Cristóbal, entrevista inédita con el autor, San Juan, Puerto Rico, 11 de marzo de 1999.

Durán, Hilario, entrevista inédita con Jean-François Delannoy, Toronto, octubre de 1999.

Escalante, Pucho, entrevista inédita con el autor, Nueva York, febrero de 2000.

Fernández, Raúl, entrevista inédita con el autor.

Fleming, Leopoldo, entrevista inédita con el autor, Nueva York, diciembre de 1998.

Formell, Juan, entrevista inédita con el autor, La Habana, mayo de 1999.

Flynn, Frank Emilio, entrevista inédita con el autor, La Habana, febrero de 1999.

Gillespie, Dizzy, entrevista con Max Salazar.

González, Andy, entrevista inédita con el autor, Nueva York, julio de 1999.

González, Elmer, entrevista inédita con el autor, San Juan, Puerto Rico, marzo de 1999.

González, Juan de Marcos, entrevista con el autor, La Habana, septiembre de 1999.

Graciela (Pérez), entrevistas inéditas con el autor, Nueva York, agosto y septiembre de 2000.

Güines, Tata, entrevista inédita con el autor, La Habana, mayo de 1999.

Guerrero, Félix, entrevistas inéditas con el autor, La Habana, 10 y 19 de mayo de 1999.

Gutiérrez, Juan, entrevista inédita con el autor, Nueva York, julio de 1999.

Gutiérrez, Raúl, entrevista inédita con el autor, La Habana, mayo de 1999.

Harlow, Larry, entrevista con el autor, Nueva York, noviembre de 1998.

Hartong, Jan Laurens, entrevistas inéditas con el autor, junio y julio de 1999.

Hentoff, Nat, entrevista inédita con el autor, Nueva York, diciembre de 1998.

Hernández, René Kike, entrevista inédita con el autor, junio de 1999.

427

Iborra, Diego, entrevista inédita con el autor, Miami, marzo de 1999.

Iturralde, Pedro, entrevista inédita con el autor, Madrid, octubre de 1999.

Johnson, Howard, entrevista inédita con el autor, Nueva York, marzo de 1999.

Kaufman, Andy, entrevista inédita con el autor, Nueva York, diciembre de 1998.

Keyes, Gary, entrevista inédita con el autor, Nueva York, enero de 2001.

Lees, Gene, entrevista inédita con el autor, Ojai, marzo de 1999.

Lindsay, Arto, entrevista inédita con el autor, Nueva York, 1999.

López, Modesto, entrevista inédita con el autor, México, noviembre de 1998.

López, Paul, entrevistas inéditas con el autor, North Hollywood, California, marzo, abril y junio de 1999.

López-Nussa, Ernán, entrevista inédita con el autor, La Habana, febrero de 1999.

Lucca, Papo, entrevista inédita con el autor, México, D. F., noviembre de 1998.

Mann, Herbie, entrevista inédita con el autor, junio de 1999.

Mas, Gustavo, entrevistas inéditas con el autor, Miami, marzo, abril y mayo de 1999.

Miranda, Miguel, entrevista inédita con el autor, La Habana, mayo de 1999.

Morimura, Ken, entrevistas inéditas con el autor, Tokio, mayo de 1999, y Nueva York, junio de 1999.

Newman, Estrella, entrevistas inéditas con el autor, México, marzo y abril de 2001.

Nora, entrevista inédita con el autor, La Habana, febrero de 1999.

O'Farrill, Arturo *Chico,* entrevistas inéditas con el autor, Nueva York, 1997, 1998, 1999 y 2000.

O'Farrill, Arturo, Jr., entrevista inédita con el autor, 1998.

O'Farrill, Miguel, entrevista inédita con el autor, La Habana, mayo de 1999.

Pacheco, Johnny, entrevista inédita con el autor, 1998.

Padura Fuentes, Leonardo, entrevistas inéditas con el autor, La Habana, febrero y mayo de 1999.

Palmieri, Eddie, entrevista inédita con el autor, Nueva York, diciembre 1998.

Pancho, Tío, entrevista inédita con el autor, Nueva York, junio de 1999.

Pérez, Danilo, entrevistas inéditas con el autor, junio y julio de 1999.

Pérez, Graciela, entrevistas inéditas con el autor, Nueva York, agosto, septiembre y noviembre de 2000.

Pla, Enrique, entrevista inédita con el autor, La Habana, mayo de 1999.

Pouchie, Steve, entrevista inédita con el autor, marzo y julio de 1999.

Pozo, Petrona, entrevistas inéditas con el autor, La Habana, febrero y mayo de 1999.

Ramsey, Doug, entrevista inédita con el autor, Nueva York, enero de 1999.

Richardson, Jerome, entrevista inédita con el autor, Nueva York, marzo de 1999.

Rivera, Mario, entrevista inédita con el autor, Nueva York, agosto de 1999.

Roach, Max, entrevista inédita con el autor, junio de 1999.

Roditi, Claudio, entrevista inédita con el autor, Nueva York, marzo de 1999.

Rodríguez, Tommy, entrevista inédita con el autor, México, marzo de 2001.

Rubalcaba, Gonzalo, entrevista inédita con el autor, Miami, marzo de 1999.

Saavedra, Manolo, entrevista inédita con el autor, Miami, mayo de 1999.

Salazar, Max, entrevistas inéditas con el autor, Nueva York, diciembre de 1998 y julio de 1999.

Samuels, Dave, entrevista inédita con el autor, Fairfield, julio de 1999.

Sanabria, Bobby, entrevistas inéditas con el autor, Nueva York, marzo, junio y julio de 1999.

Sánchez, Orlando, entrevista inédita con el autor, La Habana, mayo de 1999.

Sánchez, Poncho, entrevista inédita con el autor, Nueva York, febrero de 1998.

Sandoval, Arturo, entrevista inédita con el autor, Nueva York, junio de 1999.

Schifrin, Lalo, entrevista inédita con el autor, Beverly Hills, junio de 1999.

Socarrás, Alberto, entrevista con Max Salazar, Nueva York, 16 de enero 1974.

Stagnaro, Óscar, entrevista inédita con el autor, Nueva York, junio de 1999.

Swartz, Harvie, entrevista inédita con el autor, Nueva York, octubre de 1999.

Ténot, Frank, entrevista con el autor, París, enero de 1999.

Truco y Zaperoko, entrevista con el autor, San Juan, Puerto Rico, diciembre de 1999.

Valdés, Amadito, entrevista inédita con el autor, La Habana, febrero de 1999.

Valdés, Bebo, entrevistas inéditas con el autor, Estocolmo, junio-julio de 1999.

Valdés, Chucho, entrevista inédita con el autor, La Habana, febrero de 1999.

Valdés, *Patato,* entrevista inédita con el autor, Nueva York, marzo de 1999.

Valle, Orlando, *Maraca,* entrevistas con el autor, La Habana, febrero, mayo y septiembre de 1999.

Van Merwijk, Lucas, entrevista inédita con el autor, Amsterdam, julio de 1999.

Vera, Julio, entrevista inédita con el autor, México, abril de 2001.

Washburne, Christopher, entrevistas inéditas con el autor, Nueva York, diciembre de 1997 y marzo de 1999.

Watrous, Peter, entrevista inédita con el autor, Nueva York, febrero de 1999.

White, Lenny, entrevista inédita con el autor, Nueva York, diciembre de 1998.

Zellon, Richie, entrevistas inéditas con el autor, Nueva York, marzo y julio de 1999.

BIBLIOGRAFÍA

Lista de obras y artículos que han servido de referencia para la preparación de *¡Caliente!*

Acosta, Leonardo, *Descarga cubana: el jazz en Cuba 1900-1950,* Unión, La Habana, 2000.

All Music Guide to Jazz, Miller Freeman Books, 1998.

Béhague, Gérard, *Musiques du Brésil,* Cité de la Musique/Actes Sud, 1999.

Calle 54, Le Layeur, París, 2000.

Carles, Philippe (comp.), *Diccionario de jazz,* Laffont, París.

Chediak, Nat, *Diccionario de Jazz Latino,* Fundación Autor, Madrid, 1998.

Clave, núms. 13 y 15, La Habana, 1989.

Daily Picayune, Nueva Orleans, 2 de enero de 1890.

Deslinde, agosto-septiembre de 1998, núm. 23, Bogotá.

Díaz-Ayala, Cristóbal, *Cuando salí de La Habana,* Fundación Musicalia, P.O. Box 190613, San Juan, P. R. 00919-0613.

———, *The Roots of Salsa: The History of Cuban Music,* William Zinn, 2001.

Down Beat Magazine, Chicago, 1947, 1948, 1954, 1974, 1978 y 1982.

Fiehrer, Thomas, *From Cuadrille to Stomp,* Popular Music, vol. 10/1, 1991.

Gillespie, Dizzy, *To Be or Not..., to Bop,* Doubleday, 1979.

Giro, Radamés, *El mambo,* Letras Cubanas, La Habana, 1993.

Glasser, Ruth, *My Music is My Flag: Puerto Rican Musicians and Their New York Communities, 1917-1940,* University of California Press, 1997.

Gómez, François-Xavier, *Les musiques cubaines,* Librio Musique, 1998.

Grenet, Emilio, *Popular Cuban Music,* La Habana, 1939.

Jazz History Program, Smithsonian Institute, *Mongo* Santamaría, entrevista con Raúl Fernández, 10 y 11 de septiembre de 1996.

Jazz Journal International, vol. 40, núm. 4, 1987.

Jazz Magazine, París, marzo y abril de 1986 y marzo de 2001.

Jazz Review, vol. 2, núms. 8 y 10, Nueva York, 1959.

Jazziz Magazine, abril de 1991.

Journal of Southern History, noviembre de 1941.

Kinzer, Charles, "The Tios of New Orleans", en *Black Music Research Journal,* 1996.

La Gaceta de La Habana, 15 de febrero, 15 de marzo y 27 de abril de 1854.

Latin Beat Magazine, marzo de 1995 y febrero de 1997.

Les Afro-Américains, Institut Français d'Afrique Noire, núm. 27, 1952.

Leymarie, Isabelle, *Cuba et la musique cubaine,* Editions du Chêne, 1999.

McGowan, Chris, y Ricardo Pessinha, *The Brazilian Sound: Samba, Bossa Nova and the Popular Music of Brazil,* Temple University Press, 1998.

Mauleón, Rebeca, *101 Montunos,* Sher Music, 1999.

Metronome, agosto de 1947.

Narvaez, Peter, "The Influences of Hispanic Music Cultures on African-American Blues Musicians", *Black Music Research Journal,* vol. 14, núm. 2, 1994.

Newsweek, 13 noviembre de 1995.

New Orleans Picayune, 24 de febrero de 1885.

Orovio, Helio, *Diccionario de Música Cubana,* Letras Cubanas, La Habana, 1992.

Ortiz, Fernando, *Africanía de la música folklórica de Cuba,* Editora Universitaria, La Habana, 1965.

Padura Fuentes, Leonardo, "Conversación en 'La Catedral' con Mario Bauzá", *La Gaceta de Cuba,* noviembre-diciembre de 1993.

Pauta, vol. vi, núm. 22, México, abril de 1987.

Ponce, Daniel, fragmentos de una entrevista realizada en 1985 por Jorge Camacho.

Puente, Tito, y Jim Payne, *Tito Puente's Drumming with the Mambo King,* Hudson Music, 2000.

Radamés, Giro, *Panorama de la música popular cubana,* Letras Cubanas, La Habana, 1998.

Revolución y Cultura, La Habana, mayo, junio y septiembre de 1986.

Roberts, John Storm, *Latin Masters Melody Maker,* 1° de febrero de 1975.

―――, *The Latin Tinge,* Oxford University Press, 1979.

Robbins, James, "Practical and Abstract Taxonomy in cuban Music", *Ethnomusicology,* vol. 33, núm. 3, 1989.

Roy, Maya, *Musiques Cubaines,* Cité de la Musique/ Actes Sud coll, Musiques du Monde, 1998.

Sala-Molins, Louis, *L'Afrique aux Amériques, Le Code Noir Espagnol,* PUF, 1992.

Schaffer, William J., *Brass Bands & New Orleans Jazz,* Louisiana State University Press, 1977.

Stevenson, Robert, "Afro-American Musical Legacy to 1800", *The Musical Quarterly,* octubre de 1968.

Vibrations, Lausanne, núms. 4, 15 y 17, 1998/1999.

Yanow, Scott, *Afro-Cuban Jazz,* Miller Freeman Books, 2000.

ÍNDICE ANALÍTICO

438

441

442

ÍNDICE GENERAL

Este libro se terminó de imprimir en agosto de 2001 en los talleres de Impresora y Encuadernadora Progreso, S. A. de C. V. (IEPSA), Calz. de San Lorenzo, 244; 09830 México, D. F. En su tipografía, parada en el Taller de Composición Electrónica del FCE, se emplearon tipos Century de 10:12, 9:11 y 8:9 puntos. La edición, que estuvo al cuidado de *René Isaías Acuña Sánchez,* consta de 3 000 ejemplares.